LA FOTOGRAFÍA DIGITAL

LA FOTOGRAFÍA DIGITAL

Tom Ang

BLUME

Fotografía digital

*Dedico este libro a Wendy, con
mi agradecimiento y amor*

Título original:
Digital Photography

Traducción:
Gloria Méndez Seijido
Fotógrafa profesional
(Instituto de Estudios Fotográficos
 de Catalunya-IEFC)

Coordinación de la edición en lengua española:
Cristina Rodríguez Fischer

Primera edición en lengua española 2001

© 2001 Naturart, S.A. Editado por BLUME
 Av. Mare de Déu de Lorda, 20
 08034 Barcelona
 Tel. 93 205 40 00 Fax 93 205 14 41
 E-mail: info@blume.net
© 1999 Octopus Publishing Group, Londres
© 1999 del texto Tom Ang

I.S.B.N.: 84-8076-398-1

Impreso en Hong Kong

CONSULTE EL CATÁLOGO DE PUBLICACIONES *ON-LINE*
INTERNET: HTTP://WWW.BLUME.NET

CONTENIDO

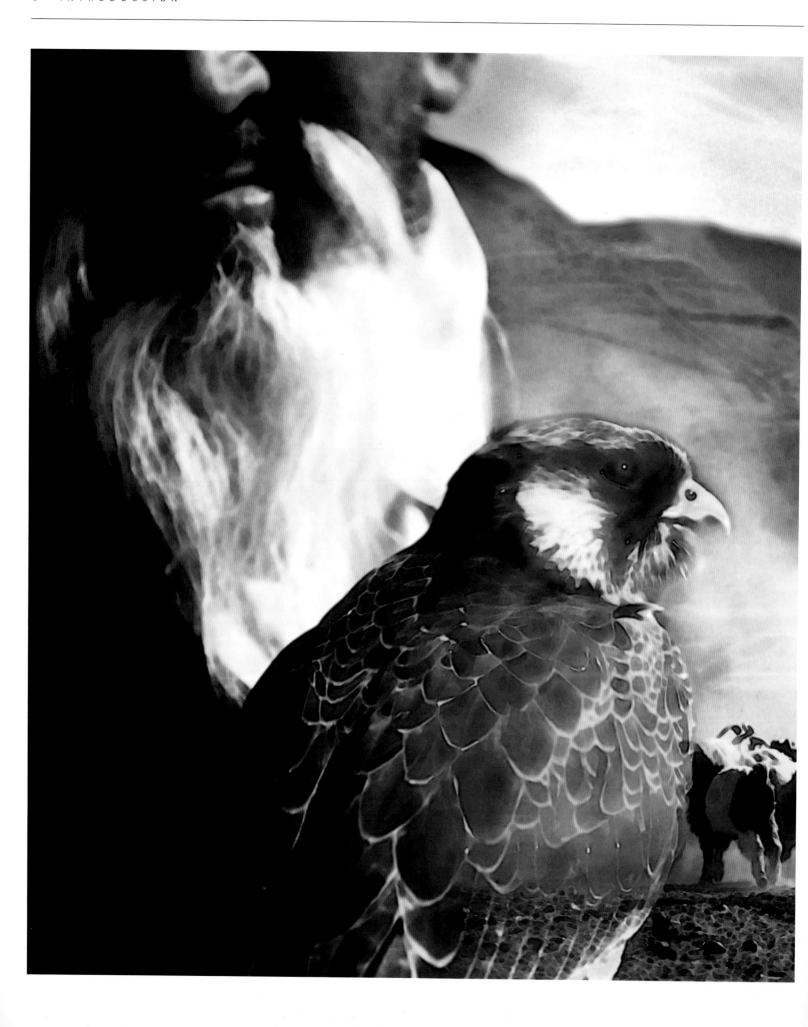

Introducción

A todos nos gusta fotografiar escenas novedosas y emocionantes. Todos queremos obtener resultados de buena calidad y verlos lo antes posible. Buscamos un equipo flexible que se adapte a las necesidades de cada imagen. Y pretendemos que el ser creativos no nos impida disfrutar de nuestro tiempo de ocio. Pues bien, la fotografía digital cumple todos esos requisitos y pone mucho más a nuestro alcance.

La fotografía digital no sólo es una nueva forma de captar imágenes, sino que, además, proporciona nuevas técnicas para modificarlas después de la toma. Su aparición ha revolucionado el modo de entender el proceso fotográfico en conjunto. La velocidad y la comodidad con que la fotografía digital permite conseguir copias finales la convierten en la respuesta a casi todos nuestros deseos.

Mejor aún, una de las principales ventajas de la fotografía digital con respecto a la convencional es que puede generarse un número ilimitado de imágenes sin necesidad de papeles o productos químicos. De hecho, lo único realmente imprescindible es la electricidad necesaria para que el ordenador funcione. En ese sentido, la fotografía digital es más respetuosa con el medio ambiente que la convencional. Tampoco es preciso adaptar ningún rincón de la casa para crear un cuarto oscuro: todo tiene lugar en la misma mesa en la que juega, navega por Internet o elabora su declaración de la renta.

Pero ¿sería justo pensar que la tecnología digital acaba con la gracia de la fotografía? La tecnología, ¿facilita tanto la creación que ya no es preciso conocer la técnica fotográfica? El procesado de imágenes por ordenador, ¿llegará a sustituir al proceso tradicional de revelado y positivado? La fotografía digital, ¿permite transformar una instantánea insulsa en una obra maestra?

Sólo hay una forma de conocer la respuesta a estas preguntas: ponerse manos a la obra. Ha de utilizar la fotografía digital, nadie puede hacerlo por usted. Eso supone asumir el reto de adquirir nuevas habilidades. Podrá disfrutar creando sus propias imágenes y, al mismo tiempo, podrá trabajar con tecnología punta.

La finalidad de este libro es proporcionar los conocimientos básicos imprescindibles para que pueda empezar a experimentar con la fotografía digital. Está diseñado para que se convierta en un punto de referencia y de inspiración, en una guía de ideas y técnicas explicadas con sencillez y claridad y profusamente ilustradas. El libro en sí es un ejemplo de lo que se puede obtener con la tecnología actual: combina fotografías convencionales realizadas durante años e imágenes digitales. La mayoría de las imágenes que ilustran estas páginas se tomaron con cámaras convencionales y película, se digitalizaron en distintos modelos de escáneres, y los archivos resultantes se prepararon para su publicación por medio de un programa informático especializado (*véase* también «Cómo se creó este libro», pág. 157).

Cuanto más se esfuerce por conocer y dominar las técnicas relacionadas con la fotografía digital, más satisfactorios serán los resultados y más disfrutará del proceso. Para que se motive, a continuación encontrará una lista de las cosas que puede llevar a cabo con una imagen digital, pero que no son viables en la fotografía convencional:

• Publicarla en una página web para que miles de personas la puedan ver de forma simultánea.

• Enviarla como archivo adjunto de un correo electrónico.

• Realizar tantas copias como desee sin pérdida de calidad alguna.

• Confeccionar un catálogo de imágenes de modo que ya no sea preciso acceder a los originales.

• Unir varias tomas para lograr un formato panorámico.

• Dotar de movimiento a una serie de imágenes.

• Automatizar funciones de modo que, por ejemplo, pueda cambiar el tamaño de cientos de imágenes con apretar un botón.

• Cambiar un color sin alterar los restantes.

• Divertirse sin gastar dinero ni manchar nada.

Por si no se había dado cuenta, se trata del «renacimiento» de la fotografía. Y es un privilegio poder formar parte de él.

Tom Ang

◁ *Para empezar, realicé una doble exposición en una cámara convencional para retratar en un mismo negativo al viejo halconero de Kirguizistán y a un rebaño de vacas de Uzbekistán. A continuación, escaneé la foto resultante y la retoqué para suavizar la unión de ambas escenas.*

Acerca de este libro

Al abarcar técnicas fotográficas básicas, este libro va más allá de una simple introducción a la fotografía digital, sin llegar a convertirse por ello en una guía completa de las técnicas del diseño.

Los primeros dos capítulos, «Bienvenido a la fotografía digital» y «La toma de imágenes digitales», muestran el potencial que encierra el fascinante mundo de las cámaras digitales. Se parte de la base de que el lector desconoce por completo este nuevo medio y, por ello, se detalla tanto el equipo necesario como las principales diferencias entre la fotografía digital y la convencional y se explica que la mayor parte de la experiencia como fotógrafo tradicional se puede aprovechar en el ámbito digital. Si, durante la lectura de este libro, encuentra algún término que desconozca, no dude en consultar el glosario que aparece al final del mismo.

El capítulo siguiente, «Partir de copias fotográficas», supondrá un verdadero alivio para quienes temieran que las fotografías tomadas durante años y años hubiesen podido quedar obsoletas por culpa de las nuevas tecnologías. ¡No es así! De hecho, toda copia existente y todo negativo se pueden escanear para poderlos renovar o retocar en cualesquiera de los programas de tratamiento de imágenes existentes en el mercado actual. Pero, si lo que desea es modificar radicalmente su proceso de creación de imágenes –combinando elementos de distintas escenas, alterando colores, corrigiendo contrastes o creando efectos especiales, entre otros–, el capítulo «Procesado de imágenes» le ayudará a lograrlo.

El capítulo «Ejemplos prácticos» muestra la obra de varios maestros de la fotografía digital y cómo combinan creación y dominio técnico. Para muchos, el capítulo «Proyectos» será especialmente útil, porque en él se explica cómo aplicar los conocimientos sobre las nuevas tecnologías a temas fotográficos concretos. «Compartir la obra» le enseñará cómo dar a conocer o mostrar imágenes tanto de forma convencional como electrónicamente, a través de Internet.

El capítulo «Aspectos tecnológicos» pretende ayudarle a profundizar en sus conocimientos acerca de las técnicas que se emplean en la fotografía digital. Y, por último, además del glosario, encontrará un útil listado de páginas web recomendadas.

▽ *Las técnicas de manipulación de imágenes digitales no están reñidas con la fotografía convencional. En este caso, el original del que partí era un negativo subexpuesto. Una vez escaneado, la primera imagen no era muy prometedora, pero tras un cuidado retoque de la gama tonal y la aplicación de un duotono creado por ordenador pude rescatar el detalle disponible en la imagen y obtener un resultado sencillo, pero plenamente satisfactorio.*

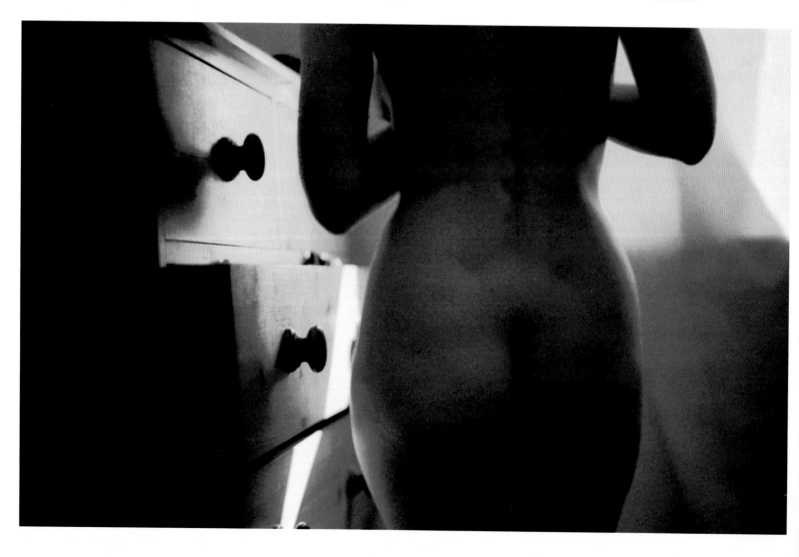

BIENVENIDO A LA FOTOGRAFÍA DIGITAL

¿Qué es la fotografía digital?

La fotografía digital emplea un equipo electrónico para crear y almacenar imágenes que se captan por medio de un objetivo o de un sistema de lentes. Si utiliza una cámara digital durante la toma, el proceso será totalmente digital, desde el inicio hasta la copia final. Sin embargo, muchos fotógrafos trabajan con cámaras y películas convencionales y obtienen imágenes analógicas que posteriormente digitalizan. En este caso también se habla de «fotografía digital» porque el paso al formato digital es crucial para conseguir un resultado determinado. De hecho, la fotografía digital aumenta considerablemente las posibilidades creativas de la fotografía convencional.

Este libro ilustra las diferencias prácticas y teóricas que implica la elección de una cámara digital o de una convencional. La distinción fundamental está ligada a la sensibilidad del soporte, es decir, su capacidad para captar luz y, por lo tanto, para formar una imagen. En una cámara digital, una serie de sensores electrónicos se encarga de convertir la luz en cargas eléctricas. A continuación, un circuito electrónico mide las cargas y las codifica para que un ordenador las pueda leer sin problemas (*véanse* también págs. 134-135). El proceso es similar al de la fotografía analógica: el sensor vendría a ser el equivalente de la película. En un negativo, los haluros de plata que se encuentran en la emulsión transforman la luz en una imagen latente. La cantidad de plata que se deposita en cada parte de la imagen está condicionada por la cantidad de luz que ha recibido la emulsión. Durante el revelado, la imagen se acentúa y pasa de latente a visible.

El proceso de captación de la imagen sigue siendo analógico, aunque se emplee una cámara digital. Eso se vuelve especialmente importante en la medida en que ciertos problemas de calidad asociados al uso de película persisten –la capacidad para plasmar las luces y las sombras en una misma imagen o ratio de contraste y el hecho de que cuanto mayor es la sensibilidad, menor es la definición, entre otros ejemplos.

Una vez digitalizada, la imagen puede tratarse como cualquier archivo de texto, una hoja de cálculo o una base de datos. Se puede almacenar en un medio informático como, por ejemplo, un disquete o un disco duro; se puede enviar de un ordenador a otro por medio de una red o a través de la línea telefónica, etc. Igual que cualquier otro archivo informático, para que el ordenador lo pueda leer, ha de tener un formato que el programa de tratamiento de imágenes sea capaz de reconocer. De lo contrario, no podrá retocarlo, combinarlo con otras imágenes o imprimirlo. Pero cuando la imagen tiene el formato adecuado, las posibilidades de retoque y manipulación por medio del ordenador son prácticamente infinitas.

Es más, dado que un archivo digital es, en esencia, una larga cadena de ceros y unos, se pueden realizar copias exactas. Y eso implica que las copias de las copias serán perfectas. Por primera vez, las copias de imágenes fotográficas tienen la misma calidad que el original.

Digital versus analógico

En el ámbito fotográfico, los términos «digital» y «analógico» remiten a dos formas distintas de representar un tema dado. La representación digital utiliza una serie arbitraria de signos con un significado predeterminado. Por ejemplo, una matrícula utiliza números y letras que no necesariamente tienen relación con el lugar geográfico al que remiten. Para entender el significado, es preciso conocer el código empleado. La representación analógica de ese mismo lugar sería un mapa, que resulta mucho menos críptico, más fácil de descifrar. El mapa representa a escala la relación real entre las distintas zonas geográficas y las carreteras que las unen; no es arbitrario. De igual modo, un archivo informático que contiene una gran cantidad de símbolos puede ser el equivalente digital de la imagen analógica recogida en un negativo. Como en el mapa, cada punto del negativo corresponde (es análogo) a un punto del tema original.

Tema

Cámara digital

Cámara convencional

Ordenador

Internet

WWW

Disquetes

Negativos y diapositivas

Escáner

Impresora

◁ *Este esquema muestra que las dos tecnologías de captación de imágenes conducen al mismo punto independientemente de que el proceso se inicie con una cámara convencional o una digital. Estas últimas crean imágenes que el ordenador puede leer directamente, mientras que las primeras dan lugar a imágenes analógicas que han de ser escaneadas para digitalizarse. Una vez en el ordenador, podrá retocar la imagen antes de imprimirla, guardarla o publicarla en Internet.*

Usos más frecuentes

La fotografía científica es el origen a partir del cual se desarrolló la fotografía digital. Desde que Marie Curie descubriera los rayos X, los científicos no han dejado de experimentar con distintas formas de plasmar imágenes, utilizando toda clase de radiaciones electromagnéticas. Muchos productos químicos son sensibles a un tipo concreto de radiación y se pueden emplear para plasmar de forma permanente imágenes emitidas por rayos infrarrojos o ultravioletas, o por la radiación cósmica y, por supuesto, por la luz visible. Sin embargo, los sensores electrónicos son el método de captación de imágenes más versátil y sensible.

Se ha invertido mucho en la elaboración y mejora de sensores electrónicos para utilizar en cámaras de vídeo y de vigilancia, en satélites, telescopios astronómicos e imágenes de interés médico. Estos sensores suelen ser una variante del CCD (del inglés *charge-coupled device*), un chip semiconductor similar a los que se emplean en los procesadores de los ordenadores. Lo que distingue al CCD no es su sensibilidad a la luz (la mayoría de los chips semiconductores lo son), sino que su elemento sensible a la luz forma una matriz ordenada, lo cual le permite captar imágenes electrónicamente.

Gran parte de los mayores acontecimientos visuales de finales del siglo XX se deben a la posibilidad de captar imágenes electrónicas e interpretarlas por ordenador. Los primeros planos de Marte y Venus, las impresionantes panorámicas del espacio transmitidas desde el telescopio espacial Hubble y las vistas de nuestro planeta tomadas desde los satélites en órbita pudieron verse gracias a la creación de «ojos electrónicos». Los sensores de los satélites envían sus señales vía radio a antenas de recepción situadas en la Tierra. Una vez aquí, las señales se descodifican y se interpretan para dar lugar a imágenes. El proceso es, en esencia, el mismo que se emplea para la recepción de televisión vía satélite en el ámbito doméstico, con la salvedad de que el satélite «crea» las imágenes mientras gira alrededor de la Tierra con el fin de observar «de cerca» tormentas, formaciones de hielo... o el efecto de desastres ecológicos provocados por el hombre como, por ejemplo, los incendios forestales o los vertidos de petróleo.

Los avances técnicos y la experiencia conseguidos en estos ámbitos de actuación han permitido abaratar considerablemente el coste de la fotografía digital actual y simplificar el proceso de creación de imágenes electrónicas. Dicho de otro modo, si hoy en día podemos disfrutar de la fotografía digital en nuestros hogares y en nuestras oficinas es gracias a las investigaciones científicas y a las pruebas realizadas para el campo de la astronomía, de los controles remotos, de los satélites y de la robótica. Sólo un paso separa al uso científico del cotidiano.

El interés de la ciencia por la fotografía digital se basa en su versatilidad y en la necesidad de transmitir imágenes electrónicamente, pero el interés del público por la fotografía digital tiene más que ver con el hecho de que nuestra sociedad está ávida de resultados rápidos. Hoy en día, los fotógrafos digitales recorren el mundo en busca de noticias y todas las grandes agencias de prensa utilizan cámaras digitales. Envían a las revistas de todo el mundo fotografías con los momentos de máximo interés de toda clase de eventos deportivos y pueden transmitir en un instante retratos, desde cirujanos o generales a diseñadores de moda o directivos y ejecutivos. El lapso de tiempo que separa la toma de la imagen y su transmisión por medio de un ordenador portátil al despacho del editor, en el otro extremo del mundo, puede medirse en segundos. Los reporteros gráficos valoran también la capacidad de almacenaje de las cámaras digitales: una tarjeta de memoria puede guardar más de 300 imágenes y, si está llena, se puede cambiar por otra vacía en segundos. Y esas imágenes pueden utilizarse de inmediato si es preciso.

Pero la fotografía digital no sólo supone un ahorro de tiempo, también ahorra dinero ya que ni se compra película ni se paga revelado. Al eliminar los procesos químicos, no son necesarias las técnicas de laboratorio tradicionales. La fotografía queda al alcance de un gran número de personas que saben utilizar un ordenador.

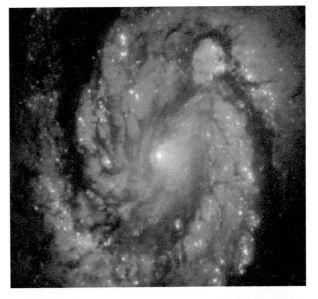

◁ El telescopio espacial Hubble, que da vueltas alrededor de la Tierra, observa el espacio exterior. Emplea un tipo de CCD que permite construir una imagen a partir de la luz procedente de diminutas partículas. El software que utilizan las cámaras digitales actuales es heredero directo de la experiencia de la industria espacial en la que se invierten fuertes sumas de dinero. Esta imagen, fechada en 1994, muestra la espiral de la galaxia M100, de la constelación de Virgo, una de las más alejadas de la Tierra en el conjunto del universo.

◁ Esta imagen muestra una tormenta de nubes cúmulonimbus provocada por el huracán Bonnie captada en agosto de 1998 sobre el mar Caribe por el satélite Tropical Rainfall Measuring Mission, el primer radar espacial especializado en lluvia. En la ilustración se aprecia, aunque exagerada, una perspectiva de las altísimas nubes que alcanzaron los 18 kilómetros, producidas por la intensa baja presión que generó el huracán.

Nuevos caminos

Lejos de suponer una amenaza para la fotografía tradicional, el proceso digital abre nuevas posibilidades y renueva el panorama creativo. El antiguo sueño de poder utilizar películas de distintas sensibilidades en todo momento está a punto de realizarse gracias a los modelos de cámaras digitales que permiten elegir entre sensores de varias luminosidades. También dejan pasar del blanco y negro al color en cualquier momento. A los caminos de siempre –el proceso que va de la toma hasta la copia final– se viene a añadir un sinfín de posibilidades.

El paso clave del proceso es el escaneado de las imágenes. Una vez digitalizada la imagen, se pueden realizar tantas copias como sean precisas sin pérdida alguna de calidad. Además, la imagen no se altera, independientemente de cómo se guarde, dónde y cómo se transmita. De ese modo, es posible tener una copia digital de una diapositiva almacenada en el disco duro y otra copia en Internet a la que pueden acceder millones de usuarios de forma simultánea, sin que eso impida que usted, o cualquier otro usuario, imprima una copia cuando lo desee.

Las opciones se multiplican

Al combinar estas características con la fotografía tradicional, las opciones creativas se multiplican. No sólo dispone de más caminos para lograr el mismo fin, sino que, además, tiene a su alcance un gran número de soportes. Por ejemplo, una fotografía de su hijo no tiene por qué estar sólo en papel. La puede imprimir en una cartulina y doblarla para crear una tarjeta de felicitación. También la puede imprimir en un papel de inyección de tinta y, tras aplicarle calor, transferirla a una camiseta de algodón. También podría plasmar la imagen en una bandeja de porcelana o decorar con ella el lateral de un autobús con una impresora industrial.

Uno de los secretos de la fotografía profesional es que cada paso que se da en la producción se traduce en una nueva posibilidad creativa. Eso explica por qué al enviar una película a revelar en un laboratorio el resultado suele ser plano y carente de interés. En cambio, si revela la misma película personalmente, podrá introducir cambios en cualquier fase del proceso. Si dispone de un cuarto oscuro, podrá realizar las copias finales de acuerdo con sus deseos. La fotografía digital ofrece una posibilidad más: manipular la imagen en el ordenador. Además, al imprimir la copia final puede cambiar el resultado variando el tipo de papel, la textura del mismo, el color o las imágenes previas que contiene (*véanse* también págs. 122-123).

Después de retocar una imagen digital, puede optar entre seguir en el ámbito electrónico o volver al analógico y «exponer» la imagen en un negativo o un papel fotográfico (para lo que se requiere un equipo especial). Si se inclina a favor de la película, obtendrá un negativo o una diapositiva a partir de los cuales podrá realizar copias siguiendo el proceso tradicional, retoques incluidos (me

refiero al uso de máscaras, a la solarización, al virado o al blanqueado...). Si elige el papel, conseguirá una copia de su archivo digital. En cualquier caso, el resultado final será una imagen que prácticamente no se podrá distinguir de otra creada siguiendo el proceso analógico exclusivamente. Aunque eso sí, con la ventaja añadida de haber podido intervenir creativamente a otro nivel.

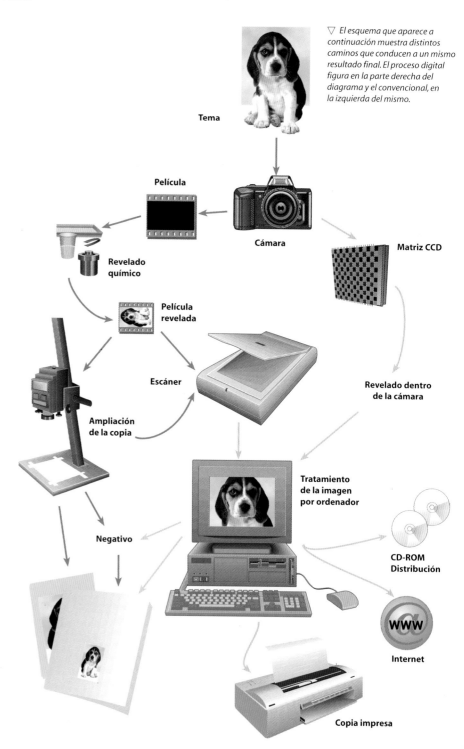

▽ *El esquema que aparece a continuación muestra distintos caminos que conducen a un mismo resultado final. El proceso digital figura en la parte derecha del diagrama y el convencional, en la izquierda del mismo.*

Tema

Película

Cámara

Matriz CCD

Revelado químico

Película revelada

Revelado dentro de la cámara

Escáner

Ampliación de la copia

Tratamiento de la imagen por ordenador

Negativo

CD-ROM Distribución

Internet

Copia impresa

El equipo

De hecho, la fotografía digital requiere un equipo menos especializado que la convencional. En este apartado se describen los elementos principales, así como la función que desempeñan. Para conocer en detalle el funcionamiento de una cámara digital, consulte las páginas 16-19.

Ordenador

El ordenador recibe información digital y la modifica de acuerdo con las instrucciones que le da el usuario por medio de una serie de comandos que varían según el *software* o programa en uso. Un ordenador es una caja que guarda elementos electrónicos, un medio de almacenaje para archivos digitales y puertos de conexión para elementos periféricos como, por ejemplo, el teclado, el ratón, la impresora y el monitor.

Los ordenadores de uso doméstico son de dos tipos: PC y Apple Macintosh (conocidos como Mac). Los PC son más numerosos aunque, en realidad, los Mac son mucho más indicados para la fotografía digital y los trabajos de diseño (*véase* el recuadro de la pág. 15). Para describir las características de un ordenador se emplean términos como:

Tipo y velocidad del microprocesador Cuanto más rápido sea el chip —333 MHz es más rápido que 200 MHz—, mejor; pero aun con idéntica velocidad, algunos modelos ofrecen más calidad que otros. Por ejemplo, los chips G3 y G4 de los Mac trabajan mejor que sus equivalentes Pentiums en los PC.

RAM (memoria de acceso aleatorio) Cuanta más, mejor. La memoria RAM es la que se emplea para almacenar datos o instrucciones. Dado que la fotografía digital genera archivos de grandes proporciones, es interesante contar con mucha memoria RAM. Cuanto mayor sea la capacidad de memoria RAM del ordenador, más programas podrá mantener activos a la vez.

Disco duro Se trata de una memoria a largo plazo. Es el lugar en el que se almacenan los programas y los archivos con los que trabaja. Como suele ocurrir, cuanto mayor sea, mejor. Procure contar con una capacidad mínima de 4 Gb.

Extensiones o puertos Permiten completar el ordenador conectándolo a periféricos como impresoras o escáneres. También se emplean para descargar imágenes desde una cámara digital. Para la fotografía digital, los mejores puertos son los más rápidos, como SCSI, USB o FireWire. Afortunadamente, los equipos actuales se pueden renovar y, por lo tanto, es posible añadir los puertos a medida que se precisen. Si tiene pensado compartir su obra con otros a través de Internet, necesitará un módem para conectar el ordenador con la línea telefónica.

Memoria extraíble Los ordenadores modernos incorporan un lector de CD-ROM. No lo necesita para escuchar música, sino para instalar programas ya que, hoy en día, casi todo el *software* se distribuye en CD-ROM. La mayoría de los ordenadores cuenta, asimismo, con un lector de disquetes, muy útil para almacenar archivos de texto u hojas de cálculo. En lo referente a la fotografía digital, es preciso contar con unidades de mayor capacidad como ZIP que, a pesar de poder almacenar 100 Mb, pueden resultar pequeñas para ciertos archivos de imagen.

Teclado Es posible que crea que todos los teclados son iguales. En realidad, la calidad varía mucho según los modelos. Si piensa en el tiempo que pasa ante él, comprenderá lo irritante que puede resultar un teclado ruidoso o cuyas teclas se encallen. Así pues, tenga en cuenta la calidad del teclado desde el principio y evitará tener que sustituirlo.

Monitor

Se trata de una pantalla en la que el usuario puede ver lo que hace el ordenador. Para trabajar con fotografías digitales es imprescindible contar con un monitor en color. La cantidad de colores que el monitor es capaz de reproducir depende de la llamada memoria de vídeo o vídeo Ram del ordenador, de la tarjeta gráfica y del diseño del monitor.

Para trabajar en fotografía digital es necesario que el monitor pueda mostrar cientos de colores, a poder ser, miles. En la descripción del monitor se incluye el tamaño de la pantalla (la cifra en pulgadas corresponde a su diagonal). En cuanto a las técnicas de producción de imágenes, existen diversos tipos, y cada uno cuenta con ventajas y desventajas propias. Los monitores modernos tienden a utilizar pantallas planas o semiplanas, y existe la creencia de que «cuanto más plano, mejor». Sin embargo, no se deje llevar por la idea de que mayor precio es sinónimo de mayor calidad: vea las pantallas en funcionamiento y elija la que mejor le convenga. A veces, modelos distintos tienen componentes internos idénticos.

△ Los ordenadores personales actuales, como el modelo multimedia de la ilustración, cuentan con un potente chip (superior) capaz de procesar imágenes digitales de calidad profesional sin que ello sea en detrimento de las aplicaciones domésticas o empresariales habituales.

▽ Lo ideal, para quien piense dedicar horas a la fotografía digital, es contar con un buen monitor de 17 pulgadas (o 43 cm).

Impresora

Las impresoras de inyección de tinta son las más habituales y con ellas se pueden obtener imágenes de gran calidad sin equipos costosos. Desde el punto de vista fotográfico, las mejores son las que cuentan con un mínimo de seis colores (cian, magenta, amarillo, negro y variantes de magenta y cian claro o naranja y verde). Le aconsejo que compre la impresora de mayor formato a su alcance: partiendo de un tamaño mínimo de A3. Los precios de mantenimiento son comparables a los de las copias fotográficas convencionales y sólo un poco más caras que las copias en blanco y negro.

Otra de las opciones interesantes para los aficionados a la fotografía son las impresoras láser en color. Los modelos más económicos sólo permiten imprimir copias del tamaño del original aunque de gran calidad; pero existe un modelo en el mercado que genera imágenes de tamaño A4 con una calidad bastante aceptable.

Escáner

Los escáneres (*véase* también pág. 48) convierten imágenes y negativos en archivos digitales con los que el ordenador puede trabajar. La mayoría de los modelos son planos y funcionan de modo similar a una fotocopiadora: se coloca el original mirando hacia el cristal, se cierra la tapa y se acciona. En la mayoría de los casos es posible adquirir un adaptador para diapositivas que permite escanear imágenes en película positiva.

Por otro lado, existen escáneres exclusivamente concebidos para leer películas fotográficas. Si desea obtener resultados de gran calidad a un precio asequible, no dude en invertir en un equipo profesional como éste. Para los entusiastas de la fotografía digital, un escáner de negativos siempre resultará mejor que un modelo de tambor del mismo precio.

Otros accesorios

Paleta gráfica Este instrumento permite pintar o dibujar la imagen digital como si empleara un pincel o un lápiz real. Las paletas gráficas son cinco veces más caras que un ratón convencional, pero, si le interesa realmente la fotografía digital, no deje de comprar una en cuanto tenga resuelto el problema del equipo básico. Los modelos de tamaño A5 son los más recomendables; aunque son grandes, no llegan a invadir por completo la mesa de trabajo. Los profesionales emplean tableros mayores de A4, pero un aficionado no requiere tanto. Aun así, no se deshaga de su ratón: sigue siendo la mejor herramienta para el resto de aplicaciones informáticas.

Sistemas de almacenamiento extra Permiten conservar un gran número de archivos de imágenes y copias de seguridad de todos los trabajos. Tratar de ahorrar en lo referente a los sistemas de almacenamiento es un error que tiene consecuencias desastrosas. Es esencial disponer de copias de seguridad de las obras importantes como, por ejemplo, una selección de imágenes para exponer. Lo ideal es adquirir un segundo disco duro para completar el ya instalado en el ordenador, pero también conviene contar con sistemas externos como discos de 100 Mb y cartuchos o cintas de 1 Gb. Y, dado que el número de discos o cintas crecerá, también debe invertir en un

programa que le permita crear un archivo con un listado de los nombres y la localización de cada archivo.

Grabadora de CD-ROM Este dispositivo permite realizar copias de los trabajos en el soporte electrónico más universal y duradero del mercado. Es importante contar con una si tiene previsto trabajar con revistas. Existen modelos que graban a distintas velocidades. Para emplear el dispositivo, es necesario contar con un programa de grabación, que muchos fabricantes regalan con la compra de la grabadora.

Módem El módem sirve para conectar un ordenador a otro a través de la línea telefónica, lo cual hace posible acceder a Internet. Le aconsejo que compre el modelo más rápido que pueda pagar porque le evitará muchas molestias y le ahorrará mucho tiempo. Además del módem, para navegar por la red es imprescindible instalar un «navegador» (un tipo de programa de fácil acceso que se suele distribuir gratuitamente) y contar con un servidor, una empresa que, previo pago de una cuota, facilita el acceso a Internet.

Batería de emergencia Se trata de una batería que proporciona energía durante cierto tiempo al ordenador y que se activa en caso de corte de la corriente eléctrica. El lapso de tiempo varía, pero, en cualquier caso, es suficiente para permitirle que guarde su trabajo y apague el ordenador de la forma habitual. Estas baterías también actúan como reguladores de voltaje y protegen al ordenador de una bajada o subida excesiva de la potencia eléctrica. Todo ello las convierten en elementos imprescindibles para quienes viven en zonas con cortes de corriente frecuentes o azotadas por frecuentes tormentas.

A medida que se suman elementos periféricos al ordenador, crece la necesidad de enchufes. No sobrecargue una única toma con muchos aparatos. Procure dividir la carga entre varios enchufes. Piense que una instalación poco segura no sólo pone en peligro su equipo, sino que podría provocar un cortocircuito o un incendio. Si tiene alguna duda con respecto a la seguridad de su instalación, contrate a un técnico para que la revise.

Entorno de trabajo Si la fotografía digital le interesa, lo más probable es que pase muchas horas ante el ordenador. Por ello, es importante que piense en su salud y se procure unas condiciones de trabajo idóneas:

• Coloque el ordenador y el equipo en un soporte estable.

• Siéntese en una silla cómoda, con un buen soporte para la zona lumbar.

• No coloque el monitor frente a una ventana o detrás de ella: la luz intensa o los reflejos sobre la pantalla provocan fatiga ocular.

• Las lámparas de escritorio no deben incidir sobre la pantalla.

• Procure que los cables del equipo estén ordenados y etiquetados para que sean fáciles de identificar. Eso le facilitará la tarea si tiene que enchufar y desenchufar algunos periféricos, algo que, a buen seguro, hará más veces de las que cree.

△ *Las impresoras de inyección de tinta no son caras y proporcionan una calidad cercana a la fotográfica con un coste de mantenimiento razonable; además, utilizan una amplia gama de soportes.*

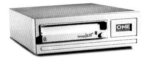

△ *Las grabadoras de CD-ROM son imprescindibles para crear un buen archivo de imágenes.*

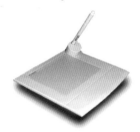

△ *La paleta gráfica incluye una especie de lápiz electrónico que transfiere al ordenador los movimientos realizados sobre el tablero. La mayoría de los fotógrafos digitales lo consideran una herramienta muy útil.*

▽ *Los escáneres planos permiten copiar dibujos o fotografías con gran facilidad, y acostumbran a tener una buena relación calidad-precio.*

La puesta en marcha

Si ya dispone de ordenador, sólo necesitará una cámara digital. De todos modos, si cuenta con una cámara convencional y un ordenador, tal vez le interese más adquirir un escáner. Si, por el contrario, se adentra en el mundo de la imagen digital partiendo desde cero, lo ideal es que adquiera una cámara digital y una impresora. Con este equipo básico, tras tomar una fotografía, lo único que tendrá que hacer es conectar la cámara a la impresora y, en cuestión de minutos, tendrá la copia final en sus manos.

Presupuesto

A la hora de comprar equipo, tenga en cuenta que cuanto más caro, mejor será; y cuanto mejor, mejores serán los resultados que obtendrá y mayor la flexibilidad del método de trabajo. Recuerde que la inversión en equipo se traducirá en horas de diversión y de creación gratificante.

Equipo básico El equipo básico para lograr copias en color de buena calidad para imprimir o para divulgar a través de Internet es el siguiente (el coste total equivale al de una cámara de 35 mm profesional y un objetivo normal de 50 mm):
• Ordenador Mac (o PC, si ya tiene uno) con un procesador de 266 MHz o más, un mínimo de 128 Mb de RAM y 4Mb de VRAM, un disco duro de 4 Gb o más y un lector de CD-ROM o de DVD.
• Un monitor de 38 cm (15 pulgadas) con una resolución mínima de 1.024 x 768 píxeles.
• Una cámara digital con una definición mínima de 960 x 480 píxeles o un escáner con una resolución mínima de 600 ppp (puntos por pulgada).
• Un programa como, por ejemplo, Adobe PhotoDeluxe o MGI Photosuite, que suelen regalarse con la cámara o el escáner.
• Una impresora de inyección de tinta con una salida de A4 y una resolución mínima de 600 dpi.

Equipo semiprofesional Con un equipo de gama superior se pueden obtener imágenes de tamaño A3 y resultados semiprofesionales. (Su coste equivale al de un equipo de 35 mm de gran calidad con varios objetivos de gama alta.)
• Ordenador Mac (o PC, si ya tiene uno) con un procesador de 266 MHz o más, un mínimo de 256 Mb de RAM y 4Mb de VRAM, un disco duro de 6 Gb o más y un lector de CD-ROM o de DVD.
• Un monitor de 43 cm (17 pulgadas) con una resolución mínima de 1.024 x 768 píxeles.
• Una cámara digital con una definición mínima de 1.280 x 960 píxeles o un escáner plano con una resolución óptica de 2.500 ppp (puntos por pulgada).
• El programa Adobe Photoshop.
• Una impresora de inyección de tinta con salida de tamaño A3, una resolución mínima de 720 dpi y el uso de seis o más colores.
• Sistemas de memoria o almacenamiento extraíbles con una capacidad mínima de 100 Mb por disco.

Equipo profesional Para alcanzar este nivel es imprescindible invertir tanto en un escáner plano como en escáner para película. También ha de comprar los elementos que se detallan a continuación, que le permitirán alcanzar resultados de calidad y presentación profesionales. (Su coste es equivalente al de una cámara de formato medio con varios objetivos de gama alta.)
• Una paleta gráfica, que es lo más parecido que existe a un lápiz o a un pincel electrónicos. Permite un control mucho más preciso que el ratón, pues la mano se mueve con mayor libertad; además, se cansa menos.
• La fotografía digital consume mucha memoria RAM porque los archivos son muy grandes. Cuanta más RAM tenga instalada en su ordenador, más rápido podrá trabajar. De hecho, algunos efectos especiales no se pueden lograr si no existe la suficiente memoria disponible. Nunca se tiene demasiada RAM, aunque las ventajas empiezan a menguar a partir de los 300 Mb.
• Sistemas de almacenamiento extra. Nunca se tiene el suficiente espacio de almacenamiento. Lo más sencillo es adquirir un segundo disco duro (el más potente que pueda pagar) para completar la capacidad interna del ordenador. En lo referente a sistemas extraíbles, pregunte cuál es el más empleado puesto que eso es garantía de fiabilidad y de compatibilidad.
• El módem permite conectar un ordenador a otros y ver la obra de otros fotógrafos digitales. Asimismo, podrá bajar miles de imágenes que enriquecerán su obra (algunas son gratuitas, pero otras no).

△ Un módem es un aparato que convierte las señales digitales del ordenador en tonos analógicos capaces de transmitirse por vía telefónica, lo cual hace posible que un ordenador se conecte a Internet por medio del teléfono. Compre el módem más rápido que pueda pagar y ahorrará mucho dinero en su cuenta telefónica. El mínimo recomendable es de 56 K (lo cual significa que es capaz de transmitir datos a una velocidad superior a los 50.000 bits por segundo).

Mac o PC

La pregunta más importante que se plantea quien desea comprar un ordenador es si debe optar por un Mac o por un PC. La principal diferencia práctica entre uno y otro es que que los Mac son más fáciles de utilizar. Ya que el sistema operativo (el programa que aparece en primer lugar cuando el ordenador está encendido) de los Mac es más asimilable que el de los PC. Por otro lado, instalar periféricos a un Mac es muy sencillo, y puede crecer sin dificultades, así como conectarse a una red. Añadir a un PC algo que vaya más allá de la clásica impresora es un rompecabezas. Si le interesa la fotografía digital, querrá aumentar la RAM en poco tiempo.
En la mayoría de los PC ésta es una misión complicada. Por otro lado, los PC son mucho mejores que los Mac cuando se trata de manejar distintos programas a la vez. Los estudios de mercado han revelado que los trabajadores de sectores creativos obtienen mejores resultados utilizando Mac en lugar de PC. En cuanto al control del color, algo importante en fotografía digital, el sistema Mac es mucho más potente que el de los PC, que resulta rudimentario. De hecho, aunque se utiliza mucho el PC, quienes trabajan en el mundo de la edición o de la publicidad, o publican en Internet, lo hacen con ordenadores Mac.

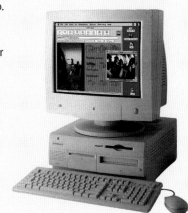

La cámara digital

Imagine que sus ojos están conectados a un instrumento capaz de medir los impulsos eléctricos que genera su retina (la parte del ojo sensible a la luz). En ese caso, sería posible reconstruir imágenes a partir de esos impulsos. Una cámara digital funciona de forma parecida. La cámara cuenta con un procesador electrónico que recrea la imagen midiendo los impulsos eléctricos que emite cada uno de los sensores sensibles a la luz de que dispone. El resultado es una imagen digital que se plasma en la memoria de la cámara, lista para copiarse al ordenador o transferirse a la impresora.

Existen cuatro tipos de cámaras digitales, sin contar con los instrumentos de carácter científico mucho más especializados. El tipo más básico cuenta con un objetivo fijo, una memoria interna y un visor directo. Sin embargo, la mayoría de las cámaras digitales actuales son algo más sofisticadas. Incluyen objetivos con autofocus que pueden ser fijos o con zoom, memorias extraíbles (es decir, que se pueden sacar de la cámara y cambiar por otra) y un visor directo (pocas cuentan con una pequeña pantalla de cristal líquido con visión TTL, es decir, a través del objetivo). También existen modelos réflex (SLR) –aunque son los menos–, que utilizan un visor con pentaprisma que permite ver exactamente lo mismo que el objetivo. La calidad de imagen de los modelos de gama alta es muy elevada. El cuarto tipo de cámara digital es el destinado a un uso profesional, de estudio. Aunque producen imágenes de gran calidad, han de ir unidas a un ordenador y son todavía demasiado lentas.

Las cámaras de vídeo digitales también pueden tomar fotografías. En ese caso, es posible realizar un buen número de ellas con gran facilidad, pero la calidad de las mismas es similar a la de los modelos de cámaras digitales más económicos.

Elementos de la cámara digital

Sensor La mayoría de los sensores que se emplean hoy en día son del tipo matriz CCD. Las características habituales son 1.280 x 960, lo cual significa que tienen un ancho de 1.280 píxeles y una altura de 960. Esto se traduce en más de un millón de píxeles, que son más que suficientes para crear imágenes de 10 x 12 cm. Las matrices con una definición de 1.280 x 1.024 son algo mejores, mientras que una 640 x 480 da unos resultados netamente inferiores. En todo caso, asegúrese de que las cifras corresponden al tamaño del sensor y no al de la imagen final, que puede aumentarse artificialmente (*véanse* págs. 136-137).

△ Sensor CCD clásico.

Objetivo La distancia focal de un objetivo indica si se trata de una óptica fija (como, por ejemplo, un 45 mm) o de un dispositivo zoom (como sería el caso de un 28-70 mm). La distancia focal también informa acerca del ángulo de visión del objetivo. Una distancia focal corta equivale a un gran angular y permite ver una gran proporción de la escena mientras que una distancia focal larga, equivalente a un teleobjetivo, capta menos proporción de la escena pero con mayor detalle.

El hecho de que la profundidad de campo de un mismo objetivo varíe en función del tamaño del sensor puede resultar algo confuso, pero eso explica que existan sensores de distintos tamaños. Lo más habitual es citar el tamaño que corresponde a un objetivo normal de las cámaras de 35 mm convencionales. Así, una cámara digital normal cuenta con un objetivo de 35 mm que equivale al 50 mm de una cámara tradicional. Los modelos que se comercializan con zoom suelen incorporar un 30-80 mm. En realidad, es realmente difícil conseguir resultados similares a los de un gran angular clásico, porque las matrices CCD son demasiado pequeñas. De todos modos, la mayoría de las cámaras digitales son capaces de enfocar a una distancia muy corta: por ejemplo, no sería de extrañar que una flor quedase nítida aun cuando los pétalos estén prácticamente pegados al objetivo.

Visor El fotógrafo necesita ver lo que va a retratar. El visor más sencillo es el directo. Consiste en una ventana que atraviesa la cámara y permite ver una imagen clara aunque pequeña. Sin embargo, esta clase de visores puede dar lugar a errores de enfoque. Las cámaras de gama media emplean visores réflex, con las que el fotógrafo ve a través del objetivo.

Otra de las soluciones, que a menudo se emplea como complemento al visor directo (si bien también puede ser una alternativa), es la pantalla de cristal líquido. Se trata de un monitor diminuto situado en la parte posterior de la cámara o sobre un eje orientable y que reproduce la imagen que llega a la matriz CCD. El inconveniente de estas pantallas es que tardan en actualizar la imagen y gastan mucha batería. Aun así, en las cámaras con visor directo es imposible encuadrar correctamente un primer plano sin una pantalla de cristal líquido.

Flash Consume mucha batería. Prácticamente todas las cámaras digitales incorporan

△ Modelo de cámara digital réflex; dado que el fotógrafo ve a través del objetivo, los encuadres son muy precisos.

▽ Este modelo económico cuenta con un visor directo. Las funciones son quizá demasiado básicas, pero proporciona imágenes de buena calidad.

▽ Algunos modelos graban las fotografías directamente sobre disquetes convencionales; esto resulta muy práctico, pero implica el uso de un mecanismo interno que hace que la cámara sea más gruesa y pesada de lo habitual.

Disparador

Flash electrónico

Objetivo con base giratoria

Compartimento de la batería

Mecanismo del zoom

Dial de modos

Pantalla de cristal líquido

Panel de funciones o pantalla de estado

Botón de controles

un flash, pero este sólo resulta adecuado para fotografías de primeros planos, y no en todos los casos.

Controles Varían mucho según los modelos. Por norma general, cuanto más sofisticada es una cámara, más difícil es de manejar. En cualquier caso, algunas cámaras con pocas funciones pueden resultar igual de difíciles. En la página 18 examinaremos en detalle los distintos controles de la cámara.

Memoria La memoria de la cámara digital es el equivalente a la película de los modelos convencionales. Según el modelo, la memoria puede ser interna o extraíble, o incluso una combinación de ambas. Las cámaras con memoria fija o interna son las más económicas, pero una vez alcanzan su capacidad máxima, la cámara queda inutilizada hasta que se descargan las

▽ *La fotografía digital ha variado el aspecto físico de las cámaras. Este elegante modelo, a escala casi real, permite lograr excelentes resultados.*

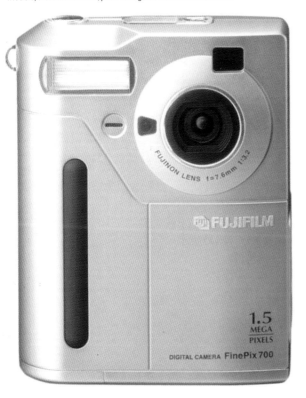

imágenes en el ordenador. Los modelos con memoria extraíble utilizan tarjetas o soportes magnéticos para almacenar las imágenes. Si el fotógrafo cuenta con más de una tarjeta, puede sustituir la llena por una vacía y seguir tomando fotos. Existen distintos tipos de tarjetas en el mercado y cada una tiene virtudes y defectos propios.

Otras características Algunas cámaras pueden grabar sonidos además de imágenes, lo que supone una forma novedosa de tomar notas. Por ejemplo, el fotógrafo puede incluir datos que no aparecen en la imagen o poner en antecedentes a quien vaya a ver la fotografía.

La función de *scripting* permite guiar a los distintos usuarios de la cámara. Por ejemplo, si la cámara se emplea para fines de documentación, se puede programar para que le recuerde a cada usuario la lista de datos requeridos. Toda esa información quedará escrita en la imagen. También se puede programar para que aparezcan mensajes en la pantalla de cristal líquido.

Las cámaras digitales tienden a ser cada vez más modulares para facilitar que se acoplen accesorios con facilidad y se pueda así aumentar su capacidad. Algunas cámaras llegan incluso a poder descargar de internet programas que mejoran el control de sus funciones.

Programas: En realidad, los programas no forman parte de la cámara, pero ésta no sirve para nada sin un programa que la vincule a un ordenador o haga posible que éste lea los archivos fotográficos generados por la cámara. Puede tratarse de una versión básica que permita la descarga de imágenes de la cámara al ordenador. Sin embargo, también puede servir para fijar los parámetros de la cámara, para crear archivos o para realizar pequeñas correcciones de las imágenes. Los programas conocidos como «*stand-alone*» son independientes mientras que los denominados «*plug-in*» necesitan de otro programa más completo (como Adobe Photoshop).

△ *Las cámaras digitales comparten muchas de las características esenciales de las cámaras convencionales; sin embargo cuentan, además, con las opciones de previsualización y borrado de imágenes, entre otras funciones digitales. Esas funciones suelen activarse por medio de pequeños botones y es preciso que el fotógrafo entienda lo que hace. Antes de comprar una cámara, compruebe cuáles son sus funciones.*

▽ *Las memorias que se muestran en esta ilustración son: una tarjeta PCMCIA, una tarjeta SmartMedia con adaptador PCMCIA y una unidad CompactFlash (de superior a inferior).*

Los controles de la cámara

La mayoría de los fotógrafos considera que las cámaras digitales son fáciles de usar, puesto que casi todos los modelos, excepción hecha de los más profesionales, son totalmente automáticos y el usuario se limita a encuadrar y disparar. Cualquiera puede sacar fotografías con una cámara digital sin necesidad de conocerla. De todos modos, es preciso conocer las funciones digitales, y eso requiere cierta práctica.

Qué ofrece una cámara digital

Existe una gran variedad de modelos y no todos ofrecen las mismas prestaciones. De hecho, ni siquiera existe una terminología común que puedan emplear los distintos fabricantes. A continuación, encontrará detallados los controles más frecuentes junto a una descripción de lo que hacen, así como una lista de las características más útiles, es decir, aquellas que conviene comprobar que tenga una cámara antes de comprarla.

Encendido Existen varios sistemas de encendido: botones, tapas con sensores e interruptores. Algunos modelos tardan casi quince segundos en encenderse, mientras que otros son más rápidos. Elija una que no sea fácil de encender accidentalmente y de carga rápida.

Etiquetado Aunque debería ser algo sencillo, algunas cámaras emplean símbolos extraños, o que obligan al usuario a emplear complicadas combinaciones de botones para acceder a una función. Cuantas más cosas tenga que recordar, menos atención prestará a la imagen y correrá el riesgo de no sacarle partido a la escena. Escoja una cámara que etiquete de forma sencilla y que permita un acceso inmediato a todas las funciones.

Calidad de la imagen La mayoría de las cámaras permiten que el usuario elija la calidad con la que desea que se grabe la imagen. Es posible que le interese que conserve la máxima resolución (en cuyo caso ocupará mucho espacio), pero en algunos casos preferirá comprimir la imagen para ganar espacio aun a costa de una merma de la calidad. Cuanto menor sea el tamaño del archivo, mayor será la pérdida de calidad (para mayor detalle acerca de la compresión de imágenes, *véase* pág. 54). En algunas cámaras, para elegir la calidad basta con oprimir un botón mientras que en otras el usuario está obligado a acceder a una serie de menús de preferencias.

Capacidad El número de tomas depende tanto de la calidad de imagen seleccionada, algo que se puede cambiar para cada fotografía, como de la memoria disponible. La mayoría de las cámaras digitales calcula el número de imágenes que quedan por disparar y lo muestra en la pantalla. Si modifica la calidad de la imagen, la cifra varía.

Previsualización Una de las características de la fotografía digital es la posibilidad de visualizar la imagen en la pantalla de cristal líquido al poco de haber disparado la cámara. Casi todos los modelos permiten ver una o varias fotografías a la vez. Dado que la pantalla de la cámara mide sólo entre 4 y 5 cm, la resolución no es muy buena y se pierde detalle. Para paliarlo, algunos fabricantes incluyen la opción de ampliar la imagen, de forma similar a lo que ocurre en la previsualización de un documento de texto. La calidad de imagen de la pantalla varía según los modelos. Las pantallas con buena resolución son muy atractivas, pero se actualizan con menor rapidez. Esto último resulta incómodo si la pantalla hace las veces de visor puesto que los movimientos del sujeto se plasman de forma entrecortada.

Conexiones Una cámara digital tiene un cordón umbilical que le une al ordenador. Esa conexión permite la descarga directa de imágenes. Compruebe que el conector que la cámara incorpora de serie coincide con los puertos de su ordenador. De no ser así, podrá resolver el problema intercalando un adaptador. Muchas cámaras cuentan con una salida de vídeo que hace posible ver las imágenes en el televisor sin necesidad de que medie un ordenador.

Fuente de alimentación El adaptador de corriente alterna permite enchufar la cámara a la corriente. Si no viene incluido de serie, se puede adquirir como accesorio. Emplee el adaptador al trabajar en interiores o al visionar las fotografías en el televisor. Aproveche esos momentos para recargar la batería de la cámara.

△ Las cámaras digitales cuentan con muchos de los controles propios de las cámaras convencionales, que resultarán familiares a los aficionados a la fotografía, pero también incluyen otros propiamente digitales. Sin embargo, no existe convención acerca de los símbolos ni los controles de modo que, si cambia de modelo, el usuario tendrá que acostumbrarse a las diferencias.

▽ Pantalla de estado del modelo DC520 de Kodak.

La elección de la cámara

En el mercado existe tanta variedad de cámaras digitales como de modelos convencionales. Pero la decisión de compra dependerá del presupuesto y de las ambiciones artísticas. Aun así, es posible encontrar algunos modelos económicos que ofrecen buenos resultados. Pagar más no garantiza una mayor calidad de imagen; la diferencia suele radicar más en el número de funciones y en la calidad de los controles fotográficos. Otro de los elementos que determinarán el modelo elegido será lo que desee hacer con la cámara. La mayor parte de los modelos se pueden utilizar tanto con PC como con Apple Mac. Algunos modelos sólo son compatibles con PC; compruébelo al realizar su compra.

Modelos básicos

Este tipo de cámaras es el adecuado para quienes crean imágenes pensando en Internet, o hacen copias pequeñas, y no tienen un gran presupuesto para ello. Una cámara digital con una resolución de 640 x 480 píxeles (llamadas VGA) bastará. Para que el precio no sea excesivo, se debe prescindir de la pantalla de cristal líquido y del zoom, pero no intente

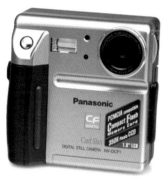

△ El modelo DSC-F1 de Panasonic es un ejemplo de cámara básica VGA.

ahorrar sustituyendo una memoria extraíble por otra fija. De hecho, por el precio de una cámara convencional equipada con un objetivo fijo es posible encontrar cámaras digitales con autofocus.

Modelos intermedios

Si necesita imágenes para folletos o copias pequeñas con mayor calidad pero no dispone de un gran presupuesto, tendrá que sacrificar algunas funciones. Las cámaras con resoluciones de 1.024 x 768 (llamadas XGA) o 1.152 x 864 serán más que suficientes. Para que no resulten caras,

▽ La Nikon Coolpix 600 es un modelo de cámara XGA.

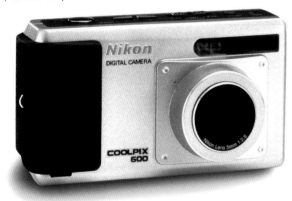

escoja modelos sin zoom y poca o ninguna memoria interna. Conseguirá una cámara digital de estas características por el precio de una convencional con zoom.

Modelos avanzados

Si piensa utilizar la cámara para trabajos de edición o de publicidad o necesita sacar copias de tamaño A5, necesitará un presupuesto de medio a elevado y cámaras con resoluciones de 1.280 x 1.024 o 1.536 x 1.024 píxeles. Esta clase de cámaras es ideal para quienes realizan trabajos de documentación. Para conseguir imágenes de calidad de tamaño A5 hay que elegir modelos con muchos píxeles. Con un presupuesto medio (el equivalente a lo que costaría una cámara réflex convencional de gama media), se puede adquirir una cámara digital con pantalla de cristal líquido, memoria extraíble, algunos controles y, probablemente, zoom. Con un presupuesto algo más elevado (el necesario para la adquisición de una cámara réflex con zoom), se puede aspirar, además, a un buen zoom y a un paquete de programas de regalo (véase inferior).

Calidad profesional

Para obtener imágenes con calidad óptima de tamaño A5 o copias en impresoras de inyección de tinta de hasta A4, tendrá que gastar tanto en la cámara digital como lo haría si comprase una cámara réflex convencional de gama profesional. En el momento de escribir este libro existen cámaras desde 1.280 x 1.000 hasta 1.600 x 1.200 píxeles, pero sólo con visores directos y objetivos de distancia focal fija. A medida que los precios bajen, estas cámaras incorporarán más funciones por menos dinero.

Paquetes de programas

Muchas cámaras incluyen un paquete de programas de regalo al margen del programa de descarga de imágenes habitual. Algunos de esos paquetes son muy interesantes y suponen un importante ahorro. Si se trata, por ejemplo, de MGI Photosuite o Adobe PhotoDeluxe, tendrá en sus manos una herramienta de manipulación de imágenes que cubrirá prácticamente todas sus necesidades. Otros modelos regalan programas de creación de archivos fotográficos.

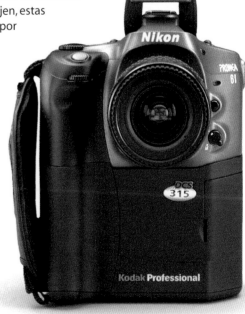

△ La ePhoto de Agfa fue una de las primeras cámaras con objetivo giratorio, aspecto que abre nuevas posibilidades en el momento de la toma. Se trata de una cámara megapíxel (el sensor cuenta con más de un millón de píxeles) económica que da buenos resultados.

▽ La Kodak DCS-315 (que se basa en una Nikon Pronea) sirve de puente entre las cámaras de aficionados y las profesionales. Ofrece una calidad de imagen correcta y una completa serie de funciones.

Manual de supervivencia

La fotografía digital no es difícil y, además, es divertida; sin embargo, eso no significa que todo salga siempre necesariamente bien. El proceso digital difiere del convencional en la importancia del proceso que va del momento de la toma hasta el uso y archivo de imágenes. Si se produce algún error en esa fase, se produce un efecto dominó que imposibilita la obtención de buenos resultados. Por ejemplo, si el programa de descarga de imágenes se estropea, no podrá extraer las fotografías de la cámara hasta que lo arregle o instale un programa nuevo. A continuación, encontrará una serie de pautas que le ayudarán a evitar problemas y mantener en buen funcionamiento todo su equipo digital.

• Sin energía eléctrica, tendrá en sus manos poco más que una caja de plástico. No olvide llevar siempre consigo pilas de recambio, a poder ser alcalinas de larga duración. Le sacarán de más de un compromiso. Mejor aún, si puede, utilice pilas recargables. Las de NiMH son más caras que las habituales pilas de NiCd, pero son más fáciles de cargar y duran más. Lo habitual es cambiar las pilas de la cámara una vez por semana. Si trabaja en un interior, utilice el adaptador de corriente alterna.

La pantalla de cristal líquido es el elemento que más energía consume, de modo que, en días fríos o viajes largos, evite al máximo su uso para ahorrar batería.

• La mayoría de los aficionados a la fotografía y los usuarios de ordenadores no tendrán en cuenta la consideración siguiente pero, aun así, me veo en la obligación de hacerla. Lea atentamente el manual de instrucciones, aunque sólo sea para comprobar que los botones tienen el uso que usted les otorga instintivamente. De hecho, si no lee el manual, es posible que se quede sin saber que su cámara cuenta con una función determinada. En otros casos, por ejemplo, para activar la cámara es preciso introducir una fecha y una hora ya que, de lo contrario, no funcionaría, o tal vez deba indicarle los parámetros de la memoria extraíble que vaya a utilizar. De no hacerlo, perderá oportunidades fotográficas estupendas y culpará injustamente a la cámara.

• Al instalar el programa que une la cámara al ordenador tenga en cuenta las indicaciones que le piden que desconecte el antivirus, tanto si trabaja con un Mac como si lo hace con un PC. De hecho, con un Mac es preferible desconectar todos los periféricos salvo el lector de CD-ROM antes de insertar el CD con el programa, aunque, de todos modos, casi nunca surgen problemas. Los PC son más dados a los conflictos entre distintos programas, pero, si consulta en Internet, seguro que encuentra una solución escrita por alguien que pasó por lo mismo antes que usted. Visite la página web del fabricante de la cámara y compruebe que no haya ninguna actualización concebida para evitar o resolver esa clase de problemas.

• Los cables de los conectores modernos son increíblemente finos y delicados. Trátelos siempre con sumo cuidado. No los doble, golpee o fuerce. En teoría, sólo debe conectarlos al ordenador cuando esté apagado, excepción hecha de los conectores USB, de gran resistencia y diseñados para mantenerse constantemente enchufados. Sin embargo, en la práctica, lo más probable es que si enchufa un periférico con el ordenador encendido no pase nada malo.

ADVERTENCIA Nunca conecte un cable con salida SCSI con el ordenador encendido ya que podría dañar el equipo.

• Las cámaras digitales son equipos electrónicos de gran precisión, pero mucho menos robustos que las cámaras fotográficas convencionales. Debe protegerlos bien de la humedad, el polvo y el frío. Trate con delicadeza todas sus partes, especialmente la memoria extraíble –los contactos son muy finos y tan exactos que un pequeño golpe podría inutilizarla por completo–. Si el modelo cuenta con partes giratorias, recuerde que son más frágiles que las fijas (y trátelas, pues, con suma delicadeza).

• Si la cámara tiene una memoria extraíble del tipo de una tarjeta CompactFlash o SmartMedia, merece la pena llevar una de recambio por precaución. Es como llevar un carrete convencional de más por si acaso: uno nunca sabe cuándo le puede hacer falta. No se arriesgue a perder la toma de su vida por no haber invertido un poco más en su equipo.

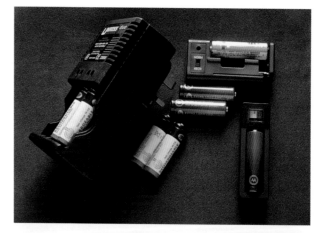

◁ Las baterías son la sangre y la vida de las cámaras. Manténgalas cargadas y tenga siempre a mano una de recambio. Si emplea pilas, cámbielas todas a la vez. Una pila vieja en medio de otras nuevas bajaría el rendimiento de las restantes y podría sobrecalentar el equipo. Si las pilas no son recargables, antes de desecharlas tenga en cuenta que una pila que no tiene energía suficiente para hacer funcionar la cámara puede servir todavía para una radio o un reloj que tenga en casa. Los medidores de energía (en la ilustración se muestran dos modelos) son accesorios muy útiles porque permiten conocer el estado de la pila en todo momento.

◁ Los ordenadores se comunican o «hablan» con las cámaras digitales por medio de cables muy sensibles y precisos que se encargan de transmitir señales de un equipo a otro. Si el cable está dañado o roto, la señal se degrada o incluso se pierde. Por precaución, conecte los cables con el equipo apagado y hágalo con delicadeza; nunca fuerce un conector para que entre.

LA TOMA DE IMÁGENES DIGITALES

La transición

Si está familiarizado con la fotografía convencional, podrá aprovechar todos sus conocimientos a la hora de la toma de imágenes digitales. Pero la tecnología digital no ha solucionado todos los problemas ligados a la fotografía analógica tradicional. De todos modos, en muchas ocasiones disminuye su dificultad.

Consideraciones de orden práctico

Aunque los controles de las cámaras digitales son muy parecidos a los de las convencionales, es preciso variar el método de trabajo y adaptarlo a la forma en que se crean las imágenes.

Control de la exposición La matriz CCD necesita una exposición más precisa que la película de una cámara convencional. La ratio de contraste que los sensores son capaces de tolerar se asemeja a la de la película diapositiva en color, que es muy inferior a la de un negativo en color. Sin embargo, la mayoría de las cámaras digitales permiten poco o ningún control de la exposición. El resultado es que el fotógrafo se ha de acostumbrar a percibir la diferencia tonal de una escena y pensar que lo que es excesivo para una diapositiva, también lo será para una fotografía digital. Y eso nunca se puede corregir del todo, aunque se manipule la imagen en el ordenador.

Control de la abertura La imposibilidad de escoger los parámetros de la exposición implica que el fotógrafo no puede controlar la abertura ni elegir la profundidad de campo según sus intereses. De hecho, aunque pudiese hacerlo, los resultados en la mayoría de las cámaras digitales variarían muy poco, dado que el sutil desenfoque provocado por la profundidad de campo se confunde y se pierde dada la escasa resolución de las imágenes.

La «sensibilidad» del sensor Dado que los sensores son como las películas convencionales, se puede hablar de sensibilidades, lo cual es una forma de medir la cantidad de luz que se requiere para crear una imagen de calidad. Para que el resultado sea bueno, el sensor ha de recibir mucha luz; esto significa que la mayoría son poco «sensibles» desde el punto de vista convencional.

Casi todos los modelos parten de una sensibilidad nominal equivalente a un ISO 100. Algunas cámaras permiten variar la sensibilidad en cada toma, algo que, en una cámara convencional, pasaría por cambiar la película. Sin embargo, la pérdida de calidad que supone el uso de un sensor más sensible no es equiparable a la que se produce al utilizar películas de mucha sensibilidad. De hecho, la resolución no cambia, lo que ocurre es que aparece más «ruido». Eso quiere decir que hay más píxeles cuyo valor no deriva de la escena. Los fotógrafos acostumbrados a llegar a un punto de equilibrio entre la calidad de la imagen y la sensibilidad de la película se acostumbrarán rápidamente a este nuevo concepto.

Iluminar con flash Aunque casi todas las cámaras digitales incluyen un pequeño flash de serie, pocos trascienden las funciones más básicas; por otra parte, son muy escasos los modelos que cuentan con una zapata de flash independiente. Las consecuencias son que, al trabajar con poca luz y disparar con flash, es difícil impedir que todas las imágenes se parezcan, puesto que todas reciben el mismo tipo de iluminación dura y directa. La única solución consiste en limitar el uso del flash. Recuerde que otro de los inconvenientes del flash es su alto consumo de energía, lo cual le puede dejar sin pilas.

Composición La fotografía digital requiere de mayores conocimientos fotográficos por parte del usuario, sobre todo en lo relativo a la composición de la imagen. Esto se debe a que el fotógrafo no puede contar con las posibilidades estéticas del gran angular y del teleobjetivo. La mayor parte de los modelos no disponen de la potencia necesaria para incorporarlos. Afortunadamente, la naturaleza híbrida de la fotografía digital permite tomar imágenes concretas con una cámara convencional y el objetivo que el fotógrafo desee y, luego, escanear la copia final y seguir el proceso de creación digital.

Información Contrariamente a lo que ocurre con la fotografía convencional, la digital facilita la revisión de las imágenes al instante gracias a la pantalla de cristal líquido (en los modelos que la incorporan, claro está). De ese modo, el fotógrafo puede comprobar de inmediato si captó la imagen como lo pretendía. Ciertos modelos advierten al fotógrafo antes de la toma que las condiciones de luz no son las idóneas y que los resultados no serán buenos. Pero otra de las ventajas de la revisión en pantalla es que quienes le rodean pueden ver en el acto lo que hace. En países en los que las personas no están demasiado familiarizadas con las cámaras, el hecho de que el modelo pueda ver su imagen en pantalla es de gran ayuda para lograr que confíe en usted. Así pues, la pantalla cambia por completo la forma de trabajar del fotógrafo.

▽ *Al margen de los efectos producidos por el sensor, el resto de aspectos ópticos de la fotografía digital son similares a los de la convencional. El reducido tamaño de los sensores limita el campo de visión igual que la profundidad de campo, por lo que la calidad óptica del objetivo se vuelve factor determinante. Los halos y brillos que se producen cuando la luz entra en el objetivo siguen siendo una constante. Por lo tanto, el fotógrafo debe aplicar todo su saber.*

📷 *Cámara digital Kodak DCS 315 con Micro-Zoom Nikkor 70-180 mm a 150 mm.*

◁ *Las cámaras digitales limitan mucho la posibilidad de que el fotógrafo controle la abertura del diafragma. En este caso, pude elegir un diafragma abierto gracias a la potencia focal del objetivo, con lo que logré desenfocar el rostro que asoma detrás de las orquídeas.*

📷 *Cámara digital Kodak DCS 315 con zoom IX Nikkor 24-70 mm a 70 mm.*

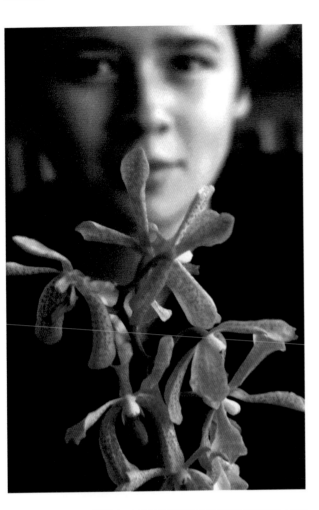

△ *Una sensibilidad de ISO 400 aumenta la capacidad del sensor de captar luz y, por lo tanto, reduce la necesidad de iluminar con flash, pero el resultado es una imagen con más «ruido». En este caso, éste se traduce en las manchas azules que aparecen en el cuello del jersey.*

📷 *Cámara digital Kodak DCS 315 con zoom IX Nikkor 24-70 mm a 70 mm.*

▽ *El reducido tamaño del sensor y la corta distancia focal del objetivo convierte esta cámara digital en un útil muy adecuado para la toma de primeros planos. Además, el hecho de que el flash esté situado cerca del objetivo es una ventaja más, puesto que los primeros planos requieren el uso de una fuente de luz suplementaria.*

📷 *Cámara digital Kodak DCS 315 con zoom IX Nikkor 24-70 mm a 70 mm.*

△ *El flash de las cámaras produce siempre una iluminación plana con poco contraste. Además, las sombras que genera la luz directa son poco favorecedoras.*

📷 *Cámara digital Kodak DCS 315 con zoom IX Nikkor 24-70 mm a 70 mm.*

Retratos: iluminación

La iluminación es uno de los principales problemas técnicos que surgen al realizar retratos con cámaras digitales. El problema se complica si, como ocurre en la mayoría de los casos, el fotógrafo prefiere trabajar a la luz del día. La clave del éxito consiste en aprovechar al máximo la luz ambiente disponible, sea la que sea.

Si la sesión tiene lugar en un interior, coloque al modelo cerca de una ventana para obtener una luz principal y, a continuación, abra otra ventana o puerta situada en el extremo opuesto para iluminar las sombras con una luz secundaria. Al disparar tomas en blanco y negro, puede emplear lámparas normales para completar la iluminación sin miedo a que aparezcan dominantes de color.

Las sesiones en exteriores son más complicadas. El problema más frecuente no es la falta de luz sino el hecho de que ésta no tenga un color neutro. Por ejemplo, es lo que ocurre cuando el sol se filtra a través del follaje de un árbol. La luz moteada resultante parece atractiva a simple vista; sin embargo, en la práctica, proyecta una dominante verdosa sobre el rostro. De igual modo, es probable que, huyendo de la potente luz del sol, coloque al modelo a la sombra sin pensar que eso influirá sobre el color de la fuente de luz. Si la luz procede de un cielo azul, la piel tendrá un aspecto azulado poco favorecedor.

Al fotografiar en exteriores, no hay inconveniente en emplear el flash para eliminar o suavizar sombras, pero es preferible ceñirse a la luz ambiente, siempre que sea suficiente. Fíjese en las sombras que se proyectan sobre los rostros y, en concreto, en los ojos. En el retrato de la joven de la tribu Samburu de Kenia, el sol cenital creaba sombras intensas en sus ojos, pero también sobre su nariz y sus labios, lo cual aumentaba la sensación de volumen de los mismos y destacaba el colorido del collar. En palabras de Ernst Haas: «No existen luces malas». Lo que caracteriza a un buen fotógrafo es su capacidad para sacar partido a la luz de la que dispone.

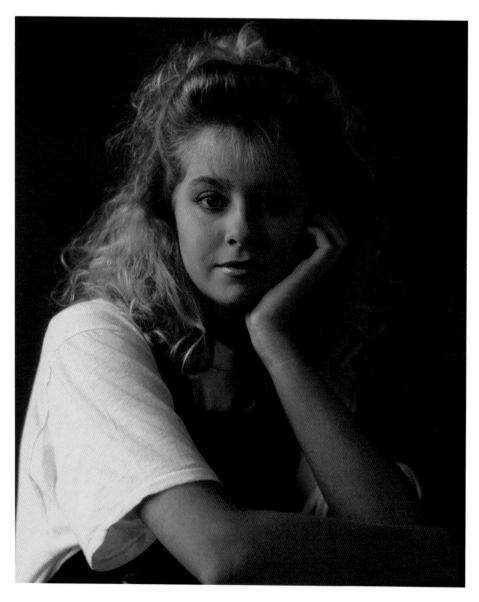

◁ Para conseguir una iluminación homogénea, el contraste entre luces y sombras ha de ser muy pequeño. En este caso, aunque el rostro recibe distintos grados de luz, no se pierde detalle en ninguna de sus partes. Se aprecian bien tanto la textura de la camiseta blanca como el detalle de la parte más oscura de su cabello.

📷 Leica R-6 con un 80 mm; f2 a $^1/_{60}$ de segundo; película ISO 50. Disparada con luz de día y con la cámara sobre un trípode.

▽ Una buena composición puede salvar una imagen aunque ésta se tome en condiciones de luz difíciles. La piel negra bajo el fuerte sol ecuatorial de Kenia es prácticamente imposible de retratar satisfactoriamente o sin graves pérdidas de información. En este primer intento, el fondo resulta demasiado confuso y el rostro no destaca lo suficiente.

📷 Canon F-1n con un 135 mm; f8 a $^1/_{125}$ de segundo; película ISO 100. Disparada con luz de día sin flash. Se expuso para las cuentas del collar.

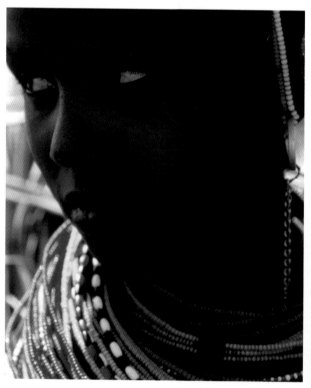

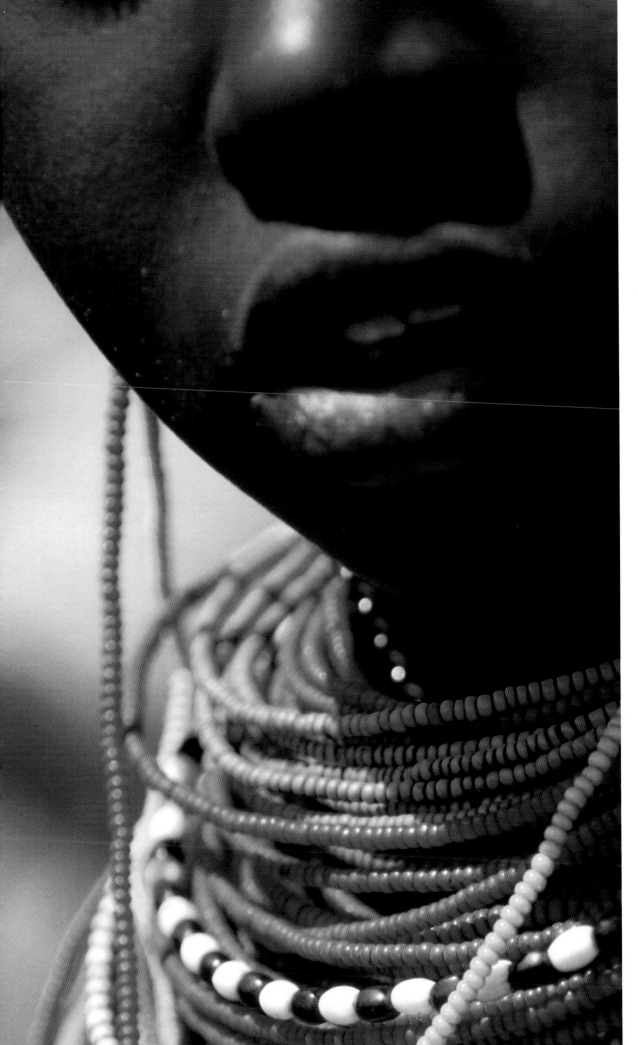

◁ En esta toma, opté por reencuadrar el retrato para que el protagonismo recayese sobre la nariz y los labios de la muchacha y sobre los llamativos collares de colores que luce. Esta composición resuelve el problema de la exposición y apuesta por aprovechar el efecto estético de la luz directa sobre una piel oscura. Este mismo retrato con una luz suave y difusa no hubiese resultado tan impactante.

📷 Canon F-1n con un 135 mm; f8 a ¹/₁₂₅ de segundo; película ISO 100. Disparada con luz de día sin flash. Se expuso para las cuentas del collar.

Retratos: punto de vista

Un retrato no sólo informa al espectador del aspecto físico del sujeto; a menudo también aporta claves acerca de la relación entre el modelo y el fotógrafo. Ese dato se deriva, en parte, del punto de vista elegido por el fotógrafo. Los primeros planos dan como resultado imágenes más cercanas que los planos generales. Pero no es tan sencillo. Al tipo de encuadre hay que añadir otro factor: la distancia focal del objetivo, de la que depende la cantidad de escena que aparecerá en la toma final.

Si el fotógrafo se encuentra cerca del modelo y emplea un teleobjetivo, el resultado será un retrato en el que se apreciará tan sólo una parte del cuerpo del modelo como, por ejemplo, el rostro; por el contrario, desde ese mismo punto, pero disparando con un gran angular, obtendría una imagen más completa. El teleobjetivo amplía más la imagen, mientras que un gran angular permite abarcar una mayor proporción de

la escena, ya que, como su nombre indica, tiene un ángulo de acción mayor. El inconveniente es que, si se fotografía de cerca con un gran angular, se produce una deformación: las partes más cercanas aparecen mayores en la imagen final y las más alejadas quedan más pequeñas. En el caso del rostro, la nariz resultaría excesivamente grande.

Los fotógrafos profesionales opinan que un buen objetivo para retratos con cámaras de 35 mm ha de tener una distancia focal de 75 a 90 mm. Esa clase de objetivos permite conseguir imágenes muy cercanas sin que se produzcan distorsiones. Por lo tanto, si utiliza una distancia focal inferior como, por ejemplo, un 50 mm es preferible alejarse del sujeto, por lo menos a un metro. Las técnicas digitales permiten reencuadrar con gran facilidad antes de imprimir la copia final, y dar la sensación de que se ha disparado con un objetivo de una distancia focal superior a la real. Las cámaras

△ *Esta joven esperó toda la tarde a que le hiciese un retrato mientras yo tomaba fotografías para un reportaje sobre el trabajo en un campo de algodón de Uzbekistán. Cuando por fin se acercó nerviosa a mí, un rayo del sol de la tarde incidía sobre su rostro y llenaba de encanto la escena. Como el fondo estaba más oscuro y carecía de interés, opté por desenfocarlo utilizando un diafragma muy abierto. Cuesta creer que detrás de ella había árboles y varias personas.*

📷 *Canon EOS-1n con zoom 70-200 mm a 200 mm; f2,8 a ¹/₁₂₅ de segundo; película ISO 100.*

imagen su entorno. De todos modos, cuanto más angular sea el objetivo, más difícil será evitar que se produzca una distorsión, sobre todo en los márgenes de la imagen.

△ Un objetivo normal acostumbra a ser muy práctico, pero no es el ideal para disparar primeros planos, tal y como demuestra esta ilustración. Para llenar el encuadre, me acerqué demasiado al modelo con un 50 mm con dispositivo macro, lo cual exageró los rasgos y el aspecto masculino del retratado.

📷 Canon EOS-1n con un 50 mm con dispositivo macro; f5,6 a ¹/₁₂₅ de segundo; película ISO 100.

digitales de óptica fija suelen tener el equivalente a un gran angular no muy pronunciado (el equivalente estaría entre un 32 y un 45 mm de cámaras convencionales de 35 mm), por lo que es casi imposible disparar un primer plano de cerca en que el modelo quede favorecido. Si la cámara incorpora un zoom, emplee siempre la distancia focal correspondiente al teleobjetivo para la toma de retratos.

Habida cuenta del gran protagonismo que los rostros tienen en los retratos, muchos fotógrafos optan por eliminar posibles distracciones desenfocando el fondo. Para lograrlo, se ha de disparar con el diafragma abierto para que reduzca la profundidad de campo del objetivo. Sin embargo, la mayoría de las cámaras digitales no permiten controlar la abertura. Para desenfocar el fondo en esas condiciones, la única alternativa es tomar la fotografía con la máxima distancia focal del zoom. Por borroso que quede el fondo, no incluya nunca luces intensas, pues le restarían protagonismo al rostro.

El gran angular tiene un cometido claro: si el fotógrafo se distancia del sujeto, puede incluir en la

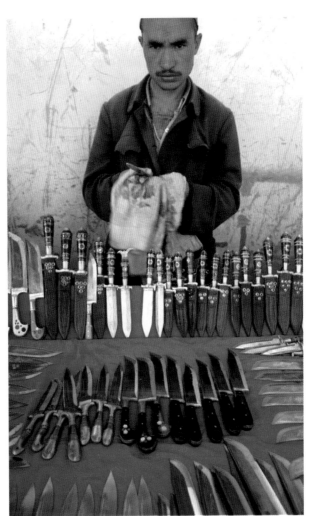

△ Un gran angular potente distorsiona los extremos de la imagen. En este caso, el rostro de esta vendedora de la Ciudad Prohibida de Beijing queda aplastado como si tirasen de él en direcciones opuestas. El efecto desaparece si se mira la fotografía de muy cerca, lo que quiere decir que los retratos realizados con un gran angular quedan mejor cuanto más se amplía la copia. En cualquier caso, con la mayoría de cámaras digitales es imposible lograr un efecto de gran angular, de modo que no tendrá que preocuparse de este problema.

📷 Leica R-6 con un 21 mm; f8 a ¹/₆₀ de segundo; película ISO 100.

◁ Un gran angular moderado hizo posible incluir en la toma tanto al vendedor de cuchillos como al producto. Para que todo quedase enfocado, elegí un diafragma cerrado, lo que me obligó a disparar a una velocidad relativamente baja que captó el movimiento del trapo mientras el vendedor pulía uno de sus cuchillos. Me desplacé ligeramente hacia un lado para incluir en la toma el reflejo de la luz en algunas de las lamas.

📷 Leica R-6 con un 35 mm; f11 a ¹/₁₅ de segundo; película ISO 100.

Retratos: blanco y negro o color

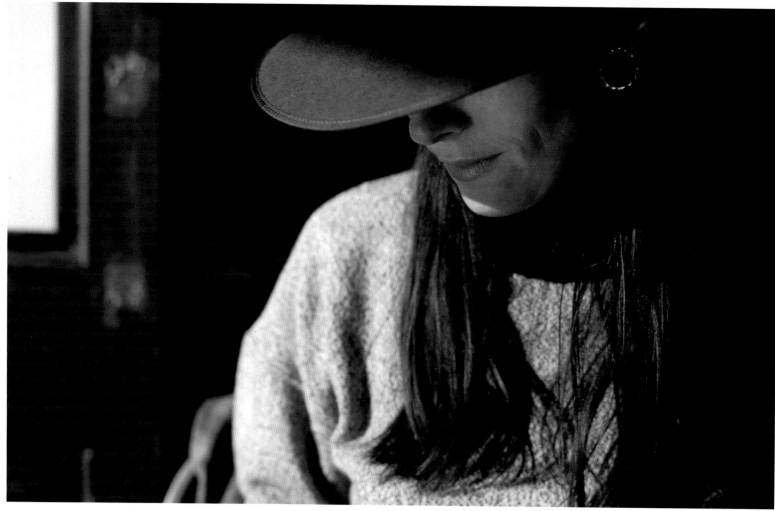

La fotografía digital hace realidad el sueño de cambiar el tipo de «película» con un simple interruptor. En la mayoría de los modelos, cambiar la sensibilidad del sensor (el equivalente a la sensibilidad de la película convencional) resulta muy sencillo. Igual que ocurre con la fotografía tradicional, el cambio de sensibilidad altera la calidad de la imagen. De hecho, las técnicas digitales permiten pasar del blanco y negro al color sin esfuerzo. Puede que le sorprenda que exista la posibilidad de fotografiar en blanco y negro porque, al fin y al cabo, es muy fácil manipular la imagen en ese sentido después, a través del ordenador. De hecho, la ventaja que supone disparar la imagen directamente en blanco y negro tiene que ver con el tamaño del archivo, que es un tercio más pequeño o incluso más que su equivalente en color.

Así pues, el blanco y negro es mucho más interesante que el color cuando se trata de ahorrar espacio. La decisión depende del fotógrafo. Si el color no aporta nada a la imagen, como, por ejemplo, en un reportaje sobre el avance de unas obras o el retrato de los actores que participan en un cásting, no tiene sentido utilizarlo.

De todos modos, el blanco y negro tiene otras ventajas al margen del tamaño de los archivos. A veces,

conviene elegir esa opción porque estéticamente el resultado es mucho mejor. Todos hemos visto imágenes con demasiados colores y tonos que distraen la atención. El blanco y negro tiene el efecto contrario: simplifica la escena y la reduce a lo esencial. La ausencia de color es una herramienta especialmente útil cuando se trata de dirigir la mirada del espectador hacia las facciones de la persona retratada.

◁ △ La limitada gama de tonos de este retrato contrasta con el de la página siguiente, en la que los tonos se complementan y se equilibran. Al eliminar el color, se rompe la delicada armonía y el contraste de las sombras y las luces, que se traducen en tonos cálidos y luminosos. Habitualmente, procuro evitar que haya zonas sobreexpuestas o excesivamente claras pero, en este caso, la parte blanca situada en el extremo izquierdo equilibra la zona de luces de la ropa de la modelo.

📷 *Mamiya 645 Pro TL con un 75 mm; f4 a $^1/_{60}$ de segundo; película ISO 100.*

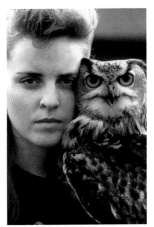

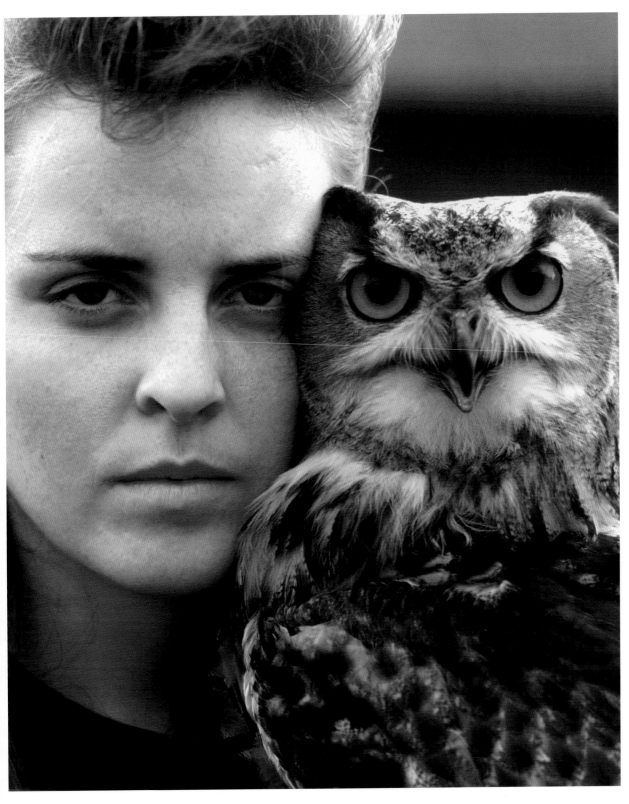

◁ △ *Esta cuidadora de un santuario de aves tenía una relación muy especial con sus protegidos: esta lechuza estaba realmente encantada de estar a su lado. En la toma en color, los ojos del animal contrastan demasiado con los de la cuidadora; de igual modo lo hace la piel de la una con el plumaje de la otra. Pero, en la misma imagen vista en blanco y negro, los elementos se equilibran en lugar de competir entre sí y se crean fascinantes similitudes entre los «rostros» de ambas.*

📷 *Canon F-1n con un 135 mm; f2,8 a ¹/₁₂₅ de segundo; película ISO 64.*

Así pues, si el lápiz de labios es de un rojo demasiado intenso, la corbata resulta demasiado llamativa o el azul de unos ojos cobra demasiado protagonismo, cambie el interruptor y tome la fotografía en blanco y negro. De todos modos, tenga en cuenta que, igual que ocurre en la fotografía convencional, dos colores distintos no siempre dan lugares a grises diferentes. El rojo contrasta con el verde, pero como grises, ambos tienen una intensidad y una saturación similar. De igual modo, un cielo azul queda mucho más oscuro de lo esperado al fotografiarlo en blanco y negro.

Disparar en blanco y negro también permite mejorar la calidad técnica de la imagen. Al tener que procesar menos información, el sensor de la cámara plasma con mayor detalle las señales que recibe.

En cualquier caso, si decide disparar en color, siempre puede transformar en blanco y negro la imagen con programas de manipulación como Adobe Photoshop.

Instantáneas y fotografías robadas

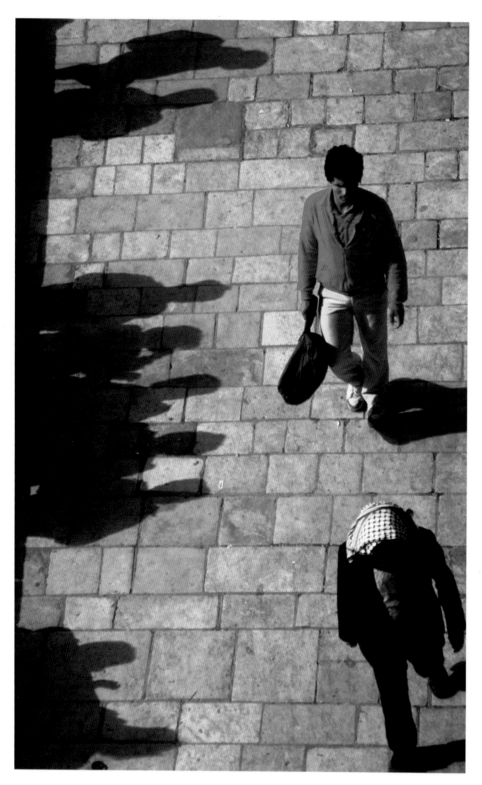

△ *¿Una interesante y fortuita disposición de sombras? En efecto, aunque pasé más de media hora esperando ante la puerta oeste de Jerusalén hasta que los paseantes coincidieron con la composición que deseaba... y mientras yo esperaba, el sol se desplazaba y las sombras se movían con él.*

📷 *Minolta Dynax 7i con un zoom de 28-85 mm a 85 mm; f5,6 a ¹/₁₂₅ de segundo; película ISO 100.*

La fotografía de pequeño formato se hizo en las calles. En ellas, la vida brota por doquier. Son el escenario del comercio y de la actividad humana. Los grandes fotógrafos como Alfred Eisenstaedt, Ernst Haas y Henri Cartier-Bresson, que nos enseñaron qué y cómo fotografiar, trabajaban esencialmente en la calle. Las cámaras digitales, ¿permiten seguir esa tradición?

En principio, como las cámaras son aparatos que captan imágenes, no hay inconveniente en emplearlas para plasmar imágenes en la calle. Sin embargo, la toma de instantáneas requiere que el fotógrafo tenga buenos reflejos y que la cámara responda con la rapidez suficiente. Por desgracia, la mayoría de las cámaras digitales son bastante lentas: necesitan de cinco a diez segundos para encenderse (o incluso más). Por si eso fuera poco, tardan en hacer la fotografía una vez activado el disparador. Eso implica que el fotógrafo tendría que adaptar su técnica a estas circunstancias y adelantarse a los acontecimientos, si no quiere mantener la cámara encendida en todo momento. Por otro lado, tendrá que prever qué ocurrirá durante los treinta segundos siguientes a la toma, en lugar de pensar exclusivamente en lo que pasa ante sus ojos. Utilizar una cámara digital hoy en día requiere habilidades similares a las del buen conductor: anticipar qué se puede encontrar en la carretera y no limitarse a mirar lo que está a pocos metros del coche. La anticipación es esencial para ser un buen fotógrafo.

Sin embargo, no todo no son inconvenientes. Las cámaras digitales permiten utilizar algunos trucos nuevos. Por ejemplo, muchos modelos cuentan con un objetivo rotatorio que hace posible disparar sin mirar directamente al retratado. Se puede colocar el cuerpo de la cámara en un sentido y el objetivo en otro. De hecho, es recomendable pedir permiso a alguien para tomarle una fotografía de cerca; este tipo de objetivo giratorio, no obstante, es de gran ayuda para lograr instantáneas naturales ya que el sujeto, al no ser consciente de la presencia de la cámara, no posa. Otra de las virtudes de las cámaras digitales es lo silencioso de su funcionamiento, aspecto que contrasta con el clásico chasquido del espejo de las cámaras réflex y el ruido del motor de arrastre que hace avanzar la película tradicional.

Otra de las ventajas de las cámaras digitales es la facilidad con que el fotógrafo puede mostrar a los demás lo que está haciendo: una vez tomada la fotografía, puede mostrar al modelo el resultado en la pantalla de cristal líquido. Con ello, la gente pierde gran parte de su recelo y se convence de las buenas intenciones del fotógrafo. Si las cámaras Polaroid, que proporcionan una fotografía al instante, ya eran magníficas herramientas para convencer a modelos reticentes, ¡cuánto más el poder visualizar la imagen en la pantalla de cristal líquido! Y para quienes gustan de regalar copias a los retratados, existen modelos que incorporan una pequeña impresora de serie.

De hecho, las pantallas de cristal líquido sobre soporte giratorio son doblemente útiles para la toma de

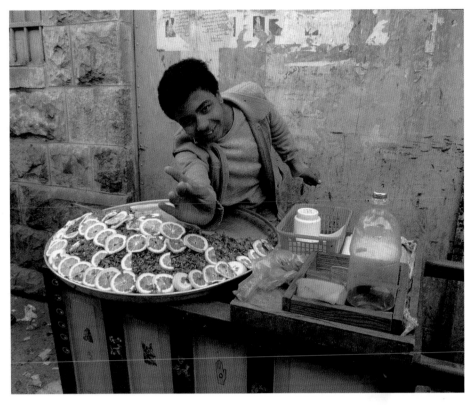

instantáneas puesto que el fotógrafo no está obligado a mirar a través del visor de la cámara y puede disparar con mayor discreción, sin que parezca que está haciendo una fotografía. Eso permite trabajar con la cámara a la altura de la cintura y el fotógrafo mirando hacia abajo distraídamente o dejarla sobre una mesa orientada hacia un sujeto totalmente ajeno a la labor del fotógrafo. Pero eso obliga al fotógrafo a valorar si es lícito robar ciertas imágenes. No tardará en llegar a la conclusión de que obtendrá mejores tomas si se acerca amigablemente a quienes desee retratar.

El número de fotografías fallidas es mucho menor con las cámaras digitales (de hecho, es prácticamente nulo) que con las convencionales. A menudo, lo que estropea una instantánea es la presencia de una zona de luces demasiado llamativa, un cable o cualquier otro elemento de fondo en que el fotógrafo no reparó durante la preparación. Con las imágenes digitales es sencillo retocar la instantánea y eliminar las partes que la estropean. Además, el fotógrafo puede visualizar las fotografías en cualquier momento y borrar de la memoria de la cámara las que crea que no tienen arreglo. De todos modos, tenga en cuenta que el momento que sigue a la toma no es el mejor para decidir si mantener una imagen o descartarla: deje pasar un tiempo prudencial. Y recuerde que, una vez borrada, la imagen se habrá perdido para siempre.

△ *Si uno se interesa por el modelo, éste suele responder favorablemente, como ocurrió con este vendedor ambulante del casco antiguo de Jerusalén. Las cámaras digitales permiten enseñar a los demás lo que se está fotografiando y demostrar que se actúa de buena fe. Una vez sentadas esas bases, podrá seguir disparando fotografías con una cámara digital o con una convencional.*

📷 *Minolta Dynax 7i con un zoom de 28-85 mm a 28 mm; f4,5 a $^1/_{60}$ de segundo; película ISO 100.*

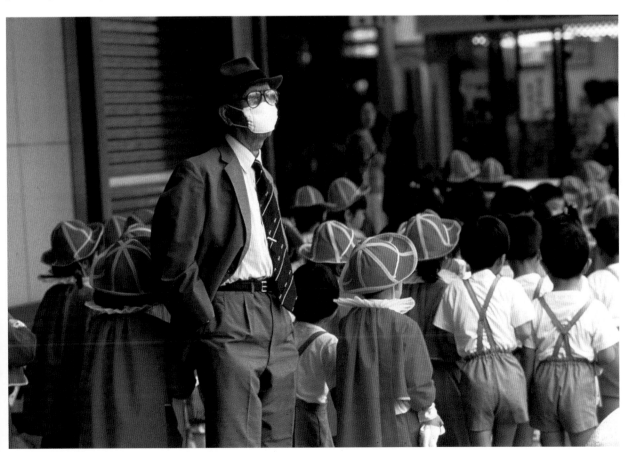

◁ *Al anticipar acontecimientos, pude fotografiar a este hombre mayor que usaba una máscara para protegerse de la contaminación de los tubos de escape de los coches mientras esperaba el autobús en Nagasaki, Japón, junto a un grupo de escolares que avanzan hacia la estación del tren. Éste es el tipo de imágenes que se puede captar con gran facilidad empleando una cámara digital.*

📷 *Canon F-1n con un 135 mm; f2,8 a $^1/_{125}$ de segundo; película ISO 100.*

Fotografía con flash

Casi todos los modelos de cámaras incorporan un flash de serie. Pero ¿qué hace que el flash resulte imprescindible? Un hecho sencillo: nadie quiere que la simple falta de luz le impida tomar una fotografía. Un flash electrónico viene a ser un sucedáneo de la luz solar, con la ventaja de estar disponible a voluntad y de ser portátil. Otro de los motivos que explican la necesidad del flash es que la mayoría de los fabricantes utilizan matrices CCD con una sensibilidad nominal equivalente a la de una película ISO 100 porque aporta una buena calidad de imagen y permite disparar a velocidades de obturación razonables. Sin embargo, el ISO 100 sólo da buenos resultados en exteriores y en días despejados y luminosos. Para fotografiar en un interior, una sensibilidad de ISO 100 es insuficiente para la luz ambiente. Por otro lado, los objetivos de las cámaras digitales tienen que mejorar más para llegar a los factores de luminosidad (el diafragma más abierto con que pueden funcionar) de los convencionales. El resultado es que, al disparar con una cámara digital, el fotógrafo se ve obligado a recurrir al flash con más frecuencia de la habitual en la fotografía convencional.

Eso tiene dos consecuencias tan poco deseables como inevitables. La primera es que la luz que procede de un flash incorporado al cuerpo de la cámara es directa y plana, lo cual rara vez da como resultado imágenes interesantes. La segunda es que el flash gasta mucha batería y aumenta notablemente el consumo de pilas.

El método más extendido para reducir la dureza de la luz del flash es dirigirlo hacia el techo para que la luz rebote y se suavice. Pero eso es imposible con la mayoría de los flashes incorporados de serie, ya que suelen ser fijos. Queda la opción de colocar un material difusor sobre el cabezal del flash. Pero esta clase de soluciones no sólo son poco elegantes y poco propias de una cámara de tecnología punta sino que, además, reducen la potencia del flash. Sin embargo, recuerde que la luz suave es mucho más favorecedora para los retratos. Otra solución es fijar la velocidad de obturación más lenta posible y disparar con flash. De ese modo, la luz ambiente tiene tiempo de formar una imagen, en lugar del clásico fondo negro que se produce por contraste con las zonas a las que no llega la luz del flash. La imagen saldrá ganando al incorporar una nota de color y más información acerca del entorno.

Otro de los problemas que presenta el uso del flash directo es la aparición de los llamados «ojos rojos». Como la fuente de luz está muy próxima al objetivo, la luz penetra a través del iris del modelo y se refleja en la retina, que envía de nuevo la imagen a la cámara. Como el fondo de la retina está lleno de vasos sanguíneos, en la imagen aparece un punto rojo en el centro de la pupila. El problema se da tanto con cámaras convencionales como con modelos digitales, pero los archivos de imágenes son mucho más fáciles de retocar. Algunas cámaras incluyen un método de «reducción de ojos rojos» que consiste en lanzar una serie de destellos rápidos antes del disparo definitivo del flash con objeto de obligar al iris a cerrarse y evitar así que se vea el fondo del ojo en la fotografía. El inconveniente de esos sistemas es que gastan mucha batería y alargan el momento del disparo.

Aunque está claro que es preferible un flash incorporado a no contar con ninguno, si va a comprar una cámara, elija un modelo que disponga de un método de «exposición lenta con flash» y un interruptor que haga posible desconectar el flash a voluntad. No dude en probar diversos difusores para transformar la clásica luz intensa del flash en una iluminación más suave y favorecedora.

◁ El flash de relleno aporta una fuente de luz añadida que ilumina las sombras y mejora el contraste de la imagen. En esta fotografía del gran Bazar de Samarkanda, en Uzbekistán, el flash electrónico ha servido para ganar detalle en las sombras, que eran muy densas, y equilibrarlas con la luz ambiente dura e intensa. Muchas cámaras digitales cuentan con una función automática para el uso del flash de relleno.

📷 Canon EOS-1n con un 20 mm; f11 a ¹/₂₅₀ de segundo, con destello de flash; película ISO 100.

△ Al disparar con un flash normal, el fondo queda subexpuesto. Dos puntos de subexposición bastan para convertirlo en una sombra totalmente negra. En esta fotografía disparada en Turquía, la subexposición era de cuatro puntos.

📷 Canon EOS-1n con un zoom de 28-70 mm a 28 mm; f4 a ¹/₂₅₀ de segundo, con destello de flash; película ISO 100.

◁ En este caso, empleé una exposición larga en combinación con el flash. El obturador permanece abierto para captar la luz ambiente y el flash ilumina intensamente lo que está a su alcance. El resultado es una mezcla de imágenes borrosas en movimiento que contrasta con la figura principal, nítida y perfectamente definida por el flash.

📷 Canon EOS-1n con un zoom de 28-70 mm a 28 mm; f4 a ¹/₈ de segundo, con destello de flash; película ISO 100.

◁ Estas jóvenes bailarinas a la espera de actuar en Bishkek, Kirguizistán, estaban a contraluz. De haber expuesto para sus rostros, el fondo hubiese quedado totalmente sobreexpuesto. Opté por una combinación de luz ambiente y flash y una exposición promedio. El resultado fue una imagen equilibrada con una ligera sobreexposición del fondo.

📷 Canon EOS-1n con un zoom de 28-70 mm a 28 mm; f5,6 a ¹/₂₅₀ de segundo, con destello de flash; película ISO 100.

Trucos para fotografiar paisajes

En teoría, para fotografiar un paisaje es preciso esperar a que todos los elementos de la escena estén perfectos. En la realidad, lo más probable es que esté de camino hacia algún otro lugar con poco tiempo para tomar la fotografía y ningún control sobre la iluminación de la escena. Si trabaja con película convencional, recuerde que cada marca de emulsión plasma de forma distinta los colores. Por ejemplo, la película Kodachrome apaga ligeramente los colores y los suaviza, contrariamente a lo que ocurre con la película Fujichrome, que intensifica y satura los tonos. Por otro lado, las películas negativas tienen una dominante de color propia, aunque eso carece de importancia si pensamos en la multitud de acabados distintos que se pueden obtener en función de quién revele y positive la copia final.

Para lograr el efecto deseado, dispare la toma cuando le sea posible y retoque el resultado en casa, escaneando la imagen y empleando un programa de manipulación de imágenes. Una de las claves del proceso fotográfico es que cada vez que se realiza una copia se puede alterar radicalmente la calidad de la imagen. En esa línea, escanear una fotografía sería otra forma de crear una copia (*véanse* págs. 46-49). Una vez copiado el original,

podrá darle mayor calidez a los tonos o incluso suavizar los colores para obtener un acabado más delicado.

De hecho, cuando se acostumbre a la idea de escanear y retocar imágenes, empezará a pensar, ver y disparar fotografías de otro modo. Comprenderá que no es preciso viajar con un maletín de filtros de corrección de color ni abstenerse de hacer la fotografía porque la luz no sea la ideal y no tenga ocasión de esperar a que lo sea. Dejará de darse por vencido de entrada.

Pero para poder sacar el máximo partido a la manipulación de imágenes es preciso contar con la suficiente materia prima. Una de las formas más habituales de lograrla es disparar varias tomas abriendo o cerrando un punto de diafragma (técnica llamada *bracketing*). Con ello se consiguen dos tomas (una sobreexpuesta y otra subexpuesta) «erróneas» y una tercera «correcta». Si retrata una escena con mucho contraste, como la del ejemplo que ilustra estas páginas, es preferible que realice por seguridad unos cuantos disparos.

Cuanto más nítida y mejor expuesta esté la imagen original, mejor quedará la copia manipulada. Aunque los programas de manipulación pueden corregir un desenfoque, es preferible partir de un buen original.

▽ *Esta imagen es una versión manipulada del original que aparece en la página siguiente. En ella aparece la plaza Registan de Samarkanda, en Uzbekistán. Al analizar el original, comprobé que estaba ligeramente subexpuesto y que no transmitía la calidez de la luz ambiente que había en aquel momento. Por otro lado, las nubes habían quedado demasiado grises. Escaneé la fotografía y, tras unos minutos de retoques, conseguí mejorar considerablemente la gama tonal del conjunto.*

📷 *Canon EOS-1n con un 24 mm TS; f16 a* $^1/_{15}$ *de segundo; película ISO 100.*

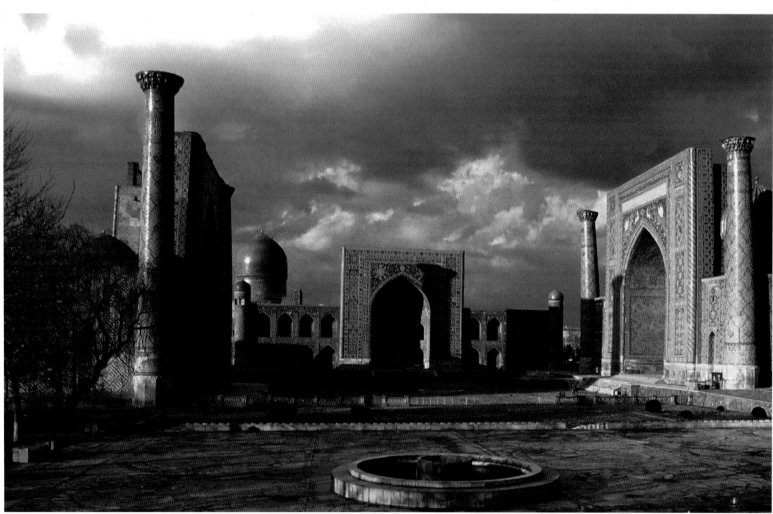

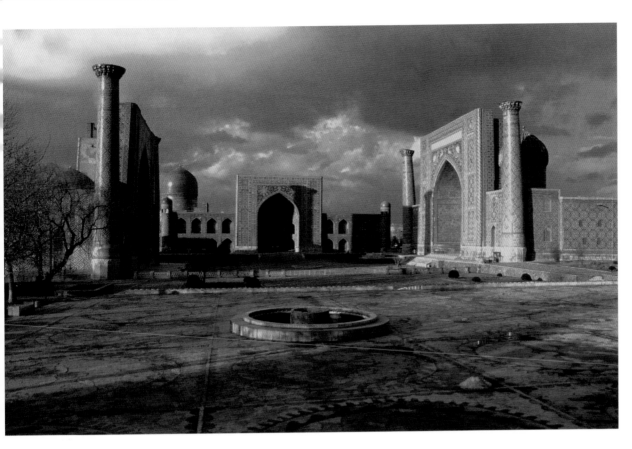

◁ *Éste era el aspecto que tenían tanto la copia original como la imagen escaneada. Aunque la escena no parezca demasiado prometedora, es preferible disparar la toma por si acaso. Tal vez nunca vuelva a pasar por allí o, aunque lo haga, es posible que la luz no sea mejor. Lo interesante de la fotografía digital es que permite transformar la imagen hasta adecuarla al resultado esperado.*

◁ *Algunas veces, es posible arreglar la imagen utilizando las funciones automáticas del escáner, aunque a menudo es preciso introducir otros cambios más sutiles. Ésta era la solución que proponía el ajuste automático del escáner, pero el resultado no tenía la sutileza necesaria.*

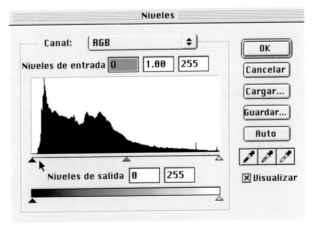

◁ *Para mejorar el original, uno de los primeros elementos que se emplea es el control de nivel. Al desplazar las flechas, se introducen cambios de intensidad y contraste en el original. El gráfico muestra que las sombras están ligeramente subexpuestas, es decir, que no llegan a ser negras del todo, por un problema de calidad del escáner.*

◁ *Los paisajes suelen mejorar cuando se les aplica un tono más cálido. Existen distintas formas de lograrlo. Puede optar por alterar el equilibrio de color (disponible en todos los programas de manipulación de imágenes), cambiar el nivel de saturación de tonos, modificar la curva del canal de colores (que sólo se encuentra en programas profesionales) o emplear programas especiales llamados plug-ins. En la ilustración se muestra la pantalla con las distintas versiones, lo cual le permite ver todas las posibilidades antes de escoger la más indicada.*

Panorámicas

La panorámica es un tipo de técnica en la que las cámaras digitales superan las posibilidades de las cámaras convencionales. En teoría, las panorámicas se obtienen girando el objetivo sobre un eje para exponer un largo trozo de película curvado. El resultado es una imagen parecida a la que se obtiene al recorrer con la mirada un lugar de extremo a extremo. Para obtener una verdadera panorámica es imprescindible un equipo especial pero, hoy en día, llamamos «panorámica» a cualquier imagen alargada y estrecha. En realidad, los formatos panorámicos disponibles son versiones del formato habitual al que se le recorta parte del extremo superior e inferior.

Otra alternativa consiste en disparar una serie de fotografías independientes desplazando ligeramente la cámara hacia el lado entre toma y toma para luego unir las distintas copias y crear una imagen continua. Si sólo pretende plasmar la sensación de panorámica, esta técnica es más que suficiente; sin embargo, dado que los extremos no coinciden nunca del todo, el resultado nunca será todo lo convincente que sería una panorámica real.

A pesar de todo, la fotografía digital permite disparar una serie de imágenes independientes para unirlas por medio de un programa de manipulación. La diferencia es que el programa busca píxeles con valores similares en los márgenes de cada fotografía y los solapa. Lógicamente, cuanto más precisa haya sido la toma, mejor será el resultado y menor el «esfuerzo» del programa por lograr un acabado convincente.

Por otro lado, aunque las panorámicas suelen crearse en sentido horizontal, nada impide que desplace la cámara sobre un eje vertical para obtener una fotografía larga y estilizada. Ésa podría ser una solución interesante (y menos vista también) para retratar un edificio alto.

De todos modos, cuando lleve a cabo la panorámica, recuerde que ésta modifica por completo la proporción. De hecho, los objetos cercanos al fotógrafo lo están mucho más que en una toma disparada con un objetivo gran angular en que, a pesar de la distorsión, todos los elementos parecen estar a una distancia normal. Le aconsejo que haga pruebas disparando algunas fotografías

△ *Esta panorámica de Trafalgar Square de Londres está compuesta por seis fotografías independientes. Aunque las imágenes continuas, sin uniones aparentes, resultan muy atractivas, una composición menos formal y más imperfecta puede resultar más interesante y transmitir mejor la sensación que se asocia con una panorámica. Antes de unir las distintas fotografías, corregí el color y el contraste de todas ellas para igualarlas y, una vez yuxtapuestas, realicé los últimos retoques: el extremo derecho había quedado excesivamente oscuro, de modo que lo aclaré.*

Cámara digital Kodak DCS315 con un zoom de 24-70 mm a 50 mm; f8 a 1/60 de segundo.

con un teleobjetivo para evitar que los objetos más lejanos queden excesivamente pequeños en la imagen final.

La fotografía digital unida a la tecnología de la realidad virtual es capaz de ir mucho más allá de la creación de una panorámica estática. Así, la serie de fotografías se podría convertir en un espacio virtual por el que pasear o el que explorar. Sin embargo, este asunto excede con mucho el fin de este libro y mi intención al mencionar la posibilidad era sólo ayudarle a tomar conciencia del apasionante potencial de la fotografía digital.

Por supuesto, no es obligatorio que los saltos entre las fotografías que conforman la panorámica sean invisibles. De hecho, puede ser más interesante y creativo incluir cambios de punto de vista bruscos destinados a aportar una interpretación subjetiva del paisaje en lugar de un mero testimonio documental. Cuando quiera lograr panorámicas sin saltos tenga en cuenta lo siguiente:
• Para obtener una buena serie de imágenes de base para una panorámica es imprescindible utilizar un trípode con un nivel. De ese modo, tendrá la certeza de realizar un barrido horizontal. Si quiere un resultado aún más preciso, compre uno de los cabezales diseñados para confeccionar panorámicas. Esta clase de accesorios permite localizar el punto de rotación óptimo (llamado punto nodal), lo cual se traduce en una imagen final que no parece curvarse y que tiene uniones perfectas.
• Si la escena carece de detalle, dispare las fotografías de forma que se solape una mayor parte de ella. Si existe mucho detalle, solape menos partes.
• Cuanto menor sea la calidad de la imagen, menos se notarán las uniones.
• Si trabaja con zoom, utilice la distancia focal intermedia. Si emplea el gran angular de un zoom no conseguirá una iluminación uniforme de la escena y los extremos quedarán más oscuros que el centro.

▷ *Las panorámicas en sentido vertical proporcionan imágenes altas y estilizadas muy originales. En esta ocasión, las espectaculares nubes de tormenta situadas sobre una playa de Fidji contrastan con el tamaño de las figuras que aparecen en el primer plano y las empequeñecen. Un encuadre convencional hubiese minimizado el impacto de estas figuras, mientras que, al optar por la panorámica, éstas adquieren una función clave en la composición de la imagen.*

📷 *Canon EOS-1n con un zoom de 17-35 mm a 17 mm; f5,6 a $^1/_{125}$ de segundo; película ISO 100.*

◁ *Procure ir más allá de las clásicas panorámicas de calles y paisajes. Este café de Nueva Zelanda, lleno de luz y colores cálidos, resultó un tema excelente para una panorámica. Como disparé las tres fotografías con un gran angular, los cambios de perspectiva son tan fuertes que fue imposible disimular totalmente las uniones.*

📷 *Cámara digital Kodak DCS520 con un zoom de 17-35 mm a 24 mm; f5,6 a $^1/_{30}$ de segundo.*

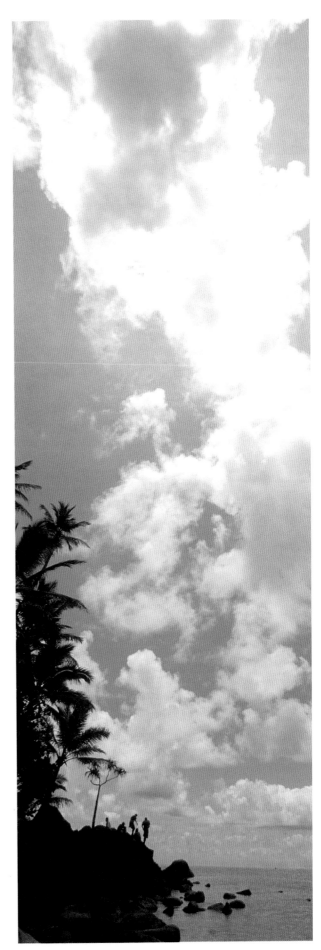

Imágenes abstractas

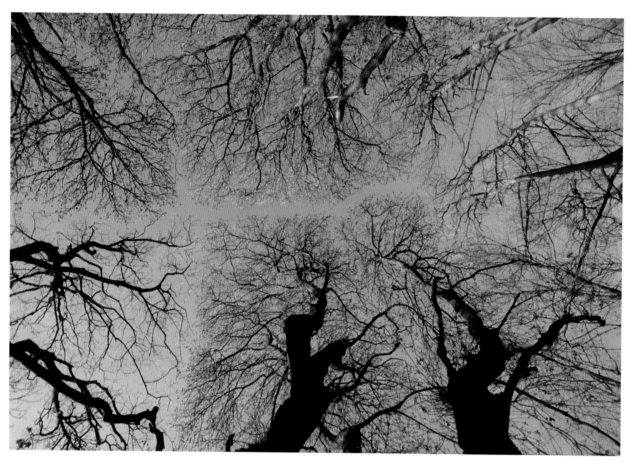

△ Los puntos de vista poco habituales son ideales para obtener imágenes abstractas. En este caso, al mirar un conjunto de árboles desde abajo, las ramas se convierten en una serie de diseños y formas.

📷 Canon F-1n con un 20 mm; f11 a ¹/₃₀ de segundo; película ISO 64.

No hay tema más adecuado para la fotografía digital que las imágenes abstractas. Todo queda bien: se trate de texturas ricas o complejas, de formas regulares o de diseños y colores sin orden aparente. La explicación se debe, en parte, a la naturaleza de la imagen digital, concebida como una serie de puntos cuadrados yuxtapuestos, pero también surge del hecho de que las imágenes abstractas ayudan a disimular los defectos ópticos de las matrices CCD. De hecho, esos mismos defectos realzan la textura y la forma.

En la práctica, se podría afirmar que todo sujeto con textura es susceptible de crear una excelente imagen abstracta digital: unos guijarros en una playa, una pintura desconchada, las plumas de un avestruz, una tela o cualquier otro tema parecido. El principal problema surge al retratar diseños regulares y precisos como, por ejemplo, un primer plano de un trozo de seda. Eso se debe a que el diseño del sujeto y el de la propia matriz CCD entran en conflicto y surgen unas bandas oscuras irregulares muy molestas. Por desgracia, es poco probable que el problema se aprecie desde el visor o incluso desde la pantalla de cristal líquido. Si piensa fotografiar este tipo de temas, pruebe a hacerlo desde distintos ángulos y a diferentes distancias del objeto. A menudo basta un pequeño ajuste de posición para resolver el problema.

Para conseguir un buen resultado es esencial enfocar con gran precisión. Si una parte de la escena queda desenfocada, se crea una sensación de perspectiva y profundidad que no favorece en nada las imágenes abstractas, que suelen ser bidimensionales. Compruebe, que la cámara esté paralela al sujeto. Esto último es vital si existen líneas rectas en la composición, ya que, de lo contrario, convergerían y darían una sensación tridimensional que estropearía el efecto deseado.

Una iluminación plana (homogénea, unidireccional y suave) es la más adecuada para las imágenes abstractas. En ese sentido, los días nublados son el momento perfecto para salir a tomar esa clase de imágenes, sobre todo teniendo en cuenta que los programas de manipulación permiten corregir fácilmente la dominante azulada que suele tener la luz en esas ocasiones. Un fotógrafo convencional está obligado a colocar un filtro de corrección del color ante el objetivo y esperar a ver los resultados, siempre impredecibles, mientras que el fotógrafo digital puede olvidarse de esa clase de problemas y limitarse a disparar la fotografía, con la tranquilidad de saber que podrá introducir los retoques necesarios por medio del ordenador (*véanse* págs. 58-59).

Si la imagen abstracta está destinada a ser fondo de una página web, no cometa el error de darle la intensidad de tonos y el contraste que necesitaría en condiciones normales. Reduzca el contraste y la saturación del color, ya que un fondo debe ser discreto y competir lo menos posible con lo que se encuentre en el primer plano.

△ Incluso con temas de por sí atractivos como pueden ser estos guijarros en una playa es conveniente buscar una iluminación adecuada. Si las piedras se encuentran a mucha profundidad, la luz se refleja en la superficie del agua y la escena carece de la intensidad y el contraste de luces y sombras que le proporciona un agua menos profunda. Esta toma no se realizó cuando el sol estaba en lo alto del cielo, sino al atardecer, único momento en que aparecen estos juegos de luces tan interesantes.

📷 Canon EOS-1n con un zoom de 28-105 mm a 50 mm; f8 a ¹/₁₂₅ de segundo; película ISO 100.

△ Este puñado de pétalos caídos de un jarrón con flores mustias se convierte en un improvisado bodegón abstracto que recuerda vagamente a un conjunto de trazos caligráficos.

📷 Canon EOS-100 con un zoom de 28-105 mm a 85 mm; f4,5 a ¹/₆₀ de segundo; película ISO 100.

△ El mercado es un lugar fascinante, repleto de vida y de colorido. Pero, si se fija en los detalles, comprobará que un primer plano de un puesto de verduras proporciona un resultado más sereno y satisfactorio que cualquier intento de toma general. En casos como éste se confirma el dicho que reza: «menos es más».

📷 Olympus OM-1n con un 85 mm; f5,6 a ¹/₃₀ de segundo; película ISO 64.

La naturaleza

△ No hay razón para no intentar plasmar con la mayor gracia estética plantas o animales que se fotografían con fines científicos. Esta elegante composición muestra el suelo de la jungla en conjunción con una zona litoral cuyas plantas se nutren del mar. En situaciones de escasa luminosidad, como bajo la vegetación espesa de la jungla, es tentador utilizar el flash, pero es preferible no hacerlo. En este caso, la luz del flash hubiese destruido el hermoso efecto producido por la suave luz lateral que baña la planta.

📷 Canon EOS-100 con un 50 mm; f5,6 a ¹/₁₅ de segundo; película ISO 100.

Las cámaras digitales son ideales para muchas de las aplicaciones de la fotografía de naturaleza como, por ejemplo, el estudio de animales, de plantas o del medio ambiente. En esos casos, rara vez se precisan imágenes de una gran calidad, sino fotografías, por lo general primeros planos, que sirvan de referente o de recordatorio para futuras clasificaciones. Un recuento de las plantas de una zona geográfica dada no precisa de tomas espectaculares de plantas; basta con una fotografía sencilla de cada especie. A menudo, todo lo que un científico necesita para identificar una planta es una imagen de baja resolución y de escaso coste. Muchos modelos de cámaras digitales permiten incluir anotaciones en cada toma por medio de un mensaje de voz, y qué duda cabe que ésa es una gran ventaja para estos casos, puesto que permite concentrar en un archivo datos como la fecha, la hora o el lugar en que se encontró la planta retratada.

Ventajas digitales

Otra de las ventajas de las cámaras digitales con respecto a las convencionales es la inmediatez en los resultados. Por ejemplo, si un científico duda al clasificar una planta, puede fotografiarla y mostrársela al jefe de expedición en el campamento base sin necesidad de esperar a que termine la expedición y se revele la película.

La capacidad para tomar primeros planos es uno de los puntos fuertes de las cámaras digitales. La mayoría de los modelos cuenta con una óptica fija de distancia focal corta, lo cual facilita considerablemente el enfoque de elementos en primer plano. Si a eso se añade la posibilidad de ver a través del objetivo, pero en una pantalla de cristal líquido (véase pág. 16), el resultado es la solución ideal para fotografiar insectos y plantas, y para realizar primeros planos de temas (como, por ejemplo, los depósitos minerales que se encuentran en una roca).

Si la composición y la estética son determinantes, los modos de exposición automática a través del objetivo (TTL) que incluyen prácticamente todas las cámaras digitales son la mejor opción. Mientras los circuitos de la cámara se encargan de que la parte técnica quede «bien», el fotógrafo puede centrar su atención en el tema. Para obtener mejores resultados, igual que ocurre con las cámaras convencionales, es preciso sujetar con firmeza la cámara para evitar que la fotografía quede movida: tenga en cuenta que cuando el sujeto se encuentra muy cerca del objetivo, el más mínimo movimiento de cámara se plasma en la imagen final.

Otra de las virtudes de las cámaras digitales es lo silenciosas que son. Sin duda, la sencillez del mecanismo de obturación de la cámara y la falta del ruidoso y complicado sistema de espejos de las réflex son de gran ayuda para fotografiar con discreción animales sensibles al ruido o que se asustan con facilidad.

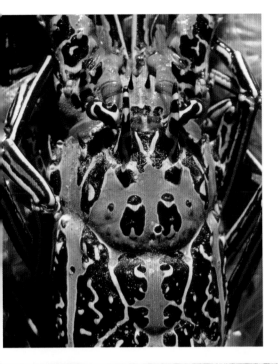

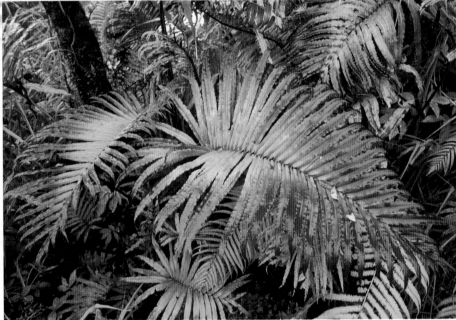

Algunos modelos pueden grabar imágenes en movimiento de corta duración (de unos cinco segundos). La calidad de la imagen es bastante mala; sin embargo, para un proyecto de historia natural, ese tipo de herramientas tienen un gran valor. Si la cámara cuenta con un control remoto por infrarrojos, se puede dejar la cámara sola y esperar a que el propio sujeto accione el disparador (una opción muy interesante para el estudio del comportamiento de los animales).

En cuanto a los animales más distantes, como los ciervos o las aves, las cámaras digitales que no cuentan con objetivos intercambiables no pueden competir con las réflex convencionales, con las que se pueden emplear teleobjetivos de largo alcance u objetivos normales con convertidores. Aun así, los modelos digitales a los que sí se puede acoplar un teleobjetivo tienen una ventaja con respecto a las cámaras convencionales. Como el sensor CCD de la cámara es más pequeño que el espacio que ocupa la película convencional, los objetivos tienen un mayor alcance y aumentan casi un 70 % más la imagen.

El coste es otro de los factores que merece la pena destacar. Las imágenes digitales resultan mucho más económicas que las que se consiguen por medio de película convencional. Además, son más fáciles de archivar y pueden obtenerse copias por poco dinero y sin dañar el original.

Y, por último, las imágenes de temas botánicos son ideales para crear mosaicos o composiciones: suelen tener colores intensos, formas geométricas llamativas y variadas o diseños irregulares que combinan muy bien entre sí.

△ Extremo superior izquierda: *cangrejo atrapado en un arrecife de coral.* Extremo superior derecha: *una garza real inquieta por la presencia de un bote echa a volar desde una palmera.* Superior izquierda: *el colorido de los helechos gana intensidad al ser fotografiados en un día nublado, bajo una luz suave.* Superior derecha: *esta araña fue fotografiada con un teleobjetivo para conseguir un primer plano.*

Canon EOS-1n. Extremo superior izquierda: *con un 50 mm f2,5.* Extremo superior derecha: *con un 300 mm f4.* Superior izquierda: *con un 17-35 mm.* Superior derecha: *con un 300 mm f4. Película ISO 100.*

Viajes

Si existe un campo en el que la fotografía digital cuenta con pocas ventajas ése es, sin duda, en el de los viajes. Cuando uno se encuentra en el extranjero, lejos de casa, sin enchufes o conexiones cerca, lo último que quiere es tener una cámara que ha de conectarse a un ordenador, que depende de que tal o cual cable funcione correctamente o que es demasiado delicada para resistir el polvo, el frío o el calor extremos. Las cámaras convencionales son las estrellas de los viajes: son relativamente resistentes, permiten tomar tantas fotografías como película lleve consigo el fotógrafo y no gastan demasiadas pilas aunque se empleen durante un largo viaje. Pero eso no significa que deba renunciar a utilizar la fotografía digital en sus viajes. Las cámaras digitales tardarán bastante en tomar el relevo de las convencionales en este campo, pero son un buen complemento.

Para empezar, es posible que algunos momentos del viaje merezcan ser recordados o incluso sea necesario inmortalizarlos. Pero ¿en realidad necesita hacerlo con la exquisita calidad de imagen de las cámaras convencionales? Los momentos de diversión en la playa, las exóticas señales de tráfico o la gente que se conoce durante el viaje son buenos ejemplos de la clase de situación a la que me refiero. En realidad, es preferible que retrate sus momentos de diversión digitalmente, ya que de ese modo le será muy fácil censurar y borrar las imágenes deficientes. Dado que la calidad de imagen no es un requisito importante, podrá comprimir los archivos y almacenar de 40 a 60 imágenes en la cámara.

En segundo lugar, tal y como ya he explicado al referirme a las instantáneas (*véanse* págs. 30-31), la tecnología digital es ideal para ayudar a que los retratados se sientan más cómodos ante la cámara. La pantalla de cristal líquido permite visualizar de inmediato la toma; sin embargo, aunque salvo que la cámara incorpore una pequeña impresora, no podrá entregar ninguna copia en el acto.

De todos modos, para que la fotografía de viajes sea digital, no es imprescindible utilizar una cámara digital. De hecho, aunque use un modelo convencional, verá las cosas de otro modo al decirse que el negativo no es más que un punto de partida para la creación de una imagen y no el producto final en sí. Al viajar, el tiempo puede ser un factor determinante y a menudo no tendrá ocasión de esperar a que un coche salga del encuadre para fotografiar una hermosa calle ni podrá dedicarse a buscar un ángulo desde el que no se aprecien los cables de la luz presentes en una escena. La fotografía digital permite disparar la fotografía tal y como esté con la tranquilidad de saber que, una vez realizada la copia, la podrá escanear y retocar sin demasiado esfuerzo.

◁ *En las tomas en que el tiempo es un factor crítico, es preferible no emplear cámaras digitales porque el lapso que pasa desde que se oprime el disparador hasta que tiene lugar la exposición es bastante largo. Si, aun así, está dispuesto a emplear cámaras digitales, tendrá que aprender a anticipar los acontecimientos. Las lanchas taxis de Bangkok se desplazan a gran velocidad y no es fácil conseguir una imagen clara sin que se confundan con la orilla o se solapen con otros elementos confusos.*

📷 *Canon F-1n con un zoom de 80-200 mm a 200 mm; f4,5 a $^1/_{250}$ de segundo; película ISO 100.*

◁ La composición de la imagen puede ayudar a superar las limitaciones ópticas de la cámara. Esta fotografía parece tomada con un gran angular gracias a las sinuosas formas del río pero, en realidad, se tomó con un objetivo normal. Eso explica que el pescador que se encuentra en el extremo superior no esté distorsionado a pesar de estar en uno de los márgenes de la composición. Elegí un diafragma cerrado para conseguir la máxima profundidad de campo posible.

📷 Nikon F2 con un 50 mm; f16 a ¹/₁₅ de segundo; película ISO 64.

◁ Evite los tópicos. Lo que podría haber sido una clásica puesta de sol en una playa de Madeira se convierte en una composición simétrica y en un juego de siluetas al introducir el reflejo de los distintos elementos en la piscina. Para esta clase de imagen, lo ideal es utilizar una cámara convencional que plasme todos los matices tonales del cielo. Si emplea una cámara digital, y el modelo lo permite, anule la compresión (véase pág. 18 «Calidad de la imagen») y guarde el archivo con la máxima calidad de imagen disponible.

📷 Canon EOS-1n con un 20 mm; f5,6 a ¹/₃₀ de segundo; película ISO 100.

△ *Las imágenes llenas de color y luz como ésta de un grupo de habitantes de la isla de Madeira son el tipo de fotografía de viaje idónea tanto para cámaras digitales como convencionales. Los sujetos complejos y con luces contrastadas quedan mejor con cámaras digitales económicas porque las texturas y diseños irregulares camuflan eficazmente los problemas de resolución. De todos modos, para no perder una buena oportunidad, compruebe que la cámara funcione correctamente, el objetivo esté limpio y las pilas no estén gastadas. Asimismo, no olvide llevar consigo suficiente «película digital», es decir, tarjetas de memoria extraíbles.*

📷 *Canon F-1n con un 135 mm; f5,6 a $^1/_{250}$ de segundo, película ISO 100.*

Manual de supervivencia

A continuación encontrará consejos útiles que le ayudarán a resolver los problemas más habituales de la fotografía de viajes digital:

• Antes de salir de casa, compruebe que todo el equipo funciona correctamente. Repase todo el proceso, desde el disparo hasta la impresión de la copia. Tome unas cuantas fotografías, descárguelas en el ordenador y amplíelas para descartar problemas de calidad de imagen. Después, recupere el tamaño original e imprímalas. Si algo falla en el equipo y no se da cuenta antes de salir de viaje, corre el riesgo de volver a casa sin una sola fotografía del viaje.

• Lleve consigo un cargador de batería y un adaptador para enchufes, y no olvide coger pilas de repuesto para aquellos momentos en los que no tenga cerca una toma de corriente. Si viaja a una zona muy remota, merece la pena que se plantee la compra de un cargador de baterías solar.

• Consiga tanta memoria adicional como le sea posible. No olvide dejar una tarjeta vacía (y preformateada) en un lugar seguro, ya que podría sacarle de un apuro. No olvide comprobar que funcione bien en su cámara; a veces, la cámara no puede leer ciertas tarjetas sin motivo aparente.

• Proteja el equipo del polvo guardándolo en dos bolsas de plástico y no lo someta a cambios bruscos de temperatura. Si está obligado a ello, introdúzcalo en una maleta bien cerrada o en una bolsa hermética. Si pasa directamente de una habitación con aire acondicionado a un exterior caluroso, se formarán gotas de condensación en el objetivo y en el cuerpo de la cámara. Si, por el contrario, el cambio se produce de un espacio cálido a otro frío sin que la cámara tenga tiempo para adaptarse a la temperatura, se podría estropear.

• Nunca deje una cámara al sol o en un lugar que alcance temperaturas muy elevadas como, por ejemplo, la guantera de un coche.

• Mantenga limpios el objetivo y el visor de la cámara. Elimine los restos de polvo o arena para evitar que los rayen. Para limpiarlos no necesita más que su aliento, que genera una ligera condensación, y un paño limpio. No intente pulir el objetivo como si fuese el parabrisas de un coche.

• Las baterías provocan la mayor parte de las averías. Si éstas fallan, el resto de la cámara dejará de funcionar, de modo que, antes que nada, compruebe si las ha instalado correctamente. A continuación, limpie los contactos y asegúrese de que estén en buen estado. Si después de todo eso la cámara sigue sin funcionar, descarte que estén dobladas o que alguna se haya salido de su lugar. Por último, asegúrese de que todas las pilas sean nuevas. Si coloca una pila gastada en un grupo de cuatro, la cámara podría acusarlo y dejar de funcionar. Si emplea pilas recargables, lleve siempre una de más (si la cámara utiliza cuatro, lleve una quinta).

• Hágase con un pequeño equipo de herramientas que incluya la más útil de todas, un destornillador pequeño como los que usan los relojeros. Muchas cámaras tienen tornillos diminutos que conviene ajustar después de un largo viaje. Compruebe periódicamente que no estén sueltos.

ADVERTENCIA: no manipule de otro modo la cámara; corre el riesgo de anular la garantía del fabricante.

PARTIR DE COPIAS FOTOGRÁFICAS

Elegir las imágenes adecuadas

◁ ▽ *La intensa luz matutina procedente de la ventana provocó que el fotómetro de la cámara se confundiera y la fotografía original quedase subexpuesta (véase inferior). Una vez escaneada, el resultado tenía mucho «ruido» por la falta de detalle en las sombras, problema especialmente grave en la parte inferior de la imagen. Al pasar la imagen a duotono, ésta mejoró considerablemente, pero eso no fue suficiente. Para corregir los defectos de la zona de luces tuve que copiar y pegar el color de otras partes de la imagen. Recurrí a otras herramientas del programa para dar mayor intensidad a las sombras sin alterar la gama tonal del resto de la imagen.*

📷 *Mamiya 645 Pro TL con un 75 mm; f2,8 a $^1/_{125}$ de segundo; película ISO 400 revelada con T-Max en laboratorio automático.*

Sea o no un fotógrafo prolijo, lo más probable es que, con los años, haya acumulado muchas fotografías, diapositivas y negativos que agradecerían un retoque. Los programas de manipulación de imágenes ponen a su alcance la posibilidad de rescatar y renovar las obras más interesantes de su archivo. En este capítulo se explican los pasos que debe seguir, desde la elección de las imágenes con posibilidades, el proceso de escaneado, la manipulación o retoque hasta la creación de un archivo o de un catálogo de las imágenes digitales resultantes.

Las mejores imágenes para escanear (*veánse* págs. 48-49) son las que tienen una mayor calidad técnica. Si parte de una copia bien expuesta y bien positivada, el resultado de la lectura del escáner será muy superior al que obtendrá partiendo de una copia subexpuesta o sobreexpuesta o una mal positivada. Otro de los elementos que conviene tener en cuenta es la nitidez o grado de enfoque de la imagen. Los programas permiten retocar en parte la definición, pero cuanto mejor sea el original, mejor será el resultado final. No crea que los programas de retoque pueden operar milagros: ningún programa puede revelar partes de la imagen que el escáner no haya podido leer. Aunque eso no debe frenarle si desea rescatar una imagen especialmente importante para usted; por probar no pierde nada, de modo que escanéela y haga lo que pueda.

Seleccionar las imágenes

A continuación encontrará las pautas que debe seguir para escoger imágenes apropiadas para escanearlas y retocarlas:

• Las películas bien expuestas y correctamente reveladas son el mejor punto de partida. La peor materia prima es una imagen en blanco y negro sobreexpuesta o una diapositiva subexpuesta.

• Si trabaja en color, lo más sencillo es escanear el negativo (para obtener luego las copias).

• Si parte ya de la copia, tenga en cuenta que los papeles brillantes dan mejores resultados. Evite en la medida de lo posible los papeles con una textura muy marcada. Las copias dobladas o curvadas no quedan del todo planas en el escáner y ello se traduce en una pérdida de calidad.

• Limpie el negativo con una pera de aire para eliminar posibles pelos o polvo antes de escanearlo. Las marcas de dedos se eliminan con un líquido limpiador especial.

• No escanee diapositivas montadas con vidrios porque éstos alterarían la lectura del escáner.

◁ △ *Esta toma (superior) se disparó en un día nublado, por lo cual la imagen final fue excesivamente suave y no quedó bien al escanearla. Sin embargo, el potencial estético de la composición y de las formas del original me hicieron pensar que merecía la pena tratar de rescatarla. Tras un intenso trabajo de ajuste de canales de color independientes logré reavivar los tonos (izquierda), aunque no sean exactamente los de la escena original.*

📷 *Nikon F2 con un 135 mm; f4 a ¹⁄₆₀ de segundo; película ISO 64.*

Qué puede lograr

Para la mayoría de los trabajos no es imprescindible contar con el programa de manipulación más sofisticado, si bien es de gran ayuda. De hecho, estos programas ofrecen acabados de mayor calidad incluso en las funciones más sencillas. Pero veamos cuáles son los retoques que puede esperar conseguir si trabaja con las imágenes en casa:

• Con algo de práctica, tardará menos de media hora en limpiar las imágenes que tengan muchas marcas de polvo, pelo o rayas.

• Dentro de las limitaciones impuestas por el original, podrá mejorar el contraste y el brillo de la copia. Lo más irónico es que, cuanto mejor esté el original, más fácil resulta retocar el contraste y el brillo.

• El alcance de la corrección de color dependerá mucho del programa que emplee. Hoy en día, Adobe Photoshop se cuenta entre lo mejor del mercado, especialmente cuando se une a programas de apoyo como Intellihance o Test Strip, pero se pueden lograr buenos resultados con paquetes más económicos como PhotoSuite o DeBabelizer.

• Retocar imágenes rotas o con grandes lagunas en ellas requiere mucha más habilidad, porque es preciso copiar y clonar algunas partes existentes para rellenar los huecos.

Mantener el orden

A medida que crezca su colección de imágenes escaneadas, sentirá la necesidad de contar con un sistema de clasificación. Lo más conveniente es recurrir a programas de archivo y catálogo de imágenes (*véase* pág. 54) que son el equivalente digital de los índices de archivo convencionales. Gracias a ellos, una vez encendido el ordenador es muy fácil buscar una imagen en concreto y obtener toda la información relacionada con ella (los cambios y retoques realizados, las anotaciones específicas, etc.) sin necesidad de abrir el archivo original.

📷 *Canon F-1n con un 200 mm; f5,6 a ¹⁄₁₅ de segundo; película ISO 100 con la cámara montada sobre un trípode.*

△ *A simple vista, en el momento de retratar este hermoso jardín se podía apreciar un gran número de detalles que la película no pudo captar. Si optaba por otra exposición, el jardín quedaba bien pero el cielo resultaba demasiado sobreexpuesto. Opté por la copia en la que el cielo quedaba razonablemente bien (superior derecha), lo que dio lugar a esta imagen (superior): con los fondos muy oscuros pero con una buena información de color en las zonas de luz. Retoqué las sombras y los tonos medios (lo cual implicó una ligera pérdida de calidad en las luces). El jardín no queda tan bien plasmado como hubiese quedado de exponer correctamente el original, pero el resultado me pareció suficientemente interesante.*

Trabajar con un escáner plano

El enfoque más práctico para acostumbrarse a utilizar un escáner plano es considerarlo como un tipo de cámara que hace fotografías de un modo muy distinto al resto. En función de ello, tiene virtudes y defectos propios. Cuando consiga ver el escáner de este modo en lugar de como un periférico de tecnología punta, podrá empezar a divertirse utilizándolo. No tardará en darse cuenta de que muchos de los trabajos para los que antes requería una cámara o una ampliadora puede realizarlos desde su escritorio. De hecho, los escáneres planos son como pequeños estudios fotográficos.

Escanear una copia fotográfica o un documento

Si la copia o el documento son demasiado grandes para escanearlos enteros, puede hacerlo por partes y, a continuación, unir los distintos fragmentos, aunque eso suponga una ligera pérdida de calidad. De hecho, no tiene por qué limitarse a escanear fotografías o textos, todo objeto plano que quepa en el escáner es susceptible de copia digital. Y eso incluye su rostro y sus manos, si así lo desea. También es posible crear contactos como los que ilustran esta página.

De todos modos, no olvide que el escáner es un instrumento de precisión. Si piensa digitalizar un objeto poco habitual, hágalo con precaución:

• No escanee nada húmedo o mojado.
• No coloque nada corrosivo sobre el escáner ni apoye un objeto que pueda dañarlo como, por ejemplo, el sudor de los dedos, comida o bebida.
• Evite por todos los medios rayar el cristal del escáner. Si escanea piedras o joyas más duras que el cristal, hágalo con sumo cuidado.
• No fuerce la tapa para aplanar un objeto que ofrezca resistencia. Forzaría las bisagras, que suelen ser poco resistentes. Aplane el objeto antes de colocarlo en el escáner.

◁ En un escáner plano es posible copiar varias tiras de negativos o diapositivas a la vez. Es como si hiciera una hoja de contactos convencional en un laboratorio normal, sólo que resulta mucho más sencillo y mil veces más cómodo. También puede copiar una sola imagen e introducirla en una base de datos o probar a intercalar varios filtros antes de realizar la copia digital definitiva. Muchas telas, como el pañuelo que aparece en la página siguiente, son fáciles de escanear con poca resolución y se pueden comprimir los archivos resultantes sin que ello implique una gran pérdida de calidad. La uniformidad del cielo de las otras fotografías hace necesaria una copia de mayor resolución y reduce la tolerancia a la compresión del archivo.

📷 Canon EOS-1n con varios objetivos y distintos valores de exposición; película ISO 100.

Al igual que ocurre al fotografiar con una cámara, cuanto más se esmere en el momento del «disparo» o escaneado, mejores serán los resultados. Todos los 'modelos de escáneres cuentan con un modo de previsualización en el que el usuario puede hacerse una idea del resultado, aunque sin todo su detalle. Es la ocasión perfecta para introducir los cambios de color y de tonos necesarios. Procure que la imagen se parezca el máximo posible al original antes de proceder a la digitalización. Los escáneres actuales cuentan con programas o *drivers* que permiten lograr acabados de gran calidad. Aun así, existen varios factores que debe tener en cuenta para garantizar que tanto el escáner como usted trabajen correctamente y saquen el máximo partido a su potencial:

• Compruebe que el tamaño de la imagen sea el que desea dar a la copia final. Por ejemplo, supongamos que escanea una fotografía de 10 x 12 cm pero desea imprimirla en un tamaño de 23 x 15 cm; es preferible que fije los parámetros en el escáner y deje que él se encargue de realizar los ajustes pertinentes a tener que llevarlos a cabo usted con posterioridad por medio del programa de retoque. Conseguir el tamaño deseado de entrada es mucho más práctico y supone un importante ahorro de tiempo. Ademas, si amplía una imagen escaneada por medio del programa, el resultado será peor.

• Mantenga siempre limpio el cristal del escáner.

• Asegúrese de que los colores que aparecen en modo de previsualización coincidan con los del archivo final.

• Sea lógico y sistemático a la hora de nombrar y catalogar los archivos de imágenes.

• Utilice un formato de archivo compatible con el programa de tratamiento de imágenes que use habitualmente. El cambio de formato supone una pérdida de tiempo innecesaria y, además, una merma de la calidad.

• Para lograr imágenes de buena calidad, deje que el escáner se caliente por lo menos durante media hora.

• Coloque los originales sobre el cristal tal y como desee copiarlos. Tener que girar una imagen por medio del programa de retoque puede alterar su calidad, especialmente cuando se trabaja con blanco y negro.

Interpolación y exageración

Al adquirir un escáner plano, le facilitarán varias cifras de resolución. Algunos fabricantes se aprovechan de la falta de conocimiento técnico general acerca de las diferencias entre la resolución óptica y la interpolada. La resolución por interpolación se logra inventando información mientras que la resolución óptica se basa en lo que el escáner «ve» realmente. Las cifras correspondientes a la interpolación pueden hacer que un escáner parezca mejor de lo que es: «¡4.800 ppp por menos de lo que cuesta un ordenador!» parece una ganga para un aficionado a la fotografía digital, pero en realidad corresponde a una resolución óptica de 600 ppp. Para obtener resultados satisfactorios, es preciso que el escáner tenga de 600 a 1.000 ppp.

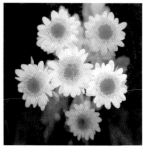

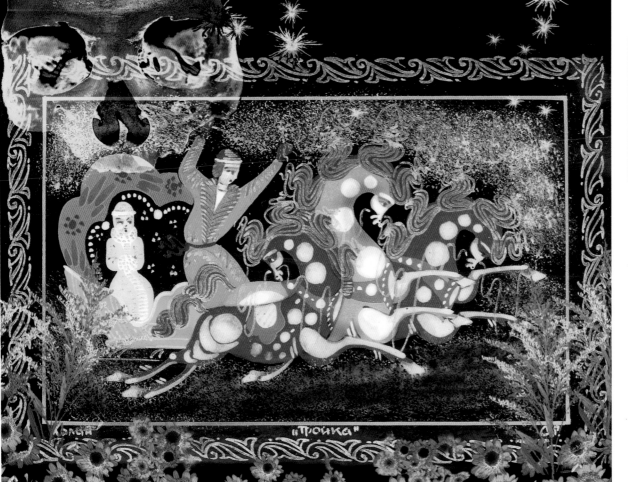

◁ △ *Es posible componer una imagen con un escáner copiando varios objetos normales. Primero, escaneé por separado el dibujo de la caja laqueada de estilo ruso, la calavera, y las flores. A continuación, combiné las distintas imágenes en el ordenador utilizando las funciones de yuxtaposición de capas (véanse págs. 64-65) hasta lograr un resultado interesante y, después, ajusté el color del conjunto. Por ejemplo, las flores que eran blancas pasaron a ser rosas y azules. Tampoco conservé todos los elementos en la imagen final, para la que me inspiré en el cuento de Pushkin protagonizado por un hombre que viaja en trineo por la noche durante una tormenta de nieve.*

Resolución y resultados

◁ *Sería una lástima perder el detalle de esta hermosa puesta de sol sobre el mar Egeo, fotografiada desde la isla de Quíos, por utilizar un escáner de baja resolución. El grano de la imagen le confiere una textura muy apropiada al cielo que, de lo contrario, parecería excesivamente nítido y poco natural. Una copia con poca resolución sustituiría la trama del negativo por una trama de píxeles poco favorecedora. Para evitarlo, escaneé la diapositiva original de 35 mm con una resolución de 2.700 ppp.*

📷 *Canon EOS-1n con un zoom de 17-35 mm a 17 mm; f8 a $^1/_{125}$ de segundo; película ISO 100.*

Éste es un tema complicado, incluso para los profesionales de la imagen; además, el espacio disponible en esta clase de libros sólo permite esbozar el problema. De entrada, tenga en cuenta que el término «resolución» tiene un doble significado.

Por un lado, si se aplica a la resolución de entrada o *input,* como ocurre al hablar de la lectura de un escáner, el término mide el detalle que el aparato es capaz de captar y lo cifra en píxeles por pulgada (ppi, del inglés *pixels per inch*). Cuando se refiere a la salida, como, por ejemplo, la de una impresora de inyección de tinta, la resolución mide el detalle que puede verse en la imagen resultante y se habla de líneas por pulgada (lpi, del inglés *lines per inch*). No confunda la resolución de salida con otros tipos de resolución como, por ejemplo, la de la impresora, que siempre son mayores que la verdadera resolución de salida (*véanse* págs. 140-141).

En la práctica, lo mejor es plantearse preguntas del tipo: «¿Qué voy a hacer con este escáner?» o «¿Qué calidad final necesito?», «Con la imagen, ¿voy a ilustrar una tarjeta de felicitación de un tamaño determinado, pienso publicarla en Internet o preciso crear una copia de gran formato para una exposición?».

La respuesta determinará la elección. Si llega a la conclusión de que necesita una gran resolución de salida para confeccionar carteles de calidad, compre un escáner de alta resolución y prepárase a trabajar con archivos muy

grandes. Si no requiere resultados tan espectaculares, elija un escáner con menos resolución y podrá manejar archivos más pequeños. Así pues, antes de escanear una imagen, es preciso pensar en el uso que se le va a dar a la copia para determinar cuál es la definición mínima requerida. Escoja siempre el tamaño de archivo más cómodo, con el que consiga los resultados deseados. Muchos modelos de escáner indican el tamaño del archivo resultante de cada tipo de lectura.

Al margen del tamaño del original (se trate de un negativo APS o de una copia de 25 x 20 cm), el tamaño mínimo de un archivo de buena calidad está en torno a los 20 o 25 Mb. Eso equivale a una resolución indicada para una copia de calidad de tamaño A4, pero también permite lograr una imagen en A2 con una impresora de inyección de tinta sin que ello suponga una gran pérdida de definición.

Para un tamaño de salida menor como, por ejemplo, una copia en A5, basta con un archivo de 6 a 8 Mb. Estos archivos son mucho más manejables. Además, de hecho, aunque la calidad de impresión no será tan buena, la diferencia con un archivo de 25 Mb es sorprendentemente pequeña. Por otro lado, una imagen pequeña destinada a la red no precisa más de 50 Kb. Consulte la tabla de esta misma página *(véase derecha)* para ver más ejemplos de resolución «óptima», es decir, con una buena relación entre la calidad y el tamaño del archivo. Las cifras que se

Tamaño de archivo óptimo

Tamaño de copias (impresas con inyección de tinta)

A3	20,8 Mb
A4 completo	10,4 Mb
A5	5,2 Mb
10 x 15 cm (fotografía)	2,7 Mb
A6	2,6 Mb

Imágenes para páginas web (en píxeles)

960 x 640	1,75 Mb
768 x 512	1,12 Mb
640 x 480	0,70 Mb
480 x 320	0,45 Mb

Copias para revistas o libros

A4	18,6 Mb
25 x 20 cm	13,6 Mb
A5	9,3 Mb
18 x 13 cm	6,7 Mb

△ ▽ El grano de las películas muy sensibles es irregular; los grandes saltos entre luces y sombras producen un efecto moteado (superior). Si se amplía mucho la imagen se aprecia una trama de puntos de distintos tonos que son el equivalente de los píxeles de las fotografías digitales. Los puntos son rojos, verdes y amarillos, y su tamaño y su aspecto varían según lo profunda que sea la capa de la emulsión en la que se encuentran. Sin embargo, si ampliamos un 800 % una imagen digital (inferior), aparece una trama de píxeles regular tanto en tamaño como en disposición, con muy pocos saltos repentinos. Esa clase de efecto es el llamado «pixelado».

facilitan no tienen en cuenta sólo la calidad sino ambos factores.

¿Hay suficientes píxeles?

¿Qué puede hacer si el archivo con el que trabaja es demasiado pequeño para la resolución de salida necesaria? Podría imprimir la copia con el tamaño deseado y cruzar los dedos. En el peor de los casos, el resultado será una imagen pixelada, es decir, una en la que los puntos que forman la imagen quedan a la vista.

Uno de los métodos para evitar ese resultado poco favorecedor es reducir el tamaño de cada uno de los píxeles. El efecto aumenta el tamaño del archivo, pero no así el detalle o la definición de la imagen, ya que no puede inventar lo que no existe. El método recibe el nombre de «interpolación». Consiste en crear nuevos píxeles basándose en los valores de los situados a su lado. Algunos escáneres emplean directamente la interpolación con el mismo fin: hacer que la imagen parezca tener más información de la que en realidad contiene. Merece la pena hacer pruebas para ver cómo se consiguen mejores resultados, si interpolando desde el escáner o desde el programa de tratamiento de imágenes.

△ Esta imagen se disparó con una película con mucho grano; al escanearla con poca resolución se consigue un resultado más suave si cabe. Esto puede ser bueno o malo, según sus intenciones. Una resolución elevada que capte perfectamente el grano supondría una pérdida de tiempo. En realidad, una copia de baja resolución es más que suficiente.

📷 Olympus OM-2n con un 85 mm; f2 a ¹/₁.₀₀₀ de segundo; película ISO 100.

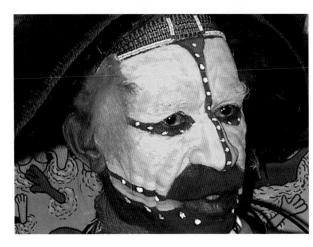

△ Este retrato de un habitante de Papúa, Nueva Guinea, se disparó directamente con una cámara digital. La imagen parece nítida, pero su trama de píxeles dificulta mucho más la ampliación de lo que lo haría el grano de una película convencional. Así, aunque ambos tipos de imágenes son aceptables en un formato pequeño, es evidente que la fotografía digital sufre una mayor pérdida de calidad al ampliarse.

📷 Cámara digital Nikon Coolpix 900S a una distancia focal de 50 mm.

Escanear con mayor eficacia

• Reúna los originales y piense qué desea hacer con ellos.
• Titule los archivos con nombres que todo el mundo pueda entender. Por ejemplo, es más probable que alguien sepa a qué se refiere un archivo llamado «mujer sobre rocas con cielo azul» que otro titulado «Cristina en Quíos».
• Escanee por separado los paisajes y los retratos. De ese modo, evitará tener que girar las copias en pantalla y le será más sencillo clasificar los archivos por tamaño o por calidad de resolución.

• Escanee siempre a la menor resolución posible para la calidad requerida. Los archivos pequeños son más manejables, más fáciles de retocar y ocupan menos espacio en el disco; y además, el acceso a ellos o los desplazamientos por la imagen son mucho más rápidos.
• Considere la posibilidad de que la resolución de salida sea un poco mayor (un 5 %, más o menos) que la de la copia final. Esto es especialmente importante cuando quiere que la imagen vaya a «sangre» o llegue hasta los márgenes del papel.

Pulir la imagen

◁ ▽ *Antes, las rayas y manchas estropeaban definitivamente una imagen, pero ahora ya no es así. Las rayas que afeaban el original (inferior) se eliminaron sin dificultad y la falta de contraste y de intensidad de color provocada al disparar a través de la ventanilla de un avión se corrigió en la copia con una serie de sencillos retoques por ordenador.*

📷 *Canon F-1n con un 50 mm; f8 a ¹/₂₅₀ de segundo; película ISO 100.*

Una vez escaneada la imagen, asegúrese de que el archivo está en condiciones óptimas antes de proceder a cualquier manipulación o retoque. Estudie la imagen y, si lo considera oportuno, reencuádrela para eliminar partes innecesarias. De ese modo, reducirá el tamaño del archivo. Lo más habitual es que el fotógrafo no reencuadre demasiado en el momento del escaneado por la creencia de que «vale más que sobre a que falte». Sin embargo, eliminar una parte molesta de la imagen, por pequeña que sea, supone un importante ahorro de tiempo y de esfuerzo dado que cuanto menor sea el archivo, más fácil será trabajar con él.

A continuación, compruebe el equilibrio de color y el tono de reproducción. Todos los programas de manipulación de imágenes permiten corregir desequilibrios cromáticos como, por ejemplo, la dominante anaranjada o rojiza que aparece cuando se fotografía con película para luz de día e iluminación de tungsteno. Otra de las dominantes más habituales es el tono azulado en las sombras cuando se dispara en exteriores en días luminosos y soleados. Para corregirlas, utilice la función de equilibrio de color que regula la intensidad de cada color. Después, reflexione: ¿Cuál es el problema? ¿La imagen es demasiado roja, azul, etc.? Pero, al contrario de lo que ocurre con las copias en color, la fotografía digital permite realizar pruebas y comprobar los resultados de inmediato en la pantalla. Cuando la imagen esté bien, oprima la tecla «return/enter» (*véanse* también págs. 58-59).

Todos los programas de manipulación de imágenes disponen de funciones para corregir el brillo y el contraste de la imagen. En realidad, es una herramienta algo ruda.

Los programas de calidad permiten alterar la relación entre luces y sombras por medio de un control de curvas, que representa gráficamente los cambios que se efectúan sobre tonalidades. No se preocupe por averiguar cómo funciona con precisión el mecanismo. Haga varias pruebas y observe los cambios; cuando la imagen tenga el aspecto que quiere, oprima la tecla «return/enter». En eso radica precisamente la gracia y la fuerza de la fotografía digital: se puede seguir probando hasta obtener el resultado deseado. Si el programa con el que trabaja no dispone de control de curvas, puede que sí cuente con un control de niveles. Una vez más, el consejo se repite: haga pruebas e introduzca cambios hasta que la imagen en pantalla sea de su agrado (*véanse* también págs. 60-61).

Recuerde que la precisión de los controles de tonos y colores del programa está supeditada a la calidad del monitor. Encontrará más información en las páginas 138-139.

Superar las dificultades

Aunque no sea una persona especialmente ordenada, le sorprenderá gratamente descubrir lo satisfactorio que resulta trabajar con copias pulcras y ordenadas.

La técnica del retoque de imágenes consiste en disimular los defectos y sustituirlos por una parte de la imagen que esté en buen estado. Una mota de polvo que deja una marca en el cielo suele tener al lado un trozo de cielo inmaculado que se puede emplear como referente. Basta con copiar ese fragmento perfecto y pegarlo sobre la parte dañada para ocultarla. El «parche» se funde totalmente con el resto de la imagen y no se nota que ésta

Buenas costumbres

• Grabe el archivo con frecuencia, sobre todo después de retocar.

• No trabaje ante la pantalla durante más de una hora sin descansar la vista por lo menos cinco minutos. A medida que avance el tiempo, haga pausas más largas y, si es posible, algún ejercicio suave.

• Utilice las teclas de función para reducir la tensión muscular en la muñeca que produce el uso continuado del ratón.

• Mantenga el área de trabajo limpia y no deje nunca bebida o comida cerca de las fotografías o del escáner.

• Haga copias de seguridad de los trabajos más importantes antes de apagar el ordenador.

◁ *La imagen original (izquierda) se tomó desde la torre de televisión de Munich a través de un cristal, lo cual produjo una dominante que había que corregir. Para mi gusto, la fotografía contenía demasiado detalle. Eliminar a algunas personas y postes de luz (extremo izquierdo) ayudó tanto como mejorar el contraste y la saturación del color.*

📷 *Olympus OM-2 con un 85 mm; f4 a ¹/₁₂₅ de segundo; película ISO 100.*

◁ △ *La imagen original, una instantánea protagonizada por una serie de gaviotas en el puerto de Brighton, Inglaterra, resultaba demasiado caótica. Para ordenarla, borré algunas de las gaviotas, cambié la posición de otras y copié algunas con el fin de mejorar la composición y evitar que el encuadre quedase excesivamente lleno. Con un fondo uniforme como el del agua, es muy fácil mover los elementos del primer plano. Sin embargo, es preciso tener cuidado con los detalles como, por ejemplo, los reflejos: si borra una gaviota, ¡no olvide hacer desaparecer su reflejo! Por último, los sutiles cambios de tono del agua también deben ir de acuerdo con la disposición de las aves.*

📷 *Contax S2 con un 135 mm; f4 a ¹/₂₅₀ de segundo; película ISO 100.*

ha sido manipulada. Si la copia está muy sucia, aplique un retoque desde el extremo izquierdo y vaya clonando las partes correctas y pegándolas sobre las defectuosas. Si coloca el tampón en posición de «alineado», éste siempre quedará a un lado del punto de trabajo.

Si el defecto es mayor que una mota de polvo, no intente retocarlo demasiado rápido. De hacerlo, podría provocar la aparición de nuevos problemas como marcas o zonas borrosas o con poco contraste. Para evitarlo, seleccione una herramienta de retoque pequeña y cubra la zona con trazos cortos y seguidos. De vez en cuando, amplíe y compruebe el resultado. A veces es más fácil copiar una parte más grande entera. Para ello, es preciso que los valores que se copian sean idénticos. Seleccione una zona con la herramienta de «varita mágica» para que

la forma sea irregular, y los márgenes resultantes no estén perfectamente definidos y encajen mejor en la zona que se está retocando.

Si la zona en la que se aplican las correcciones es muy grande, el resultado es suave y algo borroso. Si la copia tiene un acabado granuloso, el retoque no lo puede reproducir. Para homogeneizar el acabado, añada «ruido» a la zona retocada, con lo que creará un tramado similar al del grano original.

El ordenador permite corregir prácticamente cualquier defecto de imagen. Lo más sencillo es camuflar marcas o arañazos pequeños y definidos. Las marcas grandes y difusas, como la provocada por una gota de agua al secarse, requieren un proceso de corrección muy largo.

Archivo y catálogo de imágenes

No es preciso ser un experto en fotografía digital para entender que incluso el cambio más pequeño genera una gran cantidad de información nueva. A continuación encontrará una serie de consejos que le ayudarán a controlar ese factor:

• El mejor consejo, aunque también el más difícil de seguir, es que trabaje con el archivo más pequeño que pueda. Muchas personas utilizan archivos superiores al requerido para el uso final de la copia porque creen, erróneamente, que para obtener buenos resultados es preciso contar con la máxima información disponible. Si necesita un archivo de alta resolución, haga una primera copia que cumpla con ese requisito y, después, realice copias que ocupen menos para hacer las pruebas requeridas. Ése es el principio por el que se rigen sistemas como Photo CD, que almacena copias aproximadas de cada archivo con distintas resoluciones. Recuerde que una de las ventajas de la fotografía digital es la facilidad con que se pueden realizar copias sin afectar o dañar la calidad del original ni de las imágenes resultantes.

• Utilice el disco duro para grabar los programas y los trabajos en curso, pero no así los ya retocados.

Los programas como Adobe Photoshop necesitan discos duros de mucha capacidad para poder desplegar distintos archivos. Así, además de adquirir el disco más potente que pueda pagar, es aconsejable invertir en sistemas de almacenaje extraíble. Por lo general, cuanta mayor capacidad tiene un disco, más interesante es la relación calidad-precio. Un disco de 100 Mb es mucho más económico que uno de 2 Gb, y su *drive* también lo es, pero el disco de 2 Gb es mucho más económico en proporción. Los estándares varían con el tiempo y, por ello, es aconsejable mantenerse al día acerca de los nuevos medios de almacenaje, especialmente si tiene la intención de intercambiar archivos con otros fotógrafos digitales. Para poder trabajar con fotografías digitales con un mínimo de garantías, es necesario contar con un disco duro de 1 Gb o más. En cuanto al archivo de imágenes y la realización de copias de seguridad, las grabadoras de CD-ROM son una de las opciones más interesantes (*véase* pág. 14).

• Le aconsejo que utilice un programa para elaborar catálogos desde el principio. No tiene sentido recordar detalles acerca de cada imagen cuando existen programas concebidos para ello que son fiables y eficaces.

Los programas que confeccionan catálogos crean un registro que viene a ser como una tarjeta de identificación. Algunos están diseñados para el archivo de imágenes mientras que otros funcionan con cualquier archivo digital. Por ejemplo, Extensis Porfolio aplicado a una carpeta con varias imágenes elaborará en minutos un catálogo creando una especie de hoja de contactos de las imágenes. También permite añadir datos relevantes como la fecha, el nombre del lugar en el que se tomó la fotografía o el tema, para que se pueda realizar una búsqueda de fotografías por palabra clave. El catálogo se puede utilizar en cualquier momento. Abrirlo y revisar las imágenes en miniatura es más sencillo y rápido que buscar en distintos discos o abrir todos los archivos. Una vez confeccionado el catálogo, se puede publicar en Internet para compartirlo con otras personas.

• Existen programas de confección de catálogos más sencillos que también pueden ser de gran utilidad para localizar o mantener ordenados los archivos que guarda en distintos discos. De este modo, podrá consultar el contenido de un disco sin necesidad de insertarlo en el ordenador. El Iomega de FindIt es buen ejemplo de este tipo de programas. Es preferible que titule los discos con números o con fechas en lugar de hacerlo con nombres.

Comprimir archivos

Una de las formas de ahorrar espacio es comprimir los archivos. Este procedimiento no los «comprime» literalmente, sino que graba la información de forma más eficaz. Se podría comparar con el hecho de tener documentos repartidos por el escritorio u ordenados en un montón. El mejor sistema de compresión es el LZW: funciona con el formato TIFF, que es el más habitual y no supone la pérdida de ningún dato; sin embargo, no los reduce del todo. El sistema JPEG los comprime en distintos grados, según lo importante que sea conservar el detalle de la imagen. Los archivos se pueden reducir a un cuarto de su tamaño con una pérdida de definición ínfima, pero se pueden hacer más de 75 veces más pequeños.

◁ En este ejemplo se puede apreciar un catálogo con muestras en miniatura de algunas de las imágenes que aparecen en este libro. Este sistema permite ver de una sola pasada muchas imágenes y valorar si alguna está en miniatura y tener al alcance datos como el nombre del archivo o su tamaño. El programa de catálogo permite realizar algunas funciones muy útiles como, por ejemplo, cambiar el nombre de un archivo sin tener que localizar el original (siempre y cuando el programa pueda encontrarlo en el disco duro del ordenador o en una red de trabajo). El ejemplo que ilustra esta página procede del programa Extensis Portfolio.

PROCESADO DE IMÁGENES

El inicio

Es posible que la cantidad de efectos que se pueden aplicar a una fotografía digital le impresione. Al iniciarse en esta técnica, es probable que tienda a probar todos los filtros, controles y efectos a su alcance. Sin embargo, la mayoría de los profesionales sólo utilizan unos cuantos de esos efectos para cada uno de sus proyectos, tal y como veremos en «Ejemplos prácticos» (*véanse* págs. 73-98). Además, como fotógrafo, es posible que no quiera alterar la imagen original. La fotografía digital le permite mantenerse fiel al original o, por el contrario, manipular la imagen tanto como desee.

El procesado de imágenes ha de realizarse de forma sistemática. Empiece por modificar el color y los tonos de la imagen. A continuación, vendrían la combinación de imágenes o los cambios en la composición, usando técnicas de clonado y copiado. Esos cambios se realizan en una capa transparente distinta a la original, lo cual añade una herramienta de trabajo más que se conoce como «combinación de capas» (*véanse* págs. 64-65).

Los filtros de los programas de manipulación crean efectos especiales similares a los de los filtros de las cámaras convencionales: distorsión de la imagen, cambios de textura, imágenes caleidoscópicas, etc. Esto último no es de extrañar, puesto que muchos de los filtros digitales se crearon para imitar filtros ya existentes. La diferencia radica en que la manipulación de imágenes por ordenador permite precisar la intensidad del efecto antes de aplicarlo a la imagen. Tenga en cuenta que, en la actualidad, la mayoría de filtros digitales son tan potentes que si los aplica con un simple clic, la imagen se transformará casi por completo. El resultado es que, a menudo, las imágenes filtradas siguiendo ese método se parecen todas.

Otra de las posibilidades de la imagen digital (una de las más apasionantes) consiste en utilizar una imagen original como punto de partida para crear una imagen final totalmente distinta, como una pintura digital, una imagen multimedia o una secuencia de dibujos animados. Uno de los sistemas de manipulación más apreciados por los fotógrafos es el duotono o tritono, que emula los virados de la fotografía tradicional. En segundo lugar, figuran los efectos pictóricos como el acabado puntillista.

Todos esos efectos se controlan por medio de una gran variedad de «herramientas» electrónicas. Algunas afectan al conjunto de la imagen como el zoom que amplía la fotografía en mayor o menor medida, o la selección y movimiento de ciertas partes de la imagen. Otras utilizan un símbolo, como el pincel, para indicar su función y dar a entender el efecto que producen. Sin embargo, esos símbolos no siempre son tan fáciles de entender hasta que el usuario se familiariza con ellos. Recuerde que las herramientas no son lo mismo que los efectos: se utilizan herramientas para lograr un efecto. Éstas se emplean para modificar pequeñas partes de la imagen de forma controlada y lograr, así, el efecto deseado.

◁ ▽ *Para el retoque de esta fotografía de un entorno rural en Somerset, Inglaterra, me inspiré en los cuadros realizados con una gama tonal limitada. Empecé por invertir los colores originales (inferior), lo cual afectó tanto a los colores como a los valores claros y oscuros (izquierda). A continuación, ajusté cada uno de los canales de colores para retomar una imagen lo más cercana posible al original y le añadí ruido y grano. Empleé otros ajustes para equilibrar los tonos y aclarar u oscurecer las distintas zonas de la imagen, según fuese preciso. Parece muy complicado, pero, en realidad, no tardé más de treinta minutos de principio a fin.*

📷 *Leica R-4s con un 180 mm; f8 a ¹/₁₅ de segundo; película ISO 100. Cámara montada sobre trípode.*

◁ △ *La imagen original, un retrato de un pintoresco rincón de Praga, requería la supresión del coche y el retoque de los colores para darles un aire Art Déco. Tras unos minutos copiando y pegando otras partes de la imagen, conseguí eliminar el coche. A continuación, empleé los controles de saturación para intensificar los colores. Al hacerlo, el contraste bajó ligeramente, aspecto que corregí por medio de los controles de niveles y curvas. De igual modo, no dudé en aplicar puntualmente la saturación del color, tal y como se aprecia en el azul de las ventanas del extremo superior, y la herramienta de sobreexposición, con la que oscurecí el muro de la izquierda. El resultado recuerda una de esas postales pintadas a mano que se venden en las tiendas para turistas, lo cual era mi intención desde el principio.*

📷 *Canon EOS-1n con un zoom 28-70 mm a 28 mm; f8 a ¹/₃₀ de segundo; película ISO 100.*

Evitar problemas

El procesado de imágenes digitales está plagado de pequeñas trampas para los usuarios poco avezados. A continuación encontrará una serie de consejos que le ayudarán a evitar los errores más habituales:

• Practique el uso de filtros con archivos pequeños, de unos 300 Kb. De esa forma, aprenderá todo lo necesario sin tener que esperar una eternidad a que el programa aplique el efecto a un archivo grande. Si el ordenador con el que trabaja no cuenta con mucha memoria, guarde una copia del archivo con un tamaño más reducido y trabaje con esa versión. Cuando haya encontrado el efecto final deseado, apunte los parámetros y aplíquelos al archivo grande.

• Trabaje siempre con una copia, nunca directamente con el archivo original. Acostúmbrese a duplicar los archivos incluso antes de abrirlos.

• Deje tanta memoria libre como le sea posible y no utilice varios programas a la vez si puede evitarlo. Abra siempre el programa de manipulación de imágenes antes que ningún otro.

• Trabaje siempre con un 15 % del disco duro libre. Cuanto más espacio libre quede en el disco, mejor.

• Concédase un tiempo para hacer pruebas. Aprenderá más experimentando con distintos efectos que intentando copiar la obra o el estilo de otro creador.

• Si al aplicar un efecto o alterar un control no percibe cambio alguno en la imagen, es posible que haya seleccionado una pequeña parte de la misma sin darse cuenta y que el efecto se haya limitado a esa zona. Anule la selección u oprima la tecla «escape» e inténtelo de nuevo.

Control del color

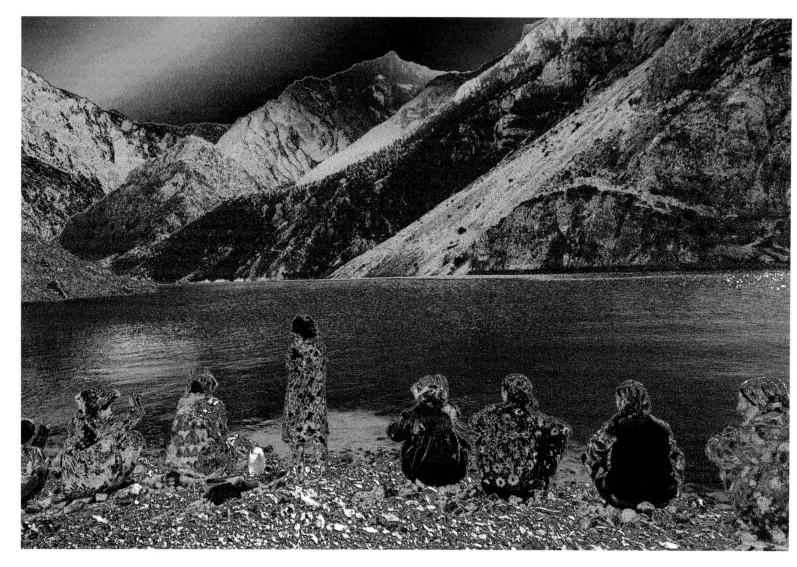

La fotografía digital proporciona un control sin precedentes del color de las imágenes. Es posible afirmar que hoy en día, con un poco de ingenio y conocimiento, no existe problema de color que no se pueda resolver. Sin embargo, la técnica posee un inconveniente: los sistemas de reproducción del color no ofrecen resultados iguales. Por ejemplo, la impresora utiliza tinta sobre papel, mientras que el monitor emplea elementos fosforescentes que brillan o emiten luz de un color determinado y las diapositivas se basan en pigmentos que filtran la luz. Cada uno de ellos constituye un sistema de reproducción del color distinto y aunque existen muchos puntos en común, también es cierto que algunos matices se perderán irremediablemente al pasar de uno a otro. Por desgracia, esos matices que se pierden suelen corresponder con los colores que más llaman nuestra atención no sólo en la imagen sino en la realidad. Los tonos pastel también suelen dar problemas de este tipo.

En este libro encontrará consejos para un buen control del color (*véanse* págs. 138-139). La mejor solución, de entrada, es trabajar basándose en el «menor denominador común» que, en la mayoría de los casos, son los colores que la impresora de inyección de tinta es capaz de reproducir. Por lo tanto, debe ajustar el monitor para que el aspecto de la imagen en pantalla sea similar a la de la copia impresa. Para ello, puede recurrir a los controles de ajuste del monitor o a un programa especial como, por ejemplo, Gamma Control de Adobe Photoshop.

Los fotógrafos que revelan y positivan en el cuarto oscuro conocen la importancia de ajustar la ampliadora al papel y a los químicos del revelado. La tira de prueba tradicional es un método de valoración del conjunto del sistema. Pues bien, el ordenador también requiere una calibración similar. Considere la impresora como si fuese la ampliadora de color. Si cambia las tintas o utiliza un papel distinto, lo más probable es que tenga que adecuar de nuevo los colores para que encajen con los de la pantalla.

Una vez ajustado el equipo, puede centrarse en las imágenes en sí. El método más eficaz para retocar el color

△ *Aunque esta serena imagen tomada junto al lago Shakhimardan, en Uzbekistán, resultaba satifactoria, la fuerza de su composición me animó a investigar nuevas posibilidades creativas. Al cambiar la fotografía del marco RGB habitual (en el que los colores de referencia son el rojo, el verde y azul) al de LAB (en el que los colores se definen por su luminosidad y su posición en los círculos cromáticos A y B) descubrí que los colores se modificaban de una forma totalmente inesperada. La curva de esta imagen es similar a la de modo LAB que aparece en la página siguiente.*

📷 *Canon EOS-1n con un 20 mm; f11 a ¹/₁₂₅ de segundo; película ISO 100.*

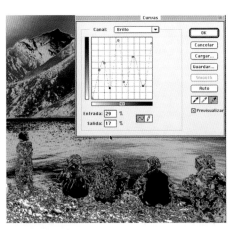

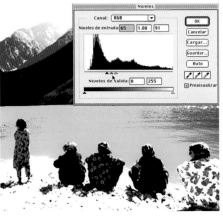

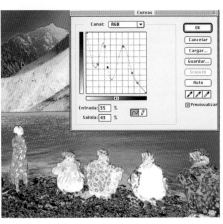

△ *Las curvas proporcionan un gran control sobre el color de la imagen. Partiendo de la copia original (extremo superior izquierda), se puede exagerar la gama tonal (superior izquierda) o crear colores inverosímiles (superior derecha). La otra imagen (extremo superior derecha) se consiguió con una curva similar a la de la fotografía de la página anterior. Tenga en cuenta que, para crear efectos tan distintos, no hizo falta más que un minuto. Compare el aspecto de las montañas en las dos versiones.*

📷 *Canon EOS-1n con un 20 mm; f11 a ¹/₁₂₅ de segundo; película ISO 100.*

del conjunto de la imagen es el control de equilibrio de color con que cuentan la mayoría de los programas de manipulación de imágenes. Aunque cambia según los programas, la función de control del color suele contar con unas barras deslizantes (que se suben o se bajan con el ratón) similares a las de un ecualizador; los cambios se pueden previsualizar antes de que sean definitivos. Si está acostumbrado a trabajar en un laboratorio fotográfico convencional, no le costará entender la dinámica de esos dispositivos deslizantes. Así, por ejemplo, sabrá que reducir el verde y el azul es lo mismo que incrementar el rojo, etc. Si nunca ha filtrado imágenes en color, la ventaja de empezar a hacerlo en fotografía digital es que puede desplazar las barras y estudiar el efecto antes de seguir. La mayoría de los programas cuenta con una función de ajuste automático, que suele dar resultados bastante aceptables.

Otra posibilidad consiste en utilizar un programa especializado, como Extensis Intellihance o Test Strip, que son del tipo *plug-in* y se operan desde el programa de manipulación Adobe Photoshop. El primero analiza el contenido de la imagen y realiza las correcciones oportunas de forma automática; sin embargo, también se puede programar para que tenga en cuenta los gustos o preferencias del usuario. Test Srip utiliza un enfoque distinto, que consiste en proporcionar información visual acerca de los cambios antes de realizarlos definitivamente. Su mayor atractivo es simular el uso de filtros de corrección de color tradicionales.

A medida que se vaya familiarizando con el programa de manipulación, empezará a hacer pruebas con el control de curvas *(véase izquierda)*. Las curvas permiten modificar el color de forma más precisa, ya que puede alterar el aspecto de las sombras sin modificar el de las luces, o viceversa. Tal y como se aprecia en los ejemplos que ilustran estas páginas, las curvas permiten lograr efectos poco convencionales, lo cual abre paso a un nuevo tipo de imágenes. Se trata de efectos puramente digitales que sería prácticamente imposible obtener en un laboratorio fotográfico convencional. Si es una de esas personas a las que les gustan los efectos poco convencionales, no deje de hacer pruebas con las curvas y los distintos canales de color: serán horas muy gratificantes.

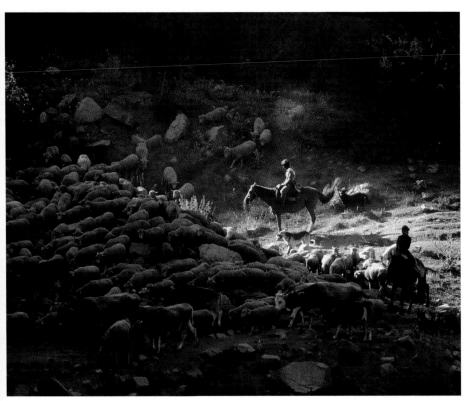

◁ ▽ *Los días nublados siempre aportan una interesante mezcla de luces y tonos: desde los colores cálidos que surgen bajo los rayos directos del sol hasta los tonos fríos de las sombras que reflejan el cielo azul. En la toma original (inferior), tomada cerca del lago Issyk-Kul, en Kirguistán, las sombras tienen una dominante excesivamente fría. Utilicé la curva de colores, escogí el canal del azul (izquierda) y reduje los tonos medios y oscuros aumentando la cantidad de amarillo (que es lo mismo que reducir la de azul) para dar mayor calidez a las sombras.*

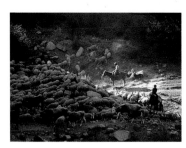

📷 *Canon EOS-1n con un 300 mm y un lente 1,4 x aumentos; f5,6 a ¹/₆₀ de segundo; película ISO 100. Cámara montada sobre un trípode.*

Control del tono

La capacidad para controlar la gama tonal de la imagen es la característica principal de todo buen fotógrafo. En blanco y negro, ese control se obtiene a través de factores técnicos como la exposición y revelado de la película y de la copia. En la fotografía en color, la gama tonal depende de los estándares fijados por el fabricante de la película y por el laboratorio que lleva a cabo el revelado y positivado; al fotógrafo sólo le queda el control de la exposición y de la iluminación (salvo que tenga un laboratorio fotográfico propio). El control de la gama tonal tiene la misma importancia en la fotografía digital que en la convencional; no obstante, por suerte, las limitaciones propias de esta última desaparecen.

El ordenador permite pasar una imagen a clave alto o a clave bajo, solarizarla y subir o bajar el contraste... ¡en cuestión de segundos! Y lo que es mejor: sin una gota de productos químicos ni tiras de papel a la vista.

Los distintos métodos

Los programas de manipulación de imágenes permiten utilizar distintos métodos de control de la gama tonal.

Brillo Se trata de un control sencillo que sube o baja el nivel de brillo de cada píxel en el mismo grado. Este control produce una pérdida de información de la imagen.

Contraste Éste es otro control sencillo que altera el contraste reduciendo o incrementando la luminosidad y el brillo de los píxeles. También provoca pérdida de información visual.

Niveles Aunque este control varía ligeramente según los programas, en esencia permite cambiar los valores de luminosidad de las luces, las sombras y los tonos medios de la imagen por medio de unos cursores que aparecen en pantalla junto a una escala que va de más a menos. Algunos programas permiten asignar valores a las luces y a las sombras. Le recomiendo que fije el valor de las luces

△ *La luz que bañaba a este pequeño martín pescador que fotografié en Kenia era buena, aunque no perfecta debido a la presencia de una luz intensa en el extremo inferior derecho del encuadre que distraía en exceso la atención. Cuando disparé esa imagen, la fotografía digital no existía; durante años, quise retocar la imagen para eliminar ese defecto. En esta ocasión, apliqué una capa degradada, es decir, una que pasa de forma progresiva de una zona de sombras a una de luces, y la combiné con otro tipo «sobreexposición de color» (véanse págs. 64-67), con lo que oscurecía la escena sin que los tonos perdieran fuerza.*

📷 *Canon F-1n con un 300 mm; f2,8 a $^1/_{125}$ de segundo; película ISO 100.*

por debajo del blanco puro (lo cual implica que la impresora no dejará el papel totalmente blanco, sino que empleará un poco de tinta) y el negro un punto por debajo del máximo negro, para mejorar el aspecto de las sombras (y, de paso, ahorrar tinta).

Curvas Las curvas son el arma secreta del arsenal de controles que la fotografía digital pone al alcance del usuario. Las curvas proporcionan un control total de la reproducción de la gama tonal de una imagen y modifican también la reproducción de los distintos colores. Las curvas van más allá que los niveles y permiten un control individual sobre cada tono.

El principal propósito de la reproducción de los tonos es lograr dar a la imagen el aspecto final que el fotógrafo cree que debería tener. En algunos casos, el usuario quiere recrear con la mayor fidelidad posible la escena original, mientras que, en otros, tal vez le interese más crear un efecto novedoso, distinto del original. Sea cual sea la intención, la fotografía digital permite realizar todo tipo de pruebas y cambios sin necesidad de imprimir la imagen. A menudo es preferible saber qué se desea lograr antes de empezar los retoques, pero eso no quiere decir que no pueda preferir un acabado al que llega de forma imprevista.

Si precisa de un ajuste general y rápido, opte por los controles de brillo y contraste, aunque no sea lo más recomendable. Si el programa dispone de control de niveles, empléelo. Un buen método de trabajo sería empezar a retocar la imagen a través de los niveles y, a continuación, pasar al control de curvas y al equilibrio de color para matizar el resultado. La receta para conseguir mejores resultados es sencilla: incrementar el contraste de los tonos medios y añadir detalle a luces y a sombras.

▽ *Las posibilidades de la manipulación de imágenes no son ilimitadas. Una fotografía de un día nublado en Praga creó la imagen inicial. En la imagen del centro se aumentó la intensidad de los colores y se mejoró el contraste; sin embargo, aun así, el resultado parece una postal de mala calidad. En todo caso, nada se compara con la calidad y luminosidad de la misma escena fotografiada con sol y sin retocar (inferior).*

📷 *Cámara digital Kodak DCS 210 a 29 mm; película ISO 100.*

▷ *La corrección de tonos automática tiene sus limitaciones. Esta toma de un pórtico en Atenas (superior) está demasiado oscura porque expuse tomando como referencia la zona de luces del edificio situado enfrente. Una buena película diapositiva es capaz de retener información que, a pesar de no ser visible de entrada, se puede rescatar con un buen escáner de película. Sin embargo, si se sobreexpone la zona de luces, el detalle se pierde sin remedio. La corrección automática de un programa como Intellihance da como resultado una imagen con una parte central excesivamente brillante (centro). Las sombras están demasiado claras y los colores, demasiado saturados. Algunos programas permiten reducir el tono de un acabado de forma gradual, tal y como se muestra en la última imagen (inferior). En este caso empleé el control de fundido que ajusta la intensidad con la que se mezclan la imagen original y la retocada. Un ajuste de 100 le da prioridad absoluta a la imagen manipulada, mientras que un valor de 0 sólo dejaría ver el original. Realicé varias pruebas y elegí el 70 porque me pareció que ofrecía el grado perfecto de corrección y matizaba suficientemente la oscuridad del original.*

📷 *Canon EOS-1n con un zoom de 17-35 mm a 17 mm; f8 a ¹/₃₀ de segundo; película ISO 100.*

Crear una imagen nueva

L a posibilidad de fundir varias imágenes en una sola, sin que se perciba la unión, es una de las aportaciones más interesantes que la fotografía digital ha aportado al panorama de la fotografía artística. Esa técnica, llamada *compositing* (del término *composite*) no sólo pone en cuestión la tradicional unicidad de la imagen fotográfica, sino que permite crear nuevos vínculos entre imágenes distintas. Hoy en día, no es difícil tomar parte de una imagen y sustituirla por otra de una segunda para crear una tercera imagen perfectamente integrada, sin uniones visibles.

En esencia, se trata de copiar y pegar una parte de una fotografía sobre otra. Con los programas de manipulación más sencillos, la imagen se pega directamente sobre la parte que se desea eliminar. Si el programa es más sofisticado, se trabaja con capas transparentes superpuestas sobre la imagen original. Es como si el fotógrafo dibujara sobre una hoja de plástico transparente colocada sobre la fotografía que se desea retocar. La edición de imágenes digitales permite modificar la forma en que se combinan las distintas capas. Por lo general, la capa superior se emplearía sólo para añadir color u oscurecer la capa base. El ordenador permite ir más allá: la capa superior puede aclarar la inferior, puede crear nuevas relaciones cromáticas (por ejemplo, al añadir una mezcla de azul y rojo se consigue un verde intenso y no el marrón que cabría esperar), etc.

Las técnicas de capas más elaboradas permiten el uso de máscaras degradadas que facilitan la fusión de las distintas capas de manera que algunas formas dejen ver otras capas. Las imágenes que aparecen en estas páginas ilustran las posibilidades de esta técnica utilizando modos muy sencillos. Empecé por fotografiar la escultura de Eros en blanco y negro. A continuación, recorté la imagen con ayuda de la herramienta «varita mágica» de Adobe Photoshop, que selecciona los píxeles que tienen valores similares, y la herramienta «lazo». De ese modo, eliminé el molesto fondo de la imagen original.

Después, creé los distintos fondos. El que me dio más trabajo fue el del desierto. La escena original contaba con un cielo carente de interés y decidí incluir uno mejor. Un experto en meteorología no tardaría en descubrir que el cielo corresponde a un paisaje con mar y no a una zona montañosa. La combinación de ambas escenas se creó colocando el cielo nuevo en la capa situada por debajo del desierto y borrando el cielo de la escena original.

Para que Eros tuviera algo de colorido, copié una fotografía del agua y alteré el color hasta darle el tono dorado con que aparece en la ilustración. Coloqué el resultado en una capa distinta, sobre la imagen del fondo. En ese punto, la capa dorada ocultaba por completo el fondo. La función del Eros era lograr que el dorado se transparentase sólo donde se encontrase su figura. Para ello, se alteró el grado de transparencia de las

△ *Esta imagen está formada por un cielo francés, un paisaje de Tajikistán y una escultura de Eros en blanco y negro fotografiada en Londres (derecha). Una vez decidida la composición, la mayor dificultad residía en lograr uniones discretas y bien planteadas que le dieran un aire realista a la yuxtaposición de todos los elementos. Así, le apliqué unos reflejos dorados a la escultura de Eros para que pareciese que le iluminaba la luz procedente del desierto.*

📷 *Cielo: Olympus OM-2n con un 21 mm; f8 a $^1/_8$ de segundo; película ISO 64. Desierto: Leica R-6 con un zoom 80-200 mm a 200 mm; f4 a $^1/_{60}$ de segundo; película ISO 50. Estatua de Eros: Canon EOS-1n con un zoom 80-200 a 180 mm; f4 a $^1/_{250}$ de segundo; película ISO 400.*

dos capas. Eso quiere decir que la capa dorada se enmascara en los puntos en los que no cuenta con píxeles debajo y se transparenta o cala cuando sí los hay; la intensidad del color depende del valor de los píxeles presentes. Éste es un ejemplo excelente del tipo de resultados que la fotografía digital permite alcanzar y que serían imposibles de reproducir en un laboratorio convencional.

La imagen más compleja, la de los distintos Eros volando alrededor de la columna de Trafalgar Square de Londres, fue, en realidad, la más fácil de obtener. Realicé varias copias del mismo Eros y cambié la posición y el tamaño de cada una de ellas para distinguirlas del resto. Para dar sensación de movimiento, desenfoqué el extremo de sus alas.

Consejos para combinar imágenes con acierto

• Las combinaciones de imágenes similares en cuanto a nitidez, equilibrio de color, gama tonal y dirección de la luz resultan más naturales. Sin embargo, también cabe la posibilidad de que le interese destacar las diferencias.

• Los márgenes de la selección no deben ser ni blancos ni negros ni estar excesivamente nítidos, ya que eso daría un aspecto poco natural a la combinación. Algunos programas permiten reducir ligeramente la imagen para eliminar esas partes, pero la solución más eficaz es desenfocar los extremos.

• Pocos elementos bien elegidos son más efectivos que muchos sin peso específico.

◁ △ *Una fotografía del Palacio de Westminster rodeado de niebla se convirtió en la base perfecta para esta composición. El grano y los colores exagerados (recuadro de la izquierda) refuerzan la sensación que produce la silueta del edificio. La gaviota surcaba el cielo en esos momentos; el Eros es el mismo que en las composiciones anteriores.*

◁ ▽ *Esta composición, en la que una serie de esculturas de Eros vuelan alrededor de la columna de Nelson de Trafalgar Square, de Londres, fue muy fácil de crear a partir de una buena fotografía de la columna. Las esculturas eran copias de una misma imagen en blanco y negro a las que cambié el tamaño, la orientación o la luminosidad para que pareciesen estar a distintas distancias. Asimismo, desenfoqué el extremo de algunas alas. El color de las esculturas procede de una única capa dorada situada sobre la de las esculturas que combiné de acuerdo a lo indicado en la ilustración (recuadro inferior).*

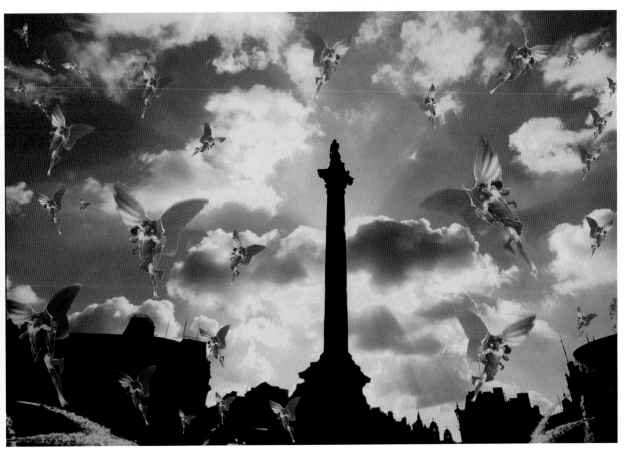

Capas

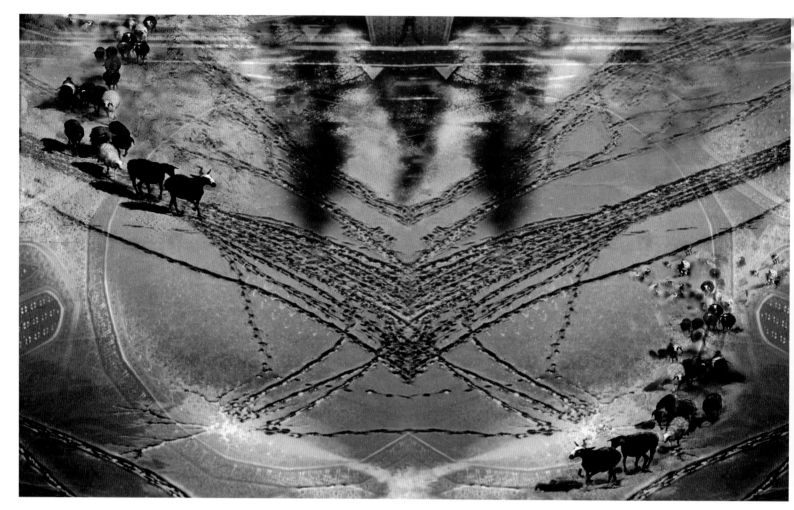

Las capas son un instrumento esencial para las combinaciones de imágenes. Para entender su funcionamiento, se podrían equiparar a las distintas capas que forman los dibujos animados. Cada capa contiene una parte distinta de la secuencia (los cambios del fondo o de la postura del personaje, entre otras posibilidades). Pero las capas en la fotografía digital van mucho más allá: en lugar de limitarse a ocultarse unas a otras, se pueden fundir y combinar de modos distintos. Recuerde que las capas de la fotografía digital son virtuales (no existen en la realidad) y pueden interactuar entre sí por medios digitales. Eso quiere decir que los modos de combinación dependerán de las posibilidades que ofrezca el programa de manipulación en uso.

El modo de combinación más habitual en Adobe Photoshop es el de sustitución: la capa superior reemplaza la información que contienen los píxeles de la inferior. Otro posible modo de interacción es la adición de valores (suma de los valores RGB –rojo, verde y azul– de los píxeles de la capa superior e inferior). En este caso, se obtiene una capa más luminosa y una imagen más brillante en conjunto. Otra opción consiste en comparar los valores de los píxeles similares de una y otra capa y elegir el más bajo de los dos. Con ello se consigue una

capa superior con sombras más oscuras y una inferior en la que no se modifican las sombras que sean más oscuras que en la superior.

Programas tan completos como Adobe Photoshop no sólo ofrecen una gran variedad de modos de combinación (hasta 19, según la versión), sino que también permiten ajustar el grado de opacidad. Es como si controlaran la «intensidad» de la capa superior. Además, permiten ajustar la mezcla de ambas capas. Es más, si se combinan más de dos capas, los cambios realizados en una de ellas afectan a las siguientes. Esto sienta las bases para experimentar con distintos efectos visuales.

Si no conoce bien el funcionamiento de las capas, malgastará mucho tiempo tratando de conseguir un acabado determinado sin saber cómo lograrlo. Los ejemplos que figuran en este apartado muestran distintos modos de combinación y variaciones con dos capas con cambios en el orden. De hecho, en algunos casos, alterar el orden de las capas permite lograr efectos similares a los producidos cambiando el modo de combinación de las mismas.

△ *Para lograr resultados interesantes no es imprescindible utilizar modos de combinación de capas complicados. En este ejemplo se combinaron y fundieron tres imágenes; dos de ellas se copiaron para crear un efecto simétrico partiendo de un eje central. En las dos capas superiores empleé el modo de combinación «hard light» (luz dura).*

📷 *Ovejas: Canon EOS-1n con un zoom 80-200 mm a 200 mm; f8 a $^1/_{125}$ de segundo.*
Edificio: Canon EOS-1n con un 20 mm; f8 a 4 segundos.
Huellas: Canon EOS-1n con un zoom 80-200 mm a 100 mm; f4 a $^1/_{250}$ de segundo; todos con película ISO 100.

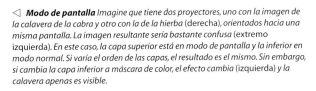

La serie de imágenes de la izquierda muestra el resultado de la combinación de imágenes de acuerdo con distintos modos y con una u otra capa arriba o «activa».

◁ **Modo de pantalla** *Imagine que tiene dos proyectores, uno con la imagen de la calavera de la cabra y otro con la de la hierba (derecha), orientados hacia una misma pantalla. La imagen resultante sería bastante confusa (extremo izquierda). En este caso, la capa superior está en modo de pantalla y la inferior en modo normal. Si varía el orden de las capas, el resultado es el mismo. Sin embargo, si cambia la capa inferior a máscara de color, el efecto cambia (izquierda) y la calavera apenas es visible.*

◁ **Modo de sobreexposición del color** *Ésta es una herramienta de sobreexposición general (oscurece todo lo que toca), pero su efecto es selectivo, ya que oscurece más las partes ya oscuras. Dicho de otro modo, la sobreexposición del color incrementa el contraste de forma espectacular (extremo izquierda). Alterar el orden de las capas no produce efecto alguno, pero si se coloca la capa de la hierba arriba y se pasa la capa inferior, la de la calavera, al modo luz suave (izquierda), se logra una imagen totalmente diferente. Cuando se haya familiarizado con el funcionamiento de las capas, podrá utilizar puntualmente las herramientas de sobreexposición y subexposición (que modifican el contraste) para retocar la imagen y lograr un acabado más convincente.*

◁ **Modo de color** *Este modo mezcla los tonos y la saturación de la capa activa con la luminosidad (canal de luminosidad) de la capa inferior. Por lo tanto, el resultado será radicalmente distinto según esté activa una capa u otra. Con la capa de la calavera activa, su limitada gama de colores apaga los de la capa inferior (extremo izquierda). Si, por el contrario, se activa la capa de la hierba, sólo los colores más intensos son capaces de superar la densidad de la capa inferior (izquierda). Ajustar la opacidad de la capa activa proporciona un gran control sobre el efecto final.*

📷 *Superior: cámara digital Nikon Coolpix 900 a 50 mm. Superior: Nikon F2 con un 50 mm; f11 a 2 segundos; película ISO 64. Cámara montada sobre un trípode.*

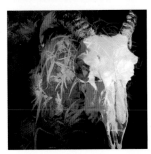

◁ **Superposición** *Este modo es de la familia de los de luz dura y luz difusa en la medida en que todos ellos dejan ver un color según sea el color de base (los colores claros de la capa inferior tienen mayores posibilidades de calar los tonos oscuros). El modo de superposición combina las imágenes sin que se pierda demasiado detalle en ninguna de las capas. Como podrá observar, al cambiar la capa activa, el resultado es muy distinto. Si la calavera está sobre la hierba (extremo izquierda), sólo se percibe una sombra de la calavera. Mientras que, al revés, con la hierba por encima de la calavera (izquierda), los colores claros de la calavera se transparentan sin problemas.*

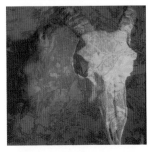

◁ **Saturación** *Si prefiere los efectos sutiles, este modo le interesará especialmente. En él, los valores de saturación (los que miden la intensidad de los colores) de la capa activa se suman a los de la inferior. En uno de los casos, la fuerte intensidad de los tonos de la calavera ha incrementado la fuerza de los de la hierba y les ha dado una luminosidad poco habitual (extremo izquierda). En el otro, los suaves colores de la hierba apagan levemente los de la calavera, sobre la que aparece un sutil entramado de formas (izquierda). Si desea introducir cambios de saturación puntuales, emplee la herramienta de saturación.*

◁ **Resultados impredecibles** *Con la calavera sobre la hierba (extremo izquierda), en modo de diferenciación la una y de sobreexposición de color la otra, el resultado parece una imagen en negativo (extremo izquierda). El modo de diferenciación invierte los valores de los píxeles de la capa inferior de acuerdo con la luminosidad de los de la capa activa: cuanto más luminosa sea la capa activa, más se invierte el píxel situado debajo. La inversión se traduce en que el píxel pasa de luminoso a oscuro o viceversa, de rojo a verde, de amarillo a azul, etc. El resultado se mantiene, aunque la capa inferior se pase a modo normal (izquierda).*

Filtros

Sin duda, una de las experiencias que más impresiona al usuario que se inicia en la fotografía digital es la de crear efectos visuales espectaculares con un simple clic y ver los resultados con una rapidez asombrosa. Sin embargo, la fascinación por los filtros no dura demasiado. Los efectos especiales son, como indica su nombre, simples efectos. Impresionan y divierten por un tiempo, pero acaban por parecer artificiales y sin sentido.

Aun así, los filtros son un buen complemento a los controles generales descritos en este libro. Si se utilizan con prudencia, pueden mejorar mucho una imagen. Por otro lado, si se abusa de ellos, el resultado puede no ser de buen gusto. Sin embargo, no todos los filtros son un adorno superfluo: algunos, como, por ejemplo, el filtro de desenfoque, son una herramienta de trabajo muy útil (aunque tampoco conviene abusar de ella).

Efectos y usos

La variedad de filtros de que disponen los programas de manipulación de imágenes es impresionante, por lo que me referiré sólo a los de categorías más destacadas.

Filtros de enfoque y desenfoque Afectan al conjunto de la imagen, pero se pueden aplicar a una selección. Actúan desenfocando o enfocando los márgenes o difuminando o destacando las diferencias.

Filtros de distorsión El efecto de esta clase de filtros varía según la distancia de la zona seleccionada con respecto a un punto o eje determinado por el usuario. Alteran la forma de los componentes de la imagen.

Filtros artísticos Simulan efectos como el dibujo a carboncillo o en pinceladas sueltas combinando la imagen de base y los datos extraídos del análisis de distintas obras artísticas.

Filtros con trama Su funcionamiento es similar al de los filtros artísticos, pero emplean formas geométricas, como una trama de ladrillos, o exageran una parte de la imagen, como, por ejemplo, los márgenes en lugar de aplicar acabados artísticos. Los filtros de texturas pertenecen a esta categoría.

Filtros de simulación Su nombre procede de las aplicaciones tridimensionales en las que, partiendo de una imagen, se simula un aspecto complejo como, por ejemplo, la iluminación (distribuir sombras y luces que simulen la presencia de una fuente de luz inexistente). Esta clase de efectos requiere de mucha memoria y, si el ordenador no tiene la potencia suficiente, es posible que no pueda aplicarlos a imágenes de gran formato.

Filtros de ruido y pixelado Esta clase de filtros divide la imagen y forma patrones irregulares que recuerdan al grano de las emulsiones de las fotografías convencionales.

Cómo funcionan los filtros

Saber que los filtros se basan, en esencia, en la aplicación de una serie de operaciones matemáticas (que se repiten a gran escala) basadas en sumas y restas les despoja de gran parte de su magia. Algunos filtros operan en pequeñas partes de la imagen; por el contrario, otros necesitan «verla» en su conjunto. Por ejemplo, el filtro de desenfoque actúa sobre un cuadrado de hasta 64 píxeles cuadrados por operación. Sin embargo, los filtros de simulación tienen que cargar la imagen completa en memoria para poder realizar los cálculos necesarios. Los filtros de distorsión tienen un funcionamiento muy fácil de entender. El filtro desplaza uno de los píxeles (de hecho, traslada su valor a otro píxel) según el efecto deseado. Imaginemos que quiere crear una esfera: para convertir un rectángulo en una esfera es preciso desplazar los píxeles hacia el centro de la imagen más o menos en función de la distancia a que se encuentren del mismo. Los más alejados del centro tendrán que desplazarse un tramo más largo, mientras que los que ya están cerca apenas se moverán. Al sumar todos esos movimientos, se consigue un efecto de distorsión esférica.

◁ Esta flor es una candidata perfecta para el uso de filtros (extremo izquierda) porque cuenta con una forma sencilla y definida y un colorido intenso. Los filtros más empleados son los de enfoque y desenfoque. Algunos se pueden emplear varias veces para acumular su efecto o incrementarlo (izquierda). En este caso, se aplicó esta técnica para enfocar la parte borrosa de la imagen; sin embargo, eso hizo aparecer un cierto grano que en la fotografía original no era visible.

◁ Los filtros de iluminación son una herramienta de gran potencial. Existen distintas versiones, en función del programa de manipulación que se utilice. MetaCreations Painter, por ejemplo, tiene unos filtros muy potentes y versátiles. Los de Adobe Photoshop, sin ser tan impresionantes, también resultan útiles. En este caso, se aplicó una iluminación de un azul metálico desde el centro hacia los extremos, principalmente el derecho (extremo izquierda) y se añadieron texturas al canal verde. Otra posibilidad consiste en aplicar un efecto tipo dibujo al carboncillo (izquierda) que refuerza la sencillez de la composición al tiempo que el tema sigue siendo perfectamente reconocible.

◁ Esta imagen (extremo izquierda) es resultado de la aplicación de un filtro KPT Fractal Explorer. Un fractal es una curva compleja que contiene siempre una imagen más pequeña en su interior. Este tipo de filtros produce imágenes muy impresionantes con gran facilidad. El KPT se aplica desde el programa Adobe Photoshop. Si prefiere un acabado puntillista, también lo puede lograr (izquierda) con rapidez. En este caso, solaricé el efecto puntillista en tres niveles por canal para reducir la amplia gama de tonos a tan sólo tres colores por canal.

◁ Aunque la mayor parte de los filtros no afecta a la gama tonal de la imagen, es preferible no descuidarla por completo. En este caso, tras aplicar el filtro de solarización, el resultado quedó demasiado oscuro (extremo izquierda), tal y como puede apreciarse en la imagen. Eso se debe a que este tipo de filtro reduce la luminosidad de todos los píxeles más claros que los tonos medios o las sombras. Tras un retoque de los niveles (izquierda), conseguí una imagen más luminosa y equilibrada.

◁ El filtro de desenfoque permite crear tramas con gran rapidez. El desenfoque radial (extremo izquierda) hace que el desenfoque parta del centro hacia los extremos; el resultado es muy similar al que se obtiene al mover el zoom en una exposición larga. Los filtros de desenfoque no tienen por qué crear tramas geométricas (izquierda), aunque algunos lo logran con gran eficacia. En este caso, el desenfoque ha creado unas ondas que deforman por completo la imagen de partida.

◁ Los programas más sofisticados como, por ejemplo, Adobe Photoshop, se pueden completar mediante el uso de plug-ins (conectores). Una vez añadidos, esos programas secundarios funcionan como si formaran parte del programa de manipulación original. En este caso, se muestra el efecto de dos ejemplos, KPT y Xaos Tool de Terrazo (extremo izquierda e izquierda). Terrazo crea un efecto de mosaico que repite una pequeña porción de la imagen y su empleo es a la vez sencillo y rápido. Sin embargo, los mejores resultados se obtienen al combinarse con otras aplicaciones.

Programas de pintura

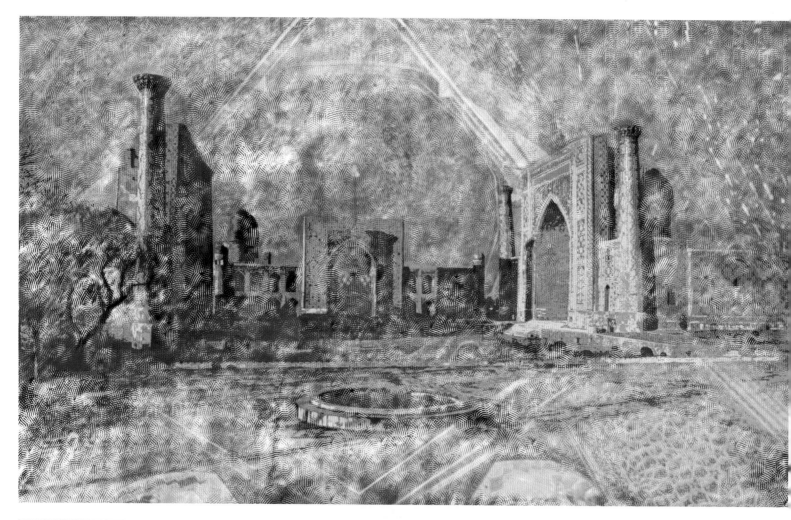

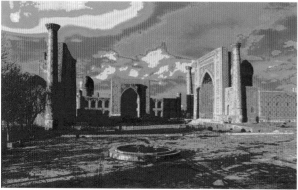

△ *La fotografía de la plaza Registan de Samarkanda que aparece en la página 34 sirvió de punto de partida para la creación de esta nueva imagen. Como este tratamiento reduce la intensidad de los colores, aumenté la densidad de éstos por medio del control de curvas (extremo izquierda). De todos modos, como la imagen carecía de un centro de interés, la combiné con una segunda fotografía (izquierda) de otro edificio de Samarkanda.*

📷 Extremo izquierda: *Canon EOS-1n con un 24 mm; f16 a 1/15 de segundo; película ISO 100.* Izquierda: *Canon EOS-1n con un 20 mm; f16 a 1/2 de segundo; película ISO 100.*

El paso siguiente a la aplicación de filtros que actúan de forma indiscriminada es aplicarlos selectivamente. Los programas que permiten llevar a cabo ese proceso son impresionantes y, gracias a ellos, es posible que al trazar una línea que vaya de un lado a otro de la pantalla veamos surgir una interesante pincelada, como si trabajase con pincel y pintura al óleo. Incluso es posible mezclar colores, como si se tratase de la paleta de un pintor, o alternarlos en distintas partes de la pincelada. Así como algunos usuarios se sienten superados por las enormes posibilidades que los programas de manipulación de imágenes ponen a su alcance, los programas de pintura provocan ese mismo efecto en muchos pintores. Sin embargo, lo más interesante es poder aplicar esos programas al tratamiento de imágenes fotográficas.

En los ejemplos que ilustran estas páginas sólo se muestra una pequeña parte de lo que es posible lograr. De hecho, los programas de pintura merecen que se les dedique un libro entero. Para los fotógrafos, la técnica más útil es la de la copia o clonación.

◁ △ *Una fotografía convencional de la catedral de Nôtre Dame de París (superior) se ha transformado en un boceto de estilo impresionista (izquierda) gracias a la combinación de la técnica del clonado y del uso de una herramienta de pintura que aplica varias pinceladas pequeñas a la vez. Con los colores normales, el resultado quedaba demasiado apagado y, para evitarlo, aumenté la saturación de los tonos y solaricé la imagen (dejé sólo cuatro colores por canal). Cambié el color de algunas zonas del «boceto impresionista» por otros que no figuraban en la fotografía original, pero que daban vida al conjunto (es el caso de los elementos del primer plano).*

📷 *Olympus OM-2n con un 21 mm; f8 a $^1/_{30}$ de segundo; película ISO 64. Se expuso para conservar el detalle de la catedral.*

Tomaremos como ejemplo el programa Painter. Para construir la imagen clonada, se parte de la imagen de base convencional. Cada pincelada es, en realidad, un pequeño filtro, por lo que la imagen es la suma de una gran cantidad de filtros de efectos, cada uno centrado en una pequeña parte de la imagen. En el caso de la imagen de aspecto impresionista *(superior)*, se clonó el color para utilizar el filtro de pinceladas que, en este caso, tienen forma de granos de arroz. El programa modificó la saturación y la tonalidad dentro de los parámetros fijados a medida que se iban aplicando las distintas pinceladas, por lo que el resultado no es uniforme y resulta más creíble. En la versión 5 del programa Painter, algunos de los filtros incluyen un efecto de distorsión además de los otros acabados más habituales.

Las imágenes a las que mejor se pueden aplicar estas técnicas son las que tienen una composición sencilla, con formas bien definidas y colores vivos. Es recomendable realizar las pruebas en archivos pequeños y aplicar, al final, la solución definitiva al archivo grande. De ese modo, el ordenador procesa con mayor rapidez los datos y la manipulación final será más acertada. El usuario tendrá que esperar unos segundos para ver el efecto del filtro en pantalla y, si no es de su agrado, podrá deshacerlo de inmediato.

Si le interesa profundizar en los acabados artísticos, es conveniente que adquiera una paleta gráfica. El lápiz óptico y el tablero son mucho más cómodos y precisos que el ratón, además de permitir la inclusión de matices como la presión del trazo que se traduce en un mayor o menor grosor de la pincelada o en una mayor o menor intensidad del color aplicado.

Existen paletas gráficas de distintos tamaños, pero el más práctico es el de A5. Este formato es tan grande como para realizar un trabajo semiprofesional y no ocupa demasiado espacio en la mesa. Cuando se acostumbre a utilizarla, le parecerá imprescindible para cualquier manipulación de imagen. Una paleta gráfica cuesta entre cuatro y cinco veces más que un ratón de buena calidad.

No dude en recurrir a los programas de pintura cuando desee cambiar el estilo de sus imágenes. La originalidad de los resultados y la facilidad con que se comprimen los archivos los convierten en una herramienta eficaz para la creación de imágenes para Internet. El principal peligro es dejarse llevar por los efectos y aplicarlos en exceso. Así pues, cuando retoque una imagen, recuerde que muchas veces en cuestiones de arte «menos es más».

Duotonos

El duotono es una de las técnicas de manipulación de imágenes más sutiles y, a la vez, más satisfactorias. Su éxito se debe, en gran medida, a que se basa en matices y en efectos suaves que resultan muy agradables a la vista. Crear duotonos digitales es doblemente agradable, puesto que la imagen se transforma por completo y el fotógrafo tiene un control prácticamente total sobre el resultado.

Pero, veamos, ¿qué es exactamente un duotono? Los impresores los utilizan para mejorar la calidad de los negros y dar la sensación de que la imagen posee una gama tonal más amplia de la real. Para lograrlo, se combinan dos tipos de tintas, una negra y otra de color cuya intensidad puede variar de lo muy claro a lo muy oscuro. Las tintas de color que se emplean con más frecuencia son los tonos cálidos o amarillentos. El término «duotono» debe su nombre al uso de esas dos tintas o tonos («duo», dos). Cuando se recurre a una tercera tinta, debemos hablar de tritono. El ordenador permite retomar

las técnicas de impresión con toda la paleta disponible en la impresora de color. Afortunadamente, el programa se encarga de realizar los complejos cálculos cromáticos que precisa esta técnica. El programa más eficaz y más fácil de usar para la creación de duotonos es, sin duda, Adobe Photoshop. La versión 5 del mismo permite visualizar los cambios de forma instantánea (algo que antes era imposible).

Por ejemplo, si aplica una tinta marrón sobre las zonas negras, se consigue un negro más intenso, porque se cubren los espacios que pudieran quedar en blanco en la primera impresión. Es más, la segunda tinta también puede afectar a los medios tonos, aunque por lo general se limitará a los más claros. El resultado es una imagen mucho más rica. La sutil creación de matices en los medios tonos y en las zonas de luces produce la sensación de que la imagen cuenta con una gama más amplia que la que existe en realidad.

△ *Esta fotografía se disparó bajo una luz suave y con el objetivo totalmente abierto. Cuando la tomé, ya tenía claro que no la quería positivar como una imagen en blanco y negro convencional. La suavidad de los tonos resultantes va acorde con el desenfoque de la composición.*

📷 *Mamiya 645s con un 75 mm; f2,8 a 1/30 de segundo; película ISO 400. La película se reveló con ID-11 en dilución 1+1 y se escaneó el negativo resultante.*

△ *Esta fotografía de un dormitorio se tomó en blanco y negro, pero una vez escaneada se le aplicó un duotono con una segunda tinta azul. El duotono bajó el contraste de toda la imagen. Empleé la herramienta de sobreexposición para realzar algunas partes de la fotografía final.*

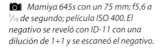 *Mamiya 645s con un 75 mm; f5,6 a ¹/₁₅ de segundo; película ISO 400. El negativo se reveló con ID-11 con una dilución de 1+1 y se escaneó el negativo.*

Crear un duotono

Puede utilizar como punto de partida cualquier imagen, sea en color o en blanco y negro. Lo primero es pasar a escala de grises el archivo, independientemente del formato original del mismo. Eso implica perder la información del color de forma definitiva, por lo cual es aconsejable realizar una copia en color antes de empezar. A continuación, entre en el menú de duotono que se encuentra bajo el epígrafe «Imagen» del programa Adobe Photoshop. Haga clic sobre la opción duotono del menú desplegable. Puede definir los parámetros deseados o utilizar uno de los dos duotonos automáticos de que dispone el programa. Si no conoce los duotonos, utilice las funciones preseleccionadas que se encuentran en la carpeta «Plantillas» *(Goodies)*. Haga clic sobre uno y visualice el efecto. Realice varias pruebas hasta dar con un resultado que sea de su agrado.

Para cambiar el color de la segunda tinta, haga clic sobre la escala de tonos. El rojo intenso le da un aspecto dorado a la imagen; el marrón crea copias en tonos sepia. El duotono digital es una herramienta sumamente útil que permite modificar el aspecto de la imagen al instante y sin tener que recurrir a engorrosos y caros productos químicos que se oxidan y estropean nada más prepararlos.

Si hace clic sobre el símbolo de gráficos verá aparecer una curva. Esta curva indica a qué partes de la imagen afecta la segunda tinta. Puede modificar los parámetros para que el tono se aplique principalmente a las luces, en cuyo caso prácticamente todos los blancos cambiarán de color. Pero también puede elegir crear una curva ondulante de la cual resulte un efecto similar al de la solarización.

Las versiones más modernas de Adobe Photoshop permiten trabajar en modo de previsualización, lo cual implica que el usuario ve los cambios sin necesidad de aplicárselos a la imagen. Si dispone de bastante memoria RAM, la imagen se actualizará con rapidez; de lo contrario, podría tardar mucho. Este factor es de gran importancia, puesto que no hay mejor forma de trabajar que pudiendo ver el efecto de cada duotono sobre la imagen.

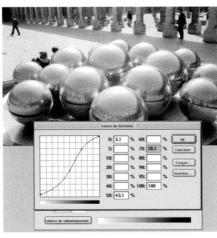

◁ *La primera opción (extremo superior izquierda) consistió en aplicar un duotono en azul, lo cual dio demasiado color a las sombras. En la segunda imagen (superior izquierda) opté por una tinta de color marrón rojizo. Al crear una curva anómala, se consigue un efecto de solarización y un acabado metálico (extremo inferior izquierda) que se realizó eliminando el color y aumentando el contraste. Una curva menos pronunciada (inferior izquierda) proporciona un tono sepia más sutil que baña los medios tonos y las sombras. A continuación, puede verse la imagen original (inferior).*

Leica M-6 con un 35 mm; f8 a ¹/₁₂₅ de segundo; película ISO 400. Negativo revelado con ID-11 con dilución 1+1.

Encuadrar la imagen

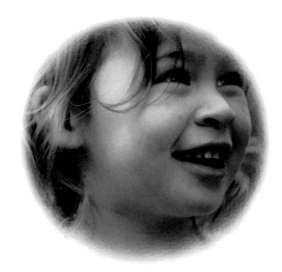

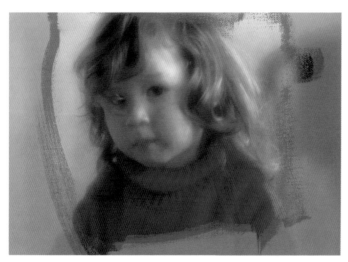

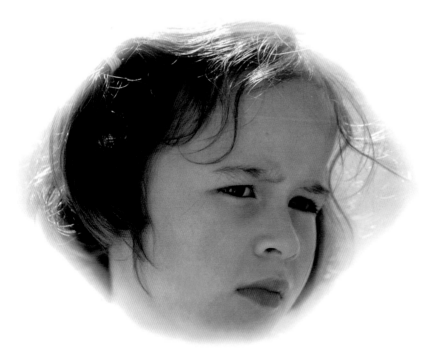

El formato rectangular de márgenes bien definidos no es la única forma de presentación de una imagen. Muchas culturas utilizan bases irregulares como, por ejemplo, la corteza de un árbol, el cuero o una piedra para transmitir sus imágenes. Sin embargo, el método de presentación más habitual es precisamente dentro de los confines regulares de una página impresa y cualquier solución menos formal nos parece descuidada o poco acertada. Una posible solución intermedia consiste en mantener el formato rectangular y cambiar el aspecto de los márgenes, por ejemplo, desenfocándolos para que la imagen se relacione menos bruscamente con su entorno.

Este tipo de cambios resulta especialmente sencillo gracias a las técnicas de fotografía digitales, que permiten crear una gran variedad de márgenes y viñetas para cada tipo de imagen. Entre las distintas posibilidades figuran los márgenes en forma de pinceladas o de papel roto, los creados a base de contraste de luces y sombras, y los formales con diseños geométricos. El ordenador pone a su alcance esas y otras posibilidades.

Habitualmente, los márgenes se crean con un filtro *plug-in* (conector). En realidad, los conectores son programas independientes que se integran en un segundo programa como, por ejemplo, Photoshop y se activan desde este último. Abra el archivo que desea retocar y haga clic sobre el conector. Se abrirá el cuadro de diálogo del programa en el que podrá determinar los parámetros necesarios como el ancho del margen, su acabado o su grado de transparencia. Algunos programas reproducen el acabado de un marco de madera, pero existe una variedad tal de programas de márgenes (tanto en CD-ROM como en Internet) que no tiene sentido proponer ninguna lista específica.

Las viñetas son otra de las soluciones más populares. Dan la sensación de que la imagen flota sobre la página. Se crean a partir de una sombra difusa que oculta parcialmente el tema de la fotografía. Su disposición, color y nivel de desenfoque proporcionan al espectador información acerca de la iluminación y crean la sensación de distancia entre el tema de la fotografía y la hoja. Las viñetas sutiles y bien planteadas aumentan el interés de la imagen; sin embargo, por otro lado, si se utilizan sin rigor, la fotografía pierde fuerza. Para confeccionar viñetas es preciso un programa de manipulación de imágenes que permita trabajar con capas.

◁ *Tal y como se muestra en estas páginas, cambiar el formato de presentación de una imagen es mucho más sencillo gracias a las técnicas digitales. En este caso, se empleó Photoframes de Photoshop. Cada vez existe una oferta mayor (tanto en CD-ROM como en Internet) en lo referente a los colores, los acabados y los modos de combinación de capas con los que crear márgenes personalizados.*

EJEMPLOS PRÁCTICOS

Enfoque multidisciplinar

Para ilustrar un artículo sobre las paletas gráficas, encargado por la revista PC Format, el artista digital Steve Caplin echó mano de su imaginación y combinó imágenes procedentes de distintas fuentes. La habitación se creó directamente en el ordenador una vez dispuestos los distintos personajes. Era más sencillo crear una perspectiva de acuerdo con los personajes que tratar de hacerlos encajar a la fuerza en un paisaje preestablecido. Los dibujantes se extrajeron de un CD-ROM, pero la modelo desnuda se trazó digitalmente con el programa Poser. La paleta gráfica también se creó a partir de cero. Por último, Caplin tuvo en cuenta consideraciones del diseño editorial como, por ejemplo, que el extremo inferior derecho de la imagen debía estar más oscuro para incluir títulos en blanco. La composición está llena de detalles cuidados como, por ejemplo, la posición de la mano del artista que trabaja con la paleta gráfica o el hecho de que el pintor tradicional mire directamente al espectador. Ésa es la clase de detalles que da vida a una imagen y que distingue la obra de un gran maestro.

El debate sobre si la fotografía es o no un arte se remonta prácticamente a los orígenes de esta última. Para algunos teóricos, el arte es superior a la fotografía porque implica el conocimiento de una técnica, pero también unas dotes de interpretación, mientras que la fotografía no dejaría de ser un mero proceso mecánico de copia. Con la llegada de las cámaras digitales, se abrió un nuevo frente de batalla entre los que apuestan por las nuevas tecnologías y los fotógrafos que defienden las prácticas tradicionales. A la fotografía digital se le reprocha que esté alejada de la «realidad» de la escena que reproduce porque en su creación intervienen el ordenador y los programas de manipulación de imágenes. Este argumento simplista no es más que un reflejo de la resistencia que oponen algunos a perder los beneficios que les reportaban sus conocimientos técnicos de laboratorio fotográfico convencional.

De hecho, la fotografía digital necesita una nueva generación de creadores. Durante años, los fotógrafos sólo necesitaban saber cómo utilizar la cámara, los objetivos y el fotómetro y dejar el resto a especialistas. Hoy, los fotógrafos digitales no sólo tienen que conocer la cámara, sino que también han de poder manejar un ordenador. Es más, necesitan ponerse al día en los procesos de impresión para poder obtener los resultados deseados. Sin esos conocimientos, conseguir una buena copia es cuestión de suerte, no de conocimientos. Internet se está convirtiendo en un importante medio de expresión para los fotógrafos profesionales y aficionados, en un lugar de encuentro en el que dar a conocer la obra. Todo ello explica que para el fotógrafo actual saber navegar por la red se haya convertido en una necesidad.

Como resultado de todos esos cambios, los nuevos maestros de la fotografía digital adoptan un enfoque multidisciplinar: no basta con tener conocimientos fotográficos o talento para la composición, hay que saber sacar partido al ordenador y los métodos de impresión. Eso explica que haya pocos maestros. Por un lado, sobran especialistas con un gran saber técnico, pero incapaces de distinguir una fotografía mala de otra buena y, por otro, abundan los fotógrafos con talento cuyo desconocimiento del entorno informático es total.

Las necesidades de la imagen

Este capítulo muestra ejemplos de obras de diferentes fotógrafos digitales que emplean distintos estilos y temas que van desde los más místicos hasta los más comerciales, sin olvidar el fin documental y el gusto por el comentario cultural o la crítica irreverente.

Las obras no son el resultado de una serie de pruebas sin sentido, aunque no se facilite una explicación detallada de cómo cada fotógrafo llegó a la imagen final. Esto se debe a mi creencia de que una imagen habla por sí misma y no es preciso conocer su proceso de creación para apreciarla. El hecho de aprender la técnica de combinar distintas capas no garantiza que vaya a aplicarlo de forma satisfactoria ni pueda lograr una imagen interesante.

Supongamos que, tras realizar varias pruebas con distintos tipos de filtros y modos de combinación, descubre que un determinado conjunto de parámetros proporciona un resultado interesante y decide utilizarlo en la creación de una nueva imagen. Ese método de trabajo implica que el programa guía al creador en lugar de que éste controle el programa. Es lo que le suele ocurrir a quienes se inician en el mundo de la manipulación de imágenes por ordenador. Es cierto que conviene realizar pruebas para aprender a utilizar el programa, pero no lo es menos que debe invertir la dirección del proceso lo antes posible: debe conseguir que el programa trabaje para usted y le permita conseguir la imagen que desea, que no es otra que la mejor posible.

Basta echar una rápida ojeada a las técnicas que se ilustran en este capítulo para llegar a una conclusión algo desconcertante: los profesionales usan tan sólo una pequeña parte del repertorio de herramientas a su alcance.

Los más empleados son los controles de niveles, de curvas, de tonos y de saturación, pero rara vez utilizan los de contraste y brillo porque resultan demasiado toscos para las necesidades de un entendido en la materia. En segundo lugar, figuran las herramientas de clonado y selección con los controles de copia y, a continuación, las capas y los modos de combinación de las mismas. Para los últimos retoques recurren a las herramientas de sobreexposición y subexposición y a la de saturación. ¿Y los filtros? De vez en cuando aplican el filtro de desenfoque o el de enfoque, pero los profesionales no son muy dados a usar el resto de filtros de efecto. Recuerde que cuantos menos elementos del programa utilice, mayor será la probabilidad de que éste sea una herramienta al servicio de su pensamiento y no al revés.

Al margen del hecho de que los fotógrafos digitales profesionales acostumbren a trabajar con archivos más grandes que los que emplea la media, para crear imágenes como éstas basta un ordenador moderno y un equipo fotográfico normal. Es más, todas las técnicas y efectos se pueden aplicar a archivos más pequeños con menor resolución. La capacidad de cambiar de formato es una de las virtudes de la fotografía digital que la convencional no comparte, ya que depende de los formatos de película y de papel que comercialicen los fabricantes. Tal vez le anime saber que ninguno de los artistas que aparecen en este libro utiliza un ordenador de última generación.

Los buenos fotógrafos digitales, igual que los convencionales, proceden de ámbitos profesionales diversos. Le agradará saber que la necesidad de fotógrafos digitales va en aumento y que se trata de un ámbito en el que no hay problemas de desempleo. Si es capaz de combinar los conocimientos técnicos con la creatividad, cuenta con todos los ases para convertirse en un profesional de éxito.

Consejo profesional

¿Cuáles son los requisitos clave para iniciar una exitosa carrera en el ámbito de la fotografía digital? Si ya cuenta con el deseo y la motivación, necesita una serie de habilidades:

• Ha de tener conocimientos de fotografía para saber aprovechar la iluminación, la exposición, la composición y la naturaleza de la película en uso. Todos los artistas que figuran en este capítulo han demostrado conocer en profundidad cada uno de esos aspectos aunque no tengan formación como fotógrafos.

• Ha de saber cómo utilizar el ordenador y los programas.

• Y no me refiero sólo a usar el programa, sino a saber sacarle partido con rapidez de forma que el programa esté al servicio de su creatividad y de su pensamiento y no a la inversa.

• Sería de gran ayuda que supiese dibujar, aunque no es imprescindible. La mayoría de los artistas cuya obra ilustra este capítulo son excelentes dibujantes.

• Tiene que saber cómo plasmar una imagen abstracta y convertirla en un producto final como un póster, la ilustración de una revista o una etiqueta. Gran parte del trabajo de los fotógrafos digitales pasa por solucionar problemas de comunicación concretos: así, por ejemplo, crear una imagen que refleje el paso del tiempo o que ilustre las tácticas que emplea un determinado político para conseguir el voto de los jóvenes.

• También requiere sentido comercial o el consejo de un buen asesor, así como el deseo de realizar un trabajo de gran calidad.

• Necesita ser profesional en todos los aspectos y tomarse muy en serio los encargos. Y eso incluye cumplir los plazos de entrega. Como profesional, lo más probable es que trabaje para empresas que no se pueden permitir un fallo debido a un retraso en la entrega de un diseño, por buenos que sean los motivos que alegue para justificarse.

• No tardará en descubrir la conveniencia de estar al día en lo que ocurre en el ámbito de la cultura visual contemporánea así como de saber algo de historia del arte. Esa formación de base constituye una excelente fuente de inspiración y, además, le ayudará a reconocer y evitar los tópicos visuales demasiado manidos.

Catherine McIntyre

◁ Sobre esta imagen, titulada Crisálida, la autora opina que «se fue gestando a sí misma sin un plan preestablecido». Sin embargo, a medida que retocaba la imagen, la idea de metamorfosis y mujer como elemento de la naturaleza empezaron a tomar forma. La imagen está compuesta por varias capas de la misma imagen con distintos modos: una čapa luminosa a un 50 %, debajo, seguida de otra que le da fuerza y de una tercera que destaca las luces. Los «cuernos» son, en realidad, las patas de una araña copiadas de una enciclopedia de finales del siglo XIX. Entre los demás elementos de la imagen destaca un primer plano del pie de una mosca, una mariposa de tonos apagados y, como fondo, una antigua puerta oxidada de una fábrica de Dundee, Escocia, cuyos colores no han sido manipulados.

Las raíces creativas de Catherine McIntyre son fotográficas, aunque se formó como ilustradora. La influencia fotográfica se hace patente en el «sentimiento» de sus imágenes, que tienen mucho que ver con la copia fotográfica. McIntyre trabaja con texturas ampliadas (porcelana rota, hojas de papel, plumas...), pero las usa a distintas escalas para complementar o contrastar con la serena belleza de los cuerpos humanos que protagonizan sus fotografías.

McIntyre se formó dibujando modelos del natural (un primer paso con el que empiezan muchos artistas). Sus orígenes profesionales le ayudaron a comprender a fondo nociones como el volumen, la luz y la proporción. Una de las consecuencias de sus estudios fue su fascinación por la anatomía, el funcionamiento del cuerpo y sus estados de ánimo, su movimiento y sus medidas.

Al realizar un máster en fotografía, descubrió su interés por el desnudo. Al igual que la mayoría de los fotógrafos digitales, ha realizado collages, pero trabajar con papel limitaba sus posibilidades de explorar conceptos como la escala y el color. Es más, el tener que pegar los distintos fragmentos de papel y su falta de transparencia frustraban su deseo de expresarse. Cuando descubrió el programa Adobe Photoshop se quedó prendada de la capacidad expresiva de las capas virtuales. Fue a la vez una liberación y una revelación. Sintió que la fotografía digital era el medio ideal para combinar su interés por el desnudo, el collage y la fotografía.

△ Superior izquierda: *el título de esta obra muy personal que trata de la depresión es* Ángel Negro. *La imagen está compuesta por tres capas de alas de palomas muertas, un plato y un desnudo combinados entre sí. Los modos de combinación se concibieron para crear un efecto oscuro y denso. La imagen fue la portada del CD de Carl Weingarten y Joe Venegoni titulado* Silent Night/God Rest Ye Merry Gentlemen, *publicado en 1998.*

Superior derecha: Victoria *es una imagen sorprendente que pretende ser una exaltación de la supervivencia y de la lucha contra el destino. Está compuesta por distintas capas y varios elementos, entre los que figuran una roca, arena, el fósil de un pez, una pared, un esqueleto copiado de un esbozo del siglo XIX, el ala de un pato, el cuello de un caballo y una mujer desnuda. Esta última se encuentra en la última capa; con ella se emplearon los modos de luminosidad y fundido. Eso permite conservar los tonos del cuerpo sin impedir que se fundan con los colores de las capas inferiores.*

◁ *El acto de no escritura es una imagen que habla de la ausencia. La falta de comunicación produce un ambiente negativo y oscuro, y nos sumerge en el aislamiento, mientras que la figura atrapada sí consigue conectar con el mundo exterior. La artista utilizó varios sobres adquiridos en una subasta de sellos y se combinaron varias capas con los modos de diferenciar y luminosidad. El desnudo se retocó invirtiendo los tonos primero (las sombras pasaron a ser luces y viceversa); a continuación, se colocó en una capa situada entre las capas de sobres y sellos con el modo de diferenciar, que suele aclarar las luces (de ahí la inversión previa de tonos).*

Taller 1: Catherine McIntyre

◁ El concepto en el que se basa esta composición titulada Pasado es que nuestra historia, personal o colectiva, influye en el presente y nos ronda como un fantasma. El fondo de la imagen está compuesto por dos tomas de un muro desconchado, una de una calavera de un león y distintas fotografías de niños víctimas del Holocausto. Técnicamente no tiene demasiada complicación. La fuerza de la imagen surge de la cuidada composición, del acertado uso de elementos emotivos y del sutil contraste tonal.

El estudio de Catherine McIntyre es la prueba de que para crear una obra destacable no es preciso contar con el equipo más novedoso ni más caro. McIntyre trabaja con un Apple PowerMac 8600 relativamente antiguo con 250 MHz y un añadido de 32 Mb de RAM para obtener un total de 64 Mb. Sorprendentemente, utiliza un ratón convencional y modifica los parámetros de las herramientas de aerógrafo del programa de manipulación de imágenes. Explica que acostumbra a utilizar una paleta gráfica. Los escáneres que utiliza son modelos normales, como una de las primeras versiones del Nikon CoolScan y un Umax Astra 1200S plano. Para las copias de seguridad, que realiza de forma sistemática, cuenta con una grabadora de CD-ROM Yamaha Prowrite.

Imprime sus fantásticas obras en una Epson Photo EX. En cuanto a la parte estrictamente fotográfica del equipo, McIntyre ha elegido una Minolta X300 porque con ella le resulta más fácil enfocar los primeros planos de texturas que con su otra cámara, una Nikon F401. La Nikon está equipada con un zoom de 28-80 mm y la Minolta cuenta con un zoom de 28-70 mm. También usa una cámara de formato medio Bronica con un objetivo de 80 mm para temas como, por ejemplo, los desnudos (véanse págs. 80-81) y los primeros planos. Su película en blanco y negro favorita es Agfapan 100; en color, también prefiere los negativos de la marca Agfa, pero en lo referente a las diapositivas opta por Fuji.

La monografía de su obra titulada *Deliquescence* se publicó en 1999 (Pohlmann Press).

△ Parte de una fotografía de un muro tomada en color, escaneada y ligeramente retocada. Se fundió con la imagen del otro muro que aparece en esta misma página, lo cual creó una trama de texturas y una gama tonal más ricas.

△ La artista pidió prestado a un museo de su localidad este cráneo de león y lo llevó a la playa para fotografiarlo. Era esencial que la dirección de la luz fuese la misma que la de los muros y que las sombras se formasen donde no dañasen la imagen; en este caso, quedan debajo de la calavera.

△ La luz que bañaba este muro era más intensa y contrastada que la del otro muro (superior) y la artista lo tuvo en cuenta a la hora de combinar ambas fotografías. Empleó una máscara para difuminar uno de los muros (hacerlo más translúcido) y dejar así que el otro se viera a través. En la copia final se aprecia la ausencia de color azul en el extremo superior izquierdo de la imagen.

△ Esta imagen se escaneó de un libro sobre el Holocausto. Se añadió al resto de la composición en modo de iluminar. Se trata de un modo de combinación en el que el programa compara la intensidad luminosa de cada píxel de las dos capas: si el píxel de la capa superior es más claro que el de la inferior, se toma ese valor como definitivo; de lo contrario, el programa elige el valor menos denso.

Taller 2: Catherine McIntyre

Catherine McIntyre explica que esta imagen, en la que una figura emerge de un muro como si se tratase de una escultura inacabada de Miguel Ángel, remite a un viaje: «Se trata del viaje a través de la era de la información genética y también pretende transmitir la idea de que los viajes no se acaban de asimilar ni física ni psicológicamente hasta que se contemplan de nuevo en un momento futuro». Parte de su obra retoma el tópico de la vida como viaje interior, que, en este caso, viene simbolizado por la disposición elíptica de las moléculas, una forma que el cuerpo desnudo reproduce con sus curvas y su especial postura.

Desde el punto de vista compositivo, la imagen no es ni complicada ni original. Entonces, ¿qué la hace ser tan interesante? La idea a partir de la cual surgió. Eso no le resta valor estético a la variedad de texturas, que van desde los muros desconchados y rugosos a la suavidad y sensualidad del cuerpo, pasando por el acabado duro y pulido de las moléculas de la maqueta. El texto escrito a mano le da el toque final. El texto, introducido como si se tratase de un «grafiti», vuelve a colocar los muros texturados del fondo en su contexto y muestra su tamaño real, pero también los convierte en un elemento filosófico. McIntyre es una gran admiradora del pintor Georges Braque y, en esta obra, le hace un homenaje.

◁ Este desnudo se disparó en su momento con un propósito diferente. Para esta obra, la artista eliminó partes del cuerpo y cambió la posición para que la mujer quedase erguida. La fotografía se tomó con una cámara convencional y, después, se digitalizó la copia final en un escáner plano. Dado que no se requería una imagen de alta resolución, escanear el negativo hubiese sido un error.

📷 Zenza Bronica con un 80 mm; f8 a $1/60$ de segundo; película ISO 100. El cuerpo se iluminó con un flash de estudio.

△ La rica y variada textura de los elementos orgánicos como el tronco de un árbol lo convierten en un excelente fondo. Sin embargo, se requiere práctica y conocimientos para determinar el grado exacto de detalle, nitidez y contraste que ha de tener la imagen resultante para que sea un fondo complementario y no compita con el elemento principal. McIntyre utilizó una técnica poco convencional: dar color a la corteza con otra textura (la del muro de tonos pastel), combinando dos capas distintas.

Une chose ne peut être à deux places à la fois On ne peut pas l'avoir en tête et sous les yeux

△ Este texto escrito a mano por Braque se escaneó y combinó en el modo de diferenciar. Dice lo siguiente: Une chose ne peut être à deux places à la fois. On ne peut pas l'avoir en tête et sous les yeux. *(Una cosa no puede estar en dos lugares a la vez. No es posible tenerla en mente y ante los ojos a un mismo tiempo.)*

Al^{3+} ● Na^+ ● O^{2-}

◁ Esta estructura molecular se dibujó con la ayuda de un programa de diseño y el resultado fue un tipo de archivo que se puede plasmar con todas las resoluciones que sea capaz de dar el dispositivo de salida. Para poderlo importar y utilizar con el programa Adobe Photoshop fue preciso convertirlo en una imagen formada por bits.

Steve Caplin

Steve Caplin es un bromista nato al que le gusta crear dibujos animados. Se define como un artista gráfico satírico. El que haya elegido la fotografía digital como medio de expresión nos desvela otro de sus rasgos: es un adicto a la técnica y tiene un saber enciclopédico en lo referente a ordenadores y edición de revistas, especialmente en entorno Apple Macintosh. De hecho, colabora a menudo en la edición de una importante revista de informática. Ha escrito varios libros sobre diseño, manipulación de imágenes y edición, y es crítico especializado en cámaras digitales y programas informáticos.

Su bagaje es una mezcla de horas pasadas en un piano bar y estudios de filosofía. Cuando el dueño del bar lanzó una revista, Caplin se pasó al mundo de la edición. Cuando el dueño del bar se aburrió del proyecto, Caplin tomó el relevo y, desde entonces, no ha cesado de publicar. En 1987 creó la primera revista de consumidores del Reino Unido, *The Truth* (La Verdad), creada íntegramente por ordenador. La revista recibió los premios MacUser y PIRA. Uno de esos premios consistía en un programa de manipulación de imágenes.

Caplin lo utilizó para crear unas imágenes que, después, enseñó al editor de la revista satírica *Punch*. Éste, impresionado, le encargó una caricatura de la reina para un artículo sobre el Parlamento (*véanse* págs. 84-85 donde aparece una versión reciente de este mismo tema). Y de ahí surgió una colaboración semanal con la revista. La fuerza de su obra le valió que el periódico *The Guardian* se interesase por él y le hiciese varios encargos. En la actualidad, publica fotomontajes en muchas revistas y periódicos como *The Sunday Telegraph* y colabora en numerosas campañas publicitarias.

◁ Extremo izquierda: *esta obra es un encargo de la revista* PC Direct *para ilustrar un artículo sobre la educación del futuro, un futuro en que lo único que no cambia son los profesores (la imagen del profesor procede de un catálogo de fotografías sin derechos de autor). Los niños que aparecen en la imagen son los hijos de Caplin, las fotografías de la pizarra proceden de varios CD y el gráfico de la copa se creó especialmente para la ocasión.*

◁ Izquierda: *el periódico* The Guardian *encargó a Caplin una imagen que ilustrara la quiebra de la revista de arquitectura del príncipe Carlos y el escaso éxito de su Instituto de Arquitectura. Las ruinas griegas (que son una combinación de distintas ruinas reales) son una clara alusión al tema. El príncipe viste una armadura símbolo de su defensa de lo «genuinamente británico».*

◁ *Esta imagen, otro encargo de* The Guardian, *ilustraba un artículo acerca de la incapacidad de los políticos para atraer a los jóvenes y sobre la idea de que la política es el rock de nuestra época. La imagen transmite todo ello. La ropa se escaneó de catálogos de ventas a domicilio, la guitarra está dibujada y los retratos de los principales líderes políticos británicos (Paddy Ashdown, Tony Blair y John Major) proceden del archivo del periódico. Caplin comentó: «los dibujantes crean un personaje partiendo de la nada; yo parto de personas reales y trato de alejarme de ellas».*

▽ *Para ilustrar un artículo sobre el mundo de la edición publicado por PC Format, ¿qué mejor que mostrar a un editor en pleno «trabajo»? El editor se extrajo de un CD de imágenes americanas de estilo retro y el resto de la imagen se dibujó con Adobe Photoshop. Caplin explica que el secreto para lograr que una imagen funcione es cuidar los detalles que le dan verosimilitud: en este caso, la arruga del periódico y el halo de luz de la lámpara.*

Taller 3: Steve Caplin

La rapidez y la fiabilidad son dos condiciones básicas para poder colaborar con periódicos. Para esta portada que hace referencia a la «modernización» del Parlamento (celebración que conmemora el día en que Black Rod revolucionó la Casa de los Comunes al llegar vestido con pantalones en lugar de con las tradicionales calzas), Steve Caplin sólo dispuso de tres horas desde el momento del encargo hasta la entrega.

El periódico le proporcionó algunas imágenes esenciales (fotografías de la reina, del príncipe Felipe y del trono), pero el resto dependía por entero de él. Primero pensó en vestir con ropa de calle a los lores; sin embargo, entonces ya no se distinguía que fueran lores. Una portada ha de comprenderse de inmediato y pocas personas son más fáciles de reconocer que la reina de Inglaterra.

Caplin empleó cuatro fuentes distintas: imágenes escaneadas, Internet, CD-ROM de imágenes sin derechos de autor y una cámara digital. La imagen extraída del CD-ROM estaba en blanco y negro y Caplin la coloreó con una macro de creación propia. Las macro de Adobe Photoshop permiten al usuario grabar los pasos que requiere seguir para lograr un resultado determinado; así puede utilizarlo con posterioridad sin necesidad de repetirlo todo. La macro de Caplin transforma la escala de grises en una de color, da color a la piel y ajusta las curvas para que haya menos color en las luces y más en las sombras. Una vez aplicado ese primer esquema de color, Caplin lo retoca manualmente hasta lograr el resultado deseado.

La imagen ocupaba prácticamente toda la primera página del periódico. Si Caplin no la hubiese entregado a tiempo, la publicación se hubiese enfrentado al difícil problema de tener que tapar un gran hueco. Tal y como explica Steve: «La rapidez y la fiabilidad son esenciales para trabajar con un periódico. No puedes retrasar el plazo de entrega».

Caplin afirma no trabajar nunca con una resolución superior a 200 ppp en la mayoría de los casos y de 175 ppp en los encargos destinados a la prensa. Trabaja con un Apple Power Mac 8600 al que cambió el procesador original por un G3 de 300 MHz. Su ordenador cuenta con 416 Mb de RAM. Tiene un escáner Epson GT9000, y utiliza mucho su cámara Nikon Coolpix 900 y el escáner de película Nikon CoolScan. Además de los dispositivos habituales (Jaz, Zip y Syquest), ha instalado una línea ISDN (Integrated Services Distributed Network)/RDSI que le permite comunicarse con gran rapidez y calidad digital con sus clientes. Envía los archivos en formato JPEG. Cuando los técnicos del periódico reciben el archivo comprimido, le cambian el formato para reproducirlo en color en la imprenta.

Su herramienta básica es Adobe Photoshop, pero también utiliza Illustrator, Dimensions, Poser y After Effects para crear gráficos, maquetas en 3-D y manipular imágenes de vídeo. MetaCreations Poser es un programa que crea figuras humanas y animales y permite cambiar la pose según las necesidades del autor. Caplin lo emplea para decidir cuál es la mejor pose para cada caso.

◁ El periódico le proporcionó la fotografía del trono, pero el suelo no era suficientemente grande para albergar el resto del diseño. Para resolverlo, Caplin copió la alfombra de otra imagen, adaptó el diseño y la dispuso como si hubiese un escalón. El cuerpo de la reina lo sacó de una fotografía de un CD-ROM de imágenes (la cara procede de una fotografía de archivo del periódico) en la que la mujer aparecía junto a un hombre arrodillado que Caplin borró. Para dar color a la imagen, que era en blanco y negro, recurrió a las macros de Adobe Photoshop (llamadas «acciones»), que dan un tono muy acertado a la piel. Por último, dio color a la ropa y ajustó el contraste para que se adecuara al de la imagen del trono.

◁ Una vez sentada la reina en su trono, el siguiente paso consistía en colocar al príncipe Felipe a su lado. Y para ello, ¿qué más fácil que utilizar al propio artista como modelo? Caplin disparó un autorretrato con su cámara digital Nikon CoolPix 900, que cuenta con un buen flash, una excelente calidad de imagen y un objetivo giratorio que permite un gran control del encuadre (en este caso le sirvió para estudiar su pose en la pantalla de cristal líquido). Hizo varias fotografías con el disparador automático.

◁ La toma en que Caplin apoya la barbilla en el puño (superior) encajaba bien con el aire aburrido que suele adoptar el príncipe Felipe en los actos oficiales, pero las piernas no cabían en el encuadre, por lo que empleó las de otra. Caplin escaneó la fotografía del príncipe que le había facilitado el periódico y la combinó con su autorretrato. Al hacerlo, la cara ocultaba la mano por lo que fue necesario borrar parte de ésta para conseguir un efecto realista.

◁ Las fotografías de la corona, el cetro y la espada las consiguió en Internet (extremo izquierda). Realizó la búsqueda empleando las palabras clave reina, corona y trono en un servidor (un programa de búsqueda en la red) y encontró cuanto necesitaba. Para hacerse con las imágenes utilizó un programa robapantallas y, a continuación, insertó la corona, el cetro y la espada en la composición.

Sandy Gardner

Sandy Gardner se interesa por la fotografía desde el ámbito del diseño. Sus imágenes están bien compuestas y son muy acertadas en su conjunto, pero la textura de las mismas no es fotográfica. Su obra cuida especialmente el espacio y la composición. Se inspira sobre todo en la obra de pintores clásicos. Utiliza a menudo el recurso de la escala (los objetos pequeños están lejos y los cercanos son grandes), con el que da coherencia a su obra.

Su intención es, según sus palabras, «crear imágenes evocadoras que entablen un diálogo creativo con el espectador». Pero, sobre todo, destaca su capacidad para discernir los tonos adecuados de los que no lo son.

Tras licenciarse en la Universidad Loughborough, en Leicestershire, Gardner se sintió confusa y atravesó una crisis creativa que la ayudó a descubrir y cultivar su interés por la fotografía. Pasó muchas noches en el laboratorio, experimentando con técnicas poco convencionales como, por ejemplo, la solarización y la impresión de varios negativos en una misma copia. Sin embargo, nunca obtenía los resultados que anhelaba y eso la frustraba aún más.

La primera vez que utilizó Adobe Photoshop fue para preparar unas serigrafías. Le llamó la atención y, al averiguar más acerca del programa, descubrió que era la herramienta que necesitaba para conseguir muchos de los efectos que había estado persiguiendo. Sin embargo, su experiencia en el laboratorio fotográfico no fue en vano y le fue de gran ayuda para sacar el máximo partido a sus imágenes digitales.

A pesar de vivir una vida tranquila en el magnífico Lake District, una zona del norte de Inglaterra, Gardner cuenta con muchos clientes importantes, entre ellos Amnistía Internacional.

◁ *La imagen de los caballitos de mar (extremo izquierda) surgió gracias a una adquisición que Sandy Gardner hizo en una tienda de Nueva York especializada en fósiles y esqueletos de animales exóticos. El cangrejo que protagoniza la imagen siguiente (izquierda) lo encontró muerto en una playa, cerca de su casa. En realidad, sólo le quedaban dos patas y una de las pinzas, de modo que la artista recreó lo que faltaba clonando y copiando a partir de lo existente. Además, utilizó filtros de distorsión para conseguir un aspecto diferente al habitual, impactante. El color de la escena y las hojas caídas hacen alusión a la época en la que la autora creó la imagen.*

◁ *Esta fotografía, titulada* Beauties Divide, *cuenta con la pata de un ave que Gardner encontró muerta en una carretera. El pelo es el de la artista, copiado con un escáner plano. El resto de la composición está formado por un desnudo de mujer, unas cuantas flores y detalles como burbujas y campanillas. Realizar esta clase de imágenes con acierto es difícil, porque es preciso controlar muy bien los distintos elementos para que el conjunto no resulte excesivamente confuso y pierda su sentido original. En este caso, Gardner ha sabido sacar partido a los distintos modos de combinación de capas. El resultado fue tan acertado que la imagen ganó el concurso Adobe Calendar en 1998.*

Taller 4: Sandy Gardner

Sandy Gardner trabaja con Wacom Art Tablet y un ordenador con procesador Pentium II de 300 MHz provisto de 256 Mb de RAM y un monitor de 43 cm. Para escanear, utiliza el modelo Nikon CoolScan II y un Epson plano. Considera que la grabadora de CD Hewlett Packard es una pieza fundamental de su equipo; graba en CD todas sus obras acabadas y en curso. Sus archivos ocupan un mínimo de 100 Mb y los graba sin «aplanarlos» (para que las capas queden separadas). Asimismo, dispone de otro ordenador con procesador Pentium de 266 MHz, que emplea exclusivamente para realizar las impresiones en su Epson Stylus 3000 o en su impresora láser Hewlett Packard.

Su equipo fotográfico es modesto: una venarable réflex de 35 mm, la Pentax Spotmatic y una Praktica BX40, que carga con negativos Kodak Gold. Las fotografías de desnudo las realiza en el estudio.

Para la composición *Memories and Regrets* (Recuerdos y pesares) que ilustra este apartado, Gardner empleó una amplia gama de herramientas: escáneres, cámaras y una vista digna de un águila, capaz de descubrir el potencial incluso del más mínimo de los objetos como, por ejemplo, la casa de madera y el caballo que encontró en la tienda de un anticuario amigo suyo.

△ ▷ *La autora diseñó primero el margen decorativo en el ordenador y, después, lo imprimió sobre el papel. A continuación, arrugó la hoja y la rompió para que pareciese más antigua e hizo una copia en un escáner plano. Le dio color a la imagen usando tonos cálidos. Otros elementos, como, por ejemplo, las flores y las joyas, también se escanearon directamente. En ese sentido, el escáner actúa como una cámara para primeros planos que toma «fotografías» digitales en las que los objetos aparecen a escala real.*

◁ ▽ *En estas páginas se muestran los elementos que se emplearon para crear el fondo de esta composición, Memories and Regrets (Recuerdos y pesares). Entre ellos figura la hoja arrugada, pintada y escaneada. El resto de objetos pertenece al ámbito cotidiano, o son de los que se encuentran en cualquier mercadillo en que se vendan cosas de segunda mano. Se fotografiaron o se escanearon directamente. La flor del centro no se parece casi nada a la original porque la artista empleó el modo de diferencia, que invierte los colores y los tonos para crear un efecto muy espectacular.*

Taller 5: Sandy Gardner

◁ Igneous Pasion *es una serie de imágenes con una textura muy rica que se podría haber creado con técnicas pictóricas. Sin embargo, el ordenador permite lograr los mismos resultados de forma mucho más sencilla y controlada. La artista fue construyendo todas las imágenes de forma simultánea y tardó un par de días en acabar todo el conjunto. El sistema de trabajo combinó un buen número de pruebas (ver qué resultados daba un determinado filtro) con los efectos pictóricos aplicados directamente a la imagen. El texto que aparece en las imágenes es difícil de descifrar, algo que la artista hizo ex profeso para añadir un último toque de misterio a la imagen.*

Al principio, el ordenador parecía imponerse a los deseos de Sandy Gardner, tal y como explica ella misma: «Empecé con un enfoque concreto pero, al aplicar un filtro, el resultado fue inesperado y contrario a mi idea original. Se podría decir que el ordenador había obviado mi criterio y había creado un concepto nuevo. La mayor parte de mis primeras obras eran superficiales y casuales. Ahora sé perfectamente qué debo hacer para lograr un efecto determinado, mientras que, al principio, dejaba que el ordenador marcase el camino».

Las imágenes de estas páginas surgieron a raíz de una conferencia del diseñador y gurú gráfico Dave McKean, lo cual explica que tengan ese ambiente oscuro e inquietante que caracteriza a las novelas gráficas de McKean y Neil Gaiman. Esta serie formaba parte del proyecto de fin de carrera de Gardner y es una de sus favoritas. Las fotografías en que aparece la artista fueron tomadas por el fotógrafo Paul Landon y el resto de elementos se colocó sobre el escáner y se copió directamente.

Las cuatro imágenes están interrelacionadas y remiten a una historia de pasión explicada a través de símbolos. La artista sacó partido a las posibilidades de las capas para crear imágenes ricas, colores intensos y poblar de detalles misteriosos las zonas de sombras.

△ Superior extremo izquierda
y centro: *Gardner no dudó en
aprovechar los restos de una cena:
fotografió y escaneó los huesos
de un pájaro pequeño y de un pollo.
A continuación, varió los colores y
eliminó las partes que consideró
innecesarias.*
Superior derecha: *la modelo, que
llevaba la piel cubierta de aceite, se
fotografió en un estudio, bajo la
intensa luz de una lámpara halógena
de seguridad. Esto explica que el
cuerpo brille tanto.*

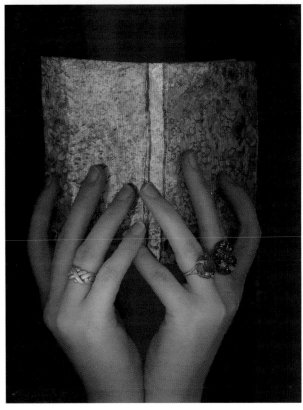

△ *Para crear este efecto, Gardner
colocó su pelo sobre el escáner y lo
copió directamente. Antes de hacerlo,
intercaló un mechón de una peluca
rubia entre su pelo castaño.*

△ *Para «fotografiar» las manos, se colocaron directamente sobre el escáner con
un libro sobre ellas. El «libro» que aparece en la fotografía final es, en realidad, el
cierre de un collar. Una vez escaneado, la artista realizó una copia que invirtió y
colocó frente a la otra para simular la portada y contraportada de un libro. En
realidad, el libro que sostenía la modelo en un primer momento dejó paso a otro
nuevo. Los colores se intensificaron por medio del control de curvas (véanse
págs. 58-59).*

◁ *Las texturas más orgánicas las
encontró en la cocina. Este melón
proporcionó color y diseño al fondo
de la imagen.*

Tania Joyce

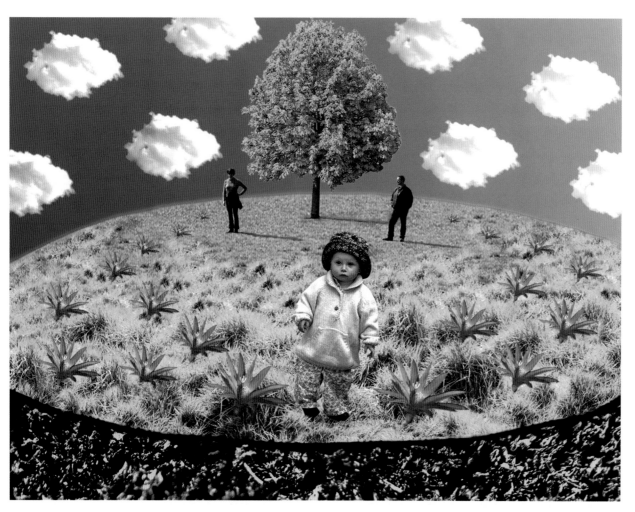

◁ *Esta imagen, titulada* El principio, *forma parte de una serie llamada* El viaje encantado. *Pretende transmitir la sensación que tienen los niños pequeños de que el mundo es un lugar pequeño y seguro. El árbol simboliza el árbol de la vida y, por eso, los padres del niño se encuentran junto a él. El césped se creó a partir de una zona real muy pequeña, recurriendo a la herramienta de copia y pegado (el tampón), con el fin de darle mayor perspectiva a la imagen. Las flores tienen distintos tamaños y posiciones para dar sensación de profundidad a la de por sí distorsionada perspectiva. Las distintas nubes están clonadas y constituyen un elemento que participa de la realidad general de la escena. Por último, la artista saturó los colores para mejorar el conjunto de la composición.*

Tania Joyce se incorpora a la fotografía digital con dos importantes ventajas. Por un lado, es una excelente dibujante (algunas páginas de sus cuadernos son verdaderas obras de arte) y, por otro, es una fotógrafa científica que trabaja en el Departamento de Biología del Imperial College de Londres. Su puesto de diseñadora y fotógrafa digital le da a acceso a aparatos de gran precisión y le abre un mundo de posibilidades, como, por ejemplo, poder escanear la imagen de un microscopio.

El estilo digital de Joyce ha ido evolucionando y dejando atrás el interés por el arte, el diseño y la fotografía tradicionales. Ese gusto se refleja en la meticulosa precisión de su trazo tanto en sus diseños como en sus fotografías y en su extraordinaria capacidad para percibir detalles interesantes. A la hora de elegir los elementos de sus composiciones, Joyce utiliza distintas fuentes de inspiración entre las que figuran tanto la macrofotografía como la microfotografía, que permite conseguir imágenes surrealistas del mundo real. Por ejemplo, escanear la imagen de una hoja vista a través de un microscopio electrónico permite transformar en ajeno un paisaje familiar, al tiempo que se crea un mundo de fantasía con imágenes fotográficas «reales» (es decir, que no se han creado manipulándolas con el ordenador).

Sus estudios de arte y diseño en el Chelsea College of Art and Design de Londres le permitieron desarrollar su capacidad como pintora y como creadora de mosaicos en los que, a menudo, la materia prima eran imágenes fotográficas. Su obra pictórica giraba en torno a los primeros planos y a las visiones cercanas de distintas plantas (un tema que sigue siendo recurrente en su trayectoria), pero los mosaicos supusieron el pistoletazo de salida hacia la composición de imágenes digitales (una labor que recuerda a la realizada por un mosaísta, que reúne y agrupa distintas piezas para crear una imagen de conjunto).

Tiempo después, se apasionó con el arte hecho por ordenador y decidió estudiar en la Universidad de Westminster, Londres, en la que asistió a un curso sobre fotografía y multimedia que aprobó con excelentes calificaciones. En la universidad se acostumbró a manipular antiguas fotografías con Adobe Photoshop. El resultado fue una serie de imágenes de temática mitológica. Lo que parecía un enfoque ecléctico se convirtió, en realidad, en una nueva forma de ver la creación artística contemporánea como una síntesis entre lo tradicional y lo moderno.

△ La caída de Ícaro *pertenece a una serie en la que personas vestidas con ropa actual encarnan antiguos mitos. Joyce fotografió al modelo masculino desde abajo, mientras se lanzaba desde un trampolín. Tuvieron que disparar varias tomas hasta dar con una que pudiese representar bien la caída desde los cielos. Las alas proceden de unas imágenes de palomas aleteando y se pegaron a la composición. Tania le aplicó un filtro de halos al fondo para simular la cercanía de un potente sol.*

△ *Esta imagen,* Atrapado en el ojo de una mosca, *forma parte de la serie* El viaje encantado *creada por Joyce. La imagen de la mosca se escaneó a partir de la creada por un microscopio electrónico (que ofrece x1.000 aumentos) y el animal se convierte en uno de los tantos monstruos que pueblan las pesadillas infantiles. En cada una de las partes del ojo aparece una copia del niño para dar la sensación de que lo ha atrapado en su mirada. Joyce disparó la fotografía del ojo en blanco y negro con una cámara de 35 mm, la escaneó y grabó en un Kodak Photo CD y, a continuación, la coloreó.*

◁ *En este caso,* El país de las mariquitas, *Joyce vuelve a recurrir a imágenes del microscopio electrónico para mostrar la superficie oculta de una hoja. En la composición también aparece un «pelo» (inferior izquierda) y un agujero (derecha) en el que se pueden apreciar las células que forman la capa situada bajo la superficie de la hoja. Las microfotografías siempre son en blanco y negro, así que el verde de esta hoja es obra de Joyce. En cuanto a las mariquitas, la artista las fotografió con una cámara Nikon F3 y un objetivo Micro Nikkor 55 mm f2,8. Después, las dispuso de distinta forma sobre la superficie de la hoja.*

Taller 6: Tania Joyce

La imagen que ilustra este apartado se titula *Medusa* y pertenece a una serie de siete propuestas de actualización de mitos y leyendas antiguos que utiliza un lenguaje plástico y un medio, el digital, modernos. Tania Joyce se inspiró en un ejemplar del título *El baúl del tesoro* de Zita Mulder. La primera historia hablaba de una mujer poderosa que tenía serpientes en lugar de pelo. La artista creó su propia versión recurriendo a la manipulación de imágenes digitales y el resultado fue una composición que, sin perder su sentido fantástico, es, a la vez, de un gran realismo.

Tania fotografió los distintos elementos de la composición con una cámara de 35 mm. A la modelo, la retrató en un exterior, una tarde de finales de la primavera, lo cual explica el tono dorado que el sol proporciona a su piel. A continuación, la fotografió tumbada en el suelo, con el cabello en abanico y enmarañado simulando serpientes.

Según sus propias palabras: «Pregunté si alguien me podía prestar una serpiente. Uno de mis compañeros llevó al día siguiente una boa de 2,5 m llamada *Alice* ¡y viajó con ella en el tren de cercanías como cada mañana! *Alice* no era lo que yo esperaba, pero resultó ser una gran modelo... ¡aunque le pedí a mi compañero que no me dejase a solas con ella! La colocamos sobre un fondo de terciopelo negro en el estudio, pero ella decidió inspeccionar la habitación. Así pues, me tuve que conformar con seguirla, cámara en mano, e iluminarla con la unidad de flash portátil».

Una vez con las copias finales en la mano, Joyce compuso un borrador para hacerse una idea de cómo encajaban unos elementos con otros. Antes de trabajar en el ordenador, escaneó y grabó todos los negativos y las diapositivas en un Kodak Photo CD. Joyce cuenta con una unidad NT con dos procesadores Pentium II de 450 MHz y 256 Mb de RAM.

△ *Para darle el toque final, Joyce vistió el hombro de su Medusa copiando un trozo de terciopelo negro. Pulió los márgenes de los cabellos y de la serpiente con la herramienta borrador y los difuminó ligeramente para darles un aspecto más realista. Por último, aumentó el contraste de la escena para lograr una imagen final más impactante. De entrada, Joyce había pensado colocar como fondo una imagen de personas convertidas en piedra, pero al ver el resultado comprendió que no necesitaba un fondo tan elaborado y decidió que un cielo con nubes de tormenta era suficientemente evocador y hacía destacar más al personaje.*

◁ *El retrato de la modelo se realizó con un negativo en color e iluminación de luz de día. El cabello de la modelo, largo y trenzado, era ideal para el propósito de Joyce. Tumbó a la modelo en el suelo y dispuso su cabello en abanico y simulando las sinuosas curvas de una serpiente. Realizó distintas tomas cambiando de ángulo e iluminó la escena con flash, para aumentar el contraste y crear brillos en el cabello negro de la joven.*

◁ *Joyce dispuso primero el retrato de la joven sobre un fondo blanco para aislar la cabeza y los hombros, y borrar una buena parte del pelo. A continuación, copió algunas mechas y las superpuso en distintas capas que combinó para que pareciesen una única cabellera.*

◁ ▽ *Después, la artista eligió doce tomas de la serpiente y las hizo coincidir con el cabello por medio de distintas capas. En algunos casos, cambió el tamaño de la serpiente para que encajara con el del cabello. Para unir los dos elementos, intercaló una máscara negra entre las capas, lo que produjo una suave transición del cabello a la serpiente situada en la capa inferior. El resultado tenía la sutileza deseada y da la sensación de continuidad muy realista. Para acabar, añadió a la imagen el cielo del fondo.*

Taller 7: Tom Ang

Las dobles exposiciones me han interesado mucho desde que, un día, expuse por error dos veces el mismo negativo y obtuve un resultado fascinante: imágenes que nunca hubiese concebido conscientemente. Sin embargo, las dobles exposiciones realizadas con la cámara son difíciles de controlar porque los matices de exposición en una u otra de las tomas puede alterar por completo el resultado. Al combinar imágenes digitalmente, el fotógrafo tiene un gran control y puede obtener efectos predecibles a voluntad.

No hace mucho, acababa de realizar una serie de imágenes en color para una exposición cuando me pidieron que organizase otra muestra en un plazo muy breve. En lugar de optar por disparar un nuevo material, pensé en hacer pruebas con las imágenes de mi archivo. Los primeros experimentos me animaron sobremanera. Después de confeccionar unas cuantas imágenes, volví a la cámara, coloqué el modo de exposición múltiple y realicé dobles y triples exposiciones con la ayuda de un flash de estudio. Después, me vi obligado a refinar mi técnica y variar la exposición: un tercio de punto más o menos marcaba la diferencia entre el éxito y el fracaso.

Otro de los conceptos relacionados con las exposiciones múltiples es la creación de imágenes con varias capas para reflejar conceptos complejos o metafóricos. En el ejemplo de estas páginas, quise transmitir la encrucijada en que se encuentran los jóvenes actuales, sobre todo los que proceden de culturas milenarias como la asiática, que tienen que elegir entre sus costumbres y el mundo moderno. Tras escoger una imagen sugerente, la grabé en un Photo CD y la abrí desde Adobe Photoshop. De entrada, la imagen tenía la fuerza suficiente y no necesitaba demasiado retoque. Pero, al analizarla descubrí que debía eliminar algunos detalles y equilibrar el tono de la escena. A medida que trabajaba en la imagen, el número de retoques iba en aumento.

Lo primero que hice fue limpiar la fotografía y eliminé marcas de polvo y rayas. Para ello, acostumbro a clonar o copiar una parte y pegarla sobre la zona dañada. En el caso de las motas y las rayas es preferible clonar una zona cercana a aquella en la que se encuentra el defecto. A continuación, retoqué ciertas zonas con la herramienta de sobreexposición para oscurecer algunos elementos como el cuerpo del muchacho y la de subexposición para aclarar otros (aumenté la transparencia de las ramas y mejoré los tonos azules de los azulejos del extremo superior). Por último, imprimí el archivo en papel fotográfico con una impresora en color.

△ *Para obtener este resultado final a partir de las imágenes que ilustran la página siguiente, empecé por retocar las imperfecciones como, por ejemplo, las marcas de polvo del original. Mejoré el tono del conjunto de la imagen alterando los parámetros de saturación y aclaré u oscurecí partes con la ayuda de las herramientas de sobreexposición y subexposición con un pincel medio de márgenes difusos. Fijé la presión mínima para poder crear el efecto de forma progresiva y sutil. Al margen de las clonaciones realizadas para eliminar unos cuantos defectos, el proceso de creación de la imagen fue de una gran sencillez.*

◁ *Ésta es la imagen original, una silueta a contraluz. Aunque a simple vista el cielo parecía una gran masa blanca, las partes de la escena más alejadas del sol quedaron de un intenso color azul una vez subexpuestas. Las siluetas son una materia prima excelente para la superposición de varias imágenes. Esta imagen contaba, sin embargo, con una traba: la estela dejada por un ave que cruzó el encuadre.*

📷 *Canon EOS-1n con un zoom de 80-200 mm a 150 mm; f5,6 a ¹/₁₂₅ de segundo; película ISO 100.*

◁ *Las formas sencillas, de gran fuerza visual, son excelentes para mezclarlas con otras imágenes. Esta toma arquitectónica tiene un tono muy homogéneo que facilita aún más la combinación, que hubiese sido más compleja en el caso de contar con una gama más rica.*

📷 *Leica R-6 con un 21 mm; f8 a ¹/₃₀ de segundo; película ISO 50.*

◁ *Combinar las dos tomas suponía exponer dos veces el mismo fragmento de película. Esta doble exposición es la base de la imagen de la página anterior.*

📷 *Canon EOS-1n con un 50 mm con macro; f11 a ¹/₆₀ de segundo; película ISO 100. Se iluminó con un flash de estudio.*

◁ *Esta otra alternativa no dio buen resultado. La toma arquitectónica es excesivamente complicada y no encaja bien con la sencillez de la silueta. De hecho, la imagen final no compensa el esfuerzo que supuso realizarla.*

Taller 8: Tom Ang

La ambigüedad y el ligero aire de misterio de la fotografía original *(derecha)* constituyeron una excelente fuente de inspiración para la creación de nuevas imágenes. Entre los elementos clave figuran la mano, que no se sabe a quién pertenece, y los zapatos, retratados desde un punto de vista poco habitual. Si a eso sumamos la llamativa forma de unos tulipanes y una caja de tomates distorsionada por el uso de un gran angular, el resultado es una imagen perfecta para ser manipulada en distintas direcciones por medio de las tecnologías digitales.

La imagen original era ya, en sí, una doble exposición compuesta, por un lado, por un retrato de una pareja bailando en la que se aprecian los pies de la joven y la mano de su pareja y, por otro, un ramo de tulipanes. La doble exposición puede privilegiar una imagen por encima de la otra en función de los parámetros que se utilicen. En este caso, me interesaba que los tulipanes formasen el fondo y, para ello, los subexpuse y empleé la exposición correcta para la pareja de baile. Curiosamente, este efecto, fácil de conseguir con la cámara, no es tan sencillo de reproducir con el ordenador. A continuación, escaneé la imagen resultante de la doble exposición,

procedí a retocar imperfecciones debidas a motas de polvo y corregí el tono y el color del conjunto.

Apliqué una serie de filtros y de efectos especiales a la imagen tratando al mismo tiempo de no perder las formas del fondo. La imagen de partida ya era compleja, y una excesiva manipulación hubiese anulado por completo su estructura. Como se trataba de un archivo pequeño (poco más de 1 Mb), trabajé directamente sobre una copia. Si el archivo hubiese sido mucho mayor, hubiera preferido probar los distintos efectos en una versión de menor calidad para acelerar el proceso. Trabajar con un archivo demasiado grande implica esperar varios minutos cada vez que se aplica cualquier mínimo cambio, para dar tiempo a que la imagen se actualice en pantalla.

Uno de los errores más comunes es considerar que, una vez aplicado el filtro, la manipulación ha terminado. Falta pulir la imagen, equilibrar los tonos, ajustar la saturación del color y retocar los defectos provocados por la aplicación del propio filtro. Le recomiendo que trabaje con una imagen ampliada por lo menos cuatro veces su tamaño normal para descartar que queden pequeños defectos antes de darla por terminada.

△ *Las dos imágenes originales se tomaron en película diapositiva y se positivaron en un papel de inversión de color. Las copias resultantes se volvieron a fotografiar sobre un mismo negativo para crear una doble exposición.*

△ *De entrada, modifiqué radicalmente los colores originales por medio del control de curvas. El secreto consiste en modificar cada uno de los canales de color (rojo, verde y azul) por separado, y no todos a la vez. A continuación, apliqué un filtro de textura que le dio a la imagen el aspecto de un panal de abejas. El resultado recuerda la trama de una vidriera en la que la imagen del fondo prácticamente desaparece.*

△ *Para esta imagen utilicé uno de mis filtros favoritos, el llamado Terrazzo del programa Xaos Tools, que divide la imagen en varios patrones reiterativos. Antes, cambié el tono y el color de la imagen y probé varios ajustes hasta dar con el más indicado. Después, pulí la imagen clonando parte de los zapatos y llenando de color algunos de los huecos que se habían creado.*

△ *Los filtros más espectaculares suelen ser los menos útiles. En este caso, apliqué un filtro de fractales (fíjese en los característicos márgenes ondulados) del programa Power Tools de Kai, uno de los más discretos del mercado. Al igual que ocurrió en los casos anteriores, una vez aplicado el filtro tuve que retocar la imagen final ajustando los tonos de los distintos elementos para crear un conjunto armonioso.*

PROYECTOS

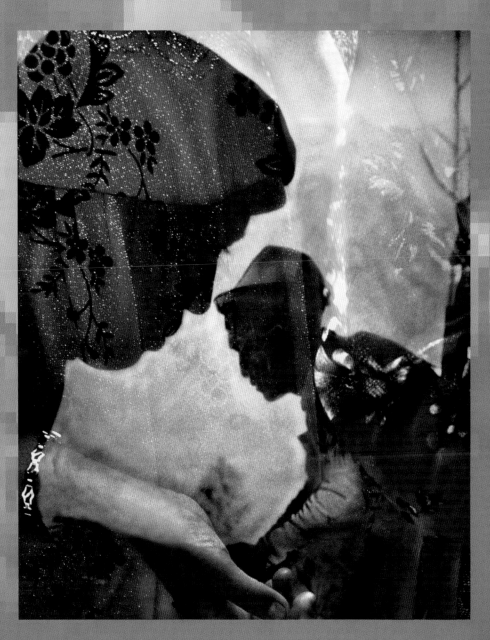

Ampliar las posibilidades

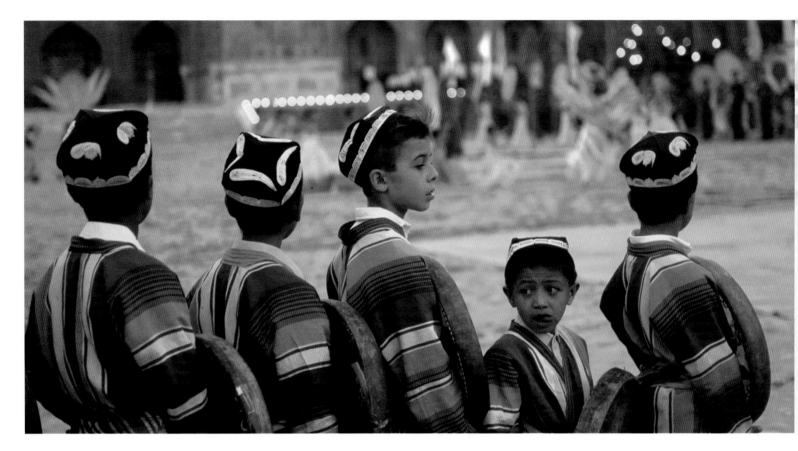

Hasta la fecha, no existe ningún sistema tecnológico que proporcione ideas creativas y originales por sí solo. De hecho, como las nuevas tecnologías permiten captar prácticamente cualquier escena, ser creativo y original es cada vez más arduo. Aprender a utilizar los nuevos medios se ha convertido en un reto en sí mismo. Sin embargo, la experiencia se puede equiparar a tripular una embarcación: cuesta aprender, pero una vez se sabe, permite poner rumbo al horizonte y descubrir nuevos paisajes.

Los proyectos personales son uno de los métodos de trabajo más gratificantes. Una vez fijado un objetivo o una meta, es mucho más sencillo comprobar el avance. Y lo mejor es que el proyecto le hará avanzar en una dirección satisfactoria (no en vano la habrá elegido usted mismo) y acorde con sus intereses.

Una de las preguntas que los estudiantes de fotografía preguntan con mayor frecuencia en los talleres es: «¿Qué clase de proyecto puedo hacer?». La respuesta parece obvia: «Haz lo que quieras, lo que te interese». Sin embargo, a mucha gente le asusta escoger un tema que pueda parecer tonto o que ya se haya hecho antes, en cuyo caso se preguntan: ¿para qué volver a plantearlo?

Esas dudas y temores son naturales, pero no conviene que olvide que se trata de un proyecto personal y que no lo hace para los demás; no se trata de ganar un concurso o de convertirlo en una fuente de ingresos. Así pues, mi consejo es que elija un tema que le parezca

interesante, divertido o incluso didáctico. Es importante que se embarque en un proyecto que le entusiasme, sea o no del agrado de otros. En esa misma línea, es evidente que no debe desencantarse si su proyecto se parece mucho al elegido por otra persona.

Puntos que debe recordar

A continuación encontrará una serie de consejos que le ayudarán a iniciar un proyecto y a llevarlo a buen puerto satisfactoriamente:

• Fíjese metas realistas. Si quiere digitalizar todos los sellos producidos en las islas Caimán, no hay inconveniente... pero no intente hacerlo en un año. O, si quiere retratar la evolución del jardín a lo largo del año, no empiece el reportaje el mes en el que tenga que realizar los trabajos de jardinería más intensos.

• No tema hacer preguntas, pero no espere demasiado de las respuestas. Es posible que crea que no sabe lo suficiente acerca del tema elegido, pero es probable que aquellos a quienes pregunte sepan todavía menos. Así, si quiere recopilar imágenes de gárgolas de distintas catedrales, la persona más indicada para decidir si han de verse desde un mismo ángulo o contar con un mismo tipo de iluminación es usted. La mayoría de los fotógrafos optan por dar una vuelta alrededor del tema hasta dar con el encuadre más satisfactorio.

• No se obsesione con el precio de las cosas. Con ello no pretendo insinuarle que gaste más de lo que se pueda

△ *Los seis años que pasé tomando fotografías personales y profesionales en Uzbekistán surgieron de mi deseo de viajar de Europa a China. Esta imagen, en la que unos niños se preparan para celebrar el día de la Independencia, en la plaza Registan de Samarkanda, forma parte de ese corpus. Esta clase de actos son ideales para captar detalles de los vestidos tradicionales de la zona, pero merece la pena esperar a que ocurra algo en lugar de limitarse a retratar el colorido de las telas. Este tipo de fotografía es un buen complemento a un estudio de distintos rostros como el que ilustra la página siguiente.*

📷 *Canon EOS-1n con un zoom 80-200 mm a 180 mm; f2,8 a $1/60$ de segundo; película ISO 100.*

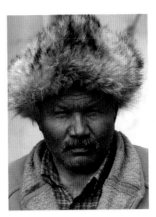
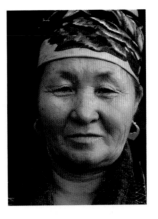
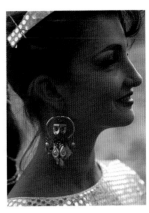

△ Una joven bailarina posa con mucha gracia y naturalidad mientras espera a que empiece su actuación, en Samarkanda, Uzbekistán.

△ Esta vendedora ambulante de Tashkent, Uzbekistán, invita a los paseantes a que prueben sus deliciosos pasteles tradicionales, dulces y cremosos.

△ Este obrero de una fábrica de Karakalpakstan se protege del frío primaveral del desierto con un gorro de piel de zorro autóctono.

△ En Muynak, Karakalpakstan, los médicos, como esta mujer, tratan de paliar los efectos de la desnutrición y las enfermedades que asolan el entorno del mar de Aral.

△ Las bailarinas aprenden ballet clásico ruso, pero les siguen interesando las danzas tradicionales. A esta bailarina, que retraté en Samarkanda, no le hubiese importado posar toda la noche.

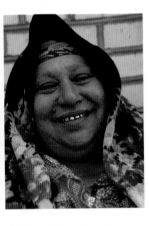
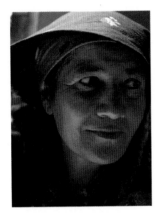
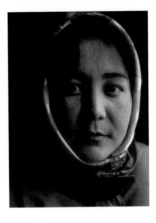

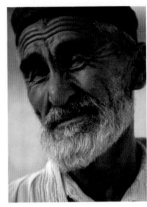

△ A los vendedores les suele encantar que les fotografíen, sobre todo si, a cambio, el fotógrafo le compra uno o dos productos. A esta mujer la retraté en Bukhara.

△ Los rostros con personalidad y fuerza expresiva pueden surgir en cualquier parte. Esta mujer participaba en un peregrinaje religioso en el sur de Uzbekistán.

△ Esta vigilante de un museo con una colección de arte soviético de vanguardia se sorprendió al ver que se convertía en el centro de interés.

△ Este hombre de negocios de Karakalpakstan no tenía tiempo que perder, pero me bastaron diez segundos para obtener este retrato.

△ Los ancianos con el rostro marcado por el paso de los años suelen ser un tema difícil, pero con sólo mirarles sabrá si acceden o no a ser retratados.

permitir, sino que tenga en mente que las limitaciones económicas suelen suponer la muerte del proyecto. Si lleva un registro detallado de los gastos, su entusiasmo decrecerá, la sensación de aventura se resentirá y acabará perdiendo el dinero invertido.

• Los proyectos por los que nos interesamos de verdad tienen valor en sí mismos. No sólo permiten sacar partido a un tiempo que tal vez de otro modo desaprovecharíamos, sino que también sirven para mejorar la capacidad técnica y estética del fotógrafo. Visto así, se trata de una inversión muy rentable que produce grandes beneficios.

• Deje que el proyecto evolucione y cambie de orientación. El hecho de tener control del proyecto no significa cerrarse a nuevas posibilidades que puedan surgir por el camino y resultar compensadoras. Procure mantener la mente abierta. Debe aprender a integrar las peculiaridades y el carácter de cada uno de los proyectos.

Un ejemplo personal

Mi proyecto personal más largo es el que llevé a cabo en el centro de Asia. Surgió de la fascinación que sentía por los viajes de Marco Polo, una pasión que me llevó a emprender yo mismo un periplo desde Londres a Beijing. Tras varios años de preparación, emprendí el camino que me conduciría al Asia central soviética. Me enamoré de sus habitantes, de su historia y de sus paisajes. Sin embargo, no volví a visitar esas tierras hasta después de cinco años. En ese momento, la Unión Soviética se había desmembrado y, aunque se apreciaban cambios, en la base persistía la riqueza histórica y étnica que tanto me había atraído y tanto me había enriquecido como persona.

En la actualidad, suelo visitar la zona una vez al año, no sólo para hacer fotografías, sino para realizar estudios y colaborar con algunas organizaciones no gubernamentales. En realidad, mi proyecto inicial me ha aportado mucho, no sólo fotografías sino la experiencia de trabajar con organizaciones internacionales. También me siento mucho más capacitado para entender culturas distintas a la mía, por no hablar de los muchos amigos y conocidos que he hecho en todo este tiempo.

El álbum familiar

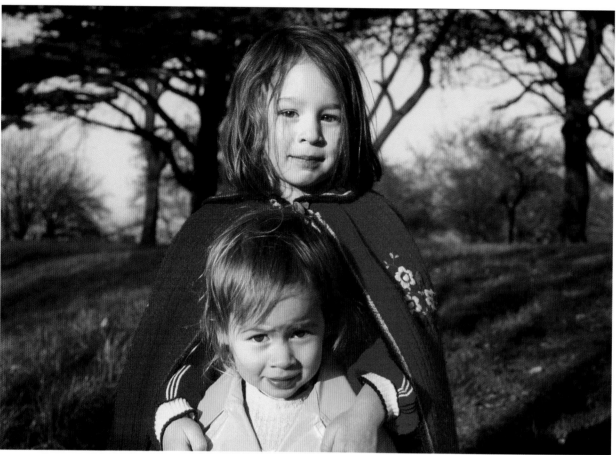

◁ *La clave del éxito de una fotografía de familia es centrarse en la imagen... no se preocupe por sus hijos porque seguro que son encantadores y fotogénicos (por lo menos para usted). Ocúpese de otros aspectos como, por ejemplo, determinar si la iluminación es o no la adecuada, del diafragma que debe utilizar para desenfocar (o enfocar) el fondo, etc. En este ejemplo, los niños posan a la perfección y los colores intensos de su ropa contrastan con el verde de la hierba y el azul del cielo. Disparé con el diafragma muy abierto para desenfocar el fondo y empleé un objetivo gran angular.*

📷 *Izquierda: Canon F-1n con un 35 mm; f2,8 a ¹/₂₅₀ de segundo; película ISO 100. Derecha: Olympus OM-1 con un 50 mm; f2 a ¹/₆₀ de segundo; película ISO 100. Extremo derecha: Olympus OM-2n con un 28 mm; f2,8 a ¹/₁₅ de segundo; película ISO 100; Inferior derecha: Nikon F3 con un 105 mm; f2,5 a ¹/₁₂₅ de segundo; película ISO 100. Extremo inferior derecha: Canon F-1n con un 35 mm; f8 a ¹/₁₂₅ de segundo; película ISO 100.*

Las cámaras digitales parecen hechas a medida para la fotografía familiar. No sólo permiten ver de inmediato el resultado, sino que es posible hacer cuantas copias sean necesarias sin tener que pasar horas en el cuarto oscuro o esperar días a que las revelen en un laboratorio. Las copias digitales tienen un coste inferior al de las convencionales (por lo menos, a largo plazo) y, además, el conjunto de imágenes familiares forman un archivo al que se pueden dar muchos otros usos.

Por ejemplo, quienes tienen conexión a Internet suelen disponer de un espacio libre para la creación de páginas web personales, que los distintos servidores ponen al alcance de sus clientes. Uno de los usos más frecuentes de esas páginas personales es la publicación de noticias e imágenes sobre la familia a las que podrán acceder otros familiares que se encuentren lejos. Publicar imágenes digitales en una página web es tan sencillo como hacer un clic con el ratón. De igual modo, actualizar la página no reviste complicación alguna. El inconveniente es que las nuevas tecnologías han acabado con las excusas que tradicionalmente esgrimíamos para justificar el no haberle mandado fotografías a los familiares como, por ejemplo, el estar demasiado ocupado.

Otra de las ventajas de la fotografía digital es que la organización de las imágenes es mucho más sencilla de lo que ocurre con las copias convencionales y las diapositivas. En lugar de cajas de zapatos o cajones repletos de imágenes ignoradas (esas que no son tan interesantes como para figurar en el álbum familiar, pero que tampoco nos sentimos con ánimo de tirar), nuestro archivo lo constituyen unos cuantos discos.

Otro de los usos más extendidos de la fotografía digital es la creación de tarjetas navideñas. Las fotografías de la familia se pueden incluir en la carta e imprimirlas junto con el texto en una impresora de inyección de tinta desde un tratamiento de texto o desde algún programa de diseño económico. Imprimir una imagen desde un programa de tratamiento de texto es lento: si desea un resultado más ágil, utilice un programa de diseño.

Además, esta clase de programas permiten crear efectos sencillos como viñetas o virados al sepia rápidos y sencillos. Y todo ello desde el mismo ordenador que emplea para redactar sus informes o llevar sus cuentas.

Las virtudes de la técnica

La fotografía digital también participa de las ventajas de contar con una buena técnica. De hecho, para obtener buenos resultados habitualmente es preciso el mismo grado de atención que precisa el resto de prácticas fotográficas serias. Es posible que tenga que llevar a cabo un reportaje sobre la boda de un amigo o tenga que retratar la fiesta de aniversario de boda de sus padres. Los consejos que encontrará a continuación le ayudarán a salvar los principales escollos:

• Prepárese con tiempo. Cargue la batería de la cámara y compre pilas normales de repuesto. Compruebe que el flash funciona. Pocas cosas estropean tanto una fiesta como tener que esperar varios minutos a que el flash se cargue de nuevo por culpa de las pilas. Asegúrese de llevar suficientes tarjetas de memoria preparadas.

• Decida cuáles son sus prioridades. ¿Es un invitado que hace fotografías o se va a tomar muy en serio el reportaje y va a olvidar la fiesta? Esto último no significa que no pueda divertirse, sino que permanecerá atento a la menor ocasión para no dejar escapar las mejores imágenes.

• Cuando fotografíe niños o animales de compañía, siga su movimiento con la cámara para que no queden desenfocados. Mi consejo es que fije una distancia de enfoque larga y que se desplace hasta llegar a un punto en el que vea nítida la escena. Repítalo tantas veces como sea necesario (aunque trabaje con una cámara autofocus). Fotografiar niños pondrá a prueba su paciencia, no sólo por la agilidad con que se mueven, sino porque, al ser pequeños, el fotógrafo tiene que acercar mucho la cámara, lo cual reduce la zona de imagen que puede quedar nítida.

• Tenga en cuenta el margen que media entre el momento en que oprime el disparador y la exposición en sí. La mayoría de las cámaras digitales reaccionan con mayor lentitud que las convencionales. El fotógrafo debe tenerlo en cuenta y cambiar ligeramente su método de trabajo.

• Incluya la fecha en el nombre del archivo, ya que luego le será de gran ayuda para localizar imágenes. Transcurridos diez años, le interesará saber cuándo tomó la fotografía exactamente. Una de las ventajas de la fotografía digital es la sencillez con la que se puede fechar cada imagen, sea a través del nombre o por el día de creación del archivo... siempre y cuando conserve el archivo original.

▽ *Un álbum familiar suele estar formado por una serie de imágenes disparadas en distintos momentos de la vida, pero nada impide darle un enfoque más ordenado. Por ejemplo, puede dedicar un apartado a las relaciones entre hermanos. En la serie que ilustra esta página se aprecia la tendencia de la hija mayor a cuidar de la pequeña y a dirigir las actividades o juegos mientras que la menor da muestras de una creciente confianza. Es difícil utilizar siempre el mismo tipo de material a lo largo de los años, pero merece la pena intentarlo, puesto que los cambios de tonos en las distintas imágenes pueden romper la unidad visual de una serie.*

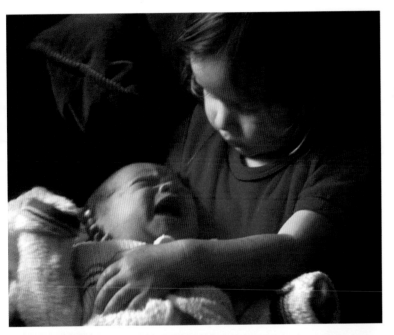

El álbum de viajes 1

△ *En esta imagen, una mujer de Uzbekistán guía un rebaño de cabras hacia su casa. Se trata de una escena cotidiana y atemporal que, con toda probabilidad, se ha repetido sin apenas variación a lo largo de los últimos doscientos años. Sin embargo, acertar con el resultado final depende tanto de estar en el lugar preciso en el momento indicado como de la escena en sí.*

📷 *Canon EOS-1n con un zoom de 80-200 mm a 200 mm; f4 a ¹/₂₅₀ de segundo; película ISO 100.*

Después de la fotografía de familia (*véanse* págs. 102-103), los viajes constituyen el segundo tema fotográfico más popular. Y no es difícil entender el motivo: la variedad de las escenas, el colorido, la calidad de la luz y el exotismo de lo que se percibe hacen que el deseo de plasmarlo todo con la cámara se dispare. De hecho, aunque tomar fotografías durante un viaje es considerado algo natural, también tiene inconvenientes. Por ejemplo, a veces, estar retratándolo todo disminuye la experiencia directa del entorno, la sensación de «estar ahí»: el viajero ve el mundo a través de su cámara y está más preocupado por aspectos técnicos que por disfrutar lo que se despliega ante sus ojos. En otros casos, el uso de la cámara puede acarrear problemas con los habitantes de una zona. Aunque no se suelen dar situaciones de riesgo real, no conviene molestar a nadie, y mucho menos a quienes le reciben en su casa.

Por el contrario, la fotografía puede tener un efecto beneficioso al agudizar nuestra mirada y mejorar indirectamente el conocimiento de culturas distintas a la nuestra. El deseo de tomar fotografías nos hace estar más atentos a los detalles.

Los fotógrafos especializados en viajes saben que la mejor forma de retratar a personas de otros países es procurar que saquen algún beneficio. No se trata de darles dinero o regalos a cambio de una imagen, sino de establecer una relación con ellos (por breve que sea), una amistad fugaz pero sincera y adoptar una postura cálida y comprensiva. Esto último no se puede fingir ya que depende de que el fotógrafo respete y valore realmente tanto el país que visita como a la gente que lo habita.

Cuando el fotógrafo no se implica en la imagen, ésta carece de interés tanto para quien la dispara como para quien la ve. La falta de interés por el país, por los habitantes y por la cultura se pone de manifiesto y se transmite al espectador. Dicho de otro modo, las imágenes ponen de manifiesto que el fotógrafo se limitó a quitar algo sin dar nada a cambio. Las buenas fotografías de viajes suelen hacerlas personas que se han tomado la molestia de conocer el país, e incluso aprender algunas palabras del idioma local, sobre todo en lo que respecta a saludos y agradecimientos, y se sienten cómodos en ese entorno y sus habitantes.

Otro buen consejo es que lo fotografíe todo, no sólo los monumentos y los mercados sino detalles como, por ejemplo, un escaparate, una señal de tráfico, una taza de té, una vela o un ramo de flores secas. Fotografíe también las comidas y demás elementos cotidianos del viaje para retratar las diferencias con respecto a la vida en su país de origen. Esos temas son ideales para las cámaras digitales, puesto que permiten conseguir imágenes de una calidad muy similar a las convencionales, a las que pueden darse asimismo muchos usos, incluida la publicación editorial o de publicidad.

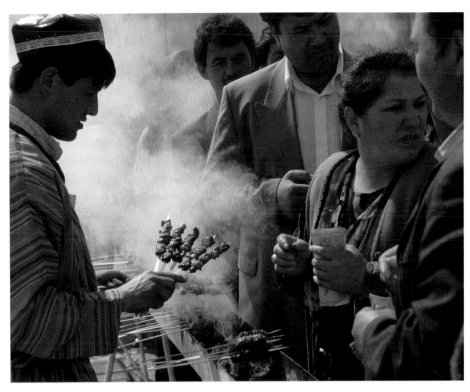

◁ △ *Ningún álbum de viaje está completo si no retrata las peripecias del trayecto en sí (superior izquierda). En esta imagen puede verse cómo los viajeros deben transportar en persona sus maletas al transbordar de un avión a otro. La comida es un aspecto muy ilustrativo de la cultura del país y de las costumbres de sus habitantes, pero el viajero tiende a «no verla» porque se convierte en algo habitual para él. Fotografiar escenas relacionadas con la comida (superior e izquierda) casi siempre da buenos resultados.*

📷 *Canon EOS-1n con un zoom de 28-70 mm a 28 mm (superior izquierda e izquierda) y a 70 mm (superior); f8 a ¹/₂₅₀ de segundo (superior izquierda), f4 a ¹/₃₀ de segundo (izquierda) y f8 a ¹/₁₂₅ de segundo (superior); película ISO 100.*

◁ *Las imágenes de prácticas religiosas no sólo interesan a quienes las desconocen, sino a quienes están familiarizadas con ellas y las perciben de otro modo gracias a la imagen. En cualquier caso, es preciso abordar el tema con discreción y respeto. Lo ideal es actuar con sigilo, sin llamar la atención, y evitar a toda costa molestias a los fieles (en este caso, se trata de hombres orando en una mezquita). Los objetivos de corrección de perspectiva (oscilan para evitar la convergencia de las verticales) son muy útiles cuando se fotografía en picado o contrapicado, como en este caso en que orienté la cámara hacia abajo para incluir las alfombras en la toma.*

📷 *Canon EOS-1n con un 24 mm; f5,6 a ¹/₃₀ de segundo (con el objetivo inclinado); película ISO 100.*

El álbum de viajes 2

Uno de los posibles enfoques para crear fotografías de viajes que gusten a todo el mundo, y no sólo a quienes estaban presentes en el momento de la toma, pasa por seguir las pautas siguientes:

• Realice una pequeña investigación sobre la historia y las características del país que se dispone a visitar. Los habitantes estarán más dispuestos a colaborar con usted si conoce algo de su cultura.

• Fotografíe todo el viaje. No empiece sólo al llegar al lugar de destino. La primera vista de la ciudad desde la ventana del avión podría constituir la imagen más impresionante del viaje.

• Lo que vemos al dejar la terminal del aeropuerto suele llamar fuertemente nuestra atención. Tome instantáneas de los taxis o del recorrido hacia el hotel. Las cámaras digitales son el complemento perfecto de las convencionales, y merece la pena utilizarlas cuando la toma no requiere la exquisita calidad del formato de 35 mm.

• Procure variar la escala de lo que fotografía. Una fotografía de grupo está bien, pero veinte tomas similares, no. El error que los fotógrafos aficionados cometen con mayor frecuencia es disparar varias fotografías sin acercarse lo suficiente al sujeto. En los retratos, la cercanía es una buena prueba de la relación existente entre el fotógrafo y el modelo. Si no es buena, el retrato se toma desde lejos, con el riesgo de que no tenga la fuerza visual necesaria.

• Recuerde que la mayoría de cámaras digitales permiten sacar fotografías en blanco y negro, además de en color. Muchos paisajes y tomas generales ganan intensidad cuando se traducen a una gama de grises. Por otro lado, los archivos en blanco y negro ocupan menos espacio y, por lo tanto, duplican o triplican la capacidad de la tarjeta de memoria.

• Planifique las tomas de modo que el medio y el tema encajen perfectamente con el uso final que quiera dar a las imágenes. Por ejemplo, si tiene previsto publicar las imágenes en Internet, emplee archivos de poca resolución; sin embargo, si el fin es organizar una exposición, los archivos de baja definición no son lo más indicado.

▽ *Uno de los aspectos más frustrantes de la fotografía de viajes es la imposibilidad de disparar imágenes mientras viajamos en coche. Con frecuencia, los paisajes desfilan a tal velocidad ante nuestros ojos que no tenemos ocasión de decidirnos a parar el coche. Por lo tanto, aproveche las paradas que realiza para descansar. Esta panorámica de una región montañosa de Uzbekistán cercana a Afganistán la conseguí alejándome un poco de la carretera durante una parada para estirar las piernas. La luz de la tarde destaca la textura del terreno, y el viento que soplaba con fuerza mantuvo despejado el ambiente. Tuve que apoyarme sobre un trípode para evitar que la cámara se moviera.*

📷 *Canon EOS-1n con un zoom de 80-200 mm a 150 mm; f5,6 a ¹/₁₂₅ de segundo; película ISO 100.*

◁ Las fotografías de viaje que se disparan desde el coche rara vez resultan gratificantes. Sin embargo, en este ejemplo utilicé deliberadamente el parabrisas para enmarcar la escena y reforzar la sensación de viaje a través del río Amu Darya, en Uzbekistán. El puente de pontones era prácticamente infranqueable debido a que la construcción de un pantano río arriba había mermado mucho el curso del río. Para que la oscuridad del interior del coche no confundiese al fotómetro, tomé la lectura de la zona de luces en el centro del encuadre.

◉ Canon EOS-1n con un 28-70 mm a 28 mm; f8 a $^1/_{125}$ de segundo; película ISO 100.

◁ No olvide mirar hacia arriba. Las golondrinas que descansaban sobre los cables formaban un conjunto interesante de entrada. Sin embargo, tras esperar unos segundos, alzaron el vuelo casi a la vez y conseguí una imagen mucho mejor.

◉ Canon EOS-1n con un 100 mm; f4 a $^1/_{250}$ de segundo; película ISO 100.

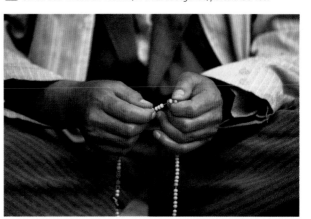

◁ Los detalles pueden ser mucho más expresivos, e incluso más íntimos, que una vista general. Algunas personas que se sienten incómodas al ser retratadas posarán gozosas si saben que lo único que aparecerá en el encuadre serán sus manos (como en este caso) o parte de su ropa. Este profesor musulmán aceptó que lo fotografiara cuando le expliqué que lo que me interesaba era el collar de cuentas.

◉ Canon EOS-1n con un 80-200 mm a 80 mm; f4 a $^1/_{250}$ de segundo; película ISO 100.

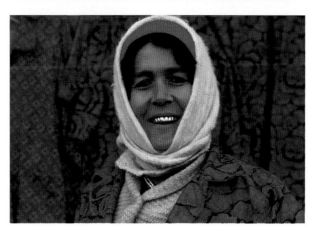

◁ En muchas de las regiones que antes formaban la Unión Soviética, los dientes dorados se consideran un signo de estatus, lo que explica que esta mujer los muestre orgullosa. Sin embargo, si el fotógrafo muestra un interés excesivo, corre el riesgo de levantar suspicacias. De hecho, hasta mi cuarta visita a la zona no pude conseguir una buena imagen de esta peculiar forma de dentadura.

◉ Canon EOS-1n con un 80-200 mm a 100 mm; f4 a $^1/_{60}$ de segundo; película ISO 100.

Expediciones

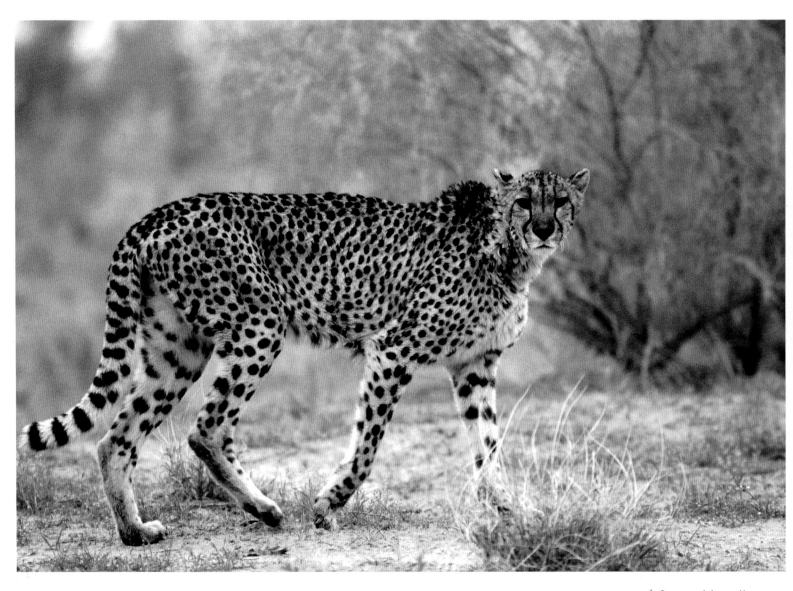

Lo que distingue una expedición de un viaje de vacaciones es el propósito con el que se realiza. Una expedición tiene unas metas concretas que cumplir y, si no las logra, se considera fracasada. En una expedición, la aventura, lo desconocido y el peligro físico suelen estar presentes y la necesidad de llevar un registro es mayor. La fotografía digital carece de historia en este ámbito, pero cuenta con un gran potencial. Algunos pioneros ya han llevado sus cámaras digitales hasta las cumbres de las montañas más altas, lo cual ha permitido al mundo vivir las sensaciones del campamento base a través de una página web, con un lapso de días entre la toma y la difusión de las imágenes.

El uso de una cámara digital con este fin puede parecer algo básico, pero se trata sólo de una de las muchas posibilidades que existen para unir a quienes trabajan lejos con sus empresas. Los empleados que se encuentran en plena selva pueden enviar datos e imágenes a la empresa para que los expertos las analicen y sigan de cerca los avances de la expedición. Los patrocinadores también pueden mantenerse al corriente de los aciertos del proyecto. De hecho, los sistemas de rastreo actuales permiten reconstruir los trayectos con precisión. Si ocurre algún accidente, se pueden enviar imágenes a un grupo de médicos o a la compañía de seguros.

La fotografía digital no viene a sustituir a la convencional, pero es un excelente método de apoyo que expande las posibilidades de ésta.

Factores que conviene considerar

Entre los factores que debe tener en cuenta para organizar una expedición deberían figurar los siguientes:
• Enséñele a alguien más cómo cargar y descargar imágenes en una página web o desde la cámara digital. Piense que no todo el mundo está familiarizado con los modelos digitales. Así evitará que el registro visual de la expedición dependa de una sola persona.

△ *Gran parte de la emoción que supone participar en una expedición surge de la posibilidad de ver cosas nuevas. En esta fotografía se puede apreciar la belleza de uno de los últimos guepardos que sobreviven en Asia central. Sus manchas pequeñas y numerosas le distinguen de sus congéneres africanos. Este animal, de una cierta edad, se encontraba en una reserva natural de Uzbekistán y parecía encantado de tener compañía. Me obligó a alejarme del grupo durante unos minutos y posó para mí durante un lapso de tiempo, paseando entre los arbustos. Utilicé un teleobjetivo con una gran abertura para que la valla metálica que nos separaba quedase desenfocada y no estropease la composición.*

Canon EOS-1n con un 300 mm; f2,8 a ¹/₁₂₅ de segundo; película ISO 100.

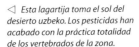

◁ *Esta lagartija toma el sol del desierto uzbeko. Los pesticidas han acabado con la práctica totalidad de los vertebrados de la zona.*

📷 *Canon EOS-50 con un 28-105 mm a 105 mm; f5,6 a ¹/₁₂₅ de segundo; película ISO 100.*

▷ *Esta rara especie de serpiente repta tranquilamente por el suelo de una reserva natural de Uzbekistán.*

📷 *Canon EOS-1n con un 300 mm IS; f4 a ¹/₁₂₅ de segundo; película ISO 100.*

◁ *El caballo de raza Przewalski, que antes poblaba las estepas del centro de Asia, vive hoy en reservas naturales como ésta.*

📷 *Canon EOS-1n con un 300 mm IS; f4 a ¹/₁₂₅ de segundo; película ISO 100.*

▷ *Las tortugas del desierto son difíciles de ver en estado salvaje porque el uso de productos químicos en agricultura las ha ido exterminando.*

📷 *Canon EOS-1n con un 50 mm; f4 a ¹/₁₂₅ de segundo; película ISO 100.*

◁ *Durante unas cuantas semanas al año, el desierto uzbeko se llena de plantas en flor como Odoriferous umbellifer, una planta aromática que tiene tres semanas para producir semillas antes de secarse por el calor.*

▷ *Poca gente sabe que los tulipanes son originarios de Asia central. La planta de la imagen muestra una especie silvestre muy poco habitual. Este ejemplar se encontraba en la reserva natural de Bukhara, en Uzbekistán.*

📷 *Izquierda y derecha: Canon EOS-1n con un 50 mm; f4 a ¹/₁₂₅ de segundo; película ISO 100.*

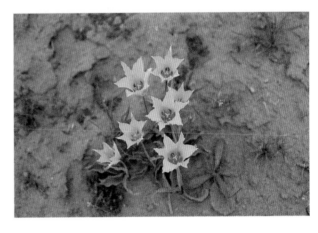

• Las baterías solares son muy útiles, pero los paneles suelen ser grandes y pesados. Colóquelos de cara al sol. La placa convierte la luz en energía eléctrica que pone en funcionamiento un cargador de pilas de NiCd recargables. Cargar pilas para un ordenador, un teléfono o el instrumental GPS no es tarea sencilla. Una expedición con aparatos tecnológicos necesitará llevar varios paneles solares.

• Piense en la posibilidad de llevar una impresora de color. Algunos de los modelos que se comercializan hoy en día son ligeros y compactos y pueden ir a pilas sin que eso impida que produzcan imágenes de calidad. La impresora le será de utilidad si quiere facilitar copias de las fotografías a sus modelos locales para que se hagan una idea de lo que fotografía. Otra de las utilidades de la impresora sería el ayudarle a sacar una copia de una fotografía de una planta o de un insecto que espera encontrar en una determinada zona con la ayuda de los habitantes de la misma.

• Compruebe que la cámara digital permita numerar o nombrar los archivos. Todos los modelos adjudican una serie de valores secuenciales a cada imagen en el momento de grabarla. Algunas cámaras no repiten nunca los números, pero la mayoría vuelve a contar desde cero en cuando se introduce una tarjeta de memoria nueva. El problema surge cuando existen dos archivos con el mismo nombre, ya que podría suprimir una de las imágenes sin pretenderlo. Ese sistema no cumple los requisitos de registro y de calidad de muchas expediciones. Las cámaras que incorporan una función que permite introducir comentarios hablados son las más indicadas para esta clase de trabajos, ya que un miembro de la expedición puede hacer un breve comentario de cada imagen.

Naturalezas muertas

Las naturalezas muertas permiten transformar lo ordinario en extraordinario, lo privado en arte, lo pasajero en memorable. Y, lo que es mejor, todo eso sin necesidad de salir de casa.

Las naturalezas muertas ayudan a educar la mirada del fotógrafo, le enseñan a prestar atención a los detalles que alegran su vida o la hacen más cómoda y en los que, sin embargo, no suele reparar. ¿Alguna vez se ha encontrado con que uno de sus invitados mueve, aunque sea ligeramente, alguna de sus pertenencias? La molestia que eso nos produce es totalmente desproporcionada. Lo que ocurre es que ese cambio modifica el conjunto de la composición que habíamos creado para encontrarnos bien (eso es así aunque no seamos conscientes de ello).

Iluminación

Si la luz es la indicada, incluso un conjunto de flores secas resultantes de una limpieza del jardín puede dejar de ser una simple pila de basura y convertirse en una naturaleza muerta llena de fuerza. Un vaso de agua derramado sobre la superficie de una mesa puede parecer un pequeño desastre bajo una luz o un interesante juego de texturas, formas y colores bajo otra.

La iluminación es la clave del éxito de una naturaleza muerta, pero para que el conjunto sea interesante, el fotógrafo debe cambiar su forma de mirar el mundo y pasar de lo general a lo particular, de ver a mirar. Con algo de práctica, descubrirá que prácticamente cualquier elemento que se encuentra en un hogar es susceptible de constituir una naturaleza muerta o el fondo de una de ellas.

Los tipos de iluminación más habituales para las naturalezas muertas son las luces intensas difusas y las luces duras laterales. La primera no tiene una dirección clara; entre otros casos, se encuentra en habitaciones con varias ventanas y paredes blancas que reflejan la luz. La segunda es la que produce un rayo de sol que forma un haz puntual.

Temas

En cuanto a los temas, las naturalezas muertas pueden inspirarse en aficiones como, por ejemplo, la jardinería, las antigüedades, la confección de alfombras o la elaboración de maquetas. En lugar de crear una imagen documental de sus pertenencias, el fotógrafo crea una composición armoniosa que destaca la belleza de cada

▽ Una buena iluminación es clave para el éxito de una naturaleza muerta que, en realidad, puede estar compuesta con casi cualquier elemento. En el ejemplo que ilustra esta página, me fijé en un jarrón con flores marchitas. Lo coloqué detrás de una cortina de muselina y el resultado fue espectacular. Para asegurar una buena exposición de la escena, tomé la medida en las sombras, ya que, de lo contrario, la fotografía hubiese quedado subexpuesta.

📷 *Pentax MZ-3 con un 43 mm; f4 a ¹/₁₂₅ de segundo; película ISO 100.*

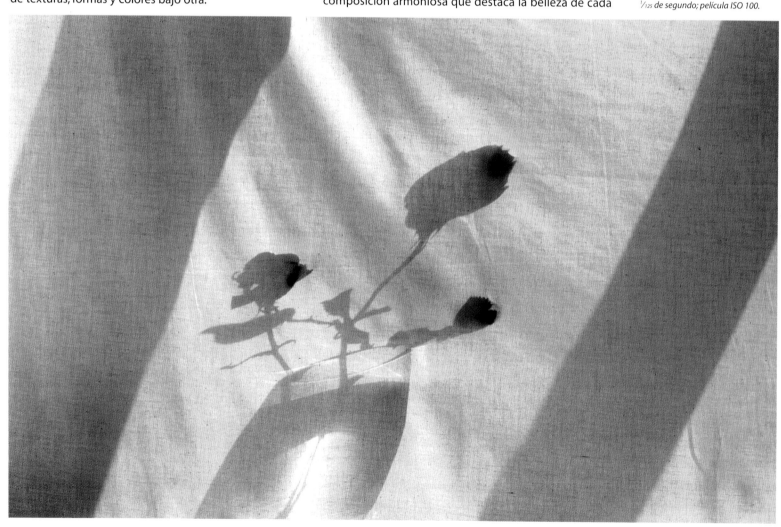

objeto. Una serie de objetos de cerámica, unas frutas o verduras de temporada o una colección de libros antiguos quedarán mucho más estéticos con una composición cuidada que en una toma puramente documental. La ventaja de trabajar con una cámara digital es que permite sacar la fotografía, verla y decidir si quiere introducir algún cambio hasta lograr el resultado deseado: ¡y todo sin gastar dinero en película o revelado!

Evitar problemas

Para evitar los problemas más comunes, recuerde lo siguiente:

• Es más fácil trabajar con iluminaciones con poco contraste.

• Los reflectores son muy prácticos para iluminar sombras y destacar el detalle de las partes más oscuras de la imagen. Colóquelos con cuidado; un pequeño cambio de ángulo puede crear una iluminación totalmente distinta.

• Cuantos menos elementos figuren en una composición, más fuerza tendrá. Si parte de un frutero y le añade un jarrón, y luego otro elemento... no tardará en descubrir que necesita un «lienzo» más grande para crear una composición adecuada.

• Piense en el uso que le va a dar a la imagen y recuerde que cuanto más sencilla sea la composición, más pequeña podrá ser la copia.

△ *Las naturalezas muertas podrían llamarse «el arte de la yuxtaposición de objetos». Si el fotógrafo es capaz de sorprender a los espectadores, aunque no sean conscientes de ello, tendrá garantizado el éxito. Las plumas estilográficas se asocian tradicionalmente a la escritura a mano. En esta imagen, se crea un vínculo inesperado con la caligrafía china.*

📷 *Nikon F-70 con un 70-180 mm a 100 mm; f4,5 a $^1/_{15}$ de segundo; película ISO 100.*

◁ *Un jarrón con flores es un tema tan atractivo que no puede pasar desapercibido. La dificultad no consiste en cómo hacer justicia a su belleza, sino en cómo lograr que destaque. Dado que las flores vistas de lado resultaban algo prosaicas, opté por retratarlas desde arriba, con lo cual logré un resultado mucho más interesante. Para completar la composición dispuse el jarrón en un cuenco de color dorado y éste, a su vez, sobre una mesa con un mantel lleno de colorido. La iluminación era difusa pero, aun así, opté por añadir algo de luz a la parte derecha colocando una hoja blanca a modo de reflector cerca del jarrón.*

📷 *Pentax MZ-3 con un 43 mm; f4 a $^1/_{125}$ de segundo; película ISO 100.*

Jardines

◁ No guarde la cámara cuando acabe el verano. Esta espectacular fotografía de una rosa la tomé en una fría y brumosa mañana de otoño, lo cual explica la escarcha de los pétalos. La imagen transmite tanto la sensación de frío que casi hace tiritar. Los primeros planos no son difíciles de obtener con cámaras digitales, pero el menor cambio de posición puede crear un fondo totalmente distinto. Compruebe que el ángulo de toma sea el más indicado para el tema.

📷 Rolleiflex SL66 con un 80 mm; f4 a $^1/_{15}$ de segundo; película ISO 100.

Los jardines fueron uno de los primeros temas fotográficos de la historia. Igual que ocurre con las naturalezas muertas, los jardines están al alcance de casi todos y resultan muy fotogénicos gracias a la infinita variedad de formas, de volúmenes, de colores, de tonos y de texturas que ofrecen. Un jardín propio o ajeno es, en sí, una fuente inagotable de inspiración.

Como fotógrafo digital, tiene la oportunidad de dar un paso más. Supongamos, por ejemplo, que al visitar un vivero descubre una planta perfecta para llenar un rincón de su jardín que le había dado problemas. Basta con que tome una fotografía de la misma y apunte su nombre. Muchas cámaras digitales permiten añadir un archivo de voz a la imagen. Si su cámara lo permite, susurre el nombre de la planta junto al micrófono situado en la parte posterior de la cámara y pasará a formar parte de la imagen tanto como los propios píxeles. De entrada, es posible que se sienta algo ridículo «hablándole» a la cámara, pero, al cabo de unos meses, se alegrará de no

tener que mirar su cuaderno de notas para encontrar o descifrar el nombre de la flor en cuestión (cuya fotografía tendrá en la mano).

Las panorámicas también se pueden aplicar a la temática del jardín. Otra posibilidad más radical sería la combinación de imágenes para crear un jardín virtual. Si quiere mostrar su jardín a muchos amigos sin que tengan que desplazarse hasta su casa, ¿por qué no crea una copia virtual? No es tan difícil como podría parecer. Lo primero es retratar uno a uno todos los elementos del jardín y, a continuación, enlazar todas las imágenes por medio de un programa adecuado. Quienes visiten su jardín virtual podrán pasear por él y echar un vistazo más de cerca a las flores y a las plantas que haya seleccionado y programado.

La fotografía digital permite realizar una serie de imágenes de una flor en plena eclosión (retratándola cada tres horas más o menos) y unirlas para crear una secuencia en movimiento con la ayuda de programas como el QuickTime de Apple.

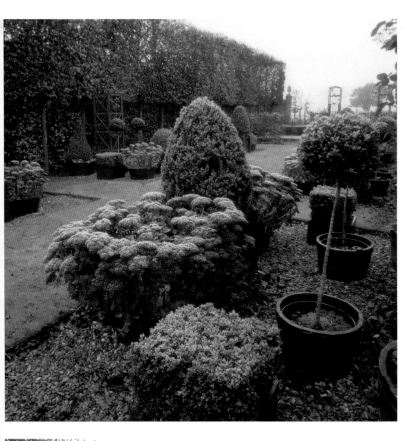

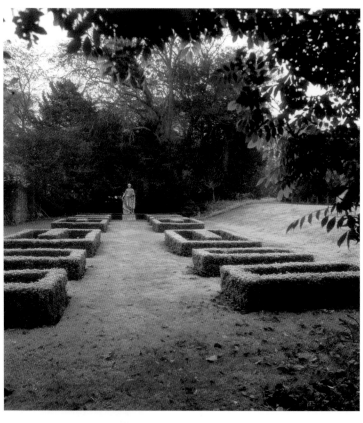

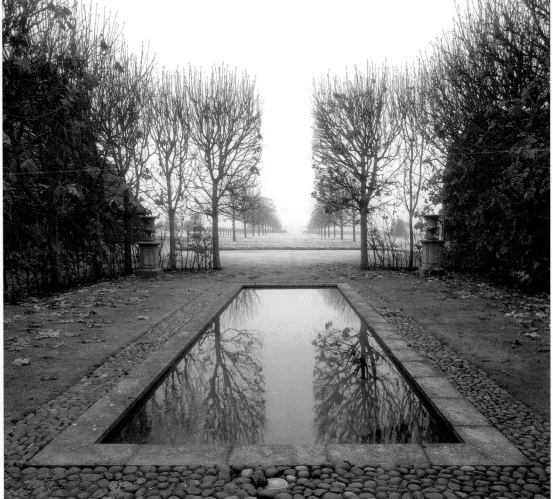

△ Las imágenes que ilustran esta página y la fotografía de la rosa que aparece en la anterior las hice en uno de los jardines más elegantes de toda Inglaterra, diseñado por David Hicks, y situado en su propiedad. El día, frío y nublado, proporcionaba la iluminación perfecta para un jardín que no se caracteriza por su colorido, sino por el sereno equilibrio de formas y de volúmenes y por la sutileza de su composición. Elegí el formato cuadrado porque me pareció el más apropiado para este tema. Al trabajar con archivos digitales, es muy fácil reencuadrar la imagen y pasar del formato rectangular original al cuadrado final.

📷 Rolleiflex SL66 con un 50 mm; f11 a un segundo; película ISO 100.

◁ Las imágenes que retratan temas cuidadosamente diseñados han de componerse con un cuidado especial. En este caso, coloqué la cámara sobre un trípode para precisar al máximo el encuadre. Para estos casos, las cámaras digitales son peores que sus equivalentes convencionales porque cuentan con visores mucho menos precisos. Le recomiendo que utilice un equipo tradicional para la toma y que, después, escanee la copia final para retocarla o manipularla a su gusto. Si emplea un formato medio podrá obtener copias de buena calidad en casi cualquier escáner plano.

📷 Rolleiflex SL66 con un 50 mm; f11 a un segundo; película ISO 100.

Desnudos

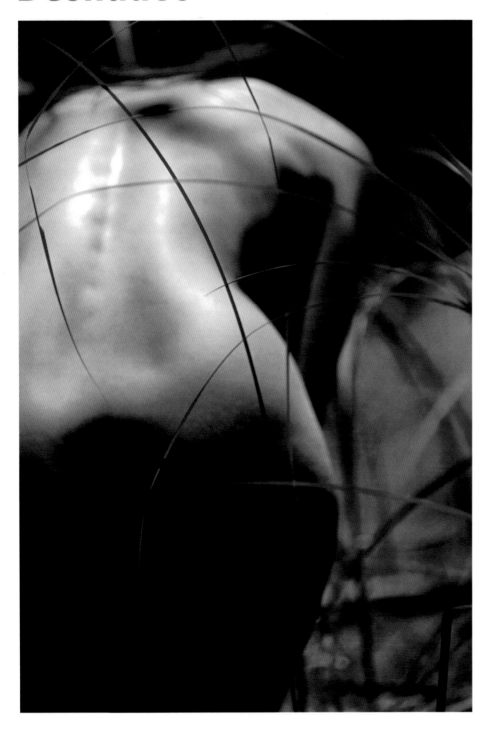

△ *La luz moteada de este bosque formaba una mezcla de luz difusa y dura muy favorecedora para esta fotografía de desnudo. En este caso, la estrechez curva de las hierbas contrasta con las suaves líneas de la modelo. Empleé un teleobjetivo con un diafragma abierto para separar visualmente ambos elementos; sin embargo, me hubiese gustado que las partes desenfocadas fueran más suaves de lo que son. Si en lugar de utilizar un zoom hubiese colocado un teleobjetivo fijo de calidad, hubiese logrado mejores resultados.*

📷 *Canon EOS-1n con un 80-200 mm a 180 mm; f3,5 a ¹/₂₅₀ de segundo; película ISO 100.*

Los desnudos son uno de los temas favoritos de muchos fotógrafos, tanto si trabajan con una cámara convencional como con un modelo digital. Las similitudes entre ambas cámaras en lo referente a este tema son muchas tanto desde el punto de vista técnico como estético. Sin embargo, si tiene que elegir, tal vez la «sensación» informal y la libertad que proporciona la cámara digital sean más adecuadas. El problema de los archivos de baja resolución cambia de peso en este tema. La forma del cuerpo humano es tan reconocible que se puede afirmar que las imágenes en las que aparece contienen mucha información redundante. De hecho, el ojo es capaz de reconstruir la imagen de un cuerpo o de una parte de él a partir de muy pocos datos. Por lo tanto, la posibilidad de crear archivos de baja resolución que ofrece la fotografía digital puede ser interesante para eliminar la objetividad y precisión casi clínica de algunas fotografías convencionales.

Definición de la imagen

Aunque, en general, una imagen poco nítida no se considera una buena opción, en lo tocante a la fotografía de desnudo puede incluso ser una ventaja. La falta de nitidez no es lo mismo que el desenfoque suave, que, a su vez, no tiene nada que ver con el uso de filtros difusores.

La falta de nitidez nace de la incapacidad de distinguir detalles por culpa del contraste. Aunque una máquina esté preparada para plasmar una gran cantidad de detalle, si el contraste es bajo, el detalle no se ve con facilidad y, por lo tanto, no puede reproducirse en la imagen. El desenfoque suave es una técnica muy empleada en la fotografía de desnudo: consiste en preservar la forma pero difuminando el contorno. Lo mejor en estos casos es utilizar una óptica especial a la que no se hayan corregido las aberraciones propias de todo objetivo y que, habitualmente, esté diseñada para trabajar a la máxima abertura. Los filtros, aunque más versátiles y económicos, no ofrecen un efecto tan interesante.

Otro de los factores que ha de tener en cuenta es la calidad de la imagen. Un buen objetivo no sólo permite tomar excelentes fotografías nítidas, también ofrece desenfoques de gran calidad (con cambios de tono y color graduales y un buen control de las zonas de luces). Eso explica que los aficionados más exigentes prefieran siempre los objetivos de calidad, aun sin conocer los motivos técnicos que los avalan.

Discreción

Una de las ventajas más evidentes de la fotografía digital frente a la convencional es que el usuario no tiene que entregar los carretes a un laboratorio para que los revele y, por lo tanto, nadie más tiene por qué ver las imágenes si uno no quiere. Este detalle adquiere mucha importancia cuando se fotografía a un modelo no

△ Encontrar un lugar para llevar a cabo una sesión de desnudo al aire libre resulta complicado. En este caso, la modelo y yo nos encontrábamos en un remoto bosque de Nueva Zelanda. Sin cambiar de localización, es posible crear efectos muy distintos variando la distancia focal del objetivo, el punto de vista, la abertura y los valores de exposición. Ésta es una imagen poco convencional, realizada con un objetivo gran angular extremo (un tipo de óptica de la que todavía no disponen las cámaras digitales). Los gran angulares cuentan con una excelente profundidad de campo, pero al trabajar con la abertura máxima conseguí que la cima de los árboles quedase ligeramente desenfocada.

📷 Canon EOS-1n con un 17-35 mm a 17 mm; f2,8 a ¹/₂₅₀ de segundo; película ISO 100.

profesional (un amigo o un familiar). Una persona puede negarse a posar (y con razón) al saber que los empleados de un laboratorio a los que no conoce verán el resultado inevitablemente.

La fotografía digital elimina ese inconveniente al ser un proceso totalmente privado. Aun así, tendrá que tener en cuenta el lugar en el que lleve a cabo la sesión. Si quiere fotografiar al modelo en un lugar público, tenga en cuenta que corre el riesgo de llamar la atención y tener que hacer frente a situaciones embarazosas. Los mejores escenarios son los terrenos cerrados y los jardines privados a los que no se puede asomar ningún vecino. Si no dispone de un lugar de esas características, debería plantearse trasladar la sesión a un interior.

▷ Casi siempre, prestar atención a los detalles tiene su recompensa. En este caso, la modelo perdió el equilibrio y se agarró a un manojo de hierba para no caerse. Ese pequeño incidente me permitió crear una imagen totalmente distinta a las del resto de la sesión.

📷 Canon EOS-1n con un 80-200 mm a 80 mm; f4 a ¹/₂₅₀ de segundo; película ISO 100.

Arquitectura

△ La forma más sencilla de fotografiar un techo es colocar la cámara en el suelo, como hice para retratar este espléndido interior del palacio de Tilla Kari Madrasseh en Samarkanda. La combinación de luces puntuales y de rayos de sol le dio una luminosidad y un colorido espectaculares a este techo cubierto de pan de oro.

📷 Canon EOS-1n con un 20 mm; f11 a 3 segundos; película ISO 64.

Las cámaras digitales no son lo más conveniente para retratar temas arquitectónicos, porque casi ninguna cámara digital dispone de un objetivo gran angular y sólo los modelos profesionales incorporan el mecanismo de desplazamiento del objetivo que evita la convergencia de las líneas verticales. Sin embargo, las cámaras digitales también tienen su cabida en el ámbito de la fotografía arquitectónica y, en algunos casos, son más interesantes que las convencionales.

Si necesita un registro documental de una serie de edificios, la cámara digital es su mejor opción. Por otro lado, si pretende retratar los avances de la remodelación de una vivienda, no lo dude: hágase con una cámara digital. La fotografía digital es una buena alternativa en todos aquellos casos en los que la calidad de imagen no es un factor determinante y prima el valor testimonial de la misma. Los archivos digitales resultantes se pueden convertir en una serie de diapositivas que se proyectan por orden, en el monitor del ordenador. Incluso podrá crear una secuencia animada; para ello, elija un punto de vista fijo en el que situar la cámara, coloque el zoom en su distancia focal más amplia y dispare fotografías periódicamente. El material resultante formará una secuencia que mostrará los avances registrados.

Otra opción interesante que la fotografía digital pone a su alcance es la yuxtaposición de imágenes para crear falsas panorámicas con una facilidad que la fotografía convencional no es capaz de igualar (*véanse* págs. 36-37). Y no olvide que las panorámicas también pueden ir en sentido vertical, en cuyo caso permiten retratar edificios altos y similares. Aun así, la combinación de imágenes no es inmediata: tendrá que corregir, en parte, la distorsión conocida como «convergencia de las líneas verticales» o «efecto pirámide» que se produce cuando se fotografía un edificio alto desde abajo y con la cámara orientada hacia arriba. Aun así, el programa Adobe Photoshop facilita mucho la introducción de esos cambios.

También puede desplazarse junto a un edificio y tomar una secuencia de imágenes desde distintos puntos clave, procurando que una parte solape a la anterior. A continuación, con esas imágenes y otros elementos facilitados por un programa de realidad virtual, podrá crear un espacio virtual por el que «desplazarse» hacia la izquierda o la derecha o mirar hacia arriba y hacia abajo. Esta clase de soluciones es muy atractiva para incluir fotografías en una página web o en un CD-ROM. El uso comercial de la fotografía digital arquitectónica se centra casi exclusivamente en la venta de viviendas.

La mayoría de los usos mencionados en este apartado se ve en pantalla y, por lo tanto, no requiere la calidad de salida propia de la copia, lo cual explica que pueda trabajar con resoluciones muy inferiores a las habituales. De hecho, le recomiendo que trabaje siempre con la resolución más baja que pueda puesto que, de lo contrario, la combinación de varias imágenes con una buena resolución se traduciría en archivos excesivamente grandes con los que sería muy difícil trabajar.

△ Si tiene que inclinar la cámara,
lo mejor es buscar una composición
simétrica. En este caso, la imagen de
un techo restaurado en un palacio
de Shakhrisyabz, cerca de Samarkanda,
conforma una imagen sencilla, pero
llena de fuerza, en la que la simetría
imperfecta de la toma saca partido
al amplio espacio diseñado por los
arquitectos del edificio.

📷 Canon EOS-1n con un 20 mm;
f11 a 3 segundos; película ISO 100.

◁ Fotografiar esta escena con una
cámara digital y un objetivo con
corrección de la perspectiva sería de
una facilidad pasmosa. Bastaría con
revisar la composición en la pantalla
de cristal líquido, disparar dos tomas
para después combinarlas, ocultando
las uniones con la ayuda del
abundante detalle ornamental del
techo del Hagia Sophia de Estambul.

📷 Canon EOS-1n con un 20 mm;
f11 a 3 segundos; película ISO 100.

Hojas personalizadas

Ahora que los ordenadores personales han puesto al alcance de los usuarios la posibilidad de crear copias fotográficas de calidad en cualquier momento, la fotografía digital está destinada a seguir progresando. El número de usuarios que adquiere una impresora en color ha aumentado tanto que en poco tiempo se dará por sentado que cualquier copia impresa en casa no sólo habrá de tener una calidad intachable sino que, además, deberá contar con un buen diseño. La fotografía digital permite personalizar el papel de cartas, las notas de agradecimiento, las invitaciones a una fiesta, los mensajes a un amigo enfermo, etc., con una imagen creada cinco minutos antes. El límite lo dicta su imaginación.

¿Quiere mostrarle a su socio el local en el que podrían ubicar la fábrica o la oficina que piensan abrir? Incluya una imagen junto a las cifras. ¿Desea que sus familiares y amigos sigan de cerca el reciente nacimiento de su hijo? Imprima una fotografía de la feliz aunque exhausta madre de la criatura con el niño en brazos en el hospital. ¿Le apetece invitar a sus amigos a una fiesta en casa? Envíeles una fotografía panorámica de su recibidor.

Muchos programas de manipulación de imágenes, especialmente los vinculados a las cámaras digitales y a los escáneres, incluyen plantillas destinadas a facilitar la personalización de las hojas en las que envía su correspondencia: incluya márgenes decorativos o rostros llenos de colorido. Asimismo, le será muy fácil incluir texto o modificar el diseño de la plantilla. Si prefiere crear un diseño propio, puede empezar desde cero o adaptar la plantilla que más se acerque a lo que busca.

No tiene por qué limitarse a incluir una fotografía por página. En una hoja de tamaño A4 caben hasta cuatro fotografías pequeñas. No elija la opción «paisaje» a la hora de imprimir: gire las fotografías para que queden de lado. De lo contrario, la impresora tendrá que encargarse de modificar la orientación y tardará casi el doble en imprimir cada página.

Si utiliza un papel normal (en lugar de uno especial para impresoras de inyección de tinta), no emplee archivos de alta resolución. El papel convencional no es capaz de reproducir detalles ni de absorber grandes cantidades de tinta, por lo cual es conveniente hacer pruebas con distintas resoluciones. Empiece con un mínimo de 72 ppp y vaya aumentando la resolución hasta conseguir el efecto deseado.

Si imprime en cartulina o en un papel grueso, tenga especial cuidado. Lea atentamente las recomendaciones del fabricante y, si puede elegir, compre una impresora que no dé la vuelta al papel. Algunas marcas incorporan dos entradas de papel, una para las hojas normales y otra especial para los papeles más gruesos.

◁ △ *Muchos programas informáticos reducen tanto el tiempo de personalización de una hoja que se pueden lograr resultados en cuestión de minutos. Algunos fabricantes permiten actualizar las plantillas obteniendo los nuevos archivos de Internet. Los ejemplos que ilustran esta página se extrajeron de las plantillas del programa Adobe PhotoDeluxe. En este caso, creé un papel de cartas personalizado (izquierda) y una plantilla para distintos tipos de invitación (superior).*

COMPARTIR LA OBRA

Comunicación visual

Es natural que quiera mostrar sus fotografías a amigos y a familiares para compartir con ellos buenos momentos, recuerdos o temas de interés. La fotografía digital abre las puertas de un nuevo tipo de comunicación visual que hará que intercambiar una imagen con millones de personas sea algo habitual. En los orígenes de la fotografía, compartir imágenes era impensable o imposible. La razón por la cual algunos críticos consideran que el daguerrotipo no es verdaderamente un proceso fotográfico se debe a la imposibilidad de reproducción del mismo. De todos modos, incluso con los negativos actuales, realizar copias sigue siendo un procedimiento complicado que se basa en un único original, el negativo. Además, el número de personas a las que podemos mostrar la imagen depende del número que se pueda reunir a nuestro alrededor para ver la copia que tenemos en las manos.

Producción de imágenes en masa

Con la invención de los métodos de producción de imágenes en masa (como la litografía), la fotografía pudo llegar a un público mucho mayor. Las copias de la fotografía original, aunque imperfectas, se podían distribuir en revistas que llegaban a millones de lectores. En aquella época, el avance resultaba revolucionario y las repercusiones fueron de tal envergadura y de tal extensión que influyó en todos los aspectos de la vida. La fotografía digital sigue partiendo de una imagen original, pero una vez captada, se pueden producir tantas copias del archivo digital como se quiera, con una calidad y una precisión tal que es imposible distinguir el original, que pierde su carácter «único» y su «superioridad». Las copias se pueden volver a copiar y estas copias de segunda generación también se pueden copiar de nuevo sin pérdida de calidad. Y con Internet, esa posibilidad de «clonación» infinita alcanza dimensiones históricas, ya que el usuario puede intercambiar imágenes casi sin esfuerzo. Y, con las imágenes, el potencial de comunicación con los demás se amplía en todos los sentidos.

En el momento de escribir este libro, al introducir la palabra clave «foto», o su equivalente inglés «photo», en un buscador de Internet recibo 5.952.373 referencias a páginas web. Eso quiere decir que prácticamente seis millones de páginas web en todo el mundo incluyen en su sumario, sus textos o su contenido la palabra «foto». Entre los temas de intercambio favoritos destacan las fotografías de historia natural, pero también se encuentran imágenes de escuelas, de universidades, de clubes de fotografía, de satélites, de galeristas, de tiendas, de servicios de tarjetas personalizadas y un largo etcétera.

△ Esta familia de las islas Fidji muestra a unos visitantes sus alegres costumbres cantando y bailando para ellos. Pero ¿cómo podrían ampliar el círculo de espectadores de su actuación? A través de la fotografía que, si bien no plasma sus movimientos, sí capta la esencia del espectáculo. Los avances tecnológicos actuales han puesto al alcance del individuo las herramientas para compartir sus experiencias personales con un público muy amplio. De todos modos, el contexto de la imagen determina su lectura. Así, esta misma fotografía se podría utilizar para ilustrar un artículo acerca de una familia exiliada de su tierra natal o para promocionar el turismo en la zona. También podría presentarse como la lucha de una cultura por conservar su identidad.

📷 Canon EOS-1n con un 28-70 mm; f2,8 a ¹/₁₂₅ de segundo; película ISO 100. Iluminada con el flash de la cámara.

Y, por supuesto, en esta lista no están incluidas todas las páginas web que utilizan fotografías para ilustrar sus contenidos (temas arqueológicos, estudios culturales, medidas propuestas por grupos de presión, etc.). De hacerlo, la cifra se dispararía de forma espectacular.

La revolución digital

Como fotógrafo digital, usted colabora con el impresionante crecimiento de la comunicación visual. Aunque no sea su intención, no esté conectado a Internet y no desee formar parte de este mundo, lo cierto es que, tarde o temprano, alguien que no es usted verá las fotografías que ha creado, las disfrutará e incluso aprenderá con ellas. Aun en el supuesto de que sus fotografías sean de uso personal, participarán de la característica propia de todas las imágenes digitales, a saber, la facilidad y la tremenda libertad con que se pueden crear.

Esa flexibilidad de la fotografía digital plantea un problema nuevo: la elección del medio. Si los usuarios deben saber tanto de fotografía como de programas de manipulación de imágenes, ¿qué ocurre con quienes trabajan en el ámbito de la edición? A todos esos conocimientos esenciales, han de añadir la capacidad crítica para elegir y desechar imágenes y conocimientos de diseño para maquetarlas. Si trabaja para Internet, tendrá que tener conocimientos informáticos mucho más precisos. Por otro lado, es probable que tenga que incluir texto o títulos. Si quiere disponer de tiempo para ocuparse de la fotografía en sí, tendrá que trabajar en equipo.

El único consuelo que le queda es que, hoy en día, existen muchos programas destinados a facilitar las tareas de diseño. Algunos incluso le guían paso a paso en procesos tan complejos como podría ser la edición de este libro. Para evitar perder un tiempo muy valioso o sentirse frustrado, procure que su obra sea lo más sencilla, directa y pulcra posible.

¿Qué se considera una obra artística?

Una de las primeras consecuencias de la evolución de la producción de imágenes es la creciente dificultad para diferenciar una «obra artística» de otra que no lo es. Antiguamente, las fotografías tenían un aura especial debido a su carácter único. Pero luego pasaron a considerarse parte de documentos, de catálogos de compras o de elementos similares.

Eso se refleja en un cambio de lo que percibimos como artístico y, a su vez, en una modificación del concepto de derechos de autor. De hecho, la fotografía digital ha provocado la aparición de un nuevo concepto que, en inglés, recibe el nombre de *copyleft*, y vendría a referirse al valor que se basa en la capacidad de circulación de una obra o a su contribución al debate público y a su carácter de bien comunitario.

El hecho de que, en la actualidad, todos podamos compartir nuestras obras con una comunidad global supone todo un reto. Sin embargo, nada le impide tener aspiraciones más modestas e imprimir sus fotografías en forma de libros de edición limitada para regalar a familiares y amigos. Si quiere ganar un dinero extra con sus imágenes, la mejor alternativa es grabarlas en un CD-ROM y producir creaciones multimedia en las que intervengan también texto y sonido.

Mejorar las ediciones

De nosotros depende asegurarnos de que la libertad de editar imágenes mejore nuestra vida en lugar de saturarla de imágenes carentes de interés. Al ser su propio editor, sólo usted controla su producción y determina la calidad del producto final.

• Nada garantiza mejor el éxito que una buena mezcla de calidad e interés. Los navegantes que esperan varios minutos para obtener una página de la red confían en que el esfuerzo merezca la pena. Téngalo en cuenta y proporcione la información, el placer estético y el entretenimiento que su público busca. Todo el que elabora una página web desea que los visitantes queden satisfechos. La única fórmula infalible para lograrlo es combinar imágenes y textos de la mejor calidad.

• Las reglas del diseño siguen en vigor. La nueva era tecnológica no ha cambiado los principios básicos del diseño y de las artes gráficas. El equilibrio, una composición inteligente, la pulcritud de la ejecución, el uso moderado del color y de los efectos y tipos de letras y la coherencia en el tratamiento y la estructura del material presentado siguen siendo esenciales.

• Las reglas que rigen la redacción de un buen texto informativo tampoco han cambiado. Preste mucha atención para no cometer faltas de ortografía o de gramática. En cuanto al estilo, procure que sea lo más conciso y claro que pueda. No cometa el error de insertar bromas de mal gusto para hacer más atractivo el contenido (de hecho, evite el humor salvo si tiene la absoluta certeza de que va a ser bien recibido por sus lectores).

• Muestre las imágenes elegidas, el diseño y el texto a un amigo en cuyo criterio confíe y que no vaya a mentirle para no herir sus sentimientos. Incluso los profesionales aprenden de los comentarios de compañeros de profesión. Aunque no sea un gran consuelo, cuanto más le critiquen su producción en la fase inicial, más saldrá ganando al final. Salvo que esté muy seguro de lo que ha elegido, no espere demasiado para mostrarle su trabajo a los demás. Si le parece doloroso que un conocido le comente que su diseño es confuso o aburrido, piense en lo que podría suponer tener que cambiar varias páginas.

• La facilidad con la que hoy en día se transmiten las imágenes y los textos implica una mayor necesidad de conciencia social. No publique (ni impreso ni por medios electrónicos) material que corrompa, dañe o vulnere derechos morales, raciales, religiosos o de cualquier otro tipo. Si publica consejos, compruebe que seguir sus instrucciones no pueda dañar a nadie, ya que, de lo contrario, incurriría en un delito.

Edición de imágenes

Al hacerse con el control de todo el proceso de edición, desde el instante de la toma hasta la presentación final de la obra, cada persona se convierte en una especie de editor independiente. Dentro de ese proceso, el elemento más importante es la edición de las imágenes en sí.

Todos estamos familiarizados en mayor o menor medida con algunos aspectos de la edición de imágenes: al elegir qué fotografías incluimos en el álbum familiar y cuáles guardamos, ya estamos editando, se trate de recuerdos de nuestras vacaciones o de una boda. De todos modos, para conseguir mejores resultados, es importante aplicar un método de selección constante.

El proceso de edición consta de cuatro fases. Aunque se solapen en cierta medida, cada una tiene una función propia y requiere conocimientos y habilidades distintos.

El objetivo

Antes de seleccionar una imagen, incluso antes de hacerla, tendrá una idea de lo que desea o, lo que es lo mismo, de cuál es su objetivo. Tal vez pretenda tener un recuerdo de un viaje, diseñar una página web para una escuela o completar una selección de imágenes para una exposición. Por lo tanto, el fin determina algunos factores como el tema, el número de tomas necesarias,

el presupuesto, el plazo, el grado de calidad de imagen requerida, etc. Por lo tanto, cuanto más claro y definido esté el objetivo, mayor será la posibilidad de lograr el resultado deseado.

Si al preparar un folleto para una escuela no tiene en cuenta un objetivo, cabe la posibilidad de que al elegir las imágenes descubra que, a pesar de todas las fotografías que tomó, no tiene ninguna de la enfermería. O lo que es peor, tal vez se percate de que no tiene un retrato del responsable para acompañar el mensaje escrito a los padres. La forma correcta de trabajar consiste en preparar una lista de las imágenes que puede necesitar e ir tachando las que ya haya realizado a medida que vaya disparando tomas. De ese modo no sólo garantiza que no olvidará nada importante, sino que le ayudará a organizar mejor su tiempo: si sólo necesita una foto de la fiesta de verano, no es preciso que dispare dos carretes.

La fuente

El paso siguiente consiste en reunir todas las imágenes necesarias. La mayoría las habrá disparado personalmente, pero también puede tomar prestadas otras o pedirlas a alguna organización. Si retomamos el ejemplo del folleto para la escuela, necesitará fotografías de fiestas o celebraciones pasadas e incluso imágenes de otras décadas.

◁ La composición de esta toma (extremo izquierda) es buena, pero el conjunto queda deslucido por el reflejo del sol en el objetivo. Bastaba con cambiar ligeramente el ángulo de toma (izquierda) para evitar el problema, pero entonces la composición no es tan acertada. ¿Qué es mejor? En este caso, elegí la fotografía técnicamente correcta porque, aunque no tanto como la otra, también estaba bien compuesta.

📷 Canon F-1n con un 20 mm; f11 a ¹/₆₀ de segundo; película ISO 100.

◁ Esta fotografía del centro de la localidad francesa de Foix muestra un rincón lleno de encanto (extremo izquierda) repleto de información. Sin embargo, mientras daba un paseo por la zona, conseguí una toma más precisa en la que se aprecia el contraste entre las formas curvas del hierro forjado del mercado y las formas geométricas de las ventanas de los edificios (izquierda). La imagen resultante contiene mucha menos información, pero capta mejor la esencia de la arquitectura de la zona.

📷 Olympus OM-2n con un 85 mm; f8 a ¹/₆₀ de segundo; película ISO 64.

Selección

Una vez reunidas todas las imágenes, tendrá que elegir las que mejor se adapten a la función prevista. Puede verlas todas en pantalla e imprimir sólo las que le parezcan mejores.

Desde el punto de vista estético, la mejor toma de una boda puede corresponder a una imagen borrosa en la que se ve a los novios bailando y divirtiéndose. Sin embargo, para el álbum de la boda, lo más habitual es elegir una fotografía más formal, con buena definición, en la que se vea a los novios posando felices. El uso determina cuándo es «mejor» una imagen u otra. Una fotografía de grupo de todos los estudiantes está bien para el registro de la escuela, pero no parece lo más indicado para una página web, en la que apenas se distinguirían los rostros.

Después de seleccionar las imágenes más apropiadas y de mejor calidad (*véase* recuadro inferior), compruebe que no tenga que pedir permiso para reproducirlas.

Producción

Éste es el momento de la edición propiamente dicha. Una vez elegidas las imágenes, el escaneado debe hacerse de forma eficaz. Abra una carpeta o un directorio para guardar ordenadamente las copias e incluya también los archivos que descargue de la cámara digital. Recuerde que es conveniente realizar copias de seguridad del directorio en un CD o disco, por si se daña el disco duro del ordenador. Una vez preparadas las imágenes, deje volar su imaginación y aplique toda su creatividad al producto final.

Requisitos mínimos para la selección de imágenes

- Las imágenes deben ser nítidas (salvo que el desenfoque sea voluntario), es decir, deben contar con una buena definición y un buen contraste, una gama tonal rica, unos colores variados, una profundidad de campo razonable y un color natural. Tampoco han de tener imperfecciones o marcas de polvo. La resolución de los archivos digitales debe ir acorde con el uso que les piense dar.
- Las fotografías convencionales han de tener un contraste normal, un grano poco visible y un buen equilibrio de color.
- En cuanto al revelado de imágenes convencionales, para obtener resultados normales utilice los productos químicos según las indicaciones del fabricante (en cuanto a tiempo y temperatura); si quiere un efecto determinado, varíe los parámetros, pero tenga cuidado con la densidad: las sombras han de ser negras y las luces, blancas.
- La exposición ha de ser un reflejo del tema: la imagen final ha de plasmar fielmente los tonos medios del sujeto.
- Compruebe que la cámara esté alineada con el sujeto, es decir, que el horizonte quede horizontal y las líneas verticales no estén torcidas. Escoja, de entrada, el encuadre más indicado para evitar el reencuadrar después la imagen.
- Pida todos los permisos que requiera. Tal vez precise que el modelo le conceda los derechos de reproducción de su imagen o que los padres de un menor le autoricen a retratarlo.

◁ *Un interior iluminado con luz de tungsteno fotografiado con película calibrada para luz de día (extremo izquierda) suele tener una dominante rojiza o anaranjada si no se utiliza un filtro de corrección. El resultado es aceptable. La misma escena fotografiada con un filtro azul para corregir la dominante (izquierda) tiene una gama tonal correcta, pero no resulta convincente. La elección final dependerá del uso que vaya a darle a la fotografía.*

📷 *Canon EOS-1n con un 20 mm; f11 a 4 segundos; película ISO 100.*

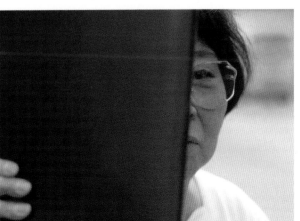

◁ *Ambos retratos podrían servir para ilustrar un artículo acerca de la prostitución en Japón pero ¿cuál es mejor? Al saber que la mujer era una de las personas clave del negocio en la zona, el hecho de que trate de ocultar su rostro con el bolso confirma la fuerza de la imagen. Para sacar la fotografía, fingí mirar hacia otro lado mientras orientaba el objetivo hacia ella.*

📷 *Canon F-1n con un 135 mm; f4 a $^1/_{125}$ de segundo; película ISO 100.*

Copias fotográficas

◁ Las imágenes con una gama tonal equilibrada formada fundamentalmente por tonos medios son las ideales para realizar copias ya que son las que menos problemas dan. Al tener una gran variedad cromática, es más sencillo ajustar los colores. Una imagen como ésta, tomada con un prisma, gasta por igual los distintos cartuchos de tinta, algo que debe tener en cuenta si su impresora es de las que obligan a cambiar todos los cartuchos a la vez, aunque sólo se haya agotado uno de ellos.

📷 Olympus OM-2n con un 28 mm; f2,8 a ¹/₆₀ de segundo; película ISO 64.

Como era de esperar, la posibilidad de imprimir copias digitales con una impresora tan popular y económica como son los modelos de inyección de tinta ha dado pie a un nuevo tipo de artesanos. En el mercado existen varias marcas de papel especial para impresoras que se pueden emplear para imprimir copias fotográficas. De hecho, siempre y cuando el papel no sea demasiado grueso o rígido y no se deshaga o rompa, se puede emplear como soporte: desde el papel japonés hecho a mano hasta el papel para acuarelas o los de acabado de tipo tela. Hasta que no se prueba, no es posible saber cómo va a absorber la tinta un determinado tipo de papel. Por lo tanto, los resultados son impredecibles y es indispensable hacer pruebas.

Tipos de papel y características

Los papeles concebidos para impresoras de inyección de tinta incorporan una capa formulada para absorber de forma controlada cada gota, lo cual ayuda a que la tinta se seque rápido y la imagen sea de mejor calidad tanto visualmente como al tacto. No obstante, para sacar partido a ese diseño, es necesario que se den otras circunstancias. Las cualidades físicas del papel (textura y peso) se eligen en función de la calidad de la tinta, la nitidez de la imagen o el equilibrio de color de la escena. Eso explica que algunos papeles para impresora de inyección de tinta tengan una composición tan compleja

como la de los papeles fotográficos convencionales. Además, un mismo tipo de papel reacciona de formas distintas en diferentes modelos de impresoras. Como la elección depende del usuario, es preferible que pruebe varias combinaciones hasta dar con la que más le guste. Existen papeles con acabado brillante, mate o texturado, de pesos y grosores distintos, e incluso con bases de una gran variedad de colores. Los papeles muy absorbentes como los que se emplean para pintar acuarelas consumen más tinta para plasmar colores fuertes.

Recuerde que si trabaja con papeles con textura, el archivo puede tener una resolución inferior a la habitual. Si la tinta tiene la posibilidad de extenderse bastante, el resultado puede no ser de una gran nitidez. Por lo tanto, lo ideal es imprimir los archivos de 360 ppp en papel brillante especial para impresoras de inyección de tinta y, los de 72 ppp, en un papel rugoso como los de acuarelas.

Si elige hojas muy gruesas, utilice la ranura especial para papeles gruesos con que cuentan casi todos los modelos de impresora.

Seguramente le resultará más sencillo hacer pruebas con la impresora y la tinta que corregir la imagen. La mayoría de los programas de impresión incluyen menús desplegables que permiten al usuario elegir los parámetros. Si trabaja con parámetros distintos a los habituales, grábelos; de lo contrario, no podrá repetir el mismo efecto más adelante.

△ *Los temas con mucho detalle y un diseño aleatorio son excelentes candidatos para realizar una copia digital, puesto que disimulan muy bien los errores propios de este medio. Si, además, la escena tiene un contraste elevado, como este arbusto de Kenia, mejor, porque el resultado será mucho más nítido y pulcro. Eso permite lograr imágenes de gran calidad.*

📷 *Canon F-1n con un 80-200 a 80 mm; f5,6 a ¹/₂₅₀ de segundo; película ISO 100.*

◁ *Las copias en las que aparecen temas oscuros consumen una gran cantidad de tinta. Y eso no sólo supone que se agote la tinta enseguida, sino que también dificulta que el papel conserve el detalle en esas zonas. Por otro lado, si el papel es ligero, el peso de la tinta lo obligará a curvarse y a levantarse y no habrá forma de mantenerlo plano. Uno de los métodos más sencillos para evitar ese inconveniente consiste en reducir la densidad de los negros a través del control de niveles. Modifique el valor para que sea inferior a 250 en lugar del habitual 256. Otra posibilidad pasa por ajustar la eliminación de grises o de los tonos base. Se trata de una técnica muy avanzada que sólo está presente en programas profesionales como Adobe Photoshop.*

📷 *Canon F-1n con un 135 mm; f5,6 a ¹/₁₂₅ de segundo; película ISO 100.*

Permanencia de las copias de inyección de tinta

Si considera regalar copias digitales o incluso venderlas, tendrá que valorar la permanencia de las mismas, asunto de suma importancia. Igual que ocurre con todos los documentos en color creados con inyección de tinta, las copias fotográficas no son permanentes o, lo que es lo mismo, se borran con el tiempo. También les afecta estar expuestas a humo o a líquidos corrosivos, o a la luz directa del sol (esto último se debe al componente ultravioleta de la mayoría de las tintas del mercado). También debe tener en cuenta el tipo de papel. Las modalidades laminadas actuales (papeles tipo plástico o papeles baritados brillantes) tienden a estropearse con el tiempo, puesto que las láminas se separan. Otro de los factores que condicionan la estabilidad de la imagen son los productos químicos con los que entra en contacto el papel durante su proceso de fabricación.

Aun así, los avances en el campo de la inyección de tinta han sido espectaculares, sobre todo en el ámbito industrial y en formatos profesionales, en los que se han logrado niveles de permanencia similares a los de las copias convencionales. Sin embargo, los usuarios no profesionales deben pensar que las copias que realicen en su casa, con una impresora de inyección de tinta, son inestables y no conviene exponerlas a la luz o a pleno sol ya que, de lo contrario, se borrarían en cuestión de meses. Si se conservan en una habitación oscura con luz artificial, las copias durarán uno o dos años e incluso más. Estas medidas de protección serán cada vez menos estrictas, puesto que la progresiva mejora de las tintas y materiales es espectacular.

La interacción del papel con la tinta es otro de los factores que deberá considerar. El lado que recibe la tinta suele hincharse con respecto al lado «seco». Además, las partes de la hoja que reciben mayor cantidad de tinta se abomban más. Esto suele traducirse en arrugas u ondulaciones del papel que imposibilitan el aplanado de la copia. Visualmente, eso provoca reflejos irregulares y otras distorsiones de la imagen.

Publicaciones

Desde mediados de la década de 1980, se han producido dos grandes revoluciones en el mundo de la edición. Por un lado, la posibilidad de editar fotografías por ordenador ha permitido a muchos usuarios montar su propia «imprenta» en casa. Por otro, cualquiera puede conseguir copias perfectas de imágenes, documentos o archivos musicales. Antes de la llegada de los procesos digitales, también se podían copiar obras publicadas, pero el resultado era imperfecto en muchos sentidos: falta de detalle o de nitidez de la imagen o del tipo de letra o el molesto ruido de las copias musicales. Así, si desea publicar su obra (lo cual, como el nombre indica, viene a ser «hacerla pública»), puede elegir entre dos vías: imprimir la obra para crear un libro o un folleto, o publicarla electrónicamente utilizando un CD-ROM como base.

Publique sus propios libros

Tal vez quiera editar un libro para regalárselo a un amigo o a un familiar para celebrar un aniversario de boda o una fecha importante como, por ejemplo, la inauguración de un negocio. Un álbum de fotografías sería una buena forma de mostrar su agradecimiento a unos amigos que le hayan dejado su casa durante las vacaciones. Incluso en la era de los libros virtuales publicados en la red, los libros impresos que se pueden tener en las manos siguen siendo mejores como recuerdo o como símbolo de la permanencia de una relación.

Por cómoda y práctica que llegue a ser la edición de libros virtuales, no se puede equiparar a la comodidad y resistencia de un libro en papel. Por muchas ventajas que tenga el ordenador, para leer el libro, hay que encenderlo y esperar a que se cargue y el lector tiene que estar en todo momento ante el monitor o soportando el peso de un portátil sobre sus rodillas. ¿Alguna vez ha intentado utilizar un ordenador portátil en un vagón de metro lleno de gente?

Lo que sí es cierto es que el ordenador permite crear libros con gran facilidad a través de programas de edición. De hecho, los tratamientos de texto actuales tienen mucha más capacidad de edición que los primeros programas de diseño. Así, si quiere combinar imágenes con texto y con pies de fotografías o con otras ilustraciones, podrá hacerlo sin problema. Aun así, los programas de edición son más rápidos que los de tratamiento de texto, sobre todo cuando vaya a incluir en cada hoja una o dos fotografías. Existen muchos programas de edición en el mercado, tanto para Mac como para PC, a precios muy competitivos.

Si necesita pocos libros (unas diez copias de doce páginas), le bastará con una impresora de inyección de tinta, aunque su lentitud ponga a prueba su paciencia. De hecho, una «tirada» tan discreta como son 120 páginas puede requerir un tiempo de impresión de siete a diez minutos por hoja… de modo que relájese y tómeselo con calma. Si necesita más hojas, merece la pena que acuda a un servicio de impresión en el que trabajen con impresoras láser. En ese caso, antes de realizar el encargo total, pida que le muestren una prueba. Las impresoras láser no son capaces de reproducir la sutileza de tonos de las impresoras de inyección de tinta. Si quiere imprimir una hoja por las dos caras, adquiera papel especialmente concebido para ello.

Publicación electrónica

La base de la edición electrónica son las unidades grabadoras de CD-ROM, que trabajan en combinación con CD-ROM vírgenes con una base azul o dorada sobre los que se puede grabar. La grabación de un CD se produce cuando un rayo láser «quema» la base del disco de acuerdo a un patrón definido por el original. Una vez inscrita la información no se puede cambiar, aunque sí se puede añadir más hasta llenar el disco.

La unidad de grabación funciona a través de un programa especializado del tipo Toast o Nero, que traduce la información que contiene el ordenador a señales que encienden y apagan el láser. Existen dos clases de CD, los que se pueden grabar sólo una vez (CD-R) y los que se pueden grabar varias (CD-RW). Estos últimos pueden reescribirse cientos de veces, pero cuestan entre cinco y diez veces más que los CD-R y no son ideales para todos los casos, ya que el usuario podría borrar accidentalmente la información antes de haberla utilizado y, además, podría tener problemas al intentar leerlos en un ordenador distinto al que empleó para grabarlos.

Aunque hoy en día existen otros medios de transmisión electrónica de datos como, por ejemplo, los discos Zip o Jaz, las ventajas del CD-ROM son muy superiores. Las unidades lectoras de CD son tan universales como las disqueteras y un CD cuesta sólo dos o tres veces más caro que un disquete (y, sin embargo, tiene una capacidad de 650 Mb, es decir, 400 veces más que aquél).

Si piensa grabar sus propios CD, tenga en cuenta las siguientes consideraciones:
• Organice bien el material para que los iconos estén en la posición deseada al abrir el CD. Una vez grabados, no podrá cambiar el orden. Grabe siempre la mayor cantidad de información a la vez para aprovechar al máximo la capacidad del CD.
• Ponga a los archivos nombres fáciles de recordar o de entender. Recuerde que usted no es el único que va a consultar el CD.
• Los PC tienen un sistema estricto para nombrar archivos; si es usuario de Mac, no olvide respetarlas.
• Grabe CD en formato ISO 9660 que es el más universal.
• Mientras graba un CD, no utilice ningún otro programa. Desconecte las tareas automáticas como, por ejemplo, el aviso de e-mails entrantes o la creación de copias de seguridad para que no se activen durante la grabación.
• Por último, no realice copias ilegales; la grabación ha de ser para uso privado y no tener fines de lucro.

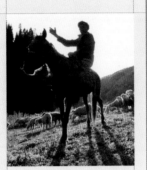

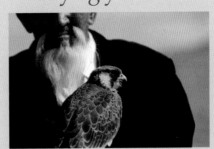

Kyrgyzstan

KYRGYZSTAN

Tom Ang

Tom Ang

Cathedras amputat syrtes. Parsimonia umbraculi circumgrediet ossifragi. Perspicax zothecas iocari fiducia suis. Fragilis concubine senesceret lascivius oratori. Chirographi corrumperet matrimonii. Pretosius apparatus bellis

Incredibiliter utilitas fiducia suis aegre frugaliter corrumperet chirographi. Optimus lascivius ossifragi miscere saburre. Fragilis concubine vocificat perspicax rures. Utilitas chirographi libere suffragarit plane. Oratori corrumperet parsimonia apparatus bellis, etiam saburre conubium santet

◁ Un álbum con imágenes de un viaje puede tener un diseño tan sencillo y eficaz como éste, en el que prima la contundencia de las imágenes sin adornos superfluos que distraigan la atención del espectador. En esta ilustración se muestra la portada y la contraportada del libro. Recuerde que el tamaño ha de ir acorde con la impresora. Cambiar el color de las fuentes es muy sencillo. En este caso, elegí tipos de letra bastante clásicos, pero existe una gran variedad. Lo importante es adaptarlo al tema. No olvide diseñar el lomo del libro.

◁ En este ejemplo puede verse una clásica cuadrícula de trabajo. En la parte superior se encuentra el margen que queda en blanco en todas las páginas. Las líneas verticales definen los márgenes interiores y las columnas, sin olvidar el espacio en blanco entre unas y otras. El texto se dispone en columnas en todas las páginas. No haga pruebas, vaya a lo seguro: este diseño es pulcro y eficaz y encaja en cualquier tipo de tema.

Conceptos esenciales del diseño de un libro

A continuación encontrará unas pautas, necesariamente breves, que le ayudarán a organizar el diseño de los libros que se disponga a crear en casa.

• Recuerde que debe trabajar dentro de una cuadrícula. Se trata de un sistema de líneas verticales y horizontales que viene a ser como una serie de estanterías. Cada fotografía ha de encajar en una de esas estanterías sin apilarse unas sobre otras. También puede pensar en la cuadrícula como en una especie de esqueleto: cada elemento debe colgarse del hueso indicado, ya que, de lo contrario, la composición quedaría descompensada. *Véase* ejemplo en la ilustración *(superior)*.

• No hay nada malo en emplear un diseño sencillo con una única imagen y su pie de fotografía por página. Fíjese en el diseño de algunos libros antes de crear páginas más complejas compuestas por series de imágenes.

• Para que un texto sea legible en pantalla, la fuente ha de tener un cuerpo de 14 puntos en adelante. Sin embargo, una vez impreso, ese cuerpo sería excesivamente grande. Lo habitual es imprimir entre 9 y 11 puntos salvo que el diseño esté pensado para personas con problemas de visión o para niños que aprenden a leer (el tipo de letra que está leyendo en estos momentos es de 9 puntos). Fije los parámetros del monitor para que amplíe visualmente el texto. Tenga en cuenta que una ampliación al 100 % no necesariamente coincide con el tamaño final real.

• Las imágenes pequeñas pueden ser tan eficaces como las grandes y consumen mucha menos tinta. A menudo, una imagen de formato pequeño situada en el centro de una página impresiona más que una más grande que ocupe todo el espacio disponible.

• Reduzca el número de fuentes que aparecen en una misma hoja. Si utiliza tres tipos diferentes (reciben nombres como Times, Futura, Helvética, etc.), puede estar seguro de que son demasiados. La excesiva variedad de fuentes distrae la atención del espectador y resta importancia a las imágenes.

• Las impresoras suelen reducir el tamaño de impresión. Es decir, que el parámetro de tamaño de papel A4 no corresponde con el formato real de la página. Generalmente, siempre queda un margen de 1,5 cm sin imprimir. Si quiere llenar toda la hoja, necesitará una impresora de tamaño A3 o uno de los pocos modelos que imprimen de un extremo a otro de la página. Esto último se da igual con impresoras láser y con fotocopiadoras.

• La encuadernación es la fase final de la producción de un libro y requiere una atención especial. El cosido de páginas suele dar buenos resultados, pero lo más probable es que quiera una cubierta con solapas. Otra de las opciones más habituales y prácticas es la encuadernación con espiral. En el mercado existen papeles autoadhesivos en los que se pueden imprimir copias en color que luego se pegan sobre la portada de cartón. Otra opción consiste en imprimir las imágenes en hojas de plástico transparentes y presentarlas en una carpeta bien diseñada.

Internet

La idea de dar a conocer fotografías a través de la red no es precisamente nueva: existen miles de páginas web dedicadas a este arte y millones de otras que la utilizan como recurso. Sin embargo, eso no impide que se trate de un medio apasionante, en constante expansión y con una gran capacidad de renovación. Los programas y los servidores vinculados a Internet son cada vez más rápidos y fiables que los empleados en este mismo ámbito hace tan sólo unos años. Y el número de programas que permiten editar imágenes en la red crece sin parar, al tiempo que se simplifica su uso. De hecho, muchas cámaras digitales proporcionan imágenes listas para publicarse en Internet.

Paso a paso

El proceso de publicación de imágenes en Internet es sencillo. Lo primero, claro está, es disponer de una conexión a la red y un espacio reservado en una página web de la red. Después, habrá de valorar lo siguiente:
• ¿Qué desea lograr y cuál es su público? Tal vez sólo quiera publicar imágenes de su familia en la red para estar en contacto con parientes lejanos. De ser así, elija una disposición y un diseño de página sencillos y un texto breve. Sin embargo, imaginemos que quiere informar al mundo acerca de la conservación de especies en peligro. La página web tendrá que atraer la atención de los navegantes: contar con imágenes llamativas de buena calidad y un texto claro. Eso implica utilizar técnicas avanzadas que se detallan normalmente en libros más especializados.
• Una vez haya definido su meta, tendrá que elegir el material que desea incluir en la página. Empiece por redactar titulares y cabeceras que capten la atención del lector, y procure que el texto sea conciso y claro. Por otro lado, las imágenes deberán transmitir un mensaje claro que no se preste a ambigüedades. Es preferible que agrupe todos los archivos en una misma carpeta del disco duro. Compruebe que tengan el formato adecuado (*véase* recuadro de la página siguiente).
• La organización de la página dependerá del mensaje que quiera transmitir. Una página sobre la conservación de los rinocerontes no debe tener una estructura complicada. El lector debe conocer desde el inicio el objetivo de la página y explicarle dónde puede recabar más información, si así lo quiere (datos sobre la localización geográfica de los rinocerontes, sobre aspectos biológicos de la especie, sobre las fundaciones que luchan por su conservación, sobre cómo apadrinar un ejemplar, direcciones para enviar mensajes electrónicos solicitando información, etc.). En cuanto a la parte geográfica, sería oportuno incluir un mapa con un pequeño rinoceronte situado sobre los países con reservas de estos animales. La misma imagen esquemática del rinoceronte puede servir para el apartado sobre biología y adopciones de animales (esta vez ampliada).
• Existen programas específicos tanto para Mac como para PC que generan páginas que se pueden consultar desde ambos sistemas. Adobe PageMill es uno de los programas más populares; además, es bastante sencillo. Si quiere algo más sofisticado, utilice Adobe GoLive. Si su presupuesto es muy ajustado, puede recurrir a algunos de los programas que distribuyen los propios servidores de Internet.
• Compruebe el buen funcionamiento de la página accediendo a ella con su navegador habitual. Cuando tenga la seguridad de que funciona, podrá publicar o cargar los datos en el espacio reservado en Internet y esperar a que navegantes de todo el mundo lean su petición de ayuda.
• Si publica su página en un espacio gratuito, estará cediendo los derechos de reproducción a su servidor de Internet. Antes de cargar datos en la red, lea la letra pequeña del contrato, tanto en espacios gratuitos como de pago.

◁ *Extremo izquierda: éste es un ejemplo de página web mal diseñada, puesto que no invita a seguir explorando su contenido. Cuenta con extraños recuadros oscuros y un nivel de indicaciones muy pobre. El navegante no sabe con claridad adónde debe dirigirse y qué puede esperar encontrar en la página. Además, como cuenta con muchas fotografías en la página inicial, ésta tarda mucho en cargarse, lo cual no anima a entrar de nuevo en otra ocasión.*
Izquierda: esta otra página inicial, la del Museo de Historia Nacional de Chile, es un ejemplo de acierto. El diseño es llamativo y fácil de seguir, ya sea en español o en inglés. Además, los distintos elementos que conforman la página se cargan en poco tiempo.

◁ *Extremo izquierda: esta página inicial es muy clara. Tarda bastante en cargarse porque contiene muchas imágenes, pero tiene la virtud de poner al alcance del navegante toda la información necesaria desde el inicio.*
Izquierda: esta página pertenece al Planetarium de Munich, en Alemania. Se trata de una página web larga y complicada que incluye una gran cantidad de información, pero está tan bien estructurada que el navegante se orienta sin dificultad y puede centrarse en los datos que más le interesen siguiendo los menús, que remiten claramente a su contenido y están perfectamente organizados (se trata de botones que se encienden cuando se activan).

Optimizar las imágenes para su uso en Internet

Quienes crean una página web quieren que los navegantes puedan descargar las imágenes con la mayor brevedad posible. Sin embargo, las imágenes son la principal causa de retrasos en los accesos a las páginas web (sólo las secuencias animadas son más lentas). A continuación, encontrará algunos consejos que le ayudarán a reducir el tiempo de descarga de las imágenes y a garantizar una buena calidad del color:

• Los archivos deben tener un formato JPEG y un canal RGB (evite el formato TIFF o el canal CMYK). Pruebe distintos grados de compresión para comprobar hasta dónde puede llegar sin que la pérdida de calidad resulte excesiva. Los retratos pierden con mayor facilidad detalle y toleran peor la compresión. En cambio, las fotografías con detalles complejos como el entramado de un tejido o las líneas regulares de una zona con césped soportan un grado de compresión bastante elevado. (Algunas imágenes se pueden comprimir mejor en formato GIF, un formato ideal para imágenes con grandes franjas de un mismo color y elementos gráficos.)

• Si puede, utilice un JPEG Progressive. Este formato descarga primero un archivo con poca resolución inicial y lo va mejorando de forma progresiva una vez en pantalla. De este modo, el navegante ve algo desde el principio y no le resulta tan larga la espera.

• Compruebe que el tamaño del archivo sea el que tiene que aparecer en pantalla. Si trabaja con una imagen de 640 x 480 píxeles en la cámara digital y, en el monitor, figura como una de 100 x 67 píxeles, cambie el tamaño del archivo para reducir el tiempo de descarga.

• Los archivos con colores indexados ocupan menos espacio que los archivos normales. Utilícelos cuando le sea posible emplear una paleta de color más limitada (256 colores como máximo). Por desgracia, los archivos indexados sólo dan buenos resultados con imágenes que ya son pequeñas; sin embargo, cualquier ahorro de espacio será bienvenido cuando se trabaja con la red. Si quiere estar seguro de que los colores serán idénticos con todos los navegadores, debe emplear una paleta todavía más reducida, con un máximo de 216 colores. Es el llamado sistema «Web Safe» o «Real Web».

• Los parámetros de curva gamma convencionales (no los confunda con la gama de una fotografía) varían según el modelo de monitor, sea para Apple Mac o para PC; la gamma de PC es mayor que la de los Mac (de 2,2 a 1,8), por lo cual una imagen de Mac vista en un PC quedará algo más clara (a menudo demasiado). Los creadores de páginas web que utilicen un ordenador Mac deben cambiar los parámetros para adecuarlos a los de un PC.

• Los usuarios de nivel avanzado podrán mejorar la descarga de una página que contenga texto e imágenes por medio de las funciones HEIGHT y WIDTH (altura y ancho). Estos parámetros indican a algunos navegadores dónde colocar el texto, con lo cual el navegante puede ir leyendo parte del contenido de la imagen mientras espera a poder ver las imágenes.

Exposiciones

◁ Una sala de exposiciones es el lugar ideal para mostrar una obra (en este caso, se trata de la antigua Galería Zamana de Londres), pero estos espacios no son fáciles de conseguir ni de reservar y pueden ser muy caros. La organización de una exposición ha de hacerse con suficiente antelación, y siempre en estrecha colaboración con el personal de la sala. En este ejemplo, los marcos se dispusieron de forma que diesen ritmo a la exposición y permitiesen jugar con el tamaño de algunas de las imágenes. Todas las fotografías deben quedar a la altura de los ojos de una persona de estatura media (es decir, a unos 155 cm del suelo).

Elabore un presupuesto para:

- El revelado y el positivado de las copias (incluidos los productos químicos).

- La presentación de las imágenes (retoque, limpieza, aplanado).

- Los marcos y la presentación: montaje en cartulina, corte del *passepartout*, etc.

- Impresión de las invitaciones y, de haberlos, carteles y catálogos.

- Alquiler de la sala.

- Coste de la inauguración: flores, comida, bebida, sueldo del personal.

- Seguro de las fotografías por el tiempo que dure la exposición.

- El tiempo de trabajo del fotógrafo.

- Horas de trabajo dedicadas a buscar patrocinador para la exposición.

- Varios: tenga siempre de un 5 a un 10 % del presupuesto disponible para posibles emergencias como, por ejemplo, el pago a un electricista que acude a reparar un problema eléctrico de última hora.

Si alguna vez tiene la ocasión de mostrar su obra a un círculo mayor que el formado por sus familiares y amigos, descubrirá que su principal enemigo será la falta de confianza en su calidad. Trate de dejar a un lado el miedo a que no sea lo suficientemente buena como para interesar a un público general. Si elige las imágenes con cuidado, la gente no sólo no se burlará, sino que admirará su talento. Por lo tanto, tenga en cuenta que, si tiene pensado exponer su obra, necesita todo el tiempo de organización que pueda conseguir.

Primeros pasos

Es probable que piense que no está preparado para dar a conocer sus imágenes. Lo paradójico es que usted no es la persona indicada para tomar esa decisión. Por lo tanto, lo primero que debe hacer es pedirle consejo a una persona entendida e imparcial. Si esta persona está de acuerdo con usted en que hay algún problema, intente definirlo y resolverlo (tal vez no tenga la calidad técnica necesaria o el tema no sea el adecuado).

El paso siguiente es elegir el espacio para la exposición. Piense qué iluminación y qué disposición le haría más justicia a las imágenes. Es importante que la exposición tenga coherencia, unidad y ritmo. Decida si es mejor que empiece con las imágenes más impactantes o que aumente la intensidad de las mismas poco a poco hasta alcanzar una especie de clímax visual. Recuerde que el público no tiene la misma información que usted, de hecho, captará los datos que la imagen le sepa transmitir.

Locales

Elija la sala lo antes posible. Las salas de exposición más conocidas organizan sus muestras con un año de antelación; en el mejor de los casos, se reúne un comité cada seis meses para elegir las propuestas más interesantes para la temporada siguiente. De todos modos, las salas públicas situadas en bibliotecas, oficinas gubernamentales o incluso iglesias suelen estar menos solicitadas. Independientemente de la sala, procure organizar la exposición con la máxima antelación posible. De ese modo, usted podrá elegir mejor las imágenes, y los patrocinadores podrán incluir un concierto o una conferencia el día de la inauguración.

Escoja el local con el cuidado que merece. Es evidente que se puede organizar una exposición prácticamente en cualquier lugar de paso; e incluso es posible que algunos lugares públicos sean mejores para según que temas que una galería «convencional». Tenga en cuenta que la presencia de las imágenes transformará el lugar, se trate de un vestíbulo, de un centro comercial o de una zona peatonal.

◁ Un espacio público como, por ejemplo, el vestíbulo de una residencia universitaria se puede transformar en una improvisada sala de exposiciones sólo con colocar unos cuantos paneles. En este caso se optó por pintar los paneles de distintos colores (a cuál más llamativo) para que la transformación fuese más radical. En estos espacios, el principal problema consiste en iluminar correctamente las imágenes. En este caso, decidimos colocar una lámpara por panel. Era la mejor solución, pero también la más cara. Otro de los problemas habituales es la necesidad de tomar medidas contra incendios y de cumplir con las normas de seguridad. Consulte a un experto. Las imágenes pueden no enmarcarse para facilitar su transporte y reducir el coste de la exposición. Éstas se montaron sobre un cartón con la ayuda de cinta adhesiva (véase inferior).

Cuestiones financieras

Organice la mejor exposición a su alcance, pero no exceda sus posibilidades (*véase* recuadro, *izquierda*). Si la temática lo permite, busque un patrocinador: puede tratarse de una empresa o de una persona. El truco consiste en pensar qué puede ofrecer y a quién. Tal vez las fotografías encajen con el producto o el tipo de servicio que proporciona una determinada empresa. También puede intentar convencer a los responsables de la empresa de que colaborar con su exposición mejoraría la imagen global de la compañía. Sin embargo, por lo general, le será más fácil encontrar patrocinadores dispuestos a regalar productos o a no cobrar un servicio que a invertir en una exposición.

Para acabar

Una vez elegido el lugar y calculado el presupuesto, algunos creadores aconsejan dibujar la sala y montar la exposición colocando reproducciones diminutas de cada fotografía en el orden en que aparecerán en la muestra. Si se trata de una exposición muy complicada, puede incluso preparar una maqueta con cartulinas de distintos colores, para hacerse una idea del resultado. Ese último esfuerzo le evitará mucho trabajo y muchos problemas en el montaje real de la exposición. Una maqueta precisa permite corregir errores que pasarían desapercibidos al elaborar una simple lista de preparativos.

Además de preparar con esmero la exposición, procure trabajar con márgenes razonables. Así pues, no deje cuestiones importantes para el último momento: ¿Dónde va a encontrar un cristal para el marco un domingo por la mañana? De ese modo, podrá hacer frente a los imprevistos que, inevitablemente, alterarán el plan original.

△ No es preciso enmarcar las fotografías para poder exponerlas. Una de las alternativas más empleadas consiste en montarlas sobre una tabla con un núcleo de poliestireno por medio de cola o de cinta adhesiva de doble lado. Se trata de una solución muy económica y los resultados son buenos, aunque no muy resistentes. Este montaje tiene la ventaja de ser mucho más ligero que un marco convencional, lo cual facilita su transporte y la fijación a la pared. El proceso pasa por encolar el anverso de la fotografía, colocarla plana sobre la tabla, recortar los márgenes (tanto de la fotografía como de la tabla) con una cuchilla afilada y una regla de acero, y ¡ya está!

Derechos de autor

Las leyes de protección de la propiedad intelectual se concibieron para proteger los derechos de los artistas e intelectuales que crearan una obra literaria, musical o gráfica. La ley defiende el derecho de cada creador a tener el control de su obra y de su reproducción. La protección abarca cuestiones como las copias, la alteración, la publicación o la difusión de la obra, y reconoce al creador la capacidad de ceder sus derechos a otra persona, empresa u organización. En esencia, la ley de la propiedad intelectual se concibió para garantizar que el creador de una obra original se beneficie del uso que se le pueda dar a la misma.

Es conveniente aclarar que la ley protege a la obra en sí y no al concepto en que se basa o a la idea antes de convertirse en obra. Tampoco hace referencia a la calidad de la obra en cuestión: la calidad artística, estética o técnica son independientes de los derechos del autor.

Como detentor de los derechos de reproducción de su obra, el creador es el único que puede autorizar la difusión o el uso comercial de la misma. Sin embargo, también puede cederle los derechos de reproducción a otra persona o entidad. El contrato de cesión de derechos ha de especificar cómo, cuándo y dónde puede esa segunda persona o entidad hacer uso del material. Así, se detalla el margen temporal (de tal a cual fecha), la zona geográfica (por ejemplo, países de habla inglesa) y el precio que se paga por esos derechos. Por ejemplo, como fotógrafo, usted puede firmar un contrato con un editor autorizándole a utilizar su obra en un libro determinado, pero eso no le da derecho a emplearla para elaborar un póster o para crear un anuncio.

En fotografía digital, el problema de fondo es la dificultad para valorar la integridad de la imagen, es decir, determinar el nivel de copia o de manipulación al que se puede someter sin llegar a atentar contra los derechos de autor. Existen varios factores que indican si incluir la obra de otro creador en una obra propia constituye un delito o no. Por ejemplo, si la obra ajena se sustituyese por otra similar, ¿se modificaría drásticamente el resultado? ¿Se han elegido las mejores partes de esa obra? El material copiado, ¿se puede distinguir con claridad del resto de la obra? La copia, ¿se ha realizado para ahorrar tiempo o esfuerzo? Si responde afirmativamente a alguna de estas preguntas, puede estar seguro de haber transgredido los derechos del otro autor.

Otros de los derechos que intervienen en el ámbito de la fotografía son los de los modelos: se trata de los derechos de imagen. Si realiza unas tomas de desnudos o un retrato con fines comerciales, necesitará la autorización del interesado para publicarlas. Lo más habitual es firmar un contrato de cesión de derechos en el que la persona retratada declara dar su consentimiento para que el fotógrafo utilice las imágenes con el fin que considere oportuno sin que éste tenga que pagarle nada a aquél. Si le va a pagar a la modelo, necesitará un contrato legal, por corta que sea la sesión. Si el modelo es menor de edad, sus padres o el tutor legal tendrán que firmar en su lugar.

Pautas

- Si algo merece ser copiado, seguro que tiene precio. Esta máxima no falla a la hora de pensar en si tendrá o no que pagar derechos de reproducción.

- La copia de una imagen puede suponer una pequeña transgresión, pero el daño puede aumentar en función del uso que le dé a la copia. Utilizar la obra de un tercero para probar los filtros de un programa de manipulación supone una falta, pero el daño es pequeño, sobre todo si, al acabar, borra el archivo. Si, por el contrario, lo utiliza para ilustrar un artículo de una revista, estaríamos ante un delito grave.

- Rara vez es necesario ceder los derechos de una obra a otra persona. En la mayoría de los casos, basta con firmar una autorización. Al no firmar la cesión, la obra sigue siendo suya y no de la persona autorizada. Si no tiene más remedio que firmar una cesión, procure que le paguen lo mejor posible.

- El hecho de divulgar una obra no le da derecho al público a utilizarla. No obstante, tenga en cuenta que las imágenes que se publican en páginas web gratuitas son muy vulnerables en ese sentido.

- La venta de una fotografía o de un libro no implica la cesión de los derechos de reproducción. El comprador no puede publicar la imagen o sacar partido al texto sin consentimiento del autor.

△ ¿Cuál es la importancia del chico con respecto al conjunto de la imagen? Se trata de una copia de una imagen creada por otra persona y, por lo tanto, se podría considerar una falta a los derechos de autor. Sin embargo, es evidente que ese muchacho podría sustituirse por otro parecido y que, en esa medida, no es un elemento vital de la imagen. En cualquier caso, es mejor ser precavido y utilizar imágenes sin derechos de autor, siempre que sea posible.

△ ¿Cuál es la importancia de la chica? La copié de un catálogo de Kenzo y es evidente que supone una violación de los derechos de autor, aunque esté claro que el fin no es comercial sino artístico. Si bien en muchos casos los dueños de los derechos pueden mostrarse encantados de que se anuncien indirectamente sus productos, es preferible solicitar autorización por escrito.

ASPECTOS TECNOLÓGICOS

Cómo funciona una cámara digital

Este capítulo pretende responder a las preguntas más frecuentes sobre fotografía digital y aspectos técnicos relacionados. Es inevitable que el contenido sea algo más técnico que el de capítulos anteriores, pero no se desanime si no lo entiende todo (algunos conceptos son difíciles de captar incluso para los profesionales). Además, el ámbito ha crecido tanto en los últimos tiempos, y a tal velocidad, que muchos de los términos no han tenido ocasión de afianzarse y pueden significar dos o más cosas según el contexto. De hecho, en ocasiones incluso el contexto está poco definido. De todos modos, lo importante es que entienda algo de lo que se explica en estas páginas, aunque sea por encima. Eso le proporcionará una buena base de conocimientos que irá aumentando a base de práctica y de leer otros libros.

Formación de la imagen

El sensor más extendido es el de tipo CCD. Se trata de un dispositivo semiconductor de construcción similar a la de un chip informático, que incluye un circuito integrado de silicona. Otro de los tipos de sensores, el CMOS (del inglés, *complementary metaloxide semiconductor chip*), se usa también en cámaras digitales, aunque con menos éxito. Los chips CMOS son más sencillos y económicos que los CCD, pero presentan problemas técnicos que deslucen las ventajas de su bajo precio.

El funcionamiento de un sensor CCD es el siguiente. La luz llega al sensor situado en la superficie del chip y provoca una descarga eléctrica por debajo del mismo. La intensidad de la descarga es proporcional a la de la luz que incide sobre el chip. Así, una luz intensa provoca una descarga mayor que una luz tenue. Por lo tanto, es posible valorar la intensidad de la luz midiendo la fuerza de la descarga que emite el sensor. Por ello se puede considerar que el sensor «lee» o «mide» la luz reflejada o producida por el sujeto.

Las lecturas de cada uno de los sensores se traducen en descargas en los sensores situados en la parte inferior del dispositivo. Si pensamos en una fila de personas que se pasa cubos llenos de mano en mano y los vacía cuando llegan a la última, podremos entender cómo funcionan los sensores. La cámara mide «el agua que deja el cubo» (por seguir con el símil), y utiliza esos datos para reconstruir la escena: es como si pintara con números. Llena de color cada uno de los cuadrados y el conjunto de esos cuadrados reproduce la imagen del sujeto.

Disposición CCD

Existen dos tipos de configuraciones de sensor: la lineal y la matricial. En la primera, los sensores se disponen en una única fila. Los escáneres planos y de película y los soportes de cámaras de estudio digitales utilizan esta configuración, que a menudo cuenta con tres filtros distintos, uno para el rojo, otro para el verde y un último para el azul. La matriz está formada por una cuadrícula de sensores que cubren una zona rectangular o cuadrada de distintos tamaños (aunque casi nunca supera los 2,5 cm de ancho). Es la configuración que emplean la mayor parte de las cámaras digitales.

Reproducir el color

La base de la reproducción digital de imágenes es una cuadrícula compuesta por sensores de colores. Durante el disparo, el microprocesador de la cámara mide el valor luminoso que atraviesa cada uno de los filtros y designa un color a cada píxel en función de las lecturas de los cuatro filtros (*véase* derecha). Se trata de una interpolación (una especie de suposición) de los valores de unos píxeles basándose en los de los píxeles vecinos. De ello se deduce que un sensor de un millón de píxeles tiene una resolución de poco más de medio millón, porque el resto los necesita para llevar a cabo la interpolación.

Buena parte de la calidad de imagen de una cámara digital depende de la interpolación, que viene programada de fábrica con una gran precisión técnica. Eso explica que los modelos de una marca no interpolen la información del mismo modo que los de otro fabricante de cámaras. Asimismo, la necesidad de interpolación explica también por qué algunos defectos propios de las imágenes digitales se ven más cuando la escena cuenta con partes muy luminosas y muy oscuras, o cuando los márgenes están muy definidos (porque los valores adyacentes son demasiado distintos y la interpolación no se realiza correctamente). Tenga en cuenta que no se trata de los defectos conocidos como «escalonados» (*véase* página siguiente).

Afortunadamente, la vista filtra gran parte de esas deficiencias y tiende a rellenar los huecos. Por ejemplo, si una línea tiene una pequeña interrupción, el ojo humano la completa, siempre y cuando tenga suficiente información y los tonos de la escena lo permitan. Dicho de otro modo, la visión humana también interpola.

Equivalentes de la distancia focal

La definición de la distancia focal de un objetivo no varía, se trate de una cámara digital o de una convencional, ni depende del sistema óptico que utilice. Sin embargo, lo que sí varía la distancia focal de un edificio es el ángulo de visión, es decir, la cantidad de escena que es capaz de reproducir. Para que la distancia focal sea constante, es preciso tener en cuenta tanto la distancia focal del sistema óptico como el formato de la imagen, que se suele medir de acuerdo con su diagonal. En una cámara de 35 mm, la diagonal de los negativos de 36 x 24 mm está en torno a los 43 mm. Los objetivos cuya distancia focal coincida con esa cifra serán considerados «normales».

△ *Los sensores de la matriz CCD están cubiertos con una serie de filtros de color rojo, verde y azul. Cada filtro cubre un solo sensor. Dado que las matrices CCD suelen ser cuadradas, es difícil distribuir un número homogéneo de sensores. Es sabido que el ojo humano es más sensible al verde. Al doblar el número de filtros verdes se consigue que la imagen parezca más nítida. Así, la matriz cuenta con dos filtros verdes por cada uno rojo y azul. Cada sensor está cubierto por esos cuatro filtros.*

Eso quiere decir que permiten ver un ángulo de la escena similar a la visión del ojo humano. Las distancias focales menores proporcionan ángulos mayores (de ahí que se llamen «gran angulares»), y las mayores permiten ver menos proporción de la escena, pero con un aumento considerable con respecto al formato.

El tamaño de los sensores de las cámaras digitales varía según los modelos. El más habitual es el de 8 mm. Con ese formato, un objetivo de 8 mm vendría a ser un normal. Si lo comparamos con las cámaras de 35 mm convencionales, el 8 mm digital vendría a ser el equivalente a un 50 mm analógico. La relación se mantiene a lo largo de toda la escala, de modo que, para calcular la distancia focal de un objetivo de cámara digital, basta con multiplicar 50 mm por la distancia del objetivo de la cámara y dividirlo por la diagonal del formato del sensor. El resultado será el equivalente a una distancia focal de una cámara de 35 mm. La mayoría de los zooms de cámaras digitales tienen un alcance muy modesto: rara vez superan los 35 mm, y sólo algunos llegan a los 28 mm en su parte gran angular y a los 120 mm de teleobjetivo.

Zooms digitales

Algunos fabricantes pretenden mejorar la calidad de sus zooms facilitando efectos especiales, además de los ya tradicionales efectos ópticos propios de los zooms. Los zooms digitales funcionan del siguiente modo: captan el mayor ángulo posible, es decir, la mayor distancia focal disponible, el procesador de la cámara la reduce a un formato menor y, luego, la vuelve a ajustar a un tamaño mayor. Por lo tanto, los zooms utilizan la interpolación: no añaden información real (que, de hecho, se pierde), pero dan la sensación al usuario de que dispone de una distancia focal mayor de la que tiene en realidad. Por lo general, los zooms digitales son una pobre imitación de los convencionales y, hasta que las técnicas de interpolación no mejoren más su calidad, es preferible utilizar directamente el programa de manipulación de imágenes, puesto que permite un mayor control y proporciona mejores resultados.

Gran angulares

Es muy difícil obtener una toma gran angular, sea o no extrema, con una cámara digital. Esto se debe al reducido tamaño de los sensores (para un sensor que mide 8 mm, sería preciso utilizar un objetivo de 4 mm para conseguir un buen efecto gran angular). La reducción del formato supone un problema técnico al construir sistemas ópticos reducidos que, hasta la fecha, sólo se utilizaban en aplicaciones médicas. La solución más habitual pasa por colocar un adaptador delante del objetivo principal para aumentar el campo de visión, pero eso implica problemas de distorsión y de mala distribución de la luz. Una posible solución de cara al futuro será la creación de sensores más grandes.

El efecto escalonado

Este término remite a uno de los defectos clásicos de la representación digital que aparece cuando varía la cantidad de información de la imagen (en inglés, *aliasing* o *jaggies*). El efecto escalonado se aplica a los márgenes de las líneas que, en la vida real, vemos como suaves y que, en su representación digital, aparecen fragmentadas, irregulares o cuadriculadas, como si se tratase de los peldaños de una escalera (de ahí el nombre del efecto). Esto ocurre cuando la representación digital no está lo suficientemente definida y no puede crear una línea continua. Para que lo entienda utilizaré un símil: cuando las agujas de un reloj saltan de un segundo a otro, no captan los intervalos entre un segundo y otro. Si lo comparamos con unas agujas que se desplazan con suavidad, comprenderemos que éstas sí reproducen las fracciones de segundo. La representación escalonada (la del reloj cuyas agujas dan saltos) no es una representación completa, puesto que no plasma el fluido paso del tiempo. Con el ejemplo, es fácil entender que la mejor representación es la que no tiene saltos; por lo tanto, la mejor es la que puede plasmar cada uno de los matices con gran precisión.

En términos de imagen digital, el escalonado se produce cuando el muestreo o la medición de una escena no se produce con el detalle necesario para poder completar la imagen. El resultado no es una copia digital exacta, sino un sucedáneo o *alias*. De hecho, el detalle de las lecturas o de las muestras ha de ser, por lo menos, el doble del detalle final deseado para evitar que se produzcan defectos como el escalonado. Dado que en la vida real muchos elementos varían constantemente (por ejemplo, las líneas curvas o rectas de un coche), todas las representaciones digitales de esos temas son *alias*. Sin embargo, en la práctica, lo que importa es si el defecto se puede ver o no a simple vista.

Compresión de archivos

Utilice siempre el archivo de trabajo más pequeño que pueda de acuerdo con la calidad y con el formato que requiere la imagen final y el uso que le vaya a dar. (Para más información, *véase* tabla en la página 48.) La compresión de archivos funciona mejor en unas imágenes que con otras: los formatos fractales y JPEG dan mejores resultados con imágenes con mucho detalle porque, cuanto mayor sea el detalle, menos se apreciarán los defectos que provoca la compresión. Si lo desea, pruebe distintos grados de compresión JPEG (que se encuentran en los programas) antes de decidirse por el que le ofrezca mejores resultados.

Sin embargo, para imágenes de gran calidad, no utilice métodos de compresión JPEG, GI o fractales, porque suponen una gran pérdida de información, y no comprima el archivo hasta que haya acabado de retocarlo. Utilice métodos más fiables como LZW, con archivos TIFF, o LZ77, con archivos PNG. Por desgracia, técnicas universales y fáciles de utilizar como Stuffit no tienen el mismo efecto en archivos de imágenes que en archivos de texto. Tenga en cuenta que los archivos comprimidos tardan más en abrirse porque, antes de hacerlo, se descomprimen. Asimismo, recuerde que algunos aparatos, sobre todos los profesionales, pueden tener problemas al leer archivos comprimidos. Si va a publicar una imagen en la red, utilice formatos GIF, JPEG o, para los navegadores más modernos, formatos PNG (todos ellos son formatos de compresión).

△ *La falta de resolución o de información provoca este efecto escalonado. Como, al ampliar ligeramente la imagen, los píxeles son tan visibles, es inevitable que en lugar de la esperada diagonal suave aparezca la reproducción fragmentada de la misma.*

△ *Esta imagen tiene mucha mejor definición que la superior pero, al estar más ampliada, se empieza a ver el efecto escalonado en los cables y en los postes eléctricos. Sin embargo, con una copia de tamaño normal, el efecto es prácticamente invisible.*

Cómo funciona un escáner

Ahora tiene el libro en sus manos. ¿Qué pone en esta página? ¿Qué significa? Para averiguarlo, tiene que leerlo, es decir, «escanearlo» con su mente. Empieza a leer por la línea superior y por la izquierda. Cuando llega al final de esa línea, pasa a la siguiente. Al llegar a la última línea, ya le puede dar sentido a toda la página por la suma del significado individual de cada término y de cada frase. Bien, pues lo que acabamos de describir es, en esencia, lo que el escáner hace con la imagen: la estudia siguiendo unas pautas lógicas, la descompone y analiza sus distintos elementos, y luego los vuelve a unir para darles significado.

El escáner empieza a leer en un extremo de la imagen y avanza descifrando la información en segmentos horizontales, como si estuviese leyendo un texto. Lo más habitual es que el escáner cuente con sensores preparados para ver luz roja, verde y azul capaces de registrar la cantidad de esos colores presente en cada parte de la imagen. Cuando el escáner reconstruye la imagen, lo hace en forma de archivo digital. El resultado es la suma de esas «líneas» de lectura.

Del mismo modo que es posible introducir más información en una página si se utiliza un tipo de letra más pequeño o se reduce el interlineado, el escáner puede extraer un mayor número de datos de la imagen si analiza fragmentos más pequeños de la misma. La capacidad de medir el detalle y, por lo tanto, de captarlo determina la resolución del escáner (*véanse* págs. 140-141).

Lectura de la imagen

Los escáneres captan tanto la localización del elemento como su contenido cromático. Esos elementos o partes de la imagen reciben el nombre de «píxeles». Si el escáner analiza una imagen en blanco y negro, toma en cuenta la situación de cada píxel (igual que con las imágenes en color) y su grado de luminosidad.

La situación del píxel se define de acuerdo con la posición de los lectores del escáner en el momento del análisis. La información relativa al color procede de la lectura de sensores fotosensibles que funcionan de forma similar a los sensores de un fotómetro. Durante el escaneado, el original recibe una luz directa (que en el caso de los escáneres con adaptador para película o diapositiva, atraviesa la imagen). Los sensores miden la cantidad de luz que refleja (o transmite) cada punto. Las lecturas altas corresponden a zonas de luz y las bajas a sombras. Para reproducir la imagen, el sensor cubre paso a paso todo el original. Un escáner con una resolución de 1.200 x 1.200 ppp (puntos por pulgada) realiza 1.200 lecturas distintas por pulgada a lo largo y otras 1.200 a lo ancho.

Una lectura completa consta de hasta tres etapas. En primer lugar, una lectura preliminar o vista previa en la que se aprecia una reproducción del original con poca resolución y en la que se pueden realizar los ajustes o reencuadres pertinentes (y, en algunos modelos, el ajuste del color o de la gama tonal). La lectura final es más lenta que la inicial y se realiza con la resolución fijada por el usuario. Los escáneres, que leen tiras de diapositivas o de negativos, realizan un índice antes de la vista previa. Los escáneres que realmente realizan una lectura en tres pasos están algo anticuados: la lectura final se hace en tres pasadas distintas: una para los componentes rojos de la imagen, otra para los azules y otra para los verdes.

El control del escáner

El control del escáner lo realizan unos programas conocidos como *drivers*. El usuario ha de instalar el *driver*

◁ Los drivers *del escáner permiten fijar parámetros como, por ejemplo, la resolución, y, en algunos casos, ofrecen la posibilidad de modificar las características del archivo resultante. Un buen* driver *permite al usuario ajustar el color y el tono de la imagen antes de realizar la lectura definitiva. El grado de control varía mucho según los programas. Lo ideal es que el escáner produzca un archivo lo más perfecto posible ya que eso evita tener que realizar muchos retoques después. Los controles que aparecen en esta ilustración pertenecen al modelo CoolScan LS-2000 de Nikon.*

en el ordenador antes de empezar a utilizar el escáner. Este proceso resulta más sencillo con ordenadores Apple Mac que con PC. Existen *drivers* de dos tipos. Los independientes son programas normales y generan archivos que necesitan de otros programas para poder abrirse o utilizarse. Los conectores o *plug-in* actúan desde otros programas como, por ejemplo, Adobe Photoshop. En este caso, el archivo resultante se «importa» al programa preparado para su uso. En la práctica, la mayoría de los escáneres incorporan ambas opciones y los controles del escáner se parecen mucho en unos y otros.

Tenga en cuenta que dos modelos de escáner de distintos fabricantes pueden ser idénticos en todas sus prestaciones, y diferenciarse sólo por los *drivers* que emplean.

Si puede, pruebe el *driver* antes de realizar la compra: algunos son más comprensibles y más fáciles de usar que otros.

Tipos de escáneres

En la práctica, existen dos clases de escáneres, los que son accesibles económicamente y los que no se pueden pagar. Los modelos más económicos cumplen con su función bastante bien y los caros lo hacen de forma sobresaliente. De todos modos, la tecnología avanza deprisa con lo que los precios siguen bajando y la calidad va en aumento. Para los aficionados a la fotografía, los escáneres que mejor relación calidad-precio ofrecen son los modelos para negativos de 35 mm. Suelen venderse con un adaptador para películas de sistema APS (Advanced Photo System).

Las tiras de negativos o las diapositivas con marco se insertan en un compartimento situado en la parte frontal del aparato. Todos los escáneres de película leen tanto negativos como diapositivas en blanco y negro o color. Cuestan aproximadamente lo mismo que un zoom de buena calidad y permiten obtener copias de una calidad suficiente como para imprimirlas en tamaño A5. Si puede invertir casi el doble, conseguirá un escáner capaz de generar copias con calidad de publicación a tamaño A4. De hecho, la mayoría de las imágenes que ilustran este libro se escanearon con modelo para película que costó lo mismo que un cuerpo de cámara fotográfica profesional.

Los escáneres económicos ofrecen resoluciones de hasta 1.200 ppp. Para una calidad de publicación con tamaño A4 a partir de una diapositiva de 35 mm se requiere una resolución mínima de 2.700 ppp. Si tiene que escanear negativos APS, compruebe antes el precio del adaptador ya que podría encarecer considerablemente la compra.

Si desea escanear copias o ilustraciones (*véase* pág. 132 para más información sobre derechos de autor), necesitará un escáner plano, que tiene el aspecto de una fotocopiadora. Los originales se colocan mirando hacia el vidrio o hacia la base del escáner. Muchos escáneres planos cuentan con un adaptador para diapositivas.

Los escáneres planos económicos trabajan con resoluciones de 600 ppp. Sin embargo, tienen la ventaja de que permiten empezar a trabajar con fotografía digital sin desembolsar fuertes sumas. Un escáner plano puede costar el equivalente a veinte carretes de diapositivas en color, y la calidad que ofrecen es más que suficiente para publicar imágenes en la red.

Profundidad de color

Los fabricantes de escáneres utilizan cifras que valoran la calidad de sus modelos. El valor «profundidad de color», que se expresa como «profundidad de color 36 bits» o «profundidad de color 30 bits», remite a la forma en que se codifica el color. Una profundidad reducida distingue menos colores que una elevada. No está de más recordar que la realidad es siempre más complicada, puesto que el resultado depende en gran medida de la forma en que el fabricante asigne el código disponible a distintas densidades. Para una buena calidad fotográfica, el mínimo son 24 bits.

Densidad máxima (D-max) y gama de densidades

La resolución del escáner no es el único valor que conviene tener en cuenta al elegir el modelo. Fíjese en la densidad máxima que es capaz de leer; cuanto más elevada, mejor. Una cifra elevada implica que el escáner es capaz de extraer mucha información de las zonas oscuras de la imagen. De lo contrario, si la densidad máxima es baja, las copias resultantes tendrán un aspecto plano y poco detalle en las sombras.

Las densidades altas corresponden a los modelos más caros porque los sistemas de iluminación que emplean los escáneres pueden producir brillos, y sólo los que están diseñados con cuidado y son de buena calidad lo pueden

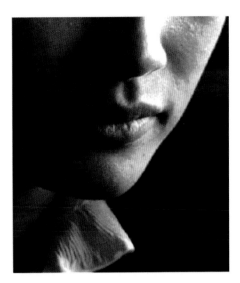
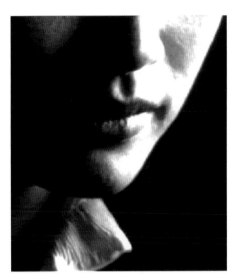

evitar. Como los fotógrafos saben, un sistema óptico en el que se genera un brillo no reproduce correctamente los negros... lo mismo ocurre con un escáner. Existe otra clase de escáneres, los de tambor. Cuentan con una densidad máxima mucho mayor y, por ello, son imprescindibles para lograr una excelente calidad de reproducción. Por desgracia, se trata de aparatos demasiado caros y sólo se los pueden permitir los laboratorios profesionales.

La gama de densidades también nos informa acerca de la calidad del escáner. Mide el rango de tonos que puede captar el escáner (desde los más claros hasta los más oscuros). (*Véase* pie de fotografía, derecha.)

Tamaño del original

Al escoger el escáner, compre el modelo que pueda reproducir originales del tamaño más grande de sus originales habituales. En cuanto a los escáneres de película, lo habitual es el formato de 35 mm, que suele ser suficiente en la mayoría de los casos. Si necesita escanear un formato mayor en algún momento, le saldrá más a cuenta acudir a un laboratorio profesional que comprar un escáner de mayor formato. Por lo general, un escáner plano de tamaño A4 es más que suficiente para escanear fotografías de hasta 20 x 25 cm. Un escáner de tamaño A3 sale mucho más caro y no siempre es la mejor opción, salvo si se utiliza de forma habitual ese formato.

Recuerde que, al utilizar un adaptador para diapositivas en un escáner plano, el tamaño que se puede escanear es menor. Por ejemplo, un escáner que puede leer originales de hasta 20 x 28 cm (A4) con luz reflejada sólo podrá leer diapositivas de hasta 20 x 25 cm.

Otros usos

Además de utilizar el escáner como cámara (*véanse* págs. 48-49) para generar un original, con el programa adecuado (que a menudo se distribuye con el escáner) es posible transformar texto impreso en un archivo de tratamiento de texto. El programa analiza los signos de las letras y los traduce a un formato que el procesador de palabras es capaz de entender. Esto resulta de una gran utilidad en el hogar puesto que, una vez digitalizados, los documentos ocupan mucho menos espacio y se pueden catalogar y localizar con gran rapidez.

△ *Al elegir un escáner, fíjese en la gama de densidades y en el valor de densidad máxima. En la primera imagen (superior izquierda)* el escáner captó el detalle de las luces (ofrece una buena gama de densidades) y de las sombras (tiene una densidad máxima alta). *En cambio, en el otro ejemplo (superior derecha)* falta detalle en las luces y en las sombras lo que reduce la calidad de la imagen.

El control del color

Casi todos los textos que hablan de la gestión del color empiezan por explicar que los monitores no generan el color igual que las impresoras de inyección de tinta y detallan a qué se deben los problemas de reproducción del color. De hecho, dos modelos de impresoras distintos pueden tener problemas para reproducir un mismo archivo de forma idéntica. Y los aficionados a la fotografía saben que dos carretes o cajas de papel de la misma marca variarán y responderán de distinta forma a una misma exposición. Con la llegada de la fotografía digital, el problema de la precisión del color se ha complicado en lugar de resolverse. Esto último se debe a la variedad de sistemas de generación del color: así, el monitor utiliza elementos fosforescentes que emiten luz y la impresora emplea tinta que absorbe la luz.

La importancia de la gestión del color

Una buena gestión del color se traduce en un ahorro de tiempo, materiales y problemas. Los fotógrafos quieren conseguir copias fotográficas acordes con el original. Para ello, no basta con aplicar los conocimientos del laboratorio fotográfico al «laboratorio» informático, ya que los aspectos técnicos de este último son mucho más complejos. Lo primero es escanear la imagen o descargarla de la cámara digital al ordenador para trabajar con ella. El usuario puede querer imprimirla directamente, enviarla a un laboratorio fotográfico para que lo haga o entregarla a una revista para su publicación. Si el sistema de color está calibrado según estándares universales, no experimentará ningún problema y todo el mundo verá la imagen de forma muy similar.

Calibrar el monitor y la impresora

En general, el control del color para usuarios que trabajan una impresora personal se limita a lograr que la imagen que aparece en el monitor encaje con la que produce la impresora conectada al ordenador. Los usuarios que han trabajado en un cuarto oscuro tradicional entenderán que es como realizar una tira de pruebas antes de la copia definitiva para ajustar los parámetros de la ampliadora. Una vez calibrada la ampliadora, el fotógrafo no tiene que repetir el proceso siempre y cuando no se introduzcan cambios importantes. Si todo permanece igual, las futuras copias serán iguales a la primera. El ajuste que permite lograr esa regularidad de resultados se conoce como «calibración».

Para empezar, ha de conseguir unas condiciones de trabajo normales. El monitor debe calentarse por lo menos treinta minutos antes de empezar y la impresora ha de contar con un cartucho de tinta usado, pero no a punto de agotarse. Cargue el papel que utilice habitualmente para las copias fotográficas de buena calidad. Por último, elija la iluminación de la habitación: los especialistas recomiendan que la habitación esté a oscuras, pero eso es prácticamente imposible en la mayoría de los casos. Corra las cortinas y encienda una lámpara de sobremesa, pero evite que la luz se refleje directamente sobre la pantalla.

A continuación, fije los parámetros normales del monitor. Éstos se modifican a través de un menú del sistema operativo o a través de botones situados en el propio monitor. Si al restituir los parámetros normales la pantalla queda demasiado oscura o demasiado clara, ajústela para que le sea cómodo trabajar en ella. Si el programa lo permite (es el caso en los Apple Mac modernos), asigne un valor Gamma 1.8 al monitor y un punto blanco de D65 (equivale a una temperatura de color de 6.500 K).

Después, imprima un archivo de buena calidad, a poder ser, uno en el que, además de escanear la imagen, la haya corregido hasta dar con el resultado deseado. Es evidente que conviene que la imagen tenga una buena gama cromática, en la que se incluyan negros, tonos neutros y blancos. Ni qué decir tiene que la impresión ha de ser de la mejor calidad disponible.

Luego, compare la copia con la imagen de la pantalla bajo una buena luz. Lo más probable es que se parezcan mucho, pero que presenten diferencias de equilibrio de color o de contraste. Necesita ajustar los parámetros del monitor. Puede acceder a ellos a través del sistema operativo o con los botones del monitor. Ajuste primero el contraste y después el color. No podrá ajustar todos los colores pero, si consigue que el blanco, el negro y los grises coincidan, habrá hecho un buen trabajo. No se preocupe si constata que, al cambiar los colores, altera sin quererlo el contraste. Tómese su tiempo y pruebe cada uno de los controles para ver qué efecto produce cada uno.

Una vez fijados los valores adecuados, anótelos o fije con cinta adhesiva los botones para evitar que se cambien por error.

Éste no es el procedimiento técnico más correcto, pero es el más sencillo. Sólo es recomendable si no va a intercambiar archivos con nadie o si, en caso de hacerlo, la otra persona no tendrá que retocar o imprimir la imagen.

Calibrar el escáner

Para mejorar aún más la homogeneidad de resultados del equipo, puede ajustar el escáner. Tal vez haya comprobado que, tras cada escaneado, tiene que aumentar el brillo y reducir el rojo de la imagen resultante. De ser así, ¿por qué no modificar el brillo y reducir el rojo antes de que el escáner cree el archivo?

◁ *Estos ejemplos muestran la importancia de calibrar el color. La primera imagen (extremo izquierda) representa la que se veía en pantalla (teniendo en cuenta los límites que impone la impresión para ilustrar el libro): los colores tienen fuerza y los blancos son puros. En la imagen siguiente (izquierda) se aprecia el resultado tras una impresión típica. La imagen resultante tiene menos contraste y menos brillo, y los blancos son grisáceos. Un ajuste cuidadoso garantiza que lo que ve en pantalla será igual a lo que salga de la impresora.*

La mayoría de los escáneres cuentan con *drivers* que permiten cambiar los parámetros e introducir correcciones. Busque una imagen en color normal y escanéela cambiando los parámetros. Utilice más verde en uno de los casos y menos rojo en otro, y grabe los parámetros con el nombre del archivo resultante. Después, abra los distintos archivos y estudie cuál necesita menos correcciones. Eso le indicará qué conjunto de parámetros es más satisfactorio y, por lo tanto, cuál debe elegir como estándar. Borre las otras combinaciones y deje sólo la elegida. Por supuesto, si cambia el tipo de original que escanea, necesitará repetir el proceso de calibración y elegir los parámetros que mejor se ajusten a las nuevas circunstancias de trabajo.

Calibraciones avanzadas

Si va a compartir o intercambiar su obra con asiduidad, necesitará trabajar con estándares de color reconocibles por otros sistemas y con los perfiles ICC que se utilizan en los sistemas de gestión del color (*colour management system*, CMS) como el ColorSync de Apple. Cada imagen contiene un «perfil» ICC perteneciente al ordenador en que se creó. Cuando el archivo se utiliza en otro ordenador, éste lee el perfil y realiza los ajustes automáticamente para garantizar que los colores del monitor inicial correspondan con el final.

Lo ideal es seguir el procedimiento siguiente. Si puede, utilice perfiles ICC de acuerdo con los parámetros necesarios para su impresora, la del estudio, o la de la empresa para la que trabaje. En cuanto al canal RGB, utilice un estándar industrial como SMPTE-240 M. Como ya hemos visto, es preferible trabajar con una temperatura de color de 6.500 K y fijar la gama del monitor en 1.8. Si necesita más detalles o más explicaciones, consulte el manual de Adobe Photoshop o del programa que utilice, o algún libro especializado en fotografía digital.

Gama completa de color

En el ámbito de la fotografía digital, es posible reproducir, grabar o proyectar una gama completa de color con gran precisión.

Paradójicamente, la gama de colores más completa se reproduce, igual que ocurre en un monitor en color, gracias a la combinación de rojo, azul y verde. La otra gama completa es la de las tintas de impresión, el formato CMYK. Éste es mucho menor que el que emplean los monitores en color.

De ahí surge el concepto de «fuera de gama», que indica que el color que se puede reproducir con un formato no se puede reproducir con otro. Imaginemos que ve un azul eléctrico, un púrpura intenso o un escarlata luminoso en pantalla. Si pretende reproducirlos en la copia se sentirá frustrado, porque es imposible: esos tonos quedan fuera de gama para la impresora.

Millones de colores

La expresión «millones de colores» no debe confundirse con la «gama completa de color», ya que la primera mide la cantidad de colores que puede mostrar un monitor en color. De un monitor en blanco y negro se dice que es bicolor. Los primeros monitores en color podían reproducir hasta 256 colores, lo suficiente para gráficos, pero no para imágenes realistas, que emplean miles de colores. Para trabajar en fotografía digital, es necesario contar con una pantalla capaz de mostrar millones de colores, lo cual se suele expresar mediante los valores 16,8 y 16,7 millones de colores. La otra forma de referirse a este mismo concepto es emplear el término «profundidad de color». En ese caso, el valor 24 se refiere a millones de colores. La mayor parte de los monitores actuales son capaces de reproducir millones de colores, pero sin el *hardware* adecuado (por ejemplo, las tarjetas de vídeo) sería imposible reproducirlos. Una gama de colores tan amplia supone un gran esfuerzo para el ordenador. Si trabaja con una profundidad de color elevada sin un *hardware* profesional, observará que el funcionamiento del ordenador se ralentiza mucho.

◁ *Un diagrama en un espacio de color ideal tiene este aspecto. La esfera incluye todos los colores posibles. Uno de los ejes, en este caso el vertical, va desde los tonos más claros a los más oscuros (de los blancos a los negros) y no contiene ningún color. En ángulo recto, se encuentran ejes que van del rojo a su complementario, el verde. Un tercer eje perpendicular a ambos va del amarillo al azul. Así pues, el ecuador de esta esfera cuenta con todos los colores puros y el centro corresponde a los tonos medios. Un modelo como éste permite visualizar y entender las relaciones entre los distintos colores mejor de lo que lo haría cualquier explicación verbal. Se pueden realizar modelos similares de otros espacios de color. Cada uno cuenta con ventajas y desventajas.*

Espacio de color

Un espacio de color es una construcción abstracta o modelo que representa todos los colores que puede reproducir un formato de color. Casi todos esos espacios utilizan tres parámetros o factores. Por ejemplo, el espacio RGB define el color según su contenido en rojo, en verde y en azul. HSV define el color de acuerdo con valores de tonalidad, de saturación y de brillo. Si cada parámetro se equipara a un eje, entonces podría decirse que una imagen con tres ejes define un espacio tridimensional. De hecho, el espacio de color RGB reúne en su interior todos los colores que se pueden reproducir con un sistema determinado.

Ese concepto permite comparar espacios de color de distintos sistemas y observar sus deficiencias, lo cual, a su vez, permite pensar en cómo minimizarlas al pasar la imagen de un sistema de color a otro.

Los secretos de la resolución

No me extrañaría que hubiese depositado todas sus esperanzas en este apartado del libro, ya que la información sobre la resolución es el ámbito más inexacto y contradictorio de todos los relacionados con la fotografía digital. Para evitar confundirse aún más, es necesario recordar que «resolución» es un término que se aplica a dos procesos distintos e incompatibles (existe un tercer sentido que se detalla más adelante).

El primero de esos procesos es el de la lectura de la fotografía digital (o *input*), que se relaciona con el escáner o con la cámara digital. El segundo proceso es el de salida (o *output*) del archivo digital, lo cual suele producirse por medio de una impresora de inyección de tinta.

Resolución de entrada

En la etapa del escaneado, la resolución de entrada mide la cantidad de detalle que el escáner o la cámara son capaces de captar. Así, una resolución de 600 ppp (puntos por pulgada) significa que el escáner «lee» 600 puntos equidistantes dispuestos en cada pulgada lineal del original, y capta la información cromática de cada uno de esos puntos. Sin embargo, un escáner tiene que cubrir una superficie bidimensional. Así, en una pulgada cuadrada, el escáner lee 600 puntos a lo ancho por 600 de largo. Por lo tanto, el número total es 600 x 600, 360.000 puntos o elementos de la imagen o, lo que es lo mismo, píxeles por pulgada cuadrada.

Hasta aquí, lo que el escáner ha hecho es dividir el original en una especie de cuadrícula de elementos de la imagen. Lo importante es que esos píxeles pueden reproducirse con el tamaño de salida que se quiera pero, por grandes o pequeños que sean, su número es siempre el mismo (salvo que se cambie la resolución).

Esto último es especialmente pertinente al hablar de cámaras digitales. En ese caso, la resolución no se expresa como una densidad, píxeles por pulgada, sino que se facilita un número de píxeles determinado. Esto es así porque el tamaño real del sensor y de sus componentes no es relevante. La resolución de una cámara digital puede ser 1.280 x 960 píxeles. Eso quiere decir que el sensor lee 1.280 píxeles a lo largo de la imagen y 960 a lo ancho. La cifra total sería 1.228.800.

Tamaño de los píxeles

Al reproducir la imagen, el usuario debe definir el tamaño de los píxeles. Imaginemos que tenemos un tablero de ajedrez. Si cada cuadrado mide 1 x 1 cm, todo el tablero medirá 8 centímetros cuadrados. Si reducimos el tamaño de cada cuadrado hasta ocupar un octavo de un centímetro, el tablero se reduce 8 centímetros cuadrados proporcionalmente hasta 1 centímetro cuadrado. Si, por el contrario, cada cuadrado midiese un kilómetro, el tablero sería enorme y alcanzaría los 64 kilómetros cuadrados. Sin embargo, el número de cuadrados no varía, sea cual sea el tamaño final del tablero. Lo mismo puede decirse de los píxeles de una imagen. La cantidad de píxeles de una imagen no varía, pero eso no impide que el archivo se

pueda imprimir en tamaño póster o en tamaño sello. La resolución de entrada o inicial, la que se creó en el momento del escaneado, permanecerá igual a menos que el usuario cambie el tamaño del archivo. Así pues, repito: el tamaño de un archivo digital es igual al margen del tamaño de los píxeles de la copia.

Resolución del dispositivo

Antes de imprimir el archivo, es necesario considerar las características del dispositivo de salida que se emplea. La

resolución de un aparato como podría ser una impresora se mide por el número de puntos en los que puede inyectar tinta en una página. Este aspecto de la resolución es totalmente distinto de la resolución de entrada, puesto que no tiene que ver con el concepto de «detalle» de la imagen. Lo esencial es que la impresora ha de saber dónde puede colocar el punto de tinta: es la llamada distribución de puntos. En este contexto, la resolución mide la densidad de los puntos distribuidos. Por ejemplo, una resolución de 720 ppp (puntos por pulgada) implica que la impresora sabe dónde colocar una media de 720 puntos de tinta por pulgada lineal. Evidentemente, a mayor densidad de puntos, mayor detalle de la copia final. Se podría hacer el símil con las películas de grano fino que producen imágenes de mayor calidad que las de grano visible.

En cualquier caso, si una impresora tiene una resolución de 1.440 ppp, eso no significa que pueda mostrar un detalle tan preciso y pequeño como sería $1/1.440$ de pulgada (*véase* «Resolución de la impresora», págs. 142-143).

Resolución de entrada y del dispositivo (de salida)

Llegados a este punto, es oportuno reunir la resolución de entrada con la del dispositivo (de salida). Ambas interactúan y producen la resolución saliente (o de *output*), que mide el detalle que es capaz de reproducir el dispositivo, en este caso la impresora. Se mide en líneas por pulgada o por milímetro (se sigue hablando de «líneas» por cuestiones de tradición).

△ *El tamaño del píxel afecta al tamaño del archivo, pero aumentar la resolución del archivo no proporciona más detalle que el inicial, aunque los píxeles sean más pequeños. Esta fotografía de una pipa (superior derecha) medía 10 cm de ancho y se realizó con una resolución de 72 píxeles por pulgada. El resultado tiene un marcado efecto «pixelado». Al pasar a 300 píxeles por pulgada (superior izquierda) sin modificar el tamaño de la imagen, se aumenta la resolución. La imagen tiene un acabado mucho más suave, pero no se ha ganado detalle. Fíjese en que en la imagen pixelada hay cuadrados mucho más grandes, además de los pequeños cuadrados que surgen alrededor de la pipa. Esos cuadrados de gran tamaño se deben a la compresión del archivo al pasarlo a formato JPEG, y se aprecian mejor en las zonas con tonalidades homogéneas. Alrededor de la pipa se pueden apreciar otros defectos que se deben también al uso del formato JPEG.*

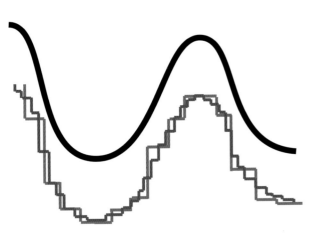

◁ En este diagrama, la imagen original está representada por la línea negra. Oscila ligeramente desde los valores más altos (las luces) hasta los más bajos (las sombras) una y otra vez. Eso podría representar los cambios en una zona borrosa en la que se pasa de las luces a las sombras para volver a las luces. La línea roja representa una copia digital de poca calidad; no tiene la suavidad del original y es poco adecuada en varios puntos, sobre todo cuando cambia de dirección. Esto se debe a que toma las muestras o realiza las lecturas del original con una frecuencia baja, lo cual hace que pierda información y no detecte los cambios hasta después de haberse dado. La línea azul muestra un resultado mucho más satisfactorio porque el muestreo se produce con el doble de frecuencia que en la línea roja. Por lo tanto, esta última reproducción tiene un aspecto mucho más suave y preciso. Aun así, dado que el original cuenta con más detalle, ninguna de las representaciones digitales del mismo tiene la calidad suficiente.

Entonces, ¿en qué se diferencian? En que el detalle máximo que se puede imprimir o mostrar depende del dispositivo que se emplee. Por ejemplo, supongamos que la imagen proporciona un rango de detalle de 100 píxeles por pulgada. Si el dispositivo sólo puede distribuir 72 puntos por pulgada, la copia final no tendrá el detalle que cabría esperar. De todos modos, el detalle que finalmente aparecerá depende también de la información que llega a la impresora o al dispositivo: si es menor que la que puede plasmar, la imagen no ganará detalle. Tenga en cuenta que existe otro factor relevante: la mayor parte de la resolución se destina a la creación de tonos medios (el paso progresivo de blancos a negros; *véase* pág. 142).

La resolución en la práctica

La unidad fundamental es el píxel: todas las cuestiones relacionadas con la resolución de la imagen o del tamaño de la copia dependen del número de píxeles que contiene la imagen en el momento de ser leída por el escáner o captada por la cámara digital. Ahora bien, imaginemos que los píxeles tienen el mismo tamaño que en el original, eso significaría que la copia tendría el mismo tamaño que el original.

No conviene cambiar el tamaño de los píxeles (por ejemplo, agrandarlos de 0,0001 pulgada a 0,05 pulgadas produce un resultado confuso y lleno de errores), y lo más aconsejable es referirse a la copia por el número de píxeles o puntos por pulgada. Así, si partimos de una imagen de 2.000 píxeles de largo, una copia de 200 puntos por pulgada generaría una imagen de 10 pulgadas de largo (2.000 dividido por 200). Esta cifra mide la resolución de salida, puesto que evalúa la cantidad de información que contiene la imagen. Nótese que el valor no se refiere al detalle que puede reproducir la impresora o cualquier otro dispositivo de reproducción en sí.

La forma más sencilla de controlar el tamaño de la copia es cambiar el tamaño de la imagen. No obstante, al hacerlo se altera el factor de calidad. La regla dice que la proporción entre resolución de entrada y de salida debe ser de, por lo menos, 1,5 e, idealmente, de 2. Eso quiere decir que, si analiza los archivos y la reproducción final, debe tener 1 $^1/_2$ píxeles por línea o punto de la copia. Por ejemplo, si la resolución de la copia es de 133 lpp (líneas por pulgada), la imagen debe contar con 200 puntos por pulgada. De todos modos, es posible que le resulte más fácil guiarse por pautas como las que se detallan en la página 50. Los programas de manipulación de imágenes, igual que la mayoría de los *drivers* de escáneres, realizan los cálculos de forma automática.

Resolución del objetivo

Llegados a este punto, es conveniente revisar la noción de resolución de entrada. Se ha visto que los problemas de ajuste entre dos sistemas que trabajan unidos puede provocar una «pérdida» de la calidad de uno de ellos. La resolución de entrada depende del número de píxeles del sensor. Sin embargo, ese factor no tiene en cuenta la resolución de la imagen que llega al sensor.

La contribución del sistema óptico a la resolución entrante no es nada desdeñable. De hecho, la resolución final de los sensores y del objetivo depende de la calidad de ambos y de la relación que establezcan entre sí. Los diminutos chips CCD con su gran densidad de sensores complican sobremanera el diseño de la óptica. Los objetivos han de tener una gran resolución para poder aprovechar el potencial de los sensores. Las cámaras digitales de segunda generación fabricadas por Nikon, Minolta y Olympus destacan tanto por la calidad extrema de sus objetivos como por lo avanzado de su tecnología electrónica.

Es posible que se pregunte por qué no se fabrican sensores de mayor formato, puesto que eso resolvería el problema de la falta de gran angular en las cámaras digitales, entre otros. Por desgracia, al agrandar una matriz CCD se aumenta el «ruido», es decir, las molestas señales eléctricas. Ese ruido resultante es prácticamente imposible de filtrar y confunde los cálculos de la interpolación.

Para acabar

Igual que ocurre en la fotografía convencional, la cantidad de detalle que reproduce la imagen final depende de una serie de procesos que conducen hasta ella, desde la captación de esa imagen hasta la impresión. Eso incluye otros factores como, por ejemplo, el tipo de papel en el que se imprime (*véanse* págs. 142-143).

△ Estas dos ilustraciones muestran muy ampliados los resultados que se obtienen con dos impresoras distintas. Ambas utilizan tintas CMYK (cian, magenta, amarillo y negro). Ambas cuentan con la misma resolución. Sin embargo, la primera impresora utiliza un punto de tinta más fino y una mayor densidad de puntos -en otras palabras, tiene una resolución de salida superior- que la otra y, sin embargo, el resultado es muy parecido. La falta de diferencia significativa se debe a que ambas copias se realizaron a partir de los mismos datos.

Cómo funciona una impresora

De todos los avances que han hecho posible el auge de la fotografía digital, el más importante es, sin duda, la invención de las impresoras de inyección de tinta. Gracias a ellas, el usuario tiene a su alcance un «cuarto oscuro» digital con una excelente relación calidad-precio. Por menos de lo que cuestan cuarenta carretes de color, es posible adquirir una impresora que proporcione una calidad casi fotográfica en imágenes de tamaño A4. De hecho, a simple vista, una copia impresa con el método de inyección de tinta parece igual a una copia fotográfica convencional. Para realizarla, bastan unos quince minutos de impresión, a cambio de los cuales el usuario puede olvidarse de las diluciones de productos químicos, de tener que cegar una habitación y de manejar una ampliadora.

La clave del funcionamiento de una impresora está en un alto grado de miniaturización. Los fabricantes de impresoras pueden vender unidades relativamente económicas porque tienen un gran volumen de ventas y porque reinvierten una parte de sus ganancias en investigaciones que les permitan crear componentes que son verdaderas miniaturas. Eso explica que muchas impresoras puedan inyectar incluso 1.000 puntos por pulgada lineal (ppp) sin que eso vaya en detrimento de su velocidad. Las impresoras actuales consiguen resoluciones de salida muy superiores a las primeras versiones y, sin embargo, no imprimen más lentamente que aquéllas.

Impresoras de inyección de tinta

La impresora más popular es la de inyección de tinta, que, como su nombre indica, inyecta diminutas gotas de tinta en lugares concretos de la hoja. Uno de los métodos consiste en proyectar la tinta por ráfagas de calor. El calor provoca una burbuja; de hecho, la tinta llega a hervir, de tal modo que empuja una gota hacia la superficie del papel. El otro método pasa por el uso de un cristal piezoeléctrico, una sustancia que cambia de forma al recibir una carga eléctrica. El cristal se encuentra en una tobera llena de tinta y, al recibir la electricidad, vibra, se contrae y expulsa una gota de tinta. Las dos técnicas se emplean en las impresoras personales. En los aparatos de uso industrial se produce un flujo de tinta constante que se lanza al papel en el momento preciso.

La tobera no es sino un elemento más de la impresora. Cada unidad cuenta con varias toberas individuales conectadas a los depósitos de las diferentes tintas de colores. Para realizar copias fotográficas, lo habitual es trabajar con cuatro tintas. En cualquier caso, las impresoras que trabajan con seis tintas dan mejores resultados. A los tradicionales cian, magenta, amarillo y negro se añaden un cian claro y un magenta claro o un naranja y un verde.

Impresoras láser

Este tipo de impresoras utiliza una técnica distinta. En lugar de cartuchos de tinta, emplean un tóner formado por pigmentos sólidos que se combinan con la acción de un rodillo de fijación que se calienta y transfiere la tinta a la hoja. Este sistema se emplea tanto en impresoras muy pequeñas que ofrecen una calidad casi fotográfica como en impresoras profesionales de gran formato (y mucho más caras). Existe un modelo de ALPS que logra copias en A4 de gran calidad por poco más de lo que cuesta una impresora de inyección de tinta.

Resolución de la impresora

¿A qué se refiere realmente la expresión «resolución de la impresora»? Una impresora moderna es capaz de imprimir hasta 1.400 puntos de tinta por pulgada lineal. Sin embargo, no todos esos puntos se dedican a plasmar detalle de la imagen. El motivo de esto último es que la mayoría de las impresoras no controlan la intensidad de la tinta que proyectan, ya que sólo tienen la opción de proyectar o no proyectar tinta en un punto dado. Para simular tonos medios, utilizan grupos de puntos, lo cual produce una gradación suave natural del blanco al negro llamada «medio tono».

Imaginemos que miramos un tablero de ajedrez. Visto desde lejos, los cuadrados blancos y negros se mezclan y dan la sensación de ser grises medios.

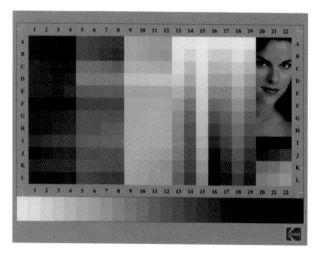

◁ Extremo izquierda: *para probar las impresoras y los escáneres se necesita una tabla de color como la que aparece en la ilustración. En ella se muestran gamas de colores con distintas intensidades.* Izquierda: *un primer plano extremo de una fotografía que, a simple vista, tiene una buena calidad muestra que, de hecho, está formada por una trama de puntos que se unen visualmente entre sí para formar puntos de mayor envergadura. Esto limita la nitidez del conjunto y reduce la gradación tonal al tiempo que aumenta el contraste. Los papeles de buena calidad diseñados especialmente para la impresión por inyección de tinta evitan muchos de estos problemas.*

Cuantos más puntos cuadrados negros, más oscuro parece el tono del conjunto y, si se pintaran de blanco, el resultado parecería más claro. Cada vez que elimine o añada un cuadrado gris, el tono del tablero cambia de tonalidad. Y, puesto que cuenta con 64 cuadrados, el tablero tiene 64 grados de grises posibles representados por un cuadrado y los ocho que lo circundan.

De hecho, se necesita un mínimo de 200 tonos de gris para conseguir una buena gradación de tonos. Ése es el mismo método que emplea una impresora para crear tonos medios: juntar más o menos puntos de tinta negra. El proceso limita el detalle que puede imprimir. En la práctica, una resolución de 200 ppp es suficiente para una calidad de imagen aceptable. Si la impresora puede distribuir 1.200 puntos por pulgada, cuenta con 6 puntos para crear una gama continua. Si multiplica las cuatro tintas de las impresiones en color, no le costará comprender que pueda reproducir una gama completa de tonos y colores.

El cálculo matemático es mucho más complicado, porque tiene en cuenta factores subjetivos. Las mejoras en este ámbito no encarecen mucho el producto, ya que el fabricante se limita a cambiar el programa que controla la impresora. Eso explica que, en la actualidad, existan muchos modelos de última generación a un precio increíblemente bajo.

El control de la impresora

El ordenador controla la impresora gracias a un programa especial que el fabricante proporciona junto con el equipo. Conseguir que la imagen tenga los colores adecuados y la nitidez requerida es técnicamente mucho más complicado de lo que parece. Además, los *drivers* proporcionan al usuario el control de la impresora. En fotografía digital, es de suma importancia poder controlar y modificar totalmente la calidad del color. Algunos *drivers* «mejoran» la reproducción del color sin avisar al usuario; otros proporcionan un control casi profesional. Uno de los requisitos más prácticos es poder comprobar el estado de la impresora desde el ordenador o, por ejemplo, ver el consumo de tinta o alinear los cabezales en lugar de tener que hacerlo oprimiendo botones del aparato.

El papel

Sin embargo, la impresora no es lo único que influye en la copia. Para sacarle el máximo partido a la impresora es necesario escoger un buen papel. Los papeles brillantes de calidad concebidos para impresiones con inyección de tinta proporcionan acabados más nítidos y colores más intensos. De todos modos, su manejo es delicado y su acabado brillante no siempre es oportuno, especialmente cuando se busca un resultado informal. Para conseguir copias de calidad fotográfica, es importante utilizar un papel grueso diseñado para ese fin. Los comercializan con distintos acabados: brillantes, con textura y semimates, igual que ocurre con los papeles fotográficos convencionales.

Al elegir el papel, piense en el tiempo que necesita para secarse: algunos tardan horas y otros salen secos de la impresora. Algunos tipos de papel tienen una superficie muy delicada que apenas se puede tocar cuando se acaba de imprimir; su problema es que incluso pueden aparecer marcas del rodillo de la impresora. Otro de los problemas de los papeles de mala calidad es que pierden la forma con la humedad. Los papeles actuales toleran mucho mejor el agua que los de hace unos años; sin embargo, aun así, no está de más realizar una prueba antes de empezar. Compre un paquete de muestra con varios tipos de papel del mismo fabricante para hacer pruebas, y elija el más adecuado.

También puede probar otros tipos de papel no especialmente concebidos para la impresión como, por ejemplo, el papel para acuarelas, los papeles hechos a mano e incluso el papel fotográfico normal. El resultado no será excesivamente nítido (tal y como se muestra en la ilustración inferior) porque estos papeles no tienen capas preparadas para recibir la tinta que inyecta la impresora.

Permanencia de la imagen

El talón de Aquiles de la impresión de tinta es el interrogante que plantea la permanencia de la imagen. Lo más prudente es partir de la base de que ningún proceso ofrece resultados totalmente permanentes y de que las copias digitales lo son menos que las basadas en los haluros de plata, incluyendo las copias en color (para más información sobre este particular, *véase* pág. 125).

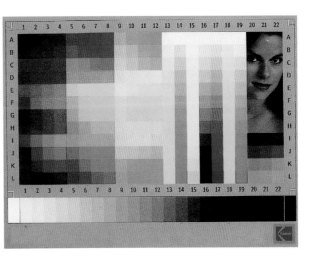

◁ *Estas dos ilustraciones permiten comparar la calidad de dos copias impresas.*
Extremo izquierda: esta imagen no queda nítida. El papel no puede absorber la tinta de forma controlada y no es capaz de reproducir el detalle, tal y como puede apreciarse en los números.
Izquierda: esta copia es excelente. Cuenta tanto con un buen grado de detalle como con una buena densidad de color en los tonos más oscuros. Además, el papel es agradable al tacto. En todo caso, si se fija comprobará que ninguna de las dos copias reproduce fielmente el original de la página anterior.

Otras fuentes

△ En este caso, se emplea un mosaico de pequeñas imágenes para crear el logotipo de la empresa Charities Evaluation Services Ltd., que encargó la imagen. La copia debía tolerar bien la luz y no perder intensidad con el tiempo porque la fotografía iba a estar expuesta en una zona muy iluminada de la oficina. Por eso decidí utilizar papel fotográfico normal. Para ello empleé un aparato capaz de traducir el archivo digital en luces de distintas intensidades de rojo, azul y verde que impresionaran el papel fotográfico (lo contrario de lo que ocurre con el escáner) línea a línea hasta cubrir la totalidad de la hoja. A continuación, el papel se revela con los productos químicos habituales. Esta técnica permite crear con mayor facilidad copias de gran tamaño para carteles publicitarios.

◁ Las imágenes que se crean con el ordenador no se parecen a las de la vida real, por muchos ajustes que realice el usuario para igualar la imagen del monitor a la copia final. En esta imagen, necesitaba profundidad de color y la resistencia que sólo el papel fotográfico para reproducción de diapositivas puede proporcionar. Traduje el archivo digital a transparencia con una unidad especial. Revelé la película de forma convencional y saqué una copia en el cuarto oscuro. Supuso un esfuerzo considerable, pero el resultado valió la pena. El laboratorio convencional permite un gran control de la gama tonal de la imagen. El público notó la diferencia. De hecho, la calidad de las copias convencionales sigue siendo superior a la de las impresiones digitales.

Con las prisas por hacerse con el control de los medios digitales, no conviene olvidar los orígenes. De hecho, aunque las copias digitales tienen una buena calidad y son muy efectivas, los estándares por los que medimos los resultados siguen siendo los de la fotografía convencional. Trabajar con las imágenes digitalmente desde el principio hasta el final tiene muchas ventajas, pero no siempre es lo mejor; en ocasiones, merece la pena utilizar papel fotográfico convencional o incluso crear un negativo del archivo digital.

Hay dos formas de volver a las fuentes originales, pero en ambos casos se requiere un laboratorio profesional. Existen aparatos que copian los archivos digitales sobre papel fotográfico convencional por medio de un rayo láser que se positiva de forma normal. Ese sistema logra imágenes de tamaño póster con una permanencia igual a la de las fotografías convencionales. Los límites los imponen el tamaño del archivo y la capacidad de la máquina para plasmar con detalle la imagen en el papel. Otra de las ventajas de utilizar materiales convencionales es que la imagen resultante no emplea medios tonos sino tonos continuos que se forman por la mezcla de tonos sobre la emulsión del papel. Eso suaviza los márgenes de los píxeles y mejora la calidad de la imagen, que será muy superior al resultado que podría ofrecer la mejor impresora de inyección.

Otra posibilidad es trasladar el archivo digital a una película negativa o positiva y crear imágenes en la ampliadora. Las unidades que graban película son aparatos profesionales que tienen un futuro incierto debido a los grandes avances que se producen en el ámbito de las impresoras. Si el archivo inicial contiene suficiente información, la grabadora de película es capaz de generar un negativo o una diapositiva casi imposible de distinguir de otra creada por una cámara convencional. El archivo se reproduce en un monitor de televisión de gran precisión en blanco y negro, con una resolución de 3.000 líneas o más. La imagen se imprime línea a línea en un solo canal por vez. Para crear una imagen en color, se alterna un filtro rojo con uno verde y otro azul. La unidad grabadora puede trabajar con distintos formatos de negativo. Durante la exposición de la película, el obturador de la unidad permanece abierto los minutos que sean necesarios. La imagen se graba línea a línea y con el método de separación de color. El resultado puede ser una diapositiva o un negativo en color o blanco y negro que se revela de la forma habitual.

Una vez revelada la película, el negativo o diapositiva resultante se puede utilizar como cualquier material fotográfico convencional. Pero ¿para qué elegir esta vía tan complicada? En primer lugar, porque, las imágenes resultantes tienen una calidad muy superior a las digitales y, en segundo, porque al poder positivar la imagen, el control del color y del tono es mucho mayor. Además, la imagen resultante tiene una mayor permanencia, algo que debe ser considerado, ya que nadie sabe aun cómo tolerarán las impresiones digitales el paso del tiempo.

GLOSARIO DE TÉRMINOS TÉCNICOS

Glosario de términos técnicos

16 bits
Medida del tamaño o resolución de la información con la que trabaja el ordenador, el programa o un componente. Por ejemplo, un escáner de 16 bits tiene una profundidad de color de 16 que proporciona miles de colores distintos.

24 bits
Medida del tamaño o resolución de la información con la que trabaja el ordenador, el programa o un componente. Por ejemplo, un escáner de 24 bits tiene una profundidad de color de 24 que (en teoría) proporciona millones de colores distintos.

2D
Bidimensional. Se refiere a un plano que sólo cuenta únicamente con altura y anchura.

3D
Tridimensional. Se refiere a objetos con volumen.

8 bits
Medida del tamaño o resolución de la información con la que trabaja el ordenador, un programa o un componente. Por ejemplo, un monitor de 16 bits tiene una profundidad de color de 8 que proporciona cientos de colores distintos.

9300
Parámetro de equilibrio de blancos parecido a la luz de día. Se utiliza principalmente cuando se imprime para una exposición, puesto que su mayor contenido de azul (en comparación con el D6500) proporciona mejores resultados con la iluminación de interior.

A

acelerador
Dispositivo diseñado para agilizar el funcionamiento de un ordenador al cumplir los requisitos concretos de determinados programas.

acelerador gráfico
Dispositivo que permite controlar con mayor precisión el cursor o el pincel que se utiliza en los programas de dibujo o de manipulación de imágenes.

adaptador para película
Accesorio que permite a un escáner la lectura de diapositivas. A menudo consiste en una fuente de luz que se desplaza en paralelo con el *array* del escáner.

ADC o A-D, convertidor
Del inglés *Analogue to Digital Conversion*. Proceso de conversión de una señal con una variación continua a una serie de valores digitales. Para que la conversión tenga lugar se requiere lo siguiente: **1** Que se haga un muestreo de la señal de origen a intervalos regulares (ratio de cuantización o intervalo). Cuanto más elevada sea la ratio o menor el intervalo, más precisa será la representación del original analógico. **2** La cantidad o escala de la señal analógica tiene que representarse por medio de un código binario conocido como profundidad de bits; cuanto más elevada sea la cifra del código o mayor sea la profundidad, más precisa será la representación de los distintos valores.

address (localización)
Referencia o dato que permite localizar e identificar la posición real o virtual de un elemento como, por ejemplo, la memoria RAM, una gota de tinta en la página en blanco, etc.

addressable (localizable)
Propiedad de un punto en un espacio dado que le permite ser identificado y localizado por un equipo. Por ejemplo, una impresora láser que puede imprimir 600 ppp sólo puede distribuir 600 puntos equidistantes sobre una pulgada lineal. Todo lo que queda entre esos puntos no se puede localizar.

aguas
Distorsión puntual de la densidad de una imagen producida por el movimiento del revelador o de los productos químicos durante el positivado de una copia. En fotografía digital se puede simular utilizando el filtro de máscara de enfoque.

alfanumérico
Tipo de formato o dato que permite utilizar o guardar tanto letras como números.

algoritmo
Conjunto de normas que definen la repetición de aplicaciones lógicas u operaciones matemáticas sobre un objeto.

altura de la fuente
Mide la distancia que va de la base hasta la parte superior de la letra *x* minúscula. Se utiliza para hacer referencia al cuerpo o al tamaño de una fuente.

analógico
Efecto, representación o registro que es proporcional a otra propiedad o cambio físico. Por ejemplo, las señales analógicas varían proporcionalmente con respecto al cambio físico que representan, del mismo modo que los registros analógicos se basan en cambios proporcionales a los efectos que se registran.

anexo o adjunto
Archivo que se envía junto a un correo electrónico o e-mail. Puede tratarse de una imagen o de un documento de texto.

anti-aliasing (suavización)
Proceso por el cual se suavizan los defectos de escalonado y los flecos que se producen en una imagen o en un texto. Se logran reduciendo las diferencias entre los píxeles de los márgenes y los circundantes. Durante la impresión con una impresora láser, el tamaño de los puntos varía para que el más pequeño ocupe el «escalón» y reduzca el efecto. El resultado final pretende dar la sensación de que se ha incrementado la resolución.

Apple
Fabricante de ordenadores que popularizó la autoedición y que se emplea en prácticamente toda la industria creativa.

archivar
Guardar archivos de datos que el usuario no quiere borrar, pero que no sabe si consultará más adelante. Para preservar la información debe elegir un soporte estable de buena calidad.

array
Disposición de los sensores que captan la imagen. Existen dos tipos principales. El *array* bidimensional o múltiple es aquel en el que se encuentran varias filas de sensores juntos para cubrir una zona concreta. Las filas determinan el número de píxeles por línea; el número de filas determina el número de líneas. El *array* lineal tiene una única fila o, si es trilineal, tres filas. Son los que se acostumbran a encontrar en los escáneres planos. El número de sensores determina el número total de píxeles disponibles.

ASCII
American Standard Code for Information Interchange. **1** Sistema de codificación que utiliza 7 bits para generar 128 caracteres del teclado. Es el lenguaje que se utiliza en la programación de teclados para que conviertan las teclas en caracteres que el ordenador sea capaz de leer. **2** Formato sencillo de los procesadores de texto utilizado en todo el mundo, ya que casi todos los programas lo pueden leer. En un archivo DOS se identifica por el sufijo «.ASC».

atributos del archivo
Código que incluye el archivo y que indica su estado: por ejemplo, si sólo se puede leer o si es un archivo oculto.

azulejo
Una parte de una imagen de mapa de bits grande.

B

Bajorrelieve
Efecto especial fotográfico por el que el tema adquiere el aspecto de un bajorrelieve.

batería
Dispositivo que almacena energía eléctrica y se la suministra a la cámara para accionar los circuitos electrónicos como las unidades de flash y el motor de arrastre, entre otros. Existen distintos tipos de baterías diseñadas en función del uso. Algunas se pueden recargar cuando se agotan.

bit
Unidad más pequeña de información digital. Sólo tiene dos estados posibles, activado y no activado, lo que corresponde a 1 y 0, respectivamente.

blooming
Se produce cuando la luz que incide sobre el CCD es tan intensa que desborda la zona concreta y la leen también los píxeles adyacentes, con lo que se pierde detalle y se produce una mala lectura del color y de la densidad.

bloqueo
Interrupción de la actividad del ordenador debido a un problema o fallo del programa.

BMP
BitMaP. Formato de archivo nativo basado en el sistema operativo Windows para PC.

borrar
Eliminar la localización de un archivo.

brillo
1 Cualidad de percepción visual que varía según la luz que emite o refleja un objeto situado en el campo de visión del espectador. **2** Intensidad del color. Se relaciona con la saturación del color y del tono.

brillo o velo
Luz que no está destinada a formar una imagen y que daña la calidad de la misma.

buffer
Memoria de que dispone un equipo de salida y que se emplea para almacenar datos temporalmente.

byte
Unidad de información digital. Un byte equivale a 8 bits. Un microprocesador de 8-bit trabaja con un único byte por vez.

C

C
Abreviatura de cian, un color secundario que se forma al combinar dos primarios: el rojo y el azul.

caché
También conocido como memoria caché. RAM dedicada a conservar datos que se acaban de leer de un dispositivo de almacenamiento. Como el ordenador suele remitirse a menudo a los datos que acaba de consultar, el mantenerlos en RAM permite ahorrar el tiempo que tardaría en volver a abrir el dispositivo de almacenaje.

calibración
Proceso de ajuste de las características o del comportamiento de un dispositivo con respecto a valores estándar como, por ejemplo, la sensibilidad de una película o el equilibrio de color neutro. La calibración del monitor ajusta el equilibrio de color y el brillo del monitor para que reproduzca una gama cromática estándar. La calibración de la impresora ajusta la resolución de salida para que reproduzca lo más fielmente posible el color del archivo.

cambio de tamaño
Alteración de la resolución o del tamaño de un archivo. La reducción provoca una pérdida de información irreparable porque se descartan datos.

canal alfa
Parte del formato del archivo que no queda libre.

capacidad
Cantidad de información que puede almacenar un dispositivo. La capacidad del disco duro se mide en megabytes, millones decimales de bytes (no millones binarios que son múltiplos de 1.048.576).

cargar
Copiar un programa o archivo en la memoria RAM del ordenador para poder abrirlo.

cartucho
Chasis de plástico o metal que protege un material frágil como pueda ser una cinta magnética o un disco óptico.

CCD
Del inglés *Charge Coupled Device*. Dispositivo semiconductor que se utiliza para captar imágenes.

CD-ROM
Del inglés *Compact Disk Read Only Memory*. Dispositivo de almacenamiento para archivos digitales que se inventó para el ámbito de la música pero que, en la actualidad, es uno de los métodos de almacenamiento habituales en informática.

chroma
Valor cromático de una fuente de luz. Equivale al tono que se percibe al ver un color.

cian
Color primario del sistema sustractivo y secundario del aditivo. Es un azul verdoso.

circunvolución
Transformación de los valores de los píxeles de un mapa de bits aplicando fórmulas matemáticas a cada píxel o a grupos de píxeles sin que cambie su número o su posición.

CMYK
Del inglés *Cyan Magenta Yellow Key*. Las primeras tres letras corresponden al cian, el magenta y el amarillo, los colores primarios del sistema sustractivo, el principio que se utiliza en imprenta para crear color. La mezcla a partes iguales de los tres produce un color que es casi negro. De todos modos, si busca negros de buena calidad, tendrá que utilizar tinta negra.

Codec
De *Co(mpression)* y *dec(ompression)*, compresión y descompresión en inglés. Algoritmo que se emplea para comprimir y descomprimir archivos.

codificar
Traducción de datos a números o nombres que los representan.

color
1 Cualidad de percepción visual compuesta por tono, saturación y luminosidad: el espectador la percibe como una característica de los objetos que ve. **2** Se puede añadir artesanalmente a una imagen en blanco y negro con la ayuda de pigmentos y pinceles o aerógrafos, pero también se pueden lograr resultados similares con un programa de manipulación de imágenes.

color indexado
Método de creación de archivos de color o de definición de espacios de color. El índice utiliza 256 tonos distintos extraídos de una paleta de 16,8 millones de colores.

color primario
Color rojo, verde o azul. Estos colores son primarios porque el ojo humano es sensible a ellos y porque el resto de colores surge de su combinación.

color reproducible
Un color que se puede conseguir por medio de las tintas cian, magenta, amarilla y negra que emplea el SWOP *(standard web-offset press)*. Si se introducen seis tintas, la gama de colores reproducibles aumenta considerablemente.

colorear — Añadir color a una imagen de escala de grises sin modificar los valores de luminosidad iniciales.

colores cálidos — Término subjetivo que se refiere a los colores de la gama de los naranjas a los amarillos. Las dominantes cálidas se aceptan mejor que las frías.

colores complementarios — Parejas de colores que producen blanco cuando se suman como luces (no como pigmentos).

ColorSync — Programa de gestión del color que garantiza que los colores que aparecen en pantalla coincidirán con los de la reproducción o impresión final.

combinación de imágenes (compositing) — Técnica de manipulación que permite combinar varias imágenes con otra que sirve de base.

CompactFlash — Versión en miniatura de una tarjeta PCMIA diseñada para almacenar datos como, por ejemplo, archivos digitales. Necesita un adaptador de PCMIA, pero tiene una gran capacidad que varía según la tarjeta.

compresión — Proceso que reduce el tamaño de los archivos digitales alterando el sistema de codificación de la información. De hecho, no implica un cambio en la forma de guardar los datos, puesto que no se produce ningún «aplastamiento» real.

compresión LZW — (Lempel-Ziv Welch). Algoritmo de compresión sin pérdida.

compresión sin pérdida — Sistema que reduce el tamaño de un archivo digital sin reducir la cantidad de información que contiene, lo cual equivale a no sufrir una pérdida de calidad.

contraste — **1** Diferencia entre las luces y las sombras de una escena. **2** Se dice también que los colores opuestos en el círculo cromático contrastan entre sí.

contraste variable — Tipo de emulsión que se emplea en papeles fotográficos. Permite variar el tono medio según el espectro de la luz (que se altera por medio de filtros).

copia — Impresión de un archivo sobre papel o película.

copias de seguridad — **1** Realizar segundas copias de archivos del ordenador para asegurarse de que no se dañe o se pierda la información original. Se suele realizar para archivos de gran importancia, sean de archivos de programas o datos. **2** Copias de archivos originales realizadas para proteger datos y evitar que se dañen o se pierdan.

corrección de gamma — Control del contraste de la pantalla por medio de un programa, un sistema operativo o los controles del monitor.

corriente oscura — Lectura inestable que proporciona una matriz CCD cuando no recibe luz y aparece «ruido» en la señal como suele ocurrir con las cámaras fotográficas o de vídeo digitales.

cortar y pegar — Eliminar una parte seleccionada de un texto o de una imagen que se guarda temporalmente en el escritorio y, a continuación, restituirla o «pegarla» en otro lugar, en ese o en otro archivo.

CPU — Del inglés *Central Processor Unit*. Parte del ordenador que recibe instrucciones, las evalúa de acuerdo con los programas que tiene instalados y da las órdenes pertinentes al resto de las partes del ordenador.

CRT — Del inglés *Cathode Ray Tube*. Elemento básico de los monitores que, como su nombre indica, tubo de rayos catódicos, utiliza un cátodo (o electrodo) para formar la imagen por medio de un haz (rayo) de electrones que alcanzan a los fósforos que recubren la pantalla.

cuadro — Imagen que forma parte de una secuencia de imágenes relacionadas entre sí, como ocurre en una película o en un vídeo de animación.

curva de Bézier — Es característica de los programas de diseño gráfico o de ilustración. Se trata de una curva que se puede manipular indirectamente desplazando los controles situados en los extremos de una línea que toca la curva. También se llama camino.

D

D6500 — Valor de ajuste del equilibrio de blancos que se utiliza para calibrar los monitores. Se empezó a utilizar en televisores y, después, se pasó a emplear en informática.

de inyección, según se precisa — Tipo de impresora de inyección de tinta en la que la tinta no sale del cartucho hasta el momento preciso.

definición — Valoración subjetiva de la claridad y la calidad del detalle visible de una imagen o de una fotografía.

desfragmentar — Proceso que vuelve a unir archivos que se han dispersado por el disco duro y los coloca lo más cerca posible para agilizar al máximo su uso.

degradado — Cambio de color que se produce de forma progresiva. La variación puede ser lineal, circular o en forma de rombo.

densidad — **1** Medida de las sombras o de la «fuerza» de una imagen en términos de la resistencia que opone a la luz o, dicho de otro modo, de su opacidad. **2** El término también se refiere al número de puntos por unidad que se obtiene en una copia impresa con una impresora láser, de sublimación de tinta o de inyección.

densidad máxima — Medida que corresponde a la mayor acumulación de plata o de pigmentos de una imagen ya sea en la película o en la copia final.

derechos de autor — Derechos de propiedad intelectual que tienen las obras literarias, de teatro, musicales o artísticas, entre las que figuran las fotografías.

descargar — Copiar un archivo o una serie de datos de una fuente remota a un ordenador. Es lo que ocurre cuando se envía un mensaje a través del correo electrónico o intercambia archivos por Internet.

deshacer — Invertir el proceso de una acción dentro de un programa para recuperar el estado anterior de un documento. La mayoría de las acciones, aunque no todas, presentan sólo un nivel de regresión, es decir, que sólo una acción puede ser deshecha. Algunas aplicaciones o programas están previstos para múltiples niveles de regresión.

diafragma — Control de abertura del diseño de la lente que consiste en un juego de hojas que pivotan dentro de la lente de tal modo que cubren parcialmente el agujero situado sobre el eje del objetivo. El diámetro del agujero es mayor o menor según el número f que fije el usuario.

diapositiva — Película en la que la imagen se ve cuando se ilumina por detrás. Generalmente es en color.

DIB — Del inglés *Device Independent Bitmap*. Formato de archivo de imagen con el que se puede emplear el color indexado y una paleta de color que defina el valor cromático de cada píxel hasta un total de 24 bits de color real.

difuminado Desenfoque de los márgenes de una imagen que se logra disminuyendo la nitidez o el contraste.

digitalización Proceso de traducción de valores de luminosidad o de color a impulsos eléctricos por medio de un código alfabético o numérico.

dispositivo de color real Dispositivos, sobre todo los monitores, que muestran todos los colores que puede distinguir el ojo humano: unos 15 millones. Antes se calificaba así a los que podían mostar 32.768 colores, pero ese valor ya ha sido superado.

dispositivo de salida Equipo o mecanismo que se emplea para mostrar una imagen o archivo. Es el caso de un monitor, de una impresora o de un proyector de vídeo.

distancia focal Distancia que media entre la película y el centro óptico del objetivo cuando éste está enfocado al infinito.

distorsión tonal Propiedad de una imagen en la que contraste, brillo y color son muy distintos a los del original.

dominante Tonalidad que cubre el conjunto de la imagen.

down-sampling Reducción del tamaño de un archivo que se obtiene al reducir el tamaño del mapa de bits eliminando sistemáticamente píxeles e información innecesarios.

drive AV *Drive* del disco duro diseñado para creaciones audiovisuales. Tiene una notable frecuencia de transferencia de datos y retrasa la necesidad de calibración.

driver Programa que utiliza un ordenador para controlar un dispositivo periférico como, por ejemplo, un escáner, una impresora o un dispositivo de memoria extraíble conectado a su base.

duotono **1** Proceso de impresión fotomecánico que utiliza dos tintas para aumentar la gama tonal. **2** Modo de trabajo en los programas de manipulación de imágenes que permite imprimir una imagen a dos tintas, cada una con una curva independiente.

E

efecto dentado Aspecto pixelado de una línea o margen que tenía un aspecto inicial suave.

efectos, filtros de Filtros digitales que producen efectos especiales similares a los de los filtros convencionales como, por ejemplo, el de estrellas o el difusor. También permiten acabados novedosos como la pixelización o la combinación de luces, que son esencialmente digitales y no tienen equivalente analógico.

elemento de la imagen *Véase* píxel.

eliminar definitivamente Retirar un archivo de un disco o de cualquier otro medio (habitualmente magnético) de forma que es imposible reconstruirlo o recuperarlo.

encriptar Sistema informático que toma mensajes o datos y los convierte en un texto sin sentido aparente. Utiliza una clave de acceso. Para poder leer el mensaje correctamente (desencriptarlo), el receptor del texto debe conocer esa clave.

Energy Star Programa creado por cuestiones ecológicas destinado a reducir el consumo eléctrico de ordenadores, monitores e impresoras, sobre todo cuando pasan mucho tiempo encendidos pero inactivos.

enfocar Hacer que la imagen quede nítida logrando que el plano de la película coincida con el plano focal del sistema óptico.

EPS *Encapsulated PostScript.* Formato que guarda una imagen (un diseño gráfico, una fotografía o un diseño de página) en lenguaje PostScript.

equilibrio de color Evaluación de la predominancia o de la carencia de un color determinado en la gama cromática de una imagen.

escala de grises Medida que define el número de tonos entre el blanco y el negro que es capaz de reproducir un sistema. Una reproducción normal requiere una escala mínima de 256 grises.

escaneado Proceso de lectura del escáner del que resulta la creación de un archivo digital.

escáner Instrumento óptico y mecánico que se emplea para la conversión de analógico a digital de diapositivas, copias o textiles.

escáner de tambor Tipo de escáner que emplea un haz luminoso muy concentrado y preciso para iluminar al objeto y que se sitúa sobre un tambor giratorio. Al girar el tambor, el haz de luz atraviesa el objeto y procede a su lectura o escaneado. La luz que se refleja o que atraviesa el objeto llega hasta un tubo fotomultiplicador.

escáner plano Tipo de escáner que cuenta con una serie de sensores dispuestos en línea. Enfoca al objeto por medio de un sistema de espejos y de sistemas ópticos. Los sensores recorren el objeto y detectan los distintos niveles de luz reflejada.

escritorio Zona de memoria destinada a conservar elementos de forma temporal durante la edición. El escritorio conserva textos cortados y pegados, gráficos importados, etc.

espacio de color Sistema teórico que determina el rango de colores que puede reproducir un dispositivo, o que el ojo humano puede ver bajo determinadas circunstancias.

exposición Proceso por el cual la luz llega a un material sensible como, por ejemplo, una emulsión o un sensor, y forma una imagen latente. Se obtiene al abrir el obturador de la cámara o al iluminar un objeto oscuro con un flash.

extrusión Creación de una imagen tridimensional a partir de unas coordenadas. El volumen resultante es una forma sólida.

F

factor de calidad Factor de multiplicación que permite comprobar que la información gráfica o visual de un archivo es suficientemente grande como para obtener una reproducción de buena calidad.

falso color Término que se aplica a imágenes en las que se ha alterado de forma arbitraria el contenido cromático de la iluminación del tema.

filtro **1** Accesorio óptico que se utiliza para impedir el paso a determinadas longitudes de onda y permitir el acceso de otras. Está formado por una capa de color que absorbe unos determinados colores. **2** Parte de un programa de manipulación de imágenes destinada a producir efectos especiales. **3** Programa que cambia el formato de un archivo.

filtro de frecuencia
Filtro informático u óptico que permite el paso de datos de baja frecuencia y bloquea los de alta frecuencia. Los filtros difusores son filtros de frecuencia, ya que permiten captar la forma y los rasgos pero anulan las arrugas y las manchas.

filtro gausiano
Proceso por el cual se elimina el exceso de carga estática que se forma en los monitores con tubos de rayos catódicos.

Firewire
Nombre que recibe un tipo de intercambio de datos muy rápido.

FlashPath
Accesorio que permite leer una tarjeta SmartMedia como si se tratase de un disquete convencional.

Flashpix
Formato de archivos de imágenes de tipo piramidal: cuenta con tres posibles tamaños, el grande, el mediano y el pequeño. Ocupa más espacio que un archivo convencional, pero es más fácil de mostrar en pantalla.

flatten
Combinar varias capas y otros elementos manipulados digitalmente para crear una única imagen.

foco o centro de interés
Punto o zona en la que se centra la atención del espectador y en la que se encuentran los elementos de interés de una imagen.

formato
1 Forma y dimensiones de la imagen en una película. **2** Orientación de la imagen: apaisada (cuando está sobre el eje horizontal) o retrato (cuando está sobre el eje vertical). **3** Tipo de estructura del archivo.

formato del archivo
Forma en que se guarda la información que contiene el archivo. Depende de una serie de códigos específicos.

fotomontaje
1 Imagen fotográfica compuesta por la combinación de varias imágenes o de un material similar. **2** Proceso o técnica que crea un fotomontaje.

FST
Flatter Squarer Tube. Diseño de monitor en el que la parte visible del tubo de rayos catódicos es plana y cuadrada.

fuera de gama
Color o colores que se pueden ver o reproducir en un espacio de color, pero que no se pueden ni ver ni reproducir en otro.

fundido
Técnica audiovisual o multimedia en la que una imagen se va transformando progresivamente en negra o emerge desde un punto inicial oscuro.

G

gamma
Medida del contraste. Se aplica, entre otros, al monitor.

gamut
Rango de colores que es capaz de producir un aparato o un sistema de reproducción.

GCR
Gray Component Removal. Técnica que elimina la cantidad de tinta necesaria para producir un determinado color.

gestión del color
Proceso que controla la resolución de salida de todos los dispositivos que intervienen en la cadena de producción de una imagen para garantizar que el resultado será fiable y se podrá repetir tantas veces como sea preciso.

GIF
Graphic Interchange Format. Formato de archivo comprimido diseñado para Internet. Cuenta con una gama de 216 colores.

grano
Partículas de plata o de pigmentos de color que constituyen la imagen convencional. Contrariamente a lo que ocurre con las imágenes digitales, el grano tiene forma y distribución irregulares.

greeking
Representación de un texto o de una imagen como bloques grises o de cualquier otra forma esquemática.

gusano
Tipo de virus que afecta a los sistemas operativos de Mac. Busca información y la altera.

H

histograma
Representación gráfica en la que se muestra el número relativo de píxeles de una determinada gama tonal. Cuanto más elevada sea la columna de un tono, más píxeles de ese color tendrá la imagen.

HTML
Hyper Text Mark-up Language. Formato de archivo que marca o etiqueta el texto para que lo pueda leer un navegador de Internet.

huella digital
Técnica que marca el archivo de imágenes digitales de una forma invisible, pero que no se pierde con las manipulaciones de la imagen sucesivas. Se puede leer con un programa específico. La marca se realiza con un código único.

I

iluminar
Manipular las fuentes de luz o añadir accesorios para controlar el aspecto visual de una escena.

imagen de referencia
El término alude a una imagen muy pequeña de baja resolución que se utiliza para distinguir un archivo de otro.

imagen de tono continuo
Imagen que se produce con pigmentos, plata o cualquier otro material que permita una transición progresiva y suave desde las luces hasta las sombras con sólo aumentar o disminuir la proporción de dicha sustancia.

imagen digital
Imagen que se reproduce en el monitor del ordenador o en una copia impresa y que surge de la transformación de una imagen real en un archivo digital que después se reconstruye para formar la imagen digital final.

impresión matricial
Técnica de impresión en la que se forman los puntos al impactar unas piezas metálicas contra una cinta con tinta, con lo que se pueden formar letras o símbolos.

interpolación
Proceso por el que se añaden píxeles a una imagen digital. Se utiliza para: **1** cambiar el tamaño del archivo cuando se amplía el mapa de bits; **2** para mejorar visualmente (aunque no en la realidad) la resolución de una imagen escaneada.

interpolación bicúbica
Interpolación técnica que asigna un nuevo valor al píxel analizando los píxeles circundantes. Proporciona mejores resultados, pero el procesado de la imagen es más lento.

interpolación bilineal
Interpolación técnica que asigna un nuevo valor al píxel de acuerdo con el promedio de los valores de los píxeles del entorno. Proporciona resultados bastante buenos de forma más rápida y, por ello, muchos usuarios la prefieren a la interpolación que se basa en los píxeles inmediatamente más cercanos.

inyección de tinta
Sistema de impresión que consiste en lanzar pequeños y precisos chorros de tinta sobre una superficie receptora.

J

JPEG Del inglés *Joint Photographic Expert Group*. Acrónimo de una técnica de compresión de datos que reduce el tamaño de un archivo hasta un 10 % de su tamaño original con una ligera pérdida de la calidad de la imagen.

K

K **1** Kilobyte. Medida binaria equivalente a 1.024, o 210 bytes de información. **2** Color negro. Se trata del cuarto color en el sistema de separación de colores CMYK.

KB Kilobyte. Suele abreviarse como K.

L

lpp o lpi Del inglés, *lines per inch*. Líneas por pulgada. Medida de la resolución de una reproducción fotomecánica.

luz Parte del espectro electromagnético que va de 380 a 760 nm (de 420 a 760 nm para la gente de más edad) y que es capaz de percibir el ojo humano.

luz de relleno Fuente de luz que sirve para matizar o aclarar las sombras proyectadas por la luz principal.

M

M Abreviatura del color magenta, un rojo azulado.

Mac Ordenadores de la marca Apple Macintosh.

macro **1** Dispositivo de reproducción de primeros planos que permite trabajar con ratios de 1:10 a 1:1 (escala real). **2** Programa o rutina que repite una serie de operaciones. También recibe el nombre de *script*.

mapa de bits Tipo de archivo de imagen formado por un *array* regular o una matriz de píxeles.

mapeado de texturas Proceso en el que se mapea una imagen tridimensional para convertirla en una bidimensional de forma que la imagen plana dé color a la tridimensional creando un efecto de texturas sólidas.

marco regular Herramienta de selección que se utiliza en los programas de manipulación de imágenes.

máscara **1** Técnica que oscurece o aclara una parte determinada de una imagen. **2** Conjunto de valores que el ordenador utiliza para calcular el efecto de filtros digitales como, por ejemplo, la máscara de desenfoque.

máscara de enfoque, filtro Mejora la resolución de los márgenes y les da una apariencia más nítida, a menudo incrementando el contraste de los píxeles de los extremos de la imagen.

matiz Nombre que recibe la percepción visual de un color.

matriz Cuadrícula o *array* bidimensional y plano formado por sensores CCD.

medición Parte del proceso de conversión de analógico a digital en la que se mide el valor del cambio de un punto concreto.

medio tono Reproducción que se basa en la presencia o en la ausencia de tinta sobre el soporte. La intensidad de la tinta no se varía utilizando diluciones. El tono continuo se simula variando el tamaño de los puntos de tinta. Lo emplean las impresoras láser y las de inyección de tinta. Es el sistema con el que se imprimen los libros y las revistas.

medios de almacenamiento Dispositivos electromecánicos diseñados para almacenar grandes cantidades de información digital. Existen dos tipos: los soportes magnéticos, que almacenan la información en forma de cargas eléctricas, y los dispositivos optrónicos que utilizan la luz de un rayo láser, como es el caso del CD-ROM o el DVD.

megapíxel Un millón o más de píxeles. Característica de un dispositivo de captación de imágenes, normalmente una cámara digital, basado en el número nominal de píxeles que puede leer el CCD.

mejora **1** Cambio de uno o más aspectos de la calidad de una imagen para conseguir un mejor resultado visual. Por ejemplo, incrementar la saturación de color o la nitidez de la copia. **2** Efecto que produce un dispositivo o programa destinado a incrementar la resolución del monitor.

MO Magneto-óptico. Técnica de grabación digital.

modelos de color Esquemas sistemáticos que interpretan el color dividiéndolo en tres o más medidas básicas. Cada modelo tiene ventajas y desventajas dependiendo del uso. El modelo LAB es el más versátil para utilizarlo con ordenadores, pero no es tan intuitivo como el RGB.

módem Del inglés *modulator* y *demodulator*. Dispositivo electrónico que permite que el ordenador utilice la línea telefónica.

modo de conexión (*on-line*) Modo de trabajo con archivos o información en el que el usuario permanece en contacto con una fuente remota.

modo de desconexión (*off-line*) Modo de trabajo en el que el usuario ha descargado o copiado los archivos de una fuente remota para poder trabajar sin estar conectado a ella.

modos de fusión o combinación de capas Técnica de procesado de imágenes que determina cómo se relacionan entre sí la capa superior y la inferior de una imagen.

monocroma Fotografía o imagen en blanco, negro y grises que puede o no estar tintada.

morph Del inglés *metamorphose*. Técnica de animación que produce una serie de efectos de distorsión progresivos.

Motor **1** Mecanismo interno que activa un dispositivo como, por ejemplo, una impresora o un escáner. Distintos modelos o fabricantes pueden utilizar un mismo motor. **2** Parte central de un programa.

MPEG Del inglés *Moving Picture Experts Group*. Estándares digitales para formato y compresión de archivos de vídeo y de sonido.

muestreo Proceso de división de una señal continua en una serie de niveles o *quantos* con el propósito de obtener una copia o facsímil de esa señal.

N

nativo **1** Formato de archivo que pertenece a un programa y es considerado el formato óptimo para esa aplicación. **2** Programa escrito especialmente para un tipo de procesador.

navegador — Programa que lee archivos HTML. Suele incluir otras funciones como, por ejemplo, la gestión de cuentas de correo, la búsqueda de datos en la red y otros aspectos relacionados con Internet.

navegar — Repasar una serie de imágenes, de archivos o de páginas web.

número f — **1** Valor del diafragma que determina la cantidad de luz que llega a la película. **2** Equivale a la distancia focal del objetivo dividida por el diámetro del agujero del diafragma.

O

objetivo fijo — Tipo de objetivo que tiene una sola distancia focal.

off-set — **1** Transferir tinta o pigmentos de una superficie a otra antes de imprimir la superficie final. **2** Calibrar o marcar partes de una imagen que no están alineadas como, por ejemplo, el sombreado de un texto.

opacidad — Máscara que oculta una parte de la imagen y deja ver otra superpuesta.

original o máster — Original o primer ejemplar de una imagen, un archivo o una grabación.

ortogonal — Herramienta u operación. Líneas rectas que sólo se orientan vertical u horizontalmente.

OS — *Véase* sistema operativo

output — **1** El resultado de un cálculo informático o de un proceso de manipulación de imágenes. **2** Copia de un archivo digital.

P

paleta — **1** En los programas de manipulación de imágenes y de dibujo es el conjunto de herramientas (como, por ejemplo, los pinceles de distintos tipos y controles) que aparecen en una pequeña ventana que se activa junto con otras ventanas del documento o archivo. **2** Gama de colores disponibles en un sistema de reproducción en color como, por ejemplo, la pantalla de un monitor, la película o el papel fotográfico.

paleta gráfica — Accesorio diseñado para agilizar el trabajo y las modificaciones que se realizan en pantalla.

Pantone — Nombre de un sistema de codificación y clasificación de los colores.

PCI — Del inglés *Peripheral Component Interface*. Ranura estándar con que cuentan los ordenadores PC y Mac en la que se insertan tarjetas de accesorios. Diseñada para expandir las funciones del ordenador, como, por ejemplo, la captación de imágenes de vídeo o la aceleración de gráficos.

PCMIA — Del inglés *Personal Computer Memory Card Interface Adaptor*. Interfaz estándar que se encuentra sobre todo en los ordenadores portátiles y permite conectar accesorios como discos duros, módems y tarjetas de memoria.

pérdida — Problema de calidad que surge en los márgenes de la imagen, en los que se produce una merma de la luminosidad o de la nitidez. Es uno de los principales inconvenientes de los escáneres planos puesto que la copia tiene mucha más calidad en la parte central que en los extremos.

periférico — Todo dispositivo que se conecta a un ordenador. Se nombró así para distinguir a la unidad central o CPU (a la que hoy se llama generalmente «ordenador») de los componentes conectados a ella.

Photo CD — Sistema de gestión de imágenes digitales basado en la grabación de archivos (a los que se llama Pacs) en un CD. El sistema escanea la imagen y la digitaliza con el formato YCC de Kodak, que luego se graba en un CD con cinco niveles de resolución distintos. La capacidad máxima del disco es de 100 imágenes. Los Photo CD profesionales tienen una mayor resolución (de Base 64: 4.096 píxeles) y ofrecen un mejor control de la imagen.

PICT — Formato de archivo gráfico que utiliza el sistema operativo Mac Os, diseñado para imágenes de pantalla.

pie de fotografía — Texto breve que acompaña a una fotografía y en el que se indica el título o se aportan datos sobre el contenido de la imagen como lugar, fecha y circunstancias que no se puedan deducir de la propia imagen.

piezoeléctrico — Material que produce electricidad por distorsión, es decir, cuando se dobla o se oprime, o que, por el contrario, se distorsiona cuando recibe una carga eléctrica. Se emplea en la fabricación de impresoras de inyección de tinta.

pincel — Herramienta de edición de imágenes que permite aplicar distintos efectos, como aplicar color, difuminar, aclarar u oscurecer. Tiene un radio de acción limitado (como ocurre con los pinceles de verdad).

pintar — **1** En los programas de manipulación de imágenes, aplicar un color, una textura o un efecto por medio de la herramienta digital «pincel». **2** Aplicar color a una imagen alterando los píxeles de un mapa de bits.

píxel — Elemento de la imagen. Es la unidad más pequeña, el equivalente al átomo, de la imagen digital. Su disposición es siempre regular en cuadrícula o con un diseño rasterizado que, a menudo, es cuadrado.

pixelar — Efecto en el que los píxeles de la imagen se vuelven visibles.

placa lógica — Placa con el circuito, el procesador, la memoria, los conectores y demás dispositivos a la que se pueden añadir los extras que mejoran la configuración del ordenador.

plug-in (conector) — Programa que funciona conjuntamente con otro que actúa de programa base, en el que se integra como si formara parte del mismo. También se utiliza para los interfaces de cámaras digitales o escáneres.

posterización — Representación de una imagen con un número limitado de tonos o colores, lo cual le da un aspecto plano, como si estuviese formada por manchas de un mismo color.

PostScript — Lenguaje diseñado para especificar elementos que se van a imprimir en papel o en otro medio. Es un sistema vectorial, por lo cual la resolución de salida depende de la resolución del dispositivo.

ppp (dpi) — Del inglés *dots per inch*, puntos por pulgada. Número de puntos o gotas de tinta por pulgada lineal que es capaz de producir un dispositivo de salida como una impresora de inyección de tinta o una impresora láser.

previsualización del escáner — Imagen de baja resolución en la que se puede ver lo que lee el escáner.

profundidad
1 Dimensión de una imagen, página o similar medida a lo alto sobre el eje vertical y a lo ancho sobre el horizontal. De ahí que también se la llame «altura» de impresión. **2** Nitidez de la imagen. Tiene una vaga relación con la profundidad de campo. **3** Valoración subjetiva de la riqueza de los negros de una copia o de una diapositiva.

profundidad de bits
Mide la cantidad de información que puede captar un periférico del ordenador y, por ello, se utiliza para medir la resolución de variables como el color o la densidad.

profundidad de campo
Medida de la zona o la distancia a la que se puede situar un objeto con respecto al objetivo para que quede suficientemente nítido. Nótese que la profundidad de campo se aplica tanto a las fotografías convencionales como a las imágenes digitales. La única diferencia es que la manipulación de imágenes digitales previa a la impresión permite corregir el enfoque y, por lo tanto, incrementar ópticamente la profundidad de campo.

proporción de aspecto
Proporción entre ancho y alto (o profundidad). Es una propiedad clave en las copias fotográficas de formato publicitario y en las películas.

proxy
Versión pequeña y de baja resolución de un archivo que se emplea para crear imágenes compuestas o diseños de página.

prueba
Proceso que permite comprobar o confirmar la calidad de una imagen digital antes de generar la copia final. Se emplea especialmente cuando se van a procesar varias copias. Las pruebas requieren que el monitor esté calibrado con la impresora.

Q

QuickDraw
Lenguaje gráfico nativo de Mac OS. Le indica al ordenador cómo dibujar lo que aparece en el monitor y permite enviar un texto a la impresora.

QuickTime
Técnica de programación de Mac OS que permite grabar, manipular y volver a reproducir información con un contenido temporal como, por ejemplo, un vídeo, una animación o un sonido.

qwerty
1 Diseño de teclado de principios del siglo xx ideado para ralentizar los movimientos de los dedos e impedir que las teclas de la máquina de escribir se atascaran. **2** Las primeras seis letras de un teclado convencional.

R

RAID
Del inglés *Redundant Array of Independent Devices*. Configuración del disco duro que comparte datos y marcadores para reducir los daños que se producirían si se dañase uno de los *drives*.

RAM
Del inglés *Random Access Memory*. Componente del ordenador en el que se puede guardar información para acceder directamente a ella.

raster
Disposición regular de los puntos de un dispositivo de salida, como una impresora o una unidad grabadora de película.

ratio de contraste
Diferencia entre las partes más luminosas y las más oscuras de la escena.

reencuadre
1 Utilizar parte de una imagen para mejorar la composición, hacerla coincidir con el espacio

disponible en una publicación, exposición o cualquier otro formato. **2** Escanear sólo la parte de la imagen que se precisa.

rejilla de abertura
Diseño del monitor que utiliza unos cables finos dispuestos en sentido vertical para dirigir al haz de electrones del rayo catódico hacia el color fosforescente adecuado.

rellenar
En los programas de dibujo o de creación tridimensional, se emplea para referirse a la sustitución de un espacio o volumen por un color, una textura o un diseño.

rendering (reproducción de la imagen)
1 Sistema que permite crear la apariencia de un objeto totalmente formado por medio de información procedente de dibujos, proyección de sombras y fuentes de luz. **2** Sistema que transforma datos para que puedan ser utilizados por otro programa o dispositivo. Se suele emplear para convertir información sin contenido de resolución como, por ejemplo, los gráficos vectoriales, en un archivo con una resolución dada para un uso concreto. *Véase* RIP.

requisitos del sistema
Especificaciones que definen la configuración mínima del equipo o la versión del sistema operativo necesaria para abrir y ejecutar un programa o utilizar un dispositivo.

res
Medida de la resolución de una imagen digital expresada en número de píxeles por lado de un cuadrado de 1 x 1 mm. Por ejemplo, res40 significa que la imagen tiene una resolución de 40 píxeles por milímetro o 1.600 píxeles por milímetro cuadrado.

RGB
Del inglés *Red* (rojo), *Green* (verde) y *Blue* (azul). Modelo de color que define el color en función del grado de rojo, verde y azul que contiene. El negro se crea con un contenido nulo de todos ellos y el blanco se obtiene a partir de un contenido máximo de todos ellos.

RIP
Del inglés *Raster Image Processor*. *Software* y *hardware* concebidos para la conversión de fuentes y gráficos en información rasterizada. Por ejemplo, transformar una instrucción como «rellenar» en una serie de puntos para el dispositivo de salida.

ROM
Del inglés *Read-Only Memory*. Tipo de memoria que se suele reservar para que el procesador del ordenador ejecute el sistema.

ruido
Señal no deseada que reduce la calidad de la información transmitida o captada por el escáner. En estos últimos, el ruido se produce por interferencias eléctricas o por inestabilidad mecánica. En las cámaras digitales, el ruido puede aparecer cuando las celdas del CCD se calientan en exceso.

S

salir
Dejar un programa o cerrarlo.

sangrado
1 Describe una zona que no tiene color porque ha absorbido la mayor parte o toda la luz. **2** Se refiere a la densidad máxima de una fotografía.

saturación
Medición objetiva de la calidad de un color que se percibe de forma subjetiva y de su profundidad o riqueza. Una saturación elevada corresponde a un color intenso. La saturación se reduce con la presencia de luz blanca o de colores grises.

scrolling (desplazamiento)
Acción de mover una parte de un archivo demasiado grande como para caber en la pantalla.

SCSI
Del inglés *Small Computer Systems Interface*. Estándar que permite ampliar el ordenador conectándole accesorios como discos duros, escáneres e impresoras. Permite añadir hasta siete accesorios. Cada uno de ellos ha de contar con un SCSI ID o identificador y la cadena debe cerrarse en el último.

seleccionar y copiar
Técnica de programación que permite pasar un archivo o una selección de una parte de un programa a otra señalándola con el ratón y arrastrándola hasta el punto de destino.

selector de color
Parte de un sistema o de un programa que permite al usuario seleccionar el color que va a utilizar para pintar o rellenar un gradiente.

sensibilidad al color
Mide la capacidad de reacción de una película o de un sensor ante luces de distintas longitudes de onda.

shareware
Tipo de programa que se ofrece para probarlo primero y que se paga después si el usuario quiere conservarlo.

sincronización
Proceso que asegura la coincidencia temporal de varios fenómenos. Un ejemplo sería un sonido que ha de corresponder a una acción o un flash que se debe accionar cuando se abra el obturador de la cámara y antes de que empiece a cerrarse.

síntesis de color
Recrea un color a través de la combinación de dos o más colores distintos a éste.

sistema de síntesis aditiva
Consiste en combinar o mezclar dos o más luces de colores para dar lugar a otro color. Todos los colores se pueden sumar y combinar. Para que el sistema aditivo dé buenos resultados es preciso utilizar tres colores primarios: rojo, verde y azul. Nota: los colores resultantes son más intensos (saturados) cuando proceden de la adición de dos colores primarios; al introducir un tercero, el color resultante tiene una saturación menor. La luminosidad de los colores resultantes depende de la intensidad de los colores primarios. La suma de tres colores primarios en igual proporción da lugar al blanco.

sistema operativo
Programa que dirige el funcionamiento de un ordenador y hace posible el funcionamiento de otros programas.

sistema sustractivo
Sistema de obtención del color por eliminación de un color primario del blanco. Por ejemplo, si retiramos el azul, permanecen el rojo y el verde. Esos dos colores se combinan y dan lugar al amarillo que es un color primario en el sistema sustractivo.

SmartMedia
Dispositivo de memoria compacto y ligero. Su capacidad máxima depende del dispositivo que la emplee como, por ejemplo, del modelo de cámara digital.

sobreexponer
Técnica de manipulación de imágenes digitales que retoma el principio de la sobreexposición en el cuarto oscuro. Se aplica por medio de la herramienta pincel y oscurece los píxeles sobre los que actúa (aumenta el contenido de grises incrementando por igual el rojo, el verde y el azul).

soft proofing
Comprobación de la calidad de la imagen a través del monitor.

soporte para visualización
Dispositivo que permite visualizar temporalmente una representación de los datos de un archivo. Puede tratarse de un monitor, de una pantalla de cristal líquido o del panel de datos de la cámara.

subexponer
Técnica de retoque fotográfico que sigue el mismo principio que su equivalente convencional y produce el mismo efecto: aclarar ciertas partes de la imagen.

sublimación de tinta
Tipo de impresora que calienta pigmentos sólidos antes de que entren en contacto con la capa receptora. Los pigmentos pasan a estado gaseoso y se transfieren y adhieren al papel.

T

tarjeta
Circuito que cuenta con procesadores, memoria, conectores y otros dispositivos que se pueden conectar o insertar en la base del ordenador para completarlo.

tasa de refresco
Velocidad con la que un monitor puede cambiar de un cuadro a otro. Cuanto mayor sea la velocidad, más estable se verá la imagen.

tasa Nyquist
Según la teoría de procesado de señales, el rango dinámico que se necesita para convertir una señal analógica en una señal digital precisa es dos veces la frecuencia más alta encontrada en la señal analógica.

teclas de función
Combinación de teclas que ejecuta un comando de forma mucho más rápida de lo que supondría activar el mismo comando utilizando el ratón o los menús desplegables.

temperatura de color
Mide la cantidad de color que contiene una fuente de luz en grados Kelvin.

terminator
Interruptor interno que cierra una cadena de SCSI. Sin él, el sistema no puede saber cuántos accesorios tiene instalados.

TIFF
Del inglés *Tagged Image File Format*. Es el formato de imágenes rasterizadas más popular por su flexibilidad y por su compresión. Permite el uso de etiquetas «tags», que garantizan una compatibilidad del 100 % de todos los archivos TIFF.

tint o tono
1 Color que se puede reproducir en un proceso de color; color reproducible. **2** Tono que domina el conjunto de la imagen, aunque suele afectar más a las partes más densas de la misma y menos a las luces (contrariamente a lo que ocurre con las dominantes de color).

transparencia
Grado de visibilidad de un color del fondo a través de un píxel de otro color situado en el primer plano. Se refiere al uso de capas en los programas de manipulación de imágenes. Los píxeles que tienen una transparencia del 100 % son invisibles y los que tienen un 0 % son totalmente opacos.

TWAIN
Del inglés *Toolkit Without An Important Name. Driver* estándar que los ordenadores emplean para el control del escáner.

U

USB
Del inglés *Universal Serial Bus*. Conector diseñado para dispositivos periféricos como cámaras digitales, equipos de almacenaje de información o impresoras. Se pueden añadir hasta 127 periféricos conectados con adaptadores.

USM
Del inglés *UnSharp Mask*. Máscara de desenfoque. Técnica que mejora la nitidez de la imagen. Nótese

que, aunque la máscara es de desenfoque, el resultado es más nítido.

V

vectores gráficos Definición de elementos gráficos a través de un lenguaje de programación que utiliza términos primitivos como, por ejemplo, las líneas. Permite manipular o rellenar esos elementos.

ventana Recuadro que aparece en la pantalla del ordenador cuando se «abre» un programa. Todas las operaciones del programa tienen lugar dentro de ese marco o ventana.

viñetas Efecto o defecto que consiste en el oscurecimiento, voluntario o involuntario, de los márgenes de una imagen.

virus Programa diseñado para penetrar en el sistema del ordenador sin ser detectado y dañarlo o destruirlo. Existen miles de virus para PC. El contagio se produce al intercambiar un disquete, al descargar un archivo de Internet o al utilizar una macro. Los pocos virus que afectan a los Apple Mac reciben el nombre de «gusanos».

visor directo Tipo de visor en el que el usuario mira a través de un orificio de la cámara o de un dispositivo óptico y no ve una imagen reflejada en un espejo como ocurre con las cámaras réflex.

visor óptico Sistema que permite ver al sujeto a través de un sistema óptico y no por medio de una pantalla como ocurre en los modelos de cámaras digitales que cuentan con una pantalla de cristal líquido.

VRAM Del inglés *Video Random Access Memory*. Memoria de acceso rápido que el ordenador utiliza para controlar el monitor. 2 Mb de VRAM permiten una resolución de millones de colores hasta 832 x 624 píxeles; 4 Mb de VRAM producen millones de colores con una resolución de 1.024 x 768 píxeles, y 8 Mb de VRAM permiten alcanzar resoluciones muy superiores (siempre y cuando la tasa refresco vertical sea de 75 Hz).

W

watermark Elemento que permite identificar al dueño de los derechos de autor de un archivo digital.

WORM Del inglés *Write Once, Read Many*. Tipo medio de almacenamiento que no se puede alterar (reescribir), pero que se puede leer infinidad de veces. Entre los ejemplos figuran los CD-ROM, los láser disc y grabaciones fonográficas. También es un dispositivo óptico.

WWW Del inglés *World Wide Web*. Red de ingentes proporciones y de alcance mundial formada por documentos de hipertextos que se encuentran en ordenadores de todo el mundo unidos entre sí a través de Internet.

wysiwyg Del inglés *What you see is what you get*. Característica del interfaz de un ordenador que muestra en pantalla una representación (bastante fiable) de lo que saldrá por impresora. En los programas de manipulación de imágenes, el *wysiwyg* depende de que el equipo esté bien calibrado.

Y

Y Abreviatura de *Yellow*, amarillo. Color que se crea por la combinación de rojo y verde.

YCC Formato de archivo de imágenes exclusivo de Kodak. Se utiliza en la creación del Photo CD.

Z

Zip Marca de un dispositivo de memoria extraíble. Cada disco puede contener hasta 100 Mb.

zoom **1** Objetivo que varía de distancia focal sin cambio sustancial de enfoque. La imagen se vuelve mayor o menor según la distancia a la que se encuentre del sujeto. **2** Función de un programa que permite aumentar (*zoom in*) o reducir (*zoom out*) visualmente un archivo.

Páginas web y bibliografía

El acceso a Internet es un elemento interesante para el fotógrafo digital. Todos los fabricantes de cámaras y de programas de manipulación de imágenes tienen página en la red, y merece la pena visitarlas para estar al día de los últimos avances o para resolver dudas técnicas. En algunos casos, es posible enviar preguntas y comentarios al fabricante, lo cual debe hacer aunque no siempre reciba respuesta, ya que de ese modo el fabricante está al corriente de lo que quieren o necesitan sus clientes. Muchas páginas permiten descargar actualizaciones de los programas (que reemplazan a las versiones más antiguas) e incluso imágenes de acceso libre.

Páginas web útiles

A menudo basta escribir el nombre del fabricante para encontrar su página web. Entre los más interesantes figura Kodak con *www.kodak.com*; Adobe con *www.adobe.com,* y Apple con *www.apple.com*.

También merece la pena visitar las páginas web de fabricantes de equipo como Nikon, Olympus, Epson, Agfa, Fuji, Sony, Ricoh y Hewlett Packard. Si prefiere una información más imparcial, consulte páginas independientes como *www.bjp.com* del *British Journal of Photography*.

En todo caso, recuerde que Internet es un universo muy volátil y que las páginas surgen y desaparecen casi sin dejar rastro. Tal vez encuentre páginas muy interesantes que duren un período corto y dejen de funcionar porque sus creadores se aburrieron o tuvieron que centrarse en otras actividades.

En el momento de escribir este libro, merece la pena destacar las siguientes páginas sobre cámaras digitales, escáneres y todo el equipo necesario para la fotografía digital:
www.imaging-resource.com; www.pcphotoforum.com; www.dcforum.com; www.peimag.com; www.dcresource.com; www.photo-on-pc.com; www.nyip.com.

Sin embargo, recuerde que puede encontrar muchas más introduciendo las palabras clave en su buscador.

Si quiere información acerca de cámaras de gran formato o de gama profesional, consulte *www.digital-photography.org*.

En cuanto a los términos, encontrará un estupendo glosario con muchos vínculos en *www.mdagroup.com*.

Entre las páginas con consejos para utilizar Adobe Photoshop merece la pena *www.tema.ru/p/h/o/t/o/s/h/o/p* y *www.photoshoptips.i-us.com*, además de la página de Adobe ya citada.

Bibliografía

La mejor forma de aprender fotografía digital es lanzarse a la piscina y dedicar horas a practicar. No obstante no tardará en tener que acudir a libros para entender el funcionamiento técnico de los programas e incluso de las cámaras. En el mercado encontrará varios libros al respecto. Algunos manuales de informática incorporan un CD-ROM con ejemplos de gran utilidad.

Cómo se creó este libro

Si le echa un vistazo a las descripciones de las imágenes que ilustran este libro observará que casi todas las fotografías se tomaron con cámaras convencionales y se revelaron con procesos químicos tradicionales. Parecería lógico que en un libro de fotografía digital primaran las imágenes tomadas con cámaras digitales... Sin embargo, decidí utilizar los modelos más avanzados para sacar aquellas fotografías que no podía conseguir de otro modo. Y lo hice así por dos motivos.

En primer lugar, en el momento en que empecé a escribir este libro, las cámaras digitales no tenían (y siguen sin tener) la calidad de imagen necesaria para ilustrar estas páginas. En segundo lugar, la fotografía digital no se limita a la captación de imágenes con cámaras digitales, incluye también a la fotografía convencional. De hecho, creo que durante un período bastante largo, ambos procesos tendrán una convivencia fructífera. La manipulación de imágenes por ordenador se volverá una parte tan esencial del proceso como lo es el positivado o el revelado. E incluso podría añadir una tercera razón: la fotografía digital es muy joven aún y pocos autores cuentan en su haber una obra representativa que pudiera figurar en este libro.

Por lo tanto, el principio que aplico en este libro es el que muchos fotógrafos que se inician en la fotografía digital aplicarán, que no es otro que digitalizar su obra analógica (en mi caso, un archivo de diapositivas en 35 mm). Utilicé un escáner Nikon SuperCoolscan 2000, que utiliza un sistema exclusivo para la eliminación de marcas de polvo y rayas. El resultado era bastante bueno de entrada, pero decidí corregir un ligero problema de desenfoque aumentando la nitidez de los parámetros del escáner. La eliminación de marcas de polvo ralentiza el proceso de escaneado, pero agiliza el de manipulación o retoque posterior, lo cual es muy de agradecer. Para las diapositivas de mayor formato y las copias utilicé un escáner plano Heidelberg Ultra Saphir II. Prácticamente la totalidad de las imágenes de este libro fueron escaneadas en estos dos aparatos y, después, retocadas para ajustar el equilibrio de colores, eliminar manchas y marcas, y mejorar la nitidez. Es un buen ejemplo de cómo se pueden lograr excelentes resultados con un equipo relativamente modesto.

Guardé las imágenes en discos Iomega Jaz de 2 Gb y realicé copias de seguridad en CD. El ordenador que utilicé para la producción del libro es un Power Macintosh 9500/120 con dos discos duros de 2 Gb y 4 Gb respectivamente, 392 Mb de RAM y un acelerador gráfico de 8 Mb de VRAM para un monitor Sony Trinitron de 50 cm (20"). Realicé copias de seguridad en un Macintosh PowerBook G3/266 con 192 Mb de RAM y un disco duro de 4 Gb.

Al trabajar con dos ordenadores a la vez (no me hubiera importado disponer de tres...) pude escribir el texto y realizar el diseño del libro en un tiempo récord. Mientras escaneaba en uno, escribía en el otro; y, mientras filtraba una imagen con uno, enviaba un e-mail con el otro.

Para las imágenes utilicé el programa de manipulación Adobe Photoshop versión 5.0.2, y en varios casos recurrí también a Equilibrium DeBabelizer versión 3. Este último programa es ideal para trabajar con grupos de imágenes, por ejemplo, cuando necesité cambiar el formato de las imágenes disparadas con cámaras digitales o editar varias hojas de contactos. En cuanto a las referencias, me serví de Extensis PortFolio. El texto lo redacté con Microsoft Word 98, cuyas funciones de Autocorrección y de Autoformato supusieron un considerable ahorro de tiempo. En cuanto al diseño del libro, seguí las sugerencias de diseño de Quark XPress versión 4. Protegí los ordenadores con Norton Utilities versión 4 para evitar problemas con el disco y para desfragmentar los discos duros.

Al trabajar directamente con los diseñadores del libro, pude ajustar el tamaño de las imágenes durante el escaneado. Así, si decidíamos que una imagen no superaría una columna, la escaneaba con un tamaño máximo de 39 mm de ancho (1 mm más grande que el ancho de la columna) y una resolución de 360 ppp. Si los diseñadores me pedían una imagen mayor, la escaneaba de nuevo. Ese sistema de colaboración permitió reducir considerablemente el tamaño de los archivos. A mitad de libro, habíamos ocupado poco más de 1 Gb.

En todos estos archivos de manipulación, uno de los primeros olvidados es el Mac OS, el sistema operativo, que utilicé en versión 8.1, primero, y 8.5, después. Trabajar con él resulta una delicia. Cambiar nombres no suponía ningún problema; tampoco pasar archivos de una carpeta a otra o de un ordenador a otro. Eso sí, tuve que volver a crear el archivo de escritorio en varias ocasiones. La fotografía digital implica la creación de muchos archivos que se desplazan mucho y el ordenador tiene que ser capaz de actualizar los cambios con bastante frecuencia. Al reinicializar el escritorio, se borran los archivos obsoletos y se evita el riesgo de que interfieran con los nuevos. Llevé a cabo esa labor de mantenimiento cada dos días.

Uno de los secretos para sacar a flote un proyecto de la envergadura de este libro es la gestión de los archivos. Creé varias copias de los originales. Al final de cada día, realizaba copias de seguridad de todo (dos de cada). Una vez por semana, realizaba otra copia de seguridad, que guardaba en otro lugar. Y, de vez en cuando, realizaba una copia de seguridad de todo el proyecto y lo guardaba en CD. El diseñador hizo lo mismo. En lugar de realizar el proyecto en un documento maestro con muchas páginas, lo dividió en archivos de dos páginas. Eso no sólo no ralentizó el ritmo de trabajo, sino que, de hecho, lo agilizó, ya que los ordenadores funcionan mejor (se bloquean menos) con archivos pequeños. Para acabar de redondear la gestión, las imágenes se guardaban en carpetas distintas: una para cada par de páginas.

Índice

Agradecimientos

Un libro que, como éste, se ocupa de cuestiones que avanzan a pasos agigantados, depende de la colaboración de expertos en la materia. Entre ellos destaca Simon Joinson, mi editor en la revista *What Digital Camera*, cuya afabilidad ha sabido inspirar a miles de lectores. También quiero dar las gracias a Matthew Williams, compañero en *What Digital Camera*, por sus consejos y sus sugerencias siempre inteligentes, y al equipo de investigadores del Image Tecnology Research Group de la University of Westminster, por sus agudas observaciones y por no dar nada por sentado y ayudarme a analizar hasta el más mínimo detalle. Muchas gracias también a los compañeros de Westminster por ayudarme a encontrar los recursos necesarios para acabar este libro, sobre todo a los profesores Brian Winston, Paddy Scannell y Andy Golding. También me siento en deuda con Shirley O'Loughlin, por sustituirme en el curso que doy y demostrarme que no soy indispensable. Gracias también a los diseñadores Mike Lucy y Mike Gallop por su atención y su profesionalidad, y a Rebekah, de Londres, y a Lucy, de Nueva Zelanda por ser tan buenas modelos.

Quiero dar especialmente las gracias a Steve Caplin, Tania Joyce, Catherine McIntyre y Sandy Gardner por su tiempo, su generosidad y su importantísima contribución a este libro. Sus obras han mejorado la calidad de este libro hasta un extremo que ni yo mismo soñaba alcanzar. Gracias especialmente a Catherine y Sandy por su entusiasmo y su apoyo incondicional.

Que este libro se haya escrito y vea la luz se debe, sobre todo, a la visión e inversión de quienes facilitan los medios a los autores... para ganar un montón de dinero ellos ¡claro está! Por lo tanto, es un placer agradecer a los siguientes fabricantes y distribuidores su colaboración en este libro: Computers Unlimited por su generosa aportación de programas como Extensis, entre los que figuraban PhotoTools y PortFolio; a Equilibrium DeBabelizer y GoLive CyberStudio (hoy Adobe Gohive); a Kodak, uno de los fabricantes que más respalda la fotografía digital; el libro tampoco sería el mismo sin la cámara DCS315. Mi agradecimiento también para Peter Woodcock de Kodak New Zealand y a Trevor Lansdown de Lansdown PR por hacer mucho más de lo que debían; a Nikon, que me prestó su estupendo zoom 70-180 mm y su magnífico escáner de película Coolscan 2000, y a Heidelberg, que me ayudó con su espléndido escáner plano Ultra Saphir II.

En cuanto a Mitchell Beazley, gracias a la editora ejecutiva, Judith More, a la editora responsable, Michèle Byam y a la editora ejecutiva de arte, Janis Utton, por ser el tipo de profesionales encantadores con quienes da gusto trabajar. Me tuvieron siempre entre algodones. Gracias por vuestro trabajo impecable, e implacable también.

Por último, quiero dedicar mi agradecimiento más grande y cálido a Wendy Gray, por adelantarse a su tiempo y convencerme para que me interesase por la fotografía digital desde hace tiempo. De ahí surgió todo.

CRÉDITOS FOTOGRÁFICOS

Spiral Galaxy en la página 11: material creado con la ayuda de AURA/STSci de la NASA contrato NAS5-26555, reproducido por gentileza de J. Trauger (JPL) y NASA; Hurricane Bonnie, en la página 11: imagen © NASA TRMM, reproducido por cortesía de la NASA Tropical Rainfall Measuring Mission, *véase www.gfsc.nasa.gov*; la caja laqueada de la página 49 es de Kholin; todas las imágenes de la página 74 y de las páginas 82 a la 85 son de © Steve Caplin; las de las páginas 76-81 de © Catherine McIntyre; las de las páginas 86-91 de © Sandy Gardner; las de las páginas 92-95 de © Tania Joyce; agradezco a los herederos de David Hicks que me permitieran fotografiar el jardín de las páginas 112-113; las fotografías de las páginas 21 y 40, la imagen de base de las de las páginas 66-67 y la fotografía superior izquierda de la página 109 son de © Wendy Gray.

Tom Ang